旅遊景區安全管理

席建超 著

目　錄

前　言

　　人類已經進入風險時代。我們生活在一個「除了冒險別無選擇」的社會。風險無處不在、無時不在，在各個方面影響到了我們的生活，並成為我們社會生態系統中的一個組成部分。風險社會的到來，對傳統的安全管理模式提出了新的挑戰，探索出一條符合當今社會需要的「安全管理」機制和模式已經成為一項緊迫的任務。

　　1970年代以來，中國旅遊業從無到有，從小到大，發展迅速，在短短30餘年裡，成為現代中國最大的產業集群之一，並成為驅動全球旅遊業發展格局不斷變化的最活躍因素。然而，中國旅遊業的快速發展也同時催生並放大了旅遊安全風險。由於缺乏必要的風險防範意識、有效的管理機制和手段，以及相關的設備和技術，旅遊安全事故頻發，損失逐年攀升。

　　旅遊景區是旅遊業發展的核心要素。過去30年，中國景區開發建設經歷了發展最快、最為活躍的時期，景區以每年遞增1000個的速度擴張，至今，全國景區數量超過2萬。景區作為旅遊者最為集中的地方，當然也成為旅遊風險係數最高、安全事故最易發生的地區。複雜而多變的地形地貌和變幻無常的氣候環境往往是形成景區的必要自然條件，但也是造成崩塌、山崩、土石流、洪水、雷電等地質和氣候災害的主要因素，另外，這些地帶還會常有違法犯罪分子出沒和活動。面積較大、遠離城鎮、缺乏便利的交通和安全保障設施，增大了景區的風險隱患，加劇了景區安全事故發生的機率，在客觀上給景區的安全管理帶來了困難。另外，景區內一些特殊的景點或地段，如懸崖、橋梁、湍急河流等一切可能威脅到人身安全的地方，任何疏於管理或防護設施的不完善都將成倍地增加安全事故發生的機率。

儘管中國各級旅遊主管部門和學術研究機構已充分意識到了景區安全管理的重要性，並把安全管理作為衡量景區開發建設和管理水準的重要標示。但從中國國內安全事故統計數據上看，中國的景區安全研究和管理工作無疑需要進一步加強。在研究層面上，我們缺乏完整的景區風險與安全區管理理論框架、缺乏符合中國國情的景區安全管理模式，甚至缺乏具有很好借鑑意義的個案研究；在管理層面上，因諸多原因，景區管理者風險與安全意識淡薄、組織混亂、職責不清。據猜想，中國至少有三分之二的景區沒有制訂風險防範和管理規劃，沒有建立風險資訊傳送管道，沒有制訂完整的事故應急救治措施。

本書分別從基本概念、問題誘因、管理對象、管理系統流程建構、保障體系建構等方面對景區風險和安全管理問題進行了探討，並簡要介紹了中國國內外景區安全管理個案分析。全書由七章構成。第一章和第二章主要介紹中國國內外旅遊安全管理以及景區安全管理的背景與相關概念；第三章借助風險管理理論闡述旅遊景區安全管理的流程體系；第四章和第五章對景區安全管理體系中的對象和內容以及景區安全管理組織和保障體系建設進行探討；第六章和第七章按照景區安全管理流程體系設計，結合中國國內外旅遊景區安全管理實踐，進行實際案例分析。各章節的執筆人分別是：第一、二、四、六章由席建超撰寫；第三、七章由劉浩龍、席建超撰寫；第五章由許韶立、肖建勇撰寫，全書由席建超統稿編排。在編寫過程中，曾得到中國科學院地理科學與資源研究所孫惠南研究員、李炳元研究員、寧志忠規劃師的指導和幫助。謹此致謝。

如有錯漏，敬請諒解。

席建超

第一章 背景分析：旅遊業發展與景區安全管理

第一節 國際視野旅遊安全問題的變遷

一、「二戰」後世界旅遊業的發展

　　第二次世界大戰以後，大規模的國際旅遊開始真正形成。西方已開發國家的旅遊業普遍經歷了一個持續穩定的發展時期。由於國際環境的相對穩定、科學技術的高速發展、人們生活和消費觀念的改變、交通運輸業的發達、人們收入的大幅提高、帶薪休假的逐步興起，引發人們的旅遊需求日益高漲。特別是1980年代末期以來的經濟全球化浪潮，把越來越多的國家帶進了國際分工的全球生產體系，從而使得旅遊業的發展也更為迅速。在上述因素的作用下，1992年，國際旅遊業的收入已超過石油和汽車工業，成為世界第一大產業。1996年，世界旅遊業總產值已達到3.6兆美元，占世界中國國內生產總值的10.7％；旅遊總投資7660億美元，占世界總投資的11.9％；旅遊業總稅收為6530億美元，占世界稅收總額的10.4％；旅遊業就業人數達2.55億人，占世界總就業人數的1/9（數據來自譚再剛：世界旅遊行業的發展簡史，http://money.163.com/editor/011030/011030_65606.html）。從全球旅遊業的發展趨勢來看，呈現這樣一些特點，首先是加快發展旅遊業成為很多國家的戰略決策，中國把旅遊業定位成戰略性的支柱產業和現代服務業來加以培育，發布了《旅遊法》。美國發布了國家旅遊發展戰略，提出了促進旅遊業發展的全面措施，其中包

括針對中國遊客的簽證便利化措施。俄羅斯政府批准了2011～2018年的發展旅遊業目標計劃。從全世界範圍來看，第二個特點是旅遊業在GDP中所占的比重持續提高。第三個特點是世界旅遊業的發展重心在逐步東移，在2012年時，歐洲仍然是最大的入境旅遊目的地，占全球的比重達到51.6%。從未來來看，預測亞洲旅遊市場的國際接待量占全球比重2020年將達到30%，2030年將超過36%，而歐洲的比重將分別會降到49%和41%。從全世界範圍來看，旅遊業還呈現了第四個特點，就是融合發展的趨勢明顯，在經濟全球化的帶動下旅遊跨國界、跨領域、跨行業、跨產業、跨部門融合發展的趨勢日益明顯。據世界旅遊組織統計，2012年全球國際旅遊人數已超過10億人，較2011年增加了4000萬人，旅遊收入達到1兆美元。2012年亞太地區的國際旅遊繼續保持強勁的增長勢頭，入境遊客共達到2.34億人，比上一年增加了1500萬人；旅遊總收入3300億美元，同比增長50%。亞太地區這一強勁增長勢頭延續到了2013年，領先其他區域。中國已成為世界上最大的出境旅遊國。2030年前，國際旅遊的重心會從西方逐漸轉向東方，亞太地區將成為全世界旅遊目的地的重心。世界旅遊組織預測，從2013年至2030年，亞太地區平均每年至少保持1700萬人的國際遊客增長數。

二、國際旅遊安全問題的變遷

　　隨著全球經濟一體化進程加快，國際間交流合作日益密切，越來越多的人走出國門，遊歷世界。顯然，與世界旅遊的快速發展相對應，旅遊安全問題也因全球範圍內旅遊活動的展開而產生潛在的可能。周遊世界的旅遊者，在欣賞美景的同時也會碰到一些意外。遠在異國他鄉，對陌生環境的適應需要時間，語言和文化差異又增加了交流困難。此外，難以防範的景區自然災害、社會治安不穩定

因素等，也常會降臨到旅遊者身上，造成安全事故。換言之，哪裡有旅遊活動哪裡就有旅遊安全風險，只是風險程度隨環境背景和管理狀況而有大有小，這些安全風險有的是人們身心可接受的，有的則不是。且隨著世界旅遊業的快速發展，旅遊者「撞上」安全事故的機率也比以往高出幾成。可以說，旅遊安全問題幾乎存在於旅遊業發展的任何時期、任何地方。這一切不僅僅過去如此，而且在將來仍會長期存在。綜觀近年來旅遊業的發展，世界旅遊安全問題表現出一些新的趨勢和特點：

（一）安全問題表現形式趨於多元化

　　旅遊業作為全球最大的新興產業，其安全問題依然離不開天災人禍這個永恆的現象。以前沒有的，現在有了；以前輕微的，現在嚴重了。在傳統旅遊安全問題的基礎上，旅遊安全具體形態呈現出多元化的趨勢。傳統的「天災人禍」依然是旅遊活動安全問題的重要誘因，在部分國家甚至有不斷惡化的傾向。特別是自1990年代以來，因為世界政治、經濟和文化格局的重組，在經濟全球化的進程中，南、北經濟發展差距逐步拉大。在許多國家內部貧富差距懸殊，一些國家槍枝氾濫，失業率居高不下，社會治安環境惡劣，黑社會和犯罪組織活動猖獗，外國旅遊者更是武裝歹徒襲擊的對象。而因全球環境變化所引發的極端的自然災害和傳染性疾病事件，也給世界旅遊業發展不斷蒙上陰影。此外，恐怖活動成為威脅世界旅遊業發展的新型安全問題。由於全球和地區局勢衝突激化，各種國際社會經濟矛盾加深，為恐怖主義的滋生提供了土壤。在一些矛盾激化的地區，如以色列、伊拉克、阿富汗、非洲及東南亞等國家和地區的總體安全環境惡化。雖然恐怖組織和極端勢力屢遭打壓，活動空間在縮小，但恐怖分子為製造影響和撈取政治利益而不惜濫殺無辜，成為近年來國際旅遊的重大威脅。

（二）安全事故的破壞力和負面效應不斷擴大

　　世界旅遊安全問題呈現另外一個新的特點，就是其破壞力和負面影響不斷加大。旅遊安全不僅只威脅旅遊者的生命財產安全，同樣也會影響旅遊業健康發展，甚至對所在地的社會、政治乃至經濟發展產生強烈的衝擊，進而發展演變成為全面的、區域性的社會、政治和經濟危機。如2005年10月印尼峇里島恐怖事件發生後，雅加達股市連續3日下跌，股市綜合指數下降了2.2%。受峇里島爆炸事件最直接影響的是占印尼中國國內生產總值5%的旅遊業。事發第二天，美國、澳大利亞等到印尼遊客最多的一些國家紛紛發出警告，要求本國公民近期內不要去印尼旅遊。不少已經預定的旅遊團組宣布取消印尼行程。而有380萬人口的峇里島收入的80%來自旅遊業。印尼經濟分析人士甚至警告說，峇里島將有50%的人因爆炸事件而失業，同時也使經濟成長率將因此下降0.3%。事發後，當地機場湧現外國遊客離境潮。印尼觀光事業、經濟命脈大受影響，旅遊業一下跌到谷底。

（三）發展中國家成為安全事故的常發地

　　雖然安全問題是世界旅遊業發展過程中的普遍現象，但是從全世界旅遊事故發生的地區分布看，發展中國家則成為旅遊安全事故的常發地區。其原因有三：第一，從安全事故發生的基本規律看，世界範圍內，如果GDP較高，產業結構以第三產業為主，事故發生的可能性會降低很多；而人均GDP在三四千美元以下時，發展越快，事故越多。同樣，這種規律也適合於旅遊安全領域，因為一個國家和地區旅遊業的發展是與所在區域的社會經濟發展背景水準息息相關的。對於經濟初步起飛的國家，人們的外出旅遊動機開始出現，旅遊需求旺盛。旅遊業過快的發展速度同樣也蘊含著巨大的

安全隱患。在缺乏有效的防範手段、政府安全管理能力不足、遊客安全經驗缺少的情況下，發展中國家往往誘發大量的旅遊安全事故。第二，隨著經濟全球化的快速推進，發展中國家和已開發國家之間經濟差距逐步拉大，即便是在已開發國家內部貧富差距也相差懸殊。而發展中國家則往往是各種社會矛盾集中的焦點地區。居高不下的失業率和不斷加大的貧富差距，使許多發展中國家政權更迭頻繁，社會治安環境惡劣，黑社會和犯罪組織活動猖獗，同時也成為滋生恐怖主義的溫床。而旅遊者，特別是來自於西方已開發地區的旅遊者更容易成為犯罪分子和恐怖分子襲擊的對象。第三，發展中國家是全球旅遊業發展的最後處女地。隨著全球化時代的到來，這些國家保持完好的原生生態環境和原住民文化也成為吸引國際旅遊者的重要旅遊吸引物。然而由於旅遊環境的複雜性，又無形中增加了旅遊安全事故發生的機率。

第二節　高速發展階段的中國的旅遊安全問題

一、中國旅遊業的發展

中國旅遊業起步較晚，但是發展十分迅速。自從1970年代末中國旅遊業開始發展，經過20多年的時間，旅遊業已經成為中國第三產業中最具活力與潛力的新興產業，在國民經濟中的地位不斷得到鞏固和提高，成為國民經濟的重要增長點。從1978年以來，中國旅遊業發展從無到有、從小到大，特別是近10年來，增勢強勁，中國已經成為發展速度最快、對全球旅遊業發展格局影響最大的國家。改革開放初期的1978年，中國入境旅遊人數只有181萬人次（其中外國人23萬人次），國際旅遊外匯收入只有2.63億美

元，世界排名在第40位以後。

　　2013年，中國旅遊業總體保持健康較快發展，中國國內旅遊市場繼續較快增長，入境旅遊市場小幅下降，出境旅遊市場持續快速增長。中國國內旅遊人數32.62億人次，收入26276.12億元人民幣，分別比上年增長10.3％和15.7％；入境旅遊人數1.29億人次，實現國際旅遊（外匯）收入516.64億美元，分別比上年下降2.5％和增長3.3％；中國公民出境人數達到9818.52萬人次，比上年增長18.0％；全年實現旅遊業總收入2.95兆元人民幣，比上年增長14.0％。2013年《旅遊法》的發布和實施，標示著中國旅遊業法制化建設實現了根本性的突破，進入了依法治旅、依法興旅的新階段。值得注意的是，旅遊投資在快速地增長，2013年全國的旅遊直接投資達到了5144億元，其中民間資本成為旅遊投資的主力，大約占到了57％。

二、中國的旅遊安全問題

　　中國歷來十分重視旅遊安全工作。中國國家旅遊局、警察部門曾於1988年6月14日發出「關於進一步加強旅遊安保工作的通知」，要求各地採取有力措施，保障來華旅遊者的安全。1989年10月召開的全國旅遊安全管理工作座談會要求所有旅遊安全工作人員齊心協力、忠於職守，認真做好旅遊安全工作，為重振中國的旅遊業作出貢獻。1990年2月20日，在總結多年旅遊安全管理工作經驗的基礎上中國國家旅遊局制訂發布了《旅遊安全管理暫行辦法》，並於1994年1月23日頒布了《旅遊安全管理暫行辦法實施細則》，使中國的旅遊安全管理工作初步納入了規範化和制度化的軌道，使旅遊安全管理工作有法可依。在每個黃金週期間，「全國假日辦」按照做好旅遊安全的工作部署和要求，實行景區管理者責任制、假日值班制、協同保障制、責任追究制等各種形式的管理責任

制，對可能發生的旅遊安全事故搞好部門聯動、合作配合和共同防範，同時各地針對重點問題，採取了特殊保障措施。而且從2006年開始，在全國範圍內啟動並制訂實施了旅遊緊急預案，使旅遊安全管理更趨深化。各地將貫徹實施緊急預案納入了假日值班工作中，使對突發事件的處置更為及時、迅速和規範。上海、北京等地按照緊急預案，快速處置突發事件，規範進行善後，確保4小時以內向全國假日辦報告發送情況。2013年《中華人民共和國旅遊法》發布，第六章重點關注旅遊安全法律規定，明確了政府的旅遊安全職責，建立了旅遊目的地安全風險提示制度，對旅遊過程中突發事件的應對提出了要求，規定了景區流量控制制度。另外，還對旅遊經營者的安全保障、安全警示、事故救助處置作了規定。對景區而言，景區不符合開放條件而接待旅遊者的，由景區主管部門責令停業整頓直至符合開放條件，並處以相應罰款。景區在旅遊者可能達到最大承載量時，未向當地人民政府報告，未及時採取疏導、分流等措施，或者超過最大承載量接待旅遊者的，由景區主管部門責令改正，情節嚴重的，責令停業整頓。草案對處罰旅遊主管部門玩忽職守等行為，也作了明確規定。但是即便如此，面對旅遊業迅猛發展的態勢，旅遊安全管理仍相對落後，旅遊安全事故仍頻繁發生，每每成為社會輿論關注的焦點問題之一。綜合目前中國國內旅遊安全態勢，主要表現有以下特點：

（一）安全事故頻發，財產和人員損失巨大

中國國家旅遊局統計表明，旅遊安全事故呈現隨著旅遊發展而逐年上升的趨勢，成為旅遊業中比較突出、影響旅遊決策、制約旅遊業發展的重要問題之一。中國國家旅遊局公布報導的重大安全事故和中國國內部分旅遊安全事故損失也說明了此問題。特別是近年來隨著旅遊景區發展建設逐漸成熟，由於旅遊安全事故所帶來的巨

大人員傷害和財產損失更是觸目驚心。

案例1-1 2012年「7·21」暴雨為旅遊景區地質災害防治敲響警鐘

暴雨和地質災害帶來的巨大損失，讓不少北京人開始正視洪澇及二次災害的問題。在採訪中，有專業人士呼籲，北京市應將永定河河道深挖，以防止永定河上遊遭遇強降雨時給城市帶來的災害。而「7·21」特大自然災害過後，人們也一定對常發生在旅遊風景區的地質災害印象深刻。

特大暴雨過後，北京大部分公園景區遭到了不同程度的破壞，其中通州大運河森林公園、豐臺北宮國家森林公園等23家公園，房山十渡、石花洞等 8處風景名勝區在這次強降雨中受損最為嚴重。因設施受損，部分公園景區雨後一度停止開放。

這次受災比較嚴重的房山區和門頭溝區是北京市重要的旅遊開發區。北京市旅遊委發布最新統計數據顯示，全市約有40個左右的A級景區因為受損嚴重或者仍存在山崩、坍方等安全隱患，暫時關閉。

據官方統計，目前，全市旅遊因災害直接受損約10億元左右，涉及旅遊景區、旅遊飯店、生態觀光園、民俗村等多種旅遊業態。其中，景區損失占 60%以上，尤以十渡風景區、上方山風景區等位於房山的景區損失最為嚴重。資料來源：http://www.cgs.gov.cn/cgjz/sgh/ywdongtai/17492.htm。

（二）傳統安全事故居於主導地位

自美國「9·11」事件之後，恐怖主義的威脅已經成為全球普遍關注的問題。而中國穩定的社會政治經濟環境成為吸引中國國內外

遊客（特別是國際旅遊者）的重要的保證。世界旅遊組織（WTO）評定中國是2004年全球最佳旅遊目的地，同時也是全球最安全的旅遊目的地之一。根據2006年中國國家旅遊局對入境遊客進行的一項調查顯示，中國已經成為入境遊客心目中最安全的旅遊目的地。而「安全」又成為境外遊客青睞中國市場的首選因素。當然，此處「安全」主要是指中國旅遊業發展遠離國際恐怖主義的威脅，社會政治環境穩定。但從中國國內旅遊安全問題的表現形式看，每年黃金週對旅遊安全資訊通報的公布，表明犯罪、疾病（中毒）、交通事故、火災和其他意外事故等仍然存在，並對旅遊業發展造成嚴重的影響，成為困擾中國旅遊業發展的主要事故隱患，特別是交通安全事故尤為嚴重。

案例1-2 旅遊安全事故較去年同期上升

2009年5月12日，中國國家旅遊局發布的4月旅遊突發事故資訊顯示，4月共有7起旅遊突發事件，共造成38人死亡、150人不同程度受傷。4月旅遊突發事件頻發，交通事故是主因。

其中較大的事故有：4月11日上午，由淄博市山東山川國際旅行社組織的淄博市張店區鋁城第二中學學生旅遊團，赴沂蒙山根據地春遊時車輛側翻，3人當場死亡，2人送醫院搶救無效死亡，2人重傷，37人輕微傷；4月25日上午，由雲南康輝、風情等6家旅行社組團，昆明鴻苑旅行社接待的來自河北、河南、山西、安徽等省的34人旅遊團，從楚雄返回昆明途中被大貨車追尾，車體甩出路面翻向路邊，共造成17名遊客和1名導遊死亡、17名遊客和1名司機受傷，其中1名遊客重傷，死傷遊客涉及河北、山西、安徽、河南4省；4月26日，由武漢大唐國際旅行社有限責任公司組織的30人旅遊團，車行至五峰縣境內325省道108公里處翻車，造成6人死亡、28人受傷。

中國國家旅遊局綜合司有關負責人表示，交通事故是造成旅遊

突發事件的主要原因，與去年同期統計數據相比，事故總量和死亡人數均有所上升，事故總數增加3起，同比上升75%；死亡人數增加21人，同比上升123%。而且，4月在境外發生了2起旅遊安全事故，同比增加2起，加上1月在美國發生的車禍，目前境外旅遊交通事故總量已與去年全年持平。

中國國家旅遊局提醒遊客，目前Ａ型H1N1流感疫情不斷，旅遊安全保障壓力增大；隨著進入夏季旅遊旺季，旅遊安全事故如旅遊交通事故、涉水旅遊事故等發生機率也在增大，遊客應注意出行安全。（鄧曦濤·中國消費網·中國消費者報·2009-05-15 10：40）

（三）安全事故的可控制性難度增加

旅遊活動的個性化、多元化是中國近年來旅遊業發展的重要趨勢。更多的人開始喜歡回歸自然的旅遊方式，越來越多的人參與到各種帶有探險性質的戶外運動中，其中又以探險遊最為時尚。從事此類活動的旅遊者往往喜歡挑戰自我，因此風險比普通旅遊高很多。令人特別擔憂的是，許多探險遊客安全意識淡薄，缺乏必要的經驗或能力做足事先準備以應付中途發生的變故。結果，雪山喪命、深山失蹤的噩耗屢屢傳來。顯然，造成這種趨勢的直接原因是非專業化組織的散客旅遊活動增多，超出有組織接待旅遊的安全保障範圍，使旅遊活動安全事故的控制性難度增大。探險遊成為旅遊事故發生的重點領域。

中國登山協會登山戶外運動事故調查研究小組編制的《中國大陸登山戶外運動事故報告》顯示，2007年在登山和戶外運動中遇難的有29人，2008年遇難者為20人，2009年遇難者增加到44人……據中國登山協會不完全統計，2001年至2011年，中國戶外

運動的遇難人數總計220人。報告將山難史分為兩個階段，第一階段為1957～2000年，共計13起33人遇難；第二階段為2001～2007年，在登山和戶外運動中發生死亡事故共計84起，死亡104人。

第三節 旅遊業快速發展進程中的景區安全管理

一、改革開放後中國國內景區的發展建設

旅遊景區是旅遊業發展的基礎，也是旅遊業發展的主體。旅遊者出門旅遊，就是因為有旅遊景區存在，其他要素都是因為「遊」而引起的，可以說旅遊景區是旅遊業的核心組成部分。中國國家旅遊局《2014中國旅遊景區發展報告》顯示，截止到2014年9月，全國新增3A級（含）以上景區114家，4A級景區有100家，占總數的87.72%，5A級景區5家，3A級景區9家。而且隨著旅遊業的發展，以上各類景區的數量還會增長。此外，水利部門開發的水利旅遊景區、文物部門的一些從事旅遊活動的文物保護單位、宗教部門的一些從事旅遊活動的宗教場所、一些主題公園性質的人造景區等，還沒有列入此次統計。所以，中國具體從事旅遊開發經營活動的景區數量將是一個非常龐大的數字。1990年代以來是中國旅遊景區發展最快、開發建設最活躍的時期。在20多年的時間內，中國大小不同的旅遊景區數量發展到2萬家左右，平均每年以1000個旅遊景區的速度加速擴張。

相對於龐大的旅遊景區數量，旅遊景區所接待的旅遊者數量也是一個龐大的數字。然而，正如任何事物的存在和發展都具有兩面性，旅遊景區發展帶來的諸多負面影響也顯現出來。與中國國內近

年來增長迅猛的出遊人數相比，由於其特殊的發展環境背景，旅遊景區內基礎設施與安全措施就顯得相對落後，由此造成許多旅遊景區的安全事故隱患增多，景區安全保障負擔加重。因此，如何做好旅遊景區的旅遊安全工作仍然是有關部門和景區管理者必須面對的嚴峻挑戰。

二、景區安全管理問題的表現形態

在目前中國國內旅遊景區跨越式發展進程中，景區安全管理相對落後，各旅遊景區在安全管理上發展還不夠平衡，景區安全問題日益突顯，主要表現為：

（一）思想觀念上存在偏差

旅遊景區對安全工作缺乏足夠的重視，主要表現在：①近年來，旅遊景區的發展速度較快，部分景區管理者對安全工作重視不夠，特別是有些民營企業，由於安全意識較差，又急於開業，安全隱患較多。主要是景區沒有專人負責安保工作；管理者對經營情況過問較多，對安全工作過問較少，思想上麻痺大意；有的景區管理者還認為安保是花錢的部門，不能創造收入，不會帶來效益，安全工作說起來重要，做起來困難；於是便重經濟效益，輕安全工作。②不重視安保機構的設置和人員的配備。北京市旅遊局調查表明，北京市內目前有近1/3的旅遊景區沒有獨立的安保機構，無專職安保幹部，安保力量嚴重不足。偌大的景區只有僱用來的幾個保全，既沒有統一著裝，又沒有通訊設施。工作人員文化業務素質較差，對安全工作業務不熟，大多是一些當地的農民，文化層次較低，又未經過專業培訓。由於無專門的保衛機構和保衛幹部，景區的安全處於一種無人管的狀態。遊客的安全得不到保障，景區的防火、安

全防範工作得不到落實，安全隱患無人及時督促整頓改善，極易發生安全事故。

（二）安全制度不健全，無章可循

景區管理者對安全工作法規缺乏瞭解，法制意識較差，景區安全管理規章制度不健全，無安全生產責任制、安全檢查制度和各種安全應急預案。有些景區即便是制訂了安全管理制度，內容也很簡單。還有的單位安全管理制度雖制訂得較好，但是執行起來不到位，落實得不夠，無人督導，有章不依。

（三）設施、資金投入不夠

景區安全設施和硬體條件決定著一個景區安全管理的硬體環境是不是到位，景區管理者對安全工作重視與否決定著安全設施、資金的投入。在這方面有以下幾種情況：有的景區並不缺少資金，但不重視對安全設施的投入，不要說電視監控，就是消防器材也是少之又少。二是有的景區因為資金有限，對安全方面的投入極其不夠，無防護措施，沒有遊客安全須知，消防器材非常簡陋，且數量不夠或已經過期等。

（四）遊樂設施維護、保養存在安全隱患

遊樂設施的安全問題，始終是景區安全管理的重中之重。遊樂設施易發生各種機械故障，發生問題後所造成的危害也是很大的。自從國家特種遊樂設施相關管理條列發布後，大部分景區在實際工作中重視遊樂設施的安全性能，每年都請有關部門對本景區的遊樂

設施進行安全檢測和定期維護保養，使遊樂設施始終處在良好的營運狀態中。但尚有部分旅遊景區對遊樂設施的安全狀況重視不夠，不按期對遊樂設施進行安全檢測，不重視設備的維護保養，設備安全係數得不到保障，為發生安全事故埋下隱患。

（五）旅遊者的人身保險意識有待加強

北京市旅遊局對全市重點景區考察發現，有74家旅遊景區的門票中含有人身保險，占旅遊景區總數的34.7％。應該說透過這幾年的宣傳和發展，旅遊景區在為遊客設立保險的問題上認知有了較大的提高，有保險的單位已經超過了1/3，而且比例還在逐年提高。但同時也要看到差距。在考察中發現，有些景區對保險採取無所謂的態度，認為景區不會出現大的問題，納保險怪麻煩的，採取不納保險的方式。從這裡可以看到，一些景區管理者的安全保險意識薄弱，為遊客著想還不夠。這樣遊客的人身安全得不到保障，而且還無法獲得正當的理賠，由此造成企業受到的損失就會很大。保險問題說到底還是個觀念問題、服務意識問題、安全意識問題。當然從目前情況看企業納保險的聲勢開端還是不錯的，但不妨再快些，這樣對遊客有好處，對旅遊景區的發展有好處，對北京的旅遊市場也有好處。

（六）對員工的安全培訓重視不夠

許多旅遊景區對安全業務培訓比較重視，要求新入職的員工必須在經過培訓後才能上線。重點和要害環節的操作人員必須取得安全職位培訓證書後才能就職，這在很大程度上避免了各種安全隱患的發生。但有的企業對員工的安全培訓工作重視不夠，新員工不經過培訓就上工，或簡單地說一說就算是培訓，找個人帶一帶就算是

帶訓。尤其是操作各種大型遊樂設施的員工，責任重大，但由於安全培訓不夠，業務技能跟不上，遇到技術問題又解決不了，致使安全隱患不斷增加。還有就是員工的操作證書不按要求進行考取或到期不進行更換，使員工在安全方面的意識逐漸淡薄。特別是一些私營企業，過於強調經濟利益，忽視安全培訓，對安全培訓不進行投資，短視行為相當嚴重，使員工處在一種無人管的境地，這樣必然導致安全方面出現問題。

（七）週邊綜合環境較差

許多旅遊景區均反映出這樣一個問題，即景區週邊的綜合環境影響到企業的發展。許多景區週邊都存在著較為嚴重的交通道路問題、小商小販問題、尾隨兜售問題以及非法營運汽車、機車、三輪車問題等，許多景區門前或週邊環境太差，無照商販、違法問題比較嚴重，影響到企業的經營和安全。上述存在的問題是企業自身無法解決的，需要綜合治理。

三、安全管理在景區經營管理中的作用和地位

當前，在中國國內外其他行業的安全、災害管理研究中，應用風險管理理論來進行安全管理已成為一種新視角、新趨向。在「世界風險社會」到來的背景下，聯合國國際減災策略組織（ISDR）、國際風險治理委員會（IRGC）、經濟合作暨發展組織（OCED）和歐洲「誠信網路」（Trustnet）等國際機構以及英國國家消費者委員會（National Consumer Council）等國家機構都對風險管理的研究與實踐予以充分重視，研究內容廣泛涉及風險管理的概念、方式和品質提高途徑（吉登斯，1999）。在中國，《國家中長期科學與技術發展規劃》已將風險治理工作列為未來

20年中國科技發展的重要議題，成立不久的國際全球環境變化人文因素計劃中國國家委員會風險管理工作組（CNC-IHDP/RG）也正在著力於新型、綜合風險的預防研究。

從目前國際蓬勃興起的安全風險管理研究看，安全風險管理這一理論有助於觀光區決策者在進行安全管理時有針對性地選擇最優技術和政策，把觀光區預期型安全管理與應急性安全管理有邏輯規律地結合起來，為旅遊景區發展、項目建設提供對待風險的整套科學依據，用最小的代價將風險損失控制到最小。有鑑於此，試圖在IHDP的風險研究框架下，將風險管理理論引入到觀光區旅遊安全管理的流程設計中，旨在建立一套完整的景區安全風險管理理論體系，從而彌補中國旅遊風險研究的不足，完善中國旅遊學研究體系，探討旅遊風險的發展各階段的管理內容和方法，科學確立各觀光區、各旅遊災害防治措施的優先次序和力道。

隨著全球環境的變化和旅遊業的持續快速發展，世界各國觀光區所面臨的環境災害和人為災害普遍增多，一方面致使旅遊資源與環境的嚴重破壞，另一方面導致旅遊者出遊風險程度的增大，最終可能引起觀光區乃至整個旅遊區旅遊形象和區域旅遊收入的下降。因此，中國國內外的旅遊學者非常重視觀光區旅遊風險的管理，在諸多研究中提出了一系列建議，如加強對洪澇、乾旱、地震等各類災害的防治，加強對海岸及山岳等觀光區的災害管理，加強對旅遊危機事件的管理等。但這些建議往往只是對旅遊風險的事故進行表面現象的描述，在管理上多只談及「應做什麼」或「不應做什麼」，對於如何做（即觀光區管理措施的重點是什麼、時間次序如何安排）卻鮮有提及或是論述不夠深入。對於觀光區未來的可持續發展而言，不是長遠之策。因此，從旅遊景區旅遊風險管理流程去解決這些問題，顯得十分必要，其研究主要有以下幾個方面的意義：

（一）實現景區可持續發展的最基本保障

景區安全是景區經營管理的核心內容之一。景區的安全問題不僅直接影響旅遊目的地旅遊業的健康發展，影響旅遊目的地的吸引力，而且對與旅遊業相關的建築業、商貿、交通等行業的發展，進而對整個區域社會經濟的發展都會帶來影響。

對旅遊者而言，受到安全問題侵害的遊客可能不會再次選擇該目的地，同時這些遊客透過負面資訊的傳播亦會影響到他們周圍的許多人，使那些潛在的遊客聞而卻步。

對景區旅遊資源而言，由於大多數旅遊資源是不可再生的資源，因此，對旅遊資源的破壞往往是致命的。對旅遊資源的破壞，帶來的不僅是巨大的經濟損失，更是對生態環境的破壞、對歷史的毀滅、對民族精神的踐踏。旅遊者進行旅遊的目的是獲得身心的愉悅和美的享受。一旦旅遊資源遭到破壞，帶給旅遊者的將會是極大的消極影響。以桂林灕江為例，由於人類嚴重的不合理的開發利用，致使兩岸水土流失嚴重，景觀遭到破壞，生態失衡，枯水期從桂林到陽朔的航線有一半不能通航。顯然，遊人到此遊覽，其旅遊經歷將會受到極大的損害。因此，可以毫不誇張地說，旅遊資源遭到破壞帶給旅遊者的將會是精神、時間、經濟等多方面的損失。顯然，景區安全管理的改善，使旅遊者對景區認同感增強，必然大大促進旅遊效果的提高，從而帶來景區經濟效益的增長。反之，如果景區安全事故頻發，不但會影響旅遊者的安全與健康，挫傷旅遊者的旅遊積極性，導致經營效益的降低，而且造成旅遊資源和相關設施的損壞，無謂地消耗許多人、財、物力，帶來經濟上的巨大損失。經營都不能進行，哪裡還談得上經濟效益。景區發生事故，不僅正常的營運秩序被打亂，嚴重的還要停業，而且會造成人心不穩定，旅遊積極性受到打擊，旅遊效率下降，直接影響景區的經濟效

益。所以，景區安全是保持景區穩定發展和正常旅遊秩序的重要條件。

（二）防止景區安全事故發生的根本前提

造成景區安全事故的直接原因概括起來不外乎人的不安全行為以及旅遊環境的不安全狀態。然而在這些直接原因的背後還隱藏著若干層次的背景原因，還有最本質的原因，即管理上的原因。不找出這些原因，並採取措施加以消除，就難免發生景區安全事故。要防範景區安全事故的發生，歸根到底應從改進管理工作做起。因此，景區安全管理是景區管理工作的重中之重。沒有安全保障，就沒有景區開發建設的成功。為此，景區管理中要切實提高對做好旅遊安全工作的重要性的認知，把旅遊安全工作放在頭等重要的位置，把旅遊安全工作真正當作第一要務來做，健全旅遊事故的防範和處理機制，加強檢查督導，及時消除隱患，確保旅遊安全。

（三）貫徹落實「安全第一，預防為主」方針的基本保證

「安全第一，預防為主」是中國安全生產工作的指導方針，是多年以來做好安保工作、實現安全經營的實踐經驗的科學總結。為了貫徹這一方針，對於景區安全管理，一方面需要景區管理者有高度的安全責任感和自覺性，採取各種對策防止景區安全事故的發生；另一方面需要廣大旅遊者和景區管理者提高安全意識，自覺貫徹執行景區各項旅遊活動的安全規章制度，不斷增強自我防護能力。所有這些都有賴於良好的旅遊安全管理工作。只有設定目標，建立制度，搞好計劃組織，加強教育，展開督促檢查，進行考核激勵，綜合各方面的管理手段，才能夠調動起各級景區管理者和廣大

旅遊者搞好旅遊安全管理工作和提高旅遊安全意識的積極性。

（四）提升景區管理品質和形象的重要舉措

中國國內外旅遊景區開發實踐表明，安全管理是衡量景區發展水準的重要標示之一。一個景區安全管理的好壞可以反映出它的旅遊景區管理水準。景區管理得好的，安全旅遊接待工作也必然受到重視，安全管理也比較好。反之，安全管理混亂，景區安全事故不斷，旅遊者無安全保障，景區管理者也經常要分散精力去予以處理。在這種情況下，建立正常、穩定的旅遊接待工作秩序，改善景區管理又從何談起。為了防止發生景區安全事故，必須從人、物、環境以及它們的合理匹配幾方面採取對策，包括提高人員的素質，景區安全環境的整治和改善，景區基本設備與休閒娛樂設施的檢查、維修、改造和更新，旅遊活動組織的科學化和作業方法的改善等。為了落實這些對策，勢必對經營管理、技術管理、設備管理、人事管理，進而對景區各方面旅遊接待工作提出越來越高的要求，從而推動景區管理的改善和全面旅遊接待工作的進步。景區管理的改善和全面旅遊接待工作的進步反過來又為改進安全管理創造了條件，促使安全管理水準不斷得到提高。同時景區安全環境的改善使旅遊者可以安全、健康、心情舒暢地展開旅遊活動，激發旅遊者的消費熱情，這也為改善景區管理、全面推進各方面旅遊安全管理工作創造了最主要的條件。

第四節　本書的結構框架

中國正處於旅遊大國向旅遊強國快速邁進的時期。景區景點作為現代旅遊業發展的核心基礎，無論是經濟全球一體化的進程，還

是中國實現旅遊強國的戰略目標，都對其管理提出了更高的要求，人們開始對旅遊活動安全問題給予了更多的關注。儘管從各級旅遊主管部門到學術機構都已經意識到景區安全管理研究的重要性，但是總體而言，中國國內對景區安全問題的研究還十分薄弱，一方面缺乏理論上完善的分析框架，另一方面也由於體制原因還沒有形成政府、企業以及研究機構的互動。因此，從理論總結到實踐操作全方位地尋求符合中國國情的景區安全管理模式迫在眉睫。

　　本書從人類社會進入「風險社會」的客觀實際和景區安全管理的微觀背景出發，把景區作為獨立的生產經營單位，借助風險管理理論，建立景區安全管理一般理論構架，並充分借鑑中國國內外景區安全管理的經驗和教訓，結合中國景區安全管理的具體案例，從景區安全問題的形態與特點、景區安全管理的流程、景區安全管理的對象與內容以及相關保障措施等方面提出綜合性的探索，以促進景區安全管理的健康發展。為此，本書嘗試提供景區安全管理的整體思路和制度框架，希望造成拋磚引玉的作用，以期對中國景區安全管理與可持續發展有所貢獻。在章節結構上，本書分別從景區安全管理基本概念、景區安全問題誘因、景區安全管理對象與內容體系、景區安全管理系統流程建構、景區安全保障體系的建構以及中國國內外景區安全管理個案分析等角度，對景區安全管理問題進行了較為深入的探討。全書由七章構成。第一章和第二章主要介紹了中國國內外旅遊安全管理以及景區安全管理的背景與相關概念；第三章借助風險管理理論闡述旅遊景區安全管理的流程體系；第四章和第五章對景區安全管理體系中的對象和內容以及景區安全管理組織和保障體系建設進行探討；第六章和第七章結合中國國內外旅遊景區安全管理實踐，進行實際案例剖析以供讀者參考，並希望能夠加深讀者對中國景區安全現狀和問題的瞭解與認識。

第二章 景區安全與景區安全管理

第一節 景區安全的概念與特徵

一、旅遊景區

「旅遊景區」是指以旅遊及其相關活動為主要功能或主要功能之一的空間或地域，是指具有參觀遊覽、休閒渡假、康樂健身等功能，具備相應旅遊服務設施並提供相應旅遊服務的獨立管理區，該管理區應有統一的經營管理機構和明確的地域範圍。一個發展完備的旅遊景區通常具備交通便捷、景觀獨特、安全衛生、服務周到、環境優良、配套設施完善、能夠滿足多種消費需求等基本要素。

旅遊景區主要包括風景區、文博院館、寺廟觀堂、旅遊渡假區、自然保護區、主題公園、森林公園、地質公園、遊樂園、動物園、植物園及工業、農業、經貿、科教、軍事、體育、文化藝術等各類旅遊區。按照品質等級，旅遊景區可以劃分為五級，從高到低依次為AAAAA、AAAA、AAA、AA、A級。

《中國旅遊景區景點大辭典》根據旅遊景區（點）的自然和歷史文化價值及接待規模的大小，將中國國內目前旅遊景區分為三類：第一類是重點景區，一般包括：①國家 5A級景區、世界遺產（自然遺產、文化遺產或雙遺產）；②國家4A級景區、全國重點文物保護單位、國家級風景名勝區、國家森林公園、國家自然保護區以及全國工農業旅遊示範點中年接待旅遊者在30萬人次以上

（西部地區在20萬人次以上）的景區；③其他年接待旅遊者在50萬人次以上（西部地區在30萬人次以上）的景區。第二類是一般景區，一般包括：①未能列為大型詞條的其他國家4A級景區、全國重點文物保護單位、國家級風景名勝區、國家森林公園、國家地質公園、國家自然保護區以及全國工農業旅遊示範點；②國家3A級景區、省級文物保護單位和省級風景名勝區；③其他年接待旅遊者在50萬人次以下（西部地區在30萬人次以下）、10萬人次以上（西部地區在5萬人次以上）的景區。第三類是其他景區景點，一般指年接待旅遊者在10萬人次以下（西部地區為5萬人次以下）、5萬人次以上（西部地區為1萬人次以上）的小型旅遊區或旅遊點。

作為旅遊業發展的核心，景區通常具有以下特點：

（一）綜合性

景區的綜合性首先表現為旅遊景區多是由不同的要素組成的綜合體。如山岳景觀是由高聳挺拔的山體與林地、雲霧等組成；峽谷景觀是由谷地、河水及林地組成；一些氣象、天象景觀更是多種因素共同作用的結果，如彩虹、夕陽、佛光等，都是陽光光線與一定質量的大氣作用的結果。旅遊景區的綜合性還表現在旅遊景區開發上。由於單一資源的開發往往對旅遊者的吸引力有限，在實踐中，常把不同類型的旅遊景區結合在一起開發，以形成互補優勢。這些資源類型雖有所不同，但開發中都應服從於統一的主題，使資源類型間達到協調一致。綜合性要求旅遊景區的開發與保護應具備整體的眼光，用聯繫的方法看待問題。

（二）地域性

地域性是指旅遊景區的分布具有一定的地域範圍，存在地域差異，帶有地方色彩。地域性是旅遊流產生的根本因素。不同地方有不同的自然與文化環境，而旅遊者天生有求新、求異的心理需要，這使得旅遊者在一定的條件下跨越空間限制前往異地遊覽。

（三）不可移動性

景區的不可移動性可以從兩個方面來理解：自然景區是在一定自然地理環境下形成的，由於其規模往往巨大或與地理環境緊密聯繫，一般難以發生空間位移；而人文景區是在特定的地域環境和特定的歷史條件下的人類社會活動的產物，其價值主要體現在包含人類社會訊息、歷史訊息的豐富性上，由於這類資源與其生成環境緊密聯繫，人為割裂其與環境的聯繫，勢必會影響到旅遊景區所承載訊息的完整性、原生性和真實性，使資源的價值降低。雖然在現代經濟和技術條件下在其他地方仿製有名的旅遊景區是可能的，如微縮景觀、園林建築等，但由於脫離了歷史和環境，仿製品往往失去了原有的魅力和意義，其生命力非常有限。

（四）重複開發性

旅遊產品的不可儲存性來源於旅遊設施和服務勞動的時間性。旅遊產品不同於製造業產品，製造業產品銷售不出去可以儲存起來，而旅遊產品一旦無人購買，其設施會閒置，服務人員會失去服務對象，旅遊產品和服務的供應就會停止運作。旅遊產品的這一特點決定了旅遊目的地、旅遊產品和服務的供應部門應特別注意開拓客源市場，增加產品銷售量。其他資源多數不能重複利用，在人們消費產品的同時，資源也隨之消耗掉。而旅遊景區恰好相反，在妥善保護的情況下多可長期反覆利用。導致旅遊景區重複開發主要有

以下因素：首先，任何旅遊景區開發出的旅遊產品都存在生命週期，即存在起步、發展、成熟、衰退的發展規律。因此，當旅遊產品處於成熟或衰退期時，應積極開發新的適銷合乎要求的產品。其次，由於旅遊業的發展，人們的旅遊需求發生了變化，因此，同一旅遊景區或觀光區必須針對市場需求不斷地進行深度開發，才能適應市場需要。從為觀光旅遊而進行的景區開發，到為特色旅遊、專題旅遊而進行的旅遊景區開發，其開發活動不斷深化、不斷發展。今後一段時間，高科技在旅遊景區開發中的作用和地位顯得越來越重要，增加科技含量成為深化旅遊開發及旅遊開發創新的重要內容。高科技的應用可提高旅遊產品品質，並能使旅遊景區的潛能得到充分發揮。

（五）審美與愉悅性

景區的使用價值表現為它能滿足遊客在旅遊過程中的物質或精神的需要，特別是精神的需要。許多旅遊資源都是歷史文化和現代文化科技的結晶，具有藝術性、觀賞性和審美的特徵。旅遊景區同一般資源的最主要區別就在於它的美學特徵具有觀賞性。雖然旅遊動機因人而異、旅遊內容豐富多彩，但觀賞活動幾乎是一切旅遊過程都不可缺少的內容，有時更是全部旅遊活動的核心內容。

（六）所有權不可轉讓性

景區所有權不可轉讓性是由它的無形性決定的。它的交換過程不是旅遊傾向與實物的交換，而是遊客帶著傾向親自到旅遊目的地進行交換和消費。遊客購買的不是所有權，而只是使用權。根據這一特點，旅遊產品和服務的供應部門應很好地利用旅遊產品和服務生產所依託的設施與設備的所有權，充分發揮旅遊產品的服務功

能，提高其使用期限和使用率，獲得更大的效益。

二、旅遊安全

安全（Safety）源自拉丁語（securus、securitas、secura），是由古羅馬時期的西塞羅（Cicero，西元前106～西元前43年）和盧克萊修（Lucretius，約西元前99～西元前55年）提出的，最初指人類哲學和心理的精神狀態，或者是人們從悲痛中解脫出來的主觀感受。不同的時代、不同的生產領域，可接受的損失水準是不同的，因而衡量系統是否安全的標準也是不同的。進入1990年代，安全概念的內涵從冷戰時期以國家為中心的軍事和政治（強權至上），擴展到將經濟、社會和環境也包括在內（致力於防止衝突，強調國際準則和人權以及合作的重要性）。同時，安全的對象也從「國家安全」擴展到「以人為本的安全」。除傳統的國家安全（National Security）外，還出現了社會安全（Societal Security）、人類安全（Human Security）、環境安全（Environment Security）、性別安全（Gender Security）等。當前，安全以及導致不安全風險的「威脅」、「挑戰」、「脆弱性」和「風險」等基本概念已為致力於全球環境變化、可持續發展、氣候變化和災害研究的許多學科和團體所廣泛使用。

顯然，安全是系統維持穩定、保持功能正常的狀態範圍或「閾值」，它涉及的要素包括安全的對象、安全的影響因素、安全的範圍或程度。當安全受到某種威脅而改變了系統原有的本質時，則安全狀態可能被打破，導致危害、損失、直至崩潰等不安全的情況。當然，安全是在具有一定危險性條件下的狀態，安全並非絕對無事故。事故與安全是對立的，但事故並不是不安全的全部內容，而只是在安全與不安全這一對矛盾鬥爭過程中某些瞬間突變結果的外在表現。安全不是瞬間的結果，而是對系統在某一時期、某一階段過

程狀態的描述。這裡所討論的安全是指生產領域中的安全問題，既不涉及軍事或社會意義上的安全，也不涉及與疾病有關的安全。構成安全問題的矛盾雙方是安全與危險，而非安全與事故。因此，衡量一個生產系統是否安全，不應僅僅依靠事故指標。綜上所述，安全是指在生產活動過程中，能將人或物的損失控制在可接受水準的狀態，也即安全意味著人或物遭受損失的可能性是可以接受的，若這種可能性超過了可接受的水準，即為不安全。

任何旅遊景區的開發建設都必然面臨自然和社會不確定因素的影響，也就是說，景區安全事故隨時都有可能發生，忽視任何環節都有可能釀成事故，正所謂「天有不測風雲，人有旦夕禍福」。而隨著旅遊業的快速發展和旅遊景區的全面擴張，景區安全問題會變得日益突出。因此，根據「安全」的基本界定，結合旅遊景區的特點，本文將「景區安全」定義為：景區安全是旅遊景區在管理營運過程中所面臨的一種狀態，這種狀態消除了可能導致的人員傷亡（特別是旅遊者）、財產的損失，以及旅遊景區旅遊資源或基礎設施的破壞。由該定義可知，「景區安全」包括兩方面的含義：一是指保障在旅遊景區內不發生人員傷亡或財產損失；二是確保旅遊景區內旅遊資源環境和旅遊設施等不受破壞。

三、旅遊景區安全事故的特徵

（一）因果性

因果，即原因和結果。因果性是一種關聯關係，即事物之間，一事物是另一事物發生的根據。也就是說，因果關係有繼承性，是多層次的。因果性決定了事件發生的必然性。景區不安全因素及其因果關係的存在決定了景區安全事故或遲或早必然發生，其隨機性僅表現在何時、何地、什麼意外事件觸發產生而已。研究因果關係

就是確定事故因素的因果連鎖，只有消除了安全事故發生的原因才有可能防止景區安全事故的發生。

案例2-1 多重原因導致貴州「10‧3」馬嶺河峽谷索道墜毀案發生

1999年10月3日，貴州省興義市馬嶺河峽谷谷底慘劇在一瞬間發生了。35名遊客除一名兩歲男孩在索道車廂墜地的一瞬間被父母高高舉起只受了點輕傷外，其餘34人中（2～15歲未成年人11人）14人死亡，20人重傷。事故發生後，貴州省立即成立了以省安委會為首的事故調查組，國家經貿委、國家質量技術監督局也分別派出有關專家赴現場協助調查，結果顯示造成本次事故的原因是多方面的。

第一，該索道的設計者和製造者均不具備相應資質，其設計完全不符合規範，根本不能用於載客，出事故是早晚的事。當初興義市政府在對馬嶺河峽谷風景區進行規劃論證時，有專家曾在規劃說明書上明確指出：「現有電梯觀光設施簡陋，不能作為風景區主要遊覽交通工具。」但專家的意見並未引起有關部門的重視，既沒有責令該索道停運，也沒有建必要的救護設施，致使這條未經過任何安全審查和安全驗收的索道違規經營長達4年之久。1999年國慶前夕，興義市有關部門對全市進行安全檢查時，核准該索道每次載10人。

第二，經營單位管理不善和操作人員違規操作。索道的經營單位——興義市風景區管理處將索道承包給當地農民，未對操作人員進行技術培訓，也沒有制訂完善的操作規範和應急處理等規章制度。出事時，准載10人的索道車廂擠進了35人。出現異常情況後，操作人員也未作出準確的判斷並進行有效的應急處理。

第三，涉及的中旅廣西分社、廣西陽光旅行社均缺乏起碼的安全意識，事先對旅遊線路安全性疏於考慮。在帶團中，各旅行社沒

有引導好遊客，對擁擠的遊客沒有承擔起妥善疏導的責任，也未對遊客履行人身安全保障責任。

第四，作為地接單位的興義環球漂流公司和興義峽谷漂流公司在遊客泛舟後，持放任態度，沒有正確疏導遊客，致使索道車廂超載無導遊制止或警示。同時，兩公司均為專事旅遊服務的有限責任公司，不是旅行社，按國家有關規定，沒有接團資格。

（二）突發性

從本質上講，景區無論是旅遊者人員的傷亡，還是旅遊資源或設施財產的破壞，均屬於在一定條件下可能發生的安全事故，但其發生的時間、地點、狀況等均無法預測。這使景區安全事故呈現出突發性的特點。此外，突發性還表現在景區安全事故產生的後果（旅遊者傷亡、旅遊景區物質損失）以及後果的大小難以預測。由於景區安全事故或多或少地具有偶然的本質，因而要完全掌握它的規律是困難的。但在一定範疇內，可以找出它的近似規律，從外部和表面上的聯繫，找到內部的決定性的主要關係卻是可能的。因此，要從突發性中找出必然性，認識景區安全事故發生的規律，變不安全條件為安全條件，把景區安全事故消除在萌芽狀態之中。

案例2-2 黃山風景區突發雷擊事件，3名女遊客受傷，1名男遊客死亡

2013年8月17日16：40左右，黃山風景區突降雷雨，最高峰蓮花峰峰頂處發生一起雷擊傷人事故，幾位來不及疏散的遊客被雷電擊中。

接到報警後，黃山管委會緊急啟動突發事件應急救援預案，主要高層第一時間趕往景區指揮調度中心坐鎮指揮，相關部門和單位緊急行動，分秒必爭全力展開救援。到17時許，3名被雷電不同程

度擊傷的遊客透過綠色通道運送下山，送入黃山市有關醫院救治，1名遊客在搜救中。據瞭解，3名受傷女遊客均來自浙江，經醫院救治，目前生命跡象正常，沒有生命危險。失蹤的男遊客是在上海工作的四川綿陽人，經黃山風景區救援隊全力組織搜救，晚上7時20分左右找到時已無生命跡象。相關善後工作正在處理中。資料來源：中安在線－安徽日報，2013-08-18 04：29

（三）潛在性

　　景區安全事故往往是突然發生的，然而導致景區安全事故發生的因素，即所謂「隱患」或潛在危險是早就存在的，只是未被發現或未受到重視而已。隨著時間的推移，一旦條件成熟，就會顯現而釀成安全事故，這就是景區安全事故的潛在性。景區安全事故一經發生，就成為過去，然而，如果沒有真正地瞭解景區安全事故發生的原因，或並未採取有效措施去消除這些原因，類似的景區安全事故就會再次出現。人們應根據對過去景區安全事故所累積的經驗和知識以及對事物規律的認識，使用科學的方法和手段，對未來可能發生的景區安全事故進行預防，致力於消除景區安全事故的再現性。

　　案例2-3 郊遊謹防地質災害

　　北京近1/10的山區有土石流。據初步統計，全市有土石流溝584條，潛在土石流溝232條。6個區縣的七大旅遊景區都有土石流分布，如密雲雲蒙山景區（包括雲蒙山森林公園、雲蒙峽、天仙瀑、精靈峪、京都第一瀑、黑龍潭、番字牌、不老屯山莊8個旅遊景點）、懷柔雲蒙山景區（包括幽穀神潭、鴛鴦湖風景區、神堂峪自然風景區3個旅遊景點）、延慶龍慶峽風景區和松山林場景區、平谷四座樓景區、房山十渡風景區以及門頭溝百花山林場和靈山景

區等。

北京的土石流多發生在7月下旬至8月上旬，大部分發生於下午至次日凌晨，在連續降中雨、大暴雨和暴雨出現之時或稍後發生土石流。土石流有暴發迅猛、持續時間短、危害性大的特點。新中國成立以來，北京山區一次性致死10人以上的土石流多達8次，其中兩次死亡人數超過100人。山體崩塌也已造成70多人死亡。土石流與山體崩塌經常相依相隨，北京地區土石流八成由山體崩塌形成。資料來源：新華網‧北京青年報‧2003-06-16 13：18：37

（四）集中性

1999年，中國開始實行黃金週的集中放假制度，休假集中，形成了「集中消費，全民旅遊，商家主導，黃金週裡好淘金」的特色，景區客流量呈現出強烈的季節性和地域分布不均衡性的特徵。2001年至2006年，每年3個黃金週旅遊接待人數從1.83億人次增加到3.57億人次，相當於四個居民中有一個在黃金週期間選擇出遊。可以看出，黃金週旅遊日益成為大眾化的消費行為。6年間，黃金週出遊人數規模擴大了將近一倍，平均增長速度達到14.3%。在旅遊旺季和節假日，旅遊景區內往往遊人如織，人滿為患，許多景點處於嚴重的旅遊飽和與超載狀態，尤其是在旅遊景區內一些著名的險景、奇觀觀賞處，如泰山玉皇頂、盧山含鄱口、華山等。遊客無組織、無秩序的遊覽活動常常造成險象，安全事故極易發生。這些不僅給景區內的旅遊接待和服務工作帶來諸多困難，而且也對景區的旅遊安全保障工作造成很大壓力。

案例2-4 遊客成為受害者是主要的輿情引爆點

2014年4月29日，人民網輿情監測室聯合紅網輿情中心撰寫並發布了《2013年中國國內旅遊景區熱點輿情事件應對排行榜》。

排行榜整理了2013年中國國內旅遊景區重大輿情事件，發現旅遊景區熱點輿情在發生時間上，最多的為10月，其次為4月，負面輿情發生頻率較高時段與中國的節假日安排十分契合；在地域分布上，輿情發生較多的地區為湖南、廣西、雲南和江西等南部內陸省份；在輿情生成原因上，遊客成為受害者是主要的輿情引爆點。

（五）廣泛性

旅遊安全問題廣泛存在於旅遊景區管理營運活動的各個環節。旅遊安全問題與旅遊社會人口學特徵息息相關，幾乎任何類型的旅遊者都有可能面臨旅遊安全問題。除了旅遊者之外，旅遊安全還與觀光區居民、旅遊從業者、旅遊管理機構以及各級行政部門有著密切的聯繫。可見，景區安全是一個複雜的社會系統。建立社會各部門參與的社會聯動系統是旅遊安全管理重要而有效的措施之一。

（六）綜合性

景區作為一個特殊的社會生產生活單元，包括了旅遊活動的吃、住、行、遊、購、娛六個方面。也就是說，景區集成了所有可能的安全事故類型，傳統安全管理中遇到的各種安全事故在旅遊景區中都可能出現，如物體打擊、車輛傷害、機械事故、淹溺事故、觸電事故、灼燙事故、火災事故、高處墜落等。此外，其他由於各種自然環境以及社會環境因素所誘發的自然或人為安全事故，同樣也威脅著景區的發展。

四、旅遊景區安全事故的分類

以上就景區安全概念進行了闡述和規範，下面透過對景區安全具體形態的探討以及景區安全事故類型的認識與界定，為建立理論分析的框架提供基礎。景區安全事故分類可以有不同的維度，如果從景區安全事故產生的原因看，分為非人為景區安全事故以及人為景區安全問題。如果以旅遊者為中心來考察景區安全事故的後果，可以分為傷亡事故和非傷亡事故，其中傷亡事故指旅遊者在景區旅遊過程中，造成旅遊者人員傷亡的景區安全事故；非傷亡事故指那些具備安全事故機制，僅僅因為僥倖而沒有發生傷亡的景區安全事故。換言之，未遂景區安全事故是一種特殊的無傷亡景區安全事故。從產生的根源看也涉及各方面的安全事故。應該說，不同的判斷標準，對景區安全有不同的劃分標準、有不同的分類結果。

按產生動因分類

旅遊景區安全事故有多種形式、發生有多種原因，除了完全不能防範的天災以外，還包括遊客被盜、被搶、被害等社會治安方面的原因，空難、車禍等交通方面的原因，火災、食物中毒等服務供應方面的原因，遊客走失等旅行社工作方面的原因，遊客急病、意外傷亡等個人原因。

1.自然類安全事故

這類安全事故主要是指自然環境由於種種原因發生異變而產生的各種危害旅遊業的災害。中國是一個自然災害比較多的國家，因此自然災害對旅遊業的影響也相對較多。根據產生災害的自然要素不同，可大略分為以下3種類型：

（1）地質災害事故

指由於地質地貌因素發生災變引起的旅遊災害，主要包括地震、火山活動、地裂縫、地面沉降、土石流、山崩、崩塌等。

（2）氣候災害事故指由於氣象氣候因素發生災害而引起的旅遊災害，包括颱風、暴雨、暴風雪、風沙、酷暑、嚴寒等。氣象氣候災害不僅危害旅遊交通、遊人安全，而且造成觀光區旅遊淡季。

（3）生物災害事故指由於森林火災、病蟲害等引起的生態環境和文物古蹟遭破壞的災害。

2.社會類安全事故

指由於觀光區所處的社會環境發生變化而危害旅遊業發展的災害。這類災害範圍很廣，涉及社會生活眾多方面，而且危害極大，根據其發生層次的不同可大略分為以下兩種類型：

（1）社會生活意外事故

指發生在社會正常生活環境層次中的各種破壞旅遊業的災害，主要包括交通事故、社會治安惡化、瘟疫、火災等。

（2）生態環境破壞事故

指因工業生產造成的污染破壞了自然生態環境而導致的危害旅遊業的災害，主要包括環境污染、生態平衡破壞、濫用土地資源等，這是各觀光區目前普遍遇到的危害。

第二節 景區安全事故誘因模式分析

模式是人們對某一過程、某一行為所作的定性或定量的概括，它能顯示這一過程或行為的特徵，並能應對所考慮的目標有決定意義的因果。安全事故模式是一種學說，是人們作出的邏輯或數學抽象，它是描述事故成因、經過以及後果的理論。因此，借鑑傳統安全事故誘因模式可以為研究旅遊景區內人（旅遊者或管理者）、物（旅遊設施）、環境的管理，以及這些基本因素如何起作用而提供

有效的理論基礎，也就是從因果關係上闡明引起景區安全事故的本質原因，說明景區安全事故的發生、發展以及後果。因此，景區安全事故成因理論的研究具有十分重要的意義：①能從本質上闡明景區安全事故發生的機制，奠定景區安全管理的理論基礎，為景區安全管理實踐指明正確的方向。②可以用來指導景區安全事故的調查分析，有助於徹底查明景區安全事故原因，預防同類安全事故的再次發生。③有利於從定性的物理模型向定量的數學模型發展，為景區安全事故的定量分析和預防奠定基礎。④可以增加景區安全管理的理論知識，豐富景區安全教育的內容，提高景區安全教育的水準。

一、誘因理論的演進

　　對安全的關注源自於對生命和人權的尊重。旅遊作為一種新的高層次的生活方式或者說是生活態度，其本質是人們為追求自身生理上及精神上的愉悅所作的外出旅行，其表現形式是綜合性的、消費性的經濟—文化複合活動。顯然，旅遊安全是展開旅遊活動最為基礎的保障。在討論景區安全的性質與分類後，我們開始關注景區安全事故問題發生的原因。景區安全事故究竟從何而來？為什麼會發生？演變的過程是什麼？因此，透過參考傳統安全事故的誘因理論廓清景區安全事故的誘因是必要的。關於安全事故成因理論，可以作如下理解：就是從大量的典型安全事故中概括出來的對安全事故發生原因的規律性的抽象闡述。這種闡述，不是停留在對安全事故表面原因的分析上，而是深入追蹤到更深層次的，以至本質的原因，從而找出共同的普遍的規律性，並建立安全事故模型，為安全事故原因的定性、定量分析，為安全事故的預防和安全管理工作的改進，從理論上提供科學的完整的依據。事故成因理論是人們認識事故整個過程以及進行事故預防工作的重要理論依據。歸納起

來，主要經歷了3個歷史時期的發展。

（一）單一因素成因理論

1919年英國的格林伍德（M.Greenwood）和伍茲（H.H.Woods）對許多工廠傷亡事故數據中的事故發生次數按不同的統計分布進行了統計檢驗，結果發現，某些工人較其他人更容易發生事故。基於這種現象，後來法默（Farmer）等人提出了事故頻發傾向的概念。所謂事故頻發傾向（Accident Proneness），是指個別人容易發生事故的、穩定的、個人的內在傾向。根據這種理論，工廠中少數工人具有事故頻發傾向，是事故頻發傾向者，他們的存在是工業事故發生的主要原因。如果企業裡減少了事故頻發傾向者，就可以減少工業事故。因此，防止企業中有事故頻發傾向者是預防事故的基本措施：一方面，透過嚴格的生理、心理檢驗等，從眾多的求職人員中選擇身體、智力、性格特徵及動作特徵等方面優秀的人才就業；另一方面，一旦發現事故頻發傾向者則將其解僱。顯然，由優秀的人員組成的工廠是比較安全的。

海因里希的事故因果連鎖論是該時期的代表性理論。海因里希認為，人的不安全行為、物的不安全狀態是事故的直接原因，企業事故預防工作的中心就是消除人的不安全行為和物的不安全狀態。根據海因里希的研究，大多數工業傷害事故都是由於工人的不安全行為引起的。即使一些工業傷害事故是由於物的不安全狀態引起的，則物的不安全狀態的產生也是由於工人的缺點、錯誤造成的。因而，海因里希理論也和事故頻發傾向論一樣，把工業事故的成因歸於工人。從這一認知出發，海因里希進一步追究事故發生的根本原因，認為人的缺點來源於遺傳因素和人員成長的社會環境，而人的缺點正是事故發生的根本原因。

隨著生產規模的進一步擴大化、生產工藝的複雜化和操作過程的自動化，機電一體化的自動控制系統取代了人在生產過程中的操作。具有監控功能的安全系統的廣泛應用，取代了人對生產過程的安全監管任務，使安全保護更準確、更迅速、更完備，使主觀對生產過程的干預程度降低。因而人（主要指直接參與生產過程的人）的不安全行為的機率及其影響在減少，而物的不安全狀態的惡果在增強，人的不安全行為更多地凝結在物的不安全狀態之中。同時，人們在研究中發現，人的雙重性或多重性行為受眾多難以預測的因素影響，人的可靠度（即安全行為的可能性）極難達到較高水準。在這樣的背景下，人們提出了一系列淡化人的因素、突出物的因素的事故成因思想。

　　以物為主的事故成因思想，特別適用於物質反應過程較複雜、工藝過程自動化的石油化工生產領域。目前，石化流程的安全保護系統就是透過對系統危險源和危險因素的自動監測和控制，實現一種使人的不安全行為不能導致事故的工作條件，即本質安全條件。

（二）人物合一成因理論

　　「二戰」後，科學技術飛躍進步，各種新技術、新工藝、新能源、新材料和新產品給工業生產和人們的生活面貌帶來巨大變化的同時，也給人類帶來了更多的危險。另外，戰後工業迅速發展帶來的廣泛就業使得企業不能像戰前那樣進行人員選擇。除了極少數身心有問題的人之外，廣大群眾都有機會進入工業部門。工人運動的蓬勃發展使企業主不能隨意地開除工人，這就使職工隊伍素質發生了重大變化。

　　人們對所謂的事故頻發傾向的概念提出了新的見解。一些研究認為，大多數工業事故是由事故頻發傾向者引起的觀念是錯誤的，

有些人較另一些人容易發生事故，是與他們從事的作業有較高的危險性有關。越來越多的人認為，不能把事故的責任簡單地說成是工人的不注意，應該注重機械的、物質的危險性質在事故成因中的重要地位。於是，事故預防工作中比較強調實現生產條件、機械設備的安全。軌跡交叉論、能量意外釋放論以及管理失誤論是這一時期較典型的事故成因理論。

軌跡交叉論認為，人的因素和物的因素在事故成因中占有同樣重要的地位。按照該理論，可以透過避免人與物兩種運動軌跡交叉，即避免人的不安全行為和物的不完全狀態同時同地出現，來預防事故的發生。

能量意外釋放論的出現是人們對傷亡事故發生的物理實質認知方面的一大飛躍。該理論認為，事故是一種不正常的或不希望的能量釋放，各種形式的能量是構成傷害的直接原因。於是，應該透過控制能量或控制作為能量連結人體媒介的能量載體來預防傷害事故。

管理失誤論與早期的事故頻發傾向論、海因里希因果連鎖論等不同，戰後人們逐漸地認識了管理因素作為背後原因在事故成因中的重要作用。人的不安全行為或物的不安全狀態是工業事故的直接原因。但是，它們只不過是其背後的深層原因——管理上的缺陷的反映，只有找出深層的、背後的原因，改進企業管理，才能有效地防止事故。

事故判定技術（Critical Incident Technique）最初被用於確定軍用飛機飛行事故原因的研究。研究人員用這種技術調查飛行員在飛行操作中的心理學和人機工程方面的問題，然後針對這些問題採取改進措施防止發生操作失誤。

人機工程學（Ergonomics）是研究如何使機械設備、工作環境適應人的生理、心理特徵，使人員操作簡便、準確、失誤少、工

作效率高的學科。

（三）系統成因理論

人們在開發研究製作、使用和維護複雜系統的過程中，逐漸萌發了系統安全的基本思想。作為現代事故的預防理論和方法體系，系統安全（System Safety）產生於美國研究製作義勇兵洲際彈道飛彈的過程中。

系統安全是人們為預防複雜系統事故而開發、研究出來的安全理論和方法體系。所謂系統安全，是在系統壽命期間內應用系統安全工程和管理方法，辨識系統中的危險源，並採取控制措施使其危險性最小，從而使系統在規定的性能、時間和成本範圍內達到最佳的安全程度。

系統安全在許多方面發展了事故成因理論。

系統安全認為，系統中存在的危險源是事故發生的原因。所謂危險源（Hazard），是可能導致事故，造成人員傷害、財物損壞或環境污染的潛在的不安全因素。系統中不可避免地會存在或出現某些種類的危險源，不可能徹底消除系統中所有的危險源。

不同的危險源可能有不同的危險性。危險性（Risk）是指某種危險源導致事故，造成人員傷害、財物損壞或環境污染的可能性。由於不能徹底地消除所有的危險源，也就不存在絕對的安全。所謂的安全，只不過是沒有超過允許限度的危險。因此，系統安全的目標不是事故為零，而是最佳的安全程度。

系統安全認為，可能意外釋放的能量是事故發生的根本原因，而對能量控制的失效是事故發生的直接原因。這涉及能量控制措施的可靠性問題。在系統安全研究中，不可靠被認為是不安全的原

因，可靠性是系統安全工程的基礎之一。

系統安全注重整個系統壽命期間的事故預防，尤其強調在新系統的開發、設計階段採取措施消除、控制危險源。對於正在運行的系統，如工業生產系統，管理方面的疏忽和失誤是事故的主要原因。

1950年代以後，科學技術進步的一個顯著特徵是設備、工藝和產品越來越複雜，戰略武器的研究製作、宇宙的開發和核電廠的建設等使得作為現代先進科學技術標示的複雜巨大系統相繼問世，這些複雜巨大系統往往由數以萬計的元件、部件組成，元件、部件之間以非常複雜的關係相連接。人們在開發研究製作、使用和維護這些複雜巨大系統的過程中，逐漸萌發了系統安全的基本思想。

隨著系統論的提出和深入研究，人們把系統論引入安全科學，提出了一些重要的事故成因辨證思想和理念，主要有事故成因系統觀、事故成因變化觀等。近年來非線性科學成為眾多學者研究的熱點，其中的一個重要分支——混沌理論更是得到深入的研究和廣泛的應用。人們把混沌理論的思想引入安全科學，提出事故成因的混沌觀點，認為生產系統條件的微小變化都可能引起大量的能量意外釋放，導致災難性的事故。安全無小事，生產系統中的每一個不合理因素都可能導致事故的發生。「螻蟻之穴」可毀千里長堤，一起事故的發生是許多人為失誤和物的故障相互複雜關聯、非線性相互作用的結果，在安全管理過程中不能忽視對每一個細節的管理。

二、誘因理論模式

（一）事故頻發傾向論

1.事故頻發傾向（Accident Proneness）

事故頻發傾向是指個別人容易發生事故的、穩定的、個人的內在傾向。1919年，格林伍德和伍茲對許多工廠裡傷害事故發生次數資料按如下三種統計分布進行了統計檢驗：

（1）帕松分布（Poisson Distribution）

當人員發生事故的機率不存在個體差異時，即不存在著事故頻發傾向者時，一定時間內事故發生的次數服從帕松分布。在這種情況下，事故的發生是由於工廠裡的生產條件、機械設備方面的問題，以及一些其他偶然因素引起的。

（2）偏倚分布（Biased Distribution）

一些工人由於存在著精神或心理方面的毛病，如果在生產操作過程中發生過一次事故，則會造成膽怯或神經敏感。當再繼續操作時，就有重複發生第二次、第三次事故的傾向。造成這種統計分布的原因是人員中存在少數有精神或心理缺陷的人。

（3）非均等分布（Distribution of Unequal Liability）

當工廠中存在許多特別容易發生事故的人時，發生不同次數事故的人數服從非均等分布，即每個人發生事故的機率不相同。在這種情況下，事故的發生主要是由人的因素引起的。

為了檢驗事故頻發傾向的穩定性，他們還計算了被調查工廠中同一個人在前三個月裡和後三個月裡發生事故次數的相關係數。結果發現，工廠中存在著事故頻發傾向者，並且前、後三個月事故次數的相關係數變化在0.37±0.12到0.72±0.07，皆為正相關。

根據事故發生次數是否符合非均等分布，可以判斷企業中是否存在事故頻發傾向者。對於發生事故次數較多、可能是事故頻發傾向者的人，可以透過一系列的心理學測試來判別。例如，日本曾採用內田—克雷貝林測驗（Uchida Krapelin Test）測試人員的大腦工作狀態曲線，採用YG測驗（Yatabe—Guilford Test）測試工人

的性格來判別事故頻發傾向者。另外，也可以透過對工人日常行為的觀察來發現事故頻發傾向者。一般來說，具有事故頻發傾向的人在進行生產操作時往往精神動搖，注意力不能經常集中，因而不能適應迅速變化的外界條件。

事故頻發傾向者往往有如下的性格特徵：

①感情衝動，容易興奮；

②脾氣暴躁；

③厭倦工作，沒有耐心；

④慌慌張張，不沉著；

⑤動作生硬且工作效率低；

⑥喜怒無常，感情多變；

⑦理解能力低，判斷和思考能力差；

⑧極度喜悅和悲傷；

⑨缺乏自制力；

⑩處理問題輕率、冒失；

⑪運動神經遲鈍，動作不靈活。

2.事故遭遇傾向

事故遭遇傾向是指某些人員在某些生產作業條件下容易發生事故的傾向。前後不同時期裡事故發生次數的相關係數與作業條件有關。明茲（A.Mintz）和布魯姆（M.L.B）建議用事故遭遇傾向取代事故頻發傾向的概念，認為事故的發生不僅與個人因素有關，而且與生產條件有關。根據這一見解，克爾（W.A.Kerr）調查了53個電子工廠中40項個人因素及生產作業條件因素與事故發生頻率和傷害嚴重率之間的關係，發現影響事故發生頻率的主要因素有搬

運距離、噪音、臨時工、工人自覺性等；與事故後果嚴重率有關的主要因素是工人的「男子漢」作風，其次是缺乏自覺性、缺乏指導、老年職工多、不連續出勤等。事故發生情況與生產作業條件有著密切關係。

3.事故頻發傾向理論

事故頻發傾向者並不存在。當每個人發生事故的機率相等且機率極小時，一定時期內發生事故次數服從帕松分布。根據帕松分布，大部分工人不發生事故，少數工人只出一次，只有極少數工人發生兩次以上事故。大量的事故統計資料是服從帕松分布的。例如，莫爾（D.L.Morh）等人研究了海上石油鑽井工人連續兩年時間內傷害事故情況，得到了受傷次數多的工人數沒有超出帕松分布範圍的結論。

某一段時間裡發生事故次數多的人，在以後的時間裡往往發生事故次數不再多了，並非永遠是事故頻發傾向者。數十年的實驗及臨床研究顯示，很難找出事故頻發者的穩定的個人特徵。換言之，許多人發生事故是由於他們行為的某種瞬時特徵引起的。

根據事故頻發傾向理論，防止事故的重要措施是人員選擇（Screen）。但是把事故發生次數多的工人調離後，企業的事故發生率並沒有降低。例如，沃勒（Waller）對司機的調查、貝爾納基（Bernacki）對鐵路調車員的調查，都證實了調離或解僱發生事故多的工人，並沒有減少傷亡事故發生率。

其實，工業生產中的許多操作對操作者的素質都有一定的要求，或者說，人員有一定的職業適合性。當人員的素質不符合生產操作要求時，人在生產操作中就會發生失誤或不安全行為，從而導致事故發生。危險性較高的、重要的操作，特別要求人的素質較高。例如，特種作業的場合，操作者要經過專門的培訓、嚴格的考核，獲得特種作業資格後才能從事。因此，儘管事故頻發傾向論把

工業事故歸因於少數事故頻發傾向者的觀點是錯誤的，然而從職業適合性的角度來看，關於事故頻發傾向的認識也有一定可取之處。通常對於人為因素引起的安全事故分幾種模式：

（1）屢次失誤模式認為部分事故是由於屢次失誤的作業者的事故傾向性所引起的，透過統計分析可以對屢次失誤者的事故傾向性得出確切的結論。

（2）不安全行為論（Unsafe acts model）

據統計，60％以上的事故是不安全的行為引起的。因此，該理論認為事故是由不安全的行為引起的。但是，這裡沒有考慮設施和環境的不安全狀態也是引起事故的原因。

（3）生物節律論

也有稱為「PSI週期學說」的。該理論認為，人與其他生物一樣也是有節律的。從人出生之日起，體力（耐力、精力）、感受能力（感情）和智力（個性、記憶力、推斷能力）都是按照一定時間週期性變化的，即它們分別按照23、28、33天循環一次。當某人的生物節律曲線由高潮向低潮轉化或由低潮向高潮轉化時，則發生危險性事故的可能性較大；若某人的三條節律曲線同時通過零點時，則發生事故的危險性最大。

每個人的生物節律週期的開始時間都不一樣，危險期也就不同，因此可據此趨吉避兇，防止事故。

4.動機論

動機論認為，事故與人的行為有關，而人的行為又是由人的動機支配的，因此，事故是由動機決定的。考慮到發生事故和動機的關係，在可能達到的合理目標範圍內，確保給予報酬的心理背景，設法喚起作業人員的高度注意。

5.決策失誤模式

薩利認為，在事故發生過程中人的決策分為三個階段，即人對危險的感覺階段、認知階段以及反應階段，在這三個階段中，若處理正確，則可以避免事故和損失；否則，便造成事故和損失。

（二）因果連鎖論

1.事故因果連鎖

傷害事故的發生不是一個孤立的事件，儘管傷害可能發生在某個瞬間，卻是一系列互為因果的原因事件相繼發生的結果。海因里希把工業傷害事故的發生、發展過程描述為具有一定因果關係的事件的連鎖，即

①人員傷亡的發生是事故的結果；

②事故的發生是由於人的不安全行為或物的不安全狀態；

③人的不安全行為或物的不安全狀態是由人的缺點造成的；

④人的缺點是由不良環境誘發的，或者是由先天的遺傳因素造成的；

⑤按照事故因果連鎖論，事故的發生、發展過程可以描述為：

基本原因→間接原因→直接原因→事故→傷害

（1）軌跡交叉論

軌跡交叉論認為，在事故發展進程中，人的因素的運動軌跡與物的因素的運動軌跡的交點，就是事故發生的時間和空間，即人的不安全行為和物的不安全狀態發生於同一時間、同一空間，或者說人的不安全行為與物的不安全狀態相遇，則將在此時間、空間發生事故。

軌跡交叉論作為一種事故成因理論，強調人的因素和物的因素在事故成因中占有同樣重要的地位。根據軌跡交叉論的觀點，消除人的不安全行為可以避免事故，消除物的不安全狀態也可以避免事故。

為了有效地防止事故發生，必須同時採取措施消除人的不安全行為和物的不安全狀態。

（2）管理失誤論

在海因里希的事故因果連鎖中，遺傳和社會環境被看作事故的根本原因，這體現出了它的時代侷限性。遺傳因素和人員成長的社會環境雖然對人員的行為有一定的影響，卻不是影響人員行為的主要因素。在企業中，管理者如果能夠充分發揮管理的控制機能，可以有效地控制人的不安全行為和物的不安全狀態。

2.博德的事故因果連鎖

博德在海因里希事故因果連鎖的基礎上，提出了反映現代安全觀點的事故因果連鎖。

（1）控制不足——管理

事故因果連鎖中一個最重要的因素是安全管理。安全管理者應該懂得管理的基本理論和原則。控制是管理機能（計劃、組織、指導、協調及控制）中的一種。安全管理中的控制是指損失控制，包括對人的不安全行為、物的不安全狀態的控制。它是安全管理工作的核心。

大多數正在生產的工業企業中，由於各種原因，完全依靠工程技術上的改進來預防事故既不經濟也不現實，只能透過專門的安全管理工作，經過較長期的努力才能防止事故的發生。管理者必須認識到，只要生產沒有實現高度安全化，就有發生事故及傷害的可能性，因而他們的安全活動中必須包含有針對事故連鎖中所有原因的

控制對策。

在安全管理中，企業領導者的安全方針、政策及決策占有十分重要的位置。它包括生產及安全的目標，資料的利用，責任及職權範圍的劃分，職工的選擇、訓練、安排、指導及監督，資訊傳遞，設備、器材及裝置的設計、採購、維修與保養，正常及異常時的操作規程等。

管理系統隨著生產的發展而不斷變化、完善，十全十美的管理系統並不存在。

（2）基本原因——起源論

為了從根本上預防事故，必須查明事故的基本原因，並針對查明的基本原因採取對策。

基本原因包括個人原因及與工作有關的原因。個人原因包括缺乏知識或技能、動機不正確、身體上或精神上的問題。工作方面的原因包括操作流程不合適，設備、材料不合格，通常的磨損及異常的使用方法等，以及溫度、壓力、濕度、粉塵、有毒有害氣體、蒸汽、通風、噪音、照明、周圍的狀況（容易滑倒的地面、障礙物、不可靠的支撐物、有危險的物體）等環境因素。只有找出這些基本原因才能有效地控制事故的發生。

所謂起源論，是找出問題的基本的、背後的原因，而不僅停留在表面的現象上。只有這樣，才能實現有效地控制。

（3）直接原因——徵兆

不安全行為或不安全狀態是事故的直接原因、必須加以追究的原因。但是，直接原因不過是深層原因的徵兆，是一種表面的現象。在實際工作中，如果只抓住了作為表面現象的直接原因而不追究其背後隱藏的深層原因，就永遠不能從根本上杜絕事故的發生。另外，安全管理人員應該能夠預測及發現這些作為管理欠缺的徵兆

的直接原因，採取恰當的改善措施；同時，為了在經濟上可能及實際可能的情況下採取長期的控制對策，必須努力找出其基本原因。

（4）事故——接觸

從實用的目的出發，往往把事故定義為最終導致人員肉體損傷、死亡，財物損失的不希望的事件。但是，越來越多的安全專業人員從能量的觀點把事故看作是人的身體或構築物、設備與超過其閾值的能量的接觸，或人體與妨礙正常生理活動的物質的接觸。於是，防止事故就是防止接觸。為了防止接觸，可以透過改進裝置、材料及設施防止能量釋放，透過訓練提高工人識別危險的能力、透過佩戴個人保護用品等來實現。

（5）傷害—損壞—損失

事故後果包括人員傷害和財物損壞，二者統稱為損失。

在許多情況下，可以採取恰當的措施使事故造成的損失最大限度地減少。例如，對受傷人員的迅速搶救、對設備進行搶修以及日常對人員進行應急訓練等。

3.亞當斯的事故因果連鎖

亞當斯（Edward Adams）提出了與博德的事故因果連鎖論類似的事故因果連鎖模型。在亞當斯事故因果連鎖理論中，把事故的直接原因，即人的不安全行為和物的不安全狀態稱作現場失誤。本來，不安全行為和不安全狀態是操作者在生產過程中的錯誤行為及生產條件方面的問題，採用現場失誤這一術語，其主要目的在於提醒人們注意不安全行為及不安全狀態的性質。該理論的核心在於對現場失誤的背後原因進行深入的研究。操作者的不安全行為及生產作業中的不安全狀態等現場失誤，是由於企業領導者及事故預防工作人員的管理失誤造成的。管理人員在管理工作中的差錯或疏忽、企業領導人決策錯誤或沒有作出決策等失誤，對企業經營管理及事

故預防工作具有決定性的影響。管理失誤反映企業管理系統中的問題，它涉及管理體制，即如何有組織地進行管理工作，確定怎樣的管理目標，如何計劃、實現確定的目標等方面的問題。管理體制反映作為決策中心的領導人的信念、目標及規範，它決定各級管理人員安排工作的輕重緩急、工作基準及指導方針等重大問題。

4.其他的事故因果連鎖論

（1）北川徹三的事故因果連鎖

日本廣泛以北川徹三的事故因果連鎖論作為指導事故預防工作的基本理論。北川徹三從四個方面探討了事故發生的間接原因：

①技術原因。機械、裝置、建築物等的設計、建造、維護等技術方面的缺陷。

②教育原因。由於缺乏安全知識及操作經驗，不知道、輕視操作過程中的危險性和安全操作方法，或操作不熟練、習慣性操作等。

③身體原因。身體狀態不佳，如頭痛、昏迷、癲癇等疾病，或近視、耳聾等生理缺陷，或疲勞、睡眠不足等。

④精神原因。消極、牴觸、不滿等不良態度，焦躁、緊張、恐怖、偏激等精神不安定因素，狹隘、頑固等不良性格，白癡等智力缺陷。

北川徹三認為，事故的基本原因包括下述三個方面：

①管理原因。企業領導者不夠重視安全、作業標準不明確、維修保養制度方面有缺陷、人員安排不當、職工積極性不高等管理上的缺陷。

②學校教育原因。小學、中學、大學等教育機構的安全教育不充分。

③社會或歷史原因。社會安全觀念落後，工業發展的一定歷史階段安全法規或安全管理、監督機構不完備等。

在上述原因中，管理原因可以由企業內部解決，而後兩種原因需要全社會的努力才能解決。

（2）事故統計分析中使用的事故因果連鎖模型

在事故原因的統計分析中，當前世界各國普遍採用因果連鎖模型。該模型著重於傷亡事故的直接原因——人的不安全行為和物的不安全狀態，以及其背後的深層原因——管理失誤。

（3）多因致果型（集中型）多種各自獨立的原因在同一時間共同導致安全事故的發生。

（4）複合型

某些因素連鎖，某些因素集中，互相交叉造成景區安全事故；單純集中型或單純連鎖型事故通常較少，一般發生的事故多為複合型。因果是有繼承性的，是多層次的。一次原因是二次原因的結果，二次原因又是三次原因的結果，一起安全事故的發生經常是多層次、多線性原因共同作用的結果。

這種理論是建立在經驗的基礎之上的，認為工安事故同流行病的發生一樣，是與作業人員、現場設施和環境等條件有一定的依存關係，往往集中在一定的時間和空間發生。只要詳細調查，就可以知道事故發生的原因以及防治途徑。

5.安全綜合論

顯然，安全綜合論是中國目前安全管理中應用最為廣泛的安全事故理論。綜合論認為，事故的發生絕對不是偶然的，而是有其深刻原因的，包括直接原因、間接原因和基礎原因。事故乃是社會因素、管理因素以及生產中的危險因素被偶然事件觸發所造成的。

這種模式的直接原因是指不安全狀態（條件）和不安全行為（動作）。這些物質的、環境的以及人的因素構成了生產中的危險因素。所謂間接原因，是指管理缺陷、管理因素和管理責任。造成間接原因的因素成為基礎原因，包括經濟、文化、學校教育、民族習慣、社會歷史、法律等。所謂偶然性觸發，係指由於因物和肇事人的作用，造成一定類型的傷害的過程。

顯然，這個理論綜合地考慮了各種事故現象和因素，有利於各種安全事故的分析、預防和處理，是當今世界上流行最廣的安全模式理論。事故產生的過程是：由於社會因素產生「管理因素」，進一步產生「生產中的危險因素」，透過偶然事件觸發而發生傷亡、損失。調查事故的過程則與此相反，應透過事故調查，查詢事故經過，進而瞭解事故的直接原因、間接原因和基礎原因。

當其應用於景區安全管理中，可用下列公式來表達：

旅遊景區危險因素＋觸發因素＝景區安全事故

案例2-5 小浪底水庫特大沉船事故誘因分析

1.事故現象：2004年6月22日晚8時，黃河小浪底水庫區發生特大翻船事故。船上69人全部落水，其中65人是開封興化精細化工廠到小浪底旅遊的職工，另外是3名導遊、1名船工。經全力搶救，26人被救上岸，其中一人死亡，其餘43人失蹤。

2.事故過程：2004年6月22日，開封興化精細化工廠組織職工到黃河小浪底水庫旅遊，晚上7點50分左右，在乘兩艘遊船返航行駛到距離小浪底大壩上游30公里處時，突然遇到八級以上的強風暴，遊船因風大浪急而傾翻，並瞬間沉沒。

3.直接原因：（1）黃河小浪底水庫區突然颳起八級以上強風暴，並伴有強暴雨。孟津縣氣象局實測到對岸孟津縣城當時的最大風速為每秒22.3米（九級）。根據當地氣象部門提供的資料，小浪

底水庫區這次出現的強對流天氣多年不遇。（2）事故船違規擅自出航。濟源市明珠旅遊開發公司違規作業，因水庫區在調水調沙，小浪底水庫區和當地旅遊管理部門已明令6月15日至7月10日嚴禁旅遊船在水庫區行駛。濟源明珠旅遊開發公司在黃河小浪底調水調沙期間，公然違反不允許展開航運的禁令出航。（3）在忽視天氣預報的情況下，興化精細化工廠旅遊團129人卻被組織在傍晚時分出發。（4）船工缺乏經驗。翻船前沒有經驗的船工沒有把船改為逆風行駛，而且關上了窗戶，強烈的側風立刻將船推翻。

4.間接原因：（1）景區管理混亂。小浪底水庫建成以後，水庫區旅遊就是一個熱點，但一直處於混亂狀態。洛陽市和濟源市雖然都各自開發了旅遊項目，但濟源市剛由縣級市升格為省直管市，沒有管理重大旅遊項目的能力和經驗。每天都有200多隻小船在小浪底水庫區招攬生意，在黃河調水調沙期間也不例外。（2）船體本身的問題。「明珠島二號」是那種典型的兩層的水庫區遊覽船，由於是平底，吃水淺，重心高，而且遊客都喜歡聚集在上層，導致重心升得更高。這種船隻適合在沒有風浪的內河航行，夏天的暴風雨可能對這種船造成致命威脅。（3）明珠號遊船安全不符合規定。按規定，像「明珠島二號」等載客幾十人的船，最起碼要有一個船長、兩個輪機、兩個駕駛員和兩個水手，也就是七個人。但根據初步調查，事發時，「明珠島二號」上只有一個船員。

5.基礎原因：船員和旅遊者安全意識淡薄。據事發現場統計，幾十個人坐在船上，卻根本沒有穿救生衣，更有甚者，當乘客向船員要，船員說是上次坐船的人順手拿走了，沒有及時添置。也就是基本上在所有旅遊者都沒有穿救生衣的情況下，就直接進船開始旅遊。資料來源：根據新浪網小浪底沉船新聞專題整理
http://news.sina.com.cn/z/xldyccm/index.shtml

（三）能量意外釋放論

1961年吉布森（James J.Gibson）、1966年哈頓（William Haddon）等人提出了解釋事故發生物理本質的能量意外釋放論。他們認為，事故是一種不正常的或不希望的能量釋放。

人類在利用能量的時候必須採取措施控制能量，使能量按照人們的意圖產生、轉換和做功。從能量在系統中流動的角度，應該控制能量按照人們規定的能量流通管道流動。如果由於某種原因失去了對能量的控制，就會發生能量違背人的意願的意外釋放或溢出，使進行中的活動中止而發生事故。如果發生事故時意外釋放的能量作用於人體，並且能量的作用超過人體的承受能力，則將造成人員傷害。如果意外釋放的能量作用於設備、建築物、物體等，並且能量的作用超過它們的抵抗能力，則將造成設備、建築物、物體的損壞。

麥克利蘭（David McClelland）在解釋事故造成的人身傷害或財物損壞的機制時說：「......所有的傷害事故（或損壞事故）都是因為：①接觸了超過機體組織（或結構）抵抗力的某種形式的過量的能量；②有機體與周圍環境的正常能量交換受到了干擾（如窒息、淹溺等）。」

從能量意外釋放論出發，預防傷害事故就是防止能量或危險物質的意外釋放，防止人體與過量的能量或危險物質接觸。這種約束、限制能量，防止人體與能量接觸的措施就叫做「屏蔽」。這是一種廣義的屏蔽。

在工業生產中，經常採用的防止能量意外釋放的屏蔽措施主要有以下幾種：

①用安全的能源代替不安全的能源；

②限制能量；

③防止能量蓄積；

④緩慢地釋放能量；

⑤設置屏蔽設施；

⑥在時間或空間上把能量與人隔離；

⑦資訊形式的屏蔽；

⑧能量觀點的事故因果連鎖。美國礦山局的祖貝塔克斯（Michael Zabetakis）依據能量意外釋放理論，建立了新的事故因果連鎖模型。

事故是能量或危險物質的意外釋放，是傷害的直接原因。為防止事故發生，可以透過技術改進來防止能量意外釋放，透過教育訓練提高職工識別危險的能力、佩戴個體防護用品來避免傷害。

人的不安全行為和物的不安全狀態是導致能量意外釋放的直接原因，它們是管理欠缺，控制不力，缺乏知識，對存在的危險猜想錯誤，或其他個人因素。

這些基本原因包括：

①企業領導者的安全政策及決策；

②個人因素；

③環境因素。

三、旅遊景區安全事故誘因分析

在系統安全研究中，危險源的存在被認為是事故發生的根本原因，防止事故就是消除、控制系統中的危險源。危險源

（Hazard），即危險的根源（a source of danger）。漢默（Willie Hammer）定義危險源為可能導致人員傷害或財物損失事故的、潛在的不安全因素。按此定義，生產、生活中的許多不安全因素都是危險源。危險源通常分為兩類：

（一）第一類危險源

指系統中存在的、可能發生意外釋放的能量或危險物質。實際工作中往往把產生能量的能量源或擁有能量的能量載體作為第一類危險源來處理。例如，帶電的導體、奔馳的車輛等。常見的第一類危險源如下：

①產生、供給能量的裝置、設備；

②使人體或物體具有較高勢能的裝置、設備、場所；

③能量載體；

④一旦失控可能產生巨大能量的裝置、設備、場所，如強烈放熱反應的化工裝置等；

⑤一旦失控可能發生能量突然釋放的裝置、設備、場所，如各種壓力容器等；

⑥危險物質，如各種有毒、有害、可燃燒爆炸的物質等；

⑦生產、加工、儲存危險物質的裝置、設備、場所；

⑧人體一旦與之接觸將導致人體能量意外釋放的物體。

（二）第二類危險源

指導致約束、限制能量措施失效或破壞的各種不安全因素。從

系統安全的觀點來考察，使能量或危險物質的約束、限制措施失效、破壞的原因因素，即第二類危險源，包括人、物、環境三個方面的問題。

第二類危險源往往是一些圍繞第一類危險源隨機發生的現象，它們出現的情況決定事故發生的可能性。第二類危險源出現得越頻繁，發生事故的可能性越大。

旅遊景區的日常運作包括吃、住、行、遊、購、娛各個層面。旅遊景區內特種設備，如鍋爐、索道以及特殊的交通工具，屬於第一類危險源的範疇。而景區在經營管理和日常營運中，景區管理者以及景區安全管理也就包括了第一類和第二類兩類危險源。旅遊安全事故的發生是兩類危險源共同起作用的結果。第一類危險源的存在是事故發生的前提，沒有第一類危險源就談不上能量或危險物質的意外釋放，也就無所謂事故。另外，如果沒有第二類危險源破壞對第一類危險源的控制，也不會發生能量或危險物質的意外釋放。第二類危險源的出現是第一類危險源導致事故的必要條件。

在事故的發生、發展過程中，兩類危險源相互依存、相輔相成。第一類危險源在事故發生時釋放出的能量是導致人員傷害或財物損壞的能量主體，決定事故後果的嚴重程度；第二類危險源出現的難易決定事故發生的可能性的大小。兩類危險源共同決定危險源的危險性。綜合安全事故理論而言，景區安全事故的發生是由多種因素引起的，它是物質、環境、旅遊者行為、景區管理者行為等多種的多元函數。從客觀上講，景區安全問題的產生原因主要可以分為自然因素（如地震、山崩、海嘯、颱風等）影響以及非自然因素影響兩類。前者一般往往非人力所能左右，後者也被稱為人為安全事故。相比而言，不同景區則因為所處的環境不同，產生安全事故問題的原因也不同。因此基於景區性質不同，要求在具體管理實踐中針對重點因素影響所達成的景區安全問題進行具體分析。在此，

本書仍沿襲已有分析，從「環境的不安全因素、物的不安全狀態、人的不安全行為」三個方面，對中國景區安全事故誘因進行分析。

（三）環境的不安全因素

1.社會經濟環境

（1）社會經濟結構轉型是景區安全事故頻發的社會大背景

目前中國正經歷從計劃經濟到市場經濟的轉變，這不僅體現在經濟活力、經濟速度、經濟總量和生產力總量的巨大增長，更重要的是整個社會結構（包括政治、經濟體制等在內）都發生了深刻的變革。在轉型過程中，許多景區原有的落後體制、制度依然存在並繼續發揮著重要的作用，景區管理過程中的新體制、新制度急待完善，因而存在一些制度「真空」（制度洞）。現在中國許多景區政出多門、權責不明的現象較為突出，景區主管單位可能包括旅遊、文化、建委、園林或城建等諸多部門，以致「一個景點，多次規劃，多家管理，效益全無」的現象時有發生，部門（或行業）本位主義十分嚴重。而作為行業管理部門，旅遊管理部門是隨旅遊業逐漸興起後成立的新部門，人員、經費、職權有限，尤其缺乏與有關部門進行協調所需要的必要的權威和權限。在市場推動下，景區開發建設不斷在分化中整合，又在整合中不斷分化。在此背景下，景區安全管理方面呈現出高度的複雜性，景區安全事故的頻發性也就難以避免。

（2）景區安全管理體制障礙與制度建設缺失導致安全基礎薄弱

進入1990年代以來，旅遊業快速發展，原有的景區管理體制顯然難以適應現代旅遊活動發展的要求，主要表現在：①隨著景區經濟價值日趨顯性化，介入和參與景區開發的組織和個人不斷增

加，開發主體日趨多元化，各經營主體存在著嚴重的利益分化。旅遊經營主體的分散化使得當前的管理體制和機制一時難以適應旅遊業發展的需要。即便近年管理體制逐步健全，如把原來勞動部門管轄的勞動保護和職業健康職能整合到安全生產監督管理部門，景區火災安全由警察部門和安全生產監督管理部門等共同監管處理，交通安全由交通部門和安全生產監督管理部門聯合監管和處理等，但是景區收益卻為經營管理者所有，因此景區安全管理分工不明確、互相推諉的現象仍然時有發生，留下一些無人管的安全死角。②目前推行的垂直管理沒有完全到位，如目前中國國內大多數景區基本上沒有設立專門的安全監管機構，同時其他地方存在設置不規範、力量不足、權威性不夠等實際問題。③與國外較為成熟的景區相比較，中國景區安全監管、安全教育和安全投入以及相關配套設施投資過低，與景區發展極為不相匹配。④景區安全監管制度建設十分落後，安全標準缺失。雖然中國頒布有旅遊安全管理條例，但是由於旅遊景區類型的多樣性和實際操作過程中的複雜性，許多景區並沒有制訂完整的景區安全管理條例。同時，中國景區安全管理制度缺失，如景區安全事故損失補償制度沒有設立；旅遊景區開發建設中的安全標準、安全指標等要麼缺乏，要麼不統一、不規範。

（3）景區經營管理多元化趨勢是安全事故頻發的客觀原因

隨著景區市場化進程的不斷推進，景區所有權和經營權分離已經成為景區近年來發展的重要特點。從目前中國國內景區基本屬性看，國有制景區占主導地位。但是近年來隨著社會資本的大量介入，景區經營權發生轉移。由於景區的快速發展，一些低水準開發的景區不斷推出。因為不同景區之間在開發組織方式上的差異，安全管理標準也相差較大。多元化的經濟實體必然會產生具有不同利益要求的利益群體和階層。在景區發展初期相關法規制度缺失的情況下，對利益的追求會導致許多景區忽視景區安全管理的現象發生，如在安全基礎條件尚不具備的情況下就匆忙開業。據初步統

計，在全國2萬餘家景區中，許多景區基本上為1990年代以後開發的，景區規模較小，資金缺乏，其安全保障程度可想而知。一些由私人介入的景區，其安全投入更是低下。這些都無可避免地導致景區安全事故的頻發。

（4）景區經營管理與安全制度的脫節是安全事故頻發的思想原因。

主要表現在：①一些景區為了追求經濟效益，漠視旅遊者的生命財產安全，責任不落實，對景區安全事故隱患的監控整頓改善不力，忽視對要害職位人員的景區安全教育和培訓。目前不少景區既沒有警察機構，也沒有派出機構，只有到節假日才派少數民警執勤。②景區安全管理制度不健全，無章可循。一些景區管理者對安全旅遊接待工作法規缺乏瞭解，法制意識較差，導致企業安全管理規章制度不健全，無景區安全責任制，無安全檢查制度和各種安全應急預案。部分景區雖制訂了安全管理制度，但非常簡單。還有的安全管理制度雖然定得較好，但是執行起來不到位，落實得不夠，無人督導，有章不依。事實說明，很多景區安全事故問題基本上都是人禍而非天災，是人的思想認知尤其是景區管理者的缺乏安全意識和安全組織措施不到位的結果。專家傳統研究結論中的「事故冰山法則」認為，每起重大事故的背後都有29次輕微事故、300起未遂先兆和1000起事故隱患。如果嚴格遵守制度和標準要求，思想上重視安全生產，做到防微杜漸，疏解和逐步排除安全隱患及輕微事故，很多大問題就能夠避免。③從景區安全管理的環節和體制來看，景區的日常工作涉及多個政府職能機構，包括城建、旅遊、工商、林業、警察等，但是這些部門、機構大多沒有完全劃分清楚彼此之間的行政關係，管理體制與運作機制尚不健全，由此導致多頭領導、各自為政的現象較為普遍，形成人為的部門分割和地方割據。這種局面直接影響到景區安全管理工作的正常進行及其辦事效率。例如，不少景區管理部門把旅遊安全工作完全看成是地方治安

管理部門的分內之事；而地方治安管理部門卻強調，旅遊者在景區內的活動是與旅遊部門直接相關的經濟行為，由此認為遊客的安全問題應該由旅遊部門自身負責。這種關係失調、職權失衡的管理體制上的弊病，是造成許多景區安全管理工作不得力的重要主觀原因。

（5）景區安全組織與投入的嚴重不足是安全事故頻發的直接原因

一些景區管理者和旅遊項目經營者急功近利，以為安全投入無關緊要。目前中國一些景區景點安全基礎設施投入不多、員工安全技術培訓教育缺乏等情況十分普遍。

開發失誤對環境和行為造成的影響加重了旅遊環境的不安全。大規模的旅遊開發在一定程度上破壞了觀光區的山體、水體、大氣、動植物群落及其他生態環境，引發了一些自然災害。如建築工程開挖引發山崩、岩石崩塌；旅遊設施建設中大量砍伐樹木導致水土流失加劇，遇上暴雨最終形成土石流等。這些自然災害已成為旅遊活動中的安全隱患。

管理疏忽和失誤也會使社會環境惡化。從人文環境來看，景區內來自全國各地的旅遊者流動性大而且較為分散，他們往往來去匆匆，加之人地生疏，對於當地不法分子輕微的侵害多抱息事寧人的心態，這正好給違法犯罪分子以可乘之機，引發針對旅遊者的各種犯罪活動增加，尤其在旅遊旺季時表現更加明顯，包括搶劫殺人、敲詐勒索、行竊、詐騙、強姦、賭博等在內的各種犯罪活動極大地威脅到遊客的生命財產安全。此外，人們外出旅遊總帶有較多的財物，具有較高的消費能力，這往往與當地景區居民之間形成較大反差，特別對於位置偏僻、經濟落後的景區，這種差距就更大。這容易誘使景區內心理承受能力較差的居民發生違法犯罪行為。

2.自然生態環境

首先，從自然環境來看，景區內往往集自然山水之大成，包含了陡峭的山峰、茂密的森林、彎曲的河流、幽深的山谷等多種自然要素，其地形、氣候複雜而多變，而這正是違法犯罪分子出沒和活動的「理想」場所。同時景區一般面積較大，大多地處偏遠地區而且遠離城鎮，缺乏便利的交通和安全保障設施，這些在客觀上給景區的安全管理帶來了很大困難。在部分特殊景點或地段處，如懸崖、橋梁、湍急河流邊等一切可能威脅到人身安全的地方，任何防護設施的不完善或管理疏漏均會誘發部分遊客越過安全限定範圍，或進行本該加以嚴格限制的行為（如群集行為），使自己處於危險境地。

此外，中國許多旅遊區（點）都位於山區，以陡、峻、險、奇而聞名的諸多景區或景點是自然地質作用的產物，也往往是存在崩塌、山崩、土石流等地質災害隱患的危險區或危險點。中國近年來極端天氣出現頻率相對較高，由於降雨量的大量增加，加大了諸如崩塌、山崩、土石流、洪水等自然災害發生的頻率，增加了景區安全問題。環境的不安全狀態會干擾旅遊者的正常思維，使其失去應有的判斷能力，刺激並誘發旅遊者產生不安全行為，從而加劇安全事故的發生。

（四）物的不安全狀態

1.安全設施建設落後

例如，一些景區的賓館、飯店年久失修；一些遊樂設施如索道、遊船缺少救生、逃生的安全設備；一些險要地勢的公園沒有安裝景點防護欄、警示標誌，存在著嚴重安全隱患，危及旅遊者的安全等。

2.安全資訊系統建設落後

保證旅遊安全，同樣離不開有關安全資訊的傳播。對於景區存在哪些安全隱患、在旅遊安全方面應當注意哪些事項，遊客往往是缺乏瞭解的。這就需要旅遊部門和景區多做宣傳與解釋。在陡峭、狹窄的山路、潮濕、容易打滑的道路和其他各種危險地段，應當設立醒目的安全提示牌，導遊應當勤作口頭提醒，提醒遊客小心謹慎，不要擁擠；在江河、湖海、水庫上遊覽或活動時要注意乘船安全，不可單獨前往深水域或危險河道；乘坐索道或其他載人觀光工具時，應服從景區旅遊接待工作人員的安排，遇超載、超員或其他異常時，千萬不要乘坐，以免發生危險；還要提醒遊客，遊覽期間不要獨行，如果迷失方向，原則上應原地等候導遊的到來；旅行社還要在吃、住、行等方面妥善安排，確保遊客生命和健康的安全；要教育遊客合理飲食，遠離衛生不達標準的食品和飲料，不要暴飲暴食和貪雜食；鑑於當前一些城市治安管理還存在漏洞，應當提醒遊客多參加集體活動，儘量不要單獨出行，特別是不要單獨夜間出行。

3.旅遊娛樂設施缺乏維護、保養，存在安全隱患

遊樂設施安全問題始終是景區安全管理的重中之重。由於遊樂設施易發生各種機械故障，發生問題後所造成的危害也是很大的，所以，在實際旅遊接待工作中大部分單位較重視遊樂設施的安全性能檢測和維護保養。但有的單位對遊樂設施的安全狀況仍重視不夠，不按期對遊樂設施進行安全檢測，不重視設備的維護保養，設備安全性能得不到保障，為發生安全事故埋下隱患。為此，景區要重視遊樂設施的安全營運，絕對不能用未經檢測的、不合格的遊樂設施，沒有經過定期維修、保養的設備不能接待遊客，必須嚴格按照安全操作規程進行操作，對遊客要有明確的、詳細的安全指示，確保遊客的安全。

（五）人的不安全行為

人的不安全行為是指不符合安全的客觀規律、有可能導致傷亡安全事故和財產損失的行為。對景區而言，人的不安全行為應該包括景區經營管理者的不安全行為以及旅遊者的不安全行為。而這種不安全行為又可以分為有意的和無意的兩類。

1.景區經營管理者因素

市場經濟最大的特徵就是追求利益的最大化。在中國市場經濟發育前期法律制度建設相對落後的情況下，人的正常經濟理性可能會得到誇大而演變為惡性競爭中的不正常行為。在中國目前景區大開發中，許多景區的開發建設基本上都處於初級階段，特別是一些經營權承包後的業主忽視國家、社會安全生產的規章制度，避開正式制度而利用人際關係中的非正式網路使景區項目匆忙上線。而在景區經營管理中偷工減料、不進行安全投入、大量僱用安全素質過低的廉價勞動力等做法都不可避免地導致安全事故的頻發。

2.旅遊者個人因素

物質文化生活水準的不斷提高，給予了每個社會個體彰顯個性的機會，旅遊活動的個性化成為近年來旅遊業發展的重要趨勢。然而在現實條件下，一些旅遊者安全認知模糊，安全意識淡薄，刻意追求高風險旅遊行為，增大了景區安全事故發生的可能性。在實際旅遊活動中，個別遊客常常不顧生命安全而去尋求一種危險刺激，例如包括極限運動、峽谷泛舟、探險旅遊、野外生存等在內的一批驚、險、奇、特旅遊項目成為流行時尚。然而，追求過分強烈刺激的代價往往是旅遊者人身安全的犧牲。這類高風險活動對旅遊者和旅遊經營者均有極高的要求。遊客自身失誤或任何一絲管理疏忽即可導致人身傷亡的發生。此外，旅遊者的自我保護意識不強，使犯罪分子有機可乘。由於旅遊者一般隨身攜帶現金，且數額較大，易

成為暴力劫財型犯罪分子的攻擊對象。一般而言，旅遊犯罪案件在旅遊淡季發生較多，此時遊客較少，景區保全人員、管理人員防範意識較差、管理鬆懈，而景區地處深山、人少僻靜、通信資訊不暢通的客觀條件更使有預謀的犯罪分子有機可乘。案發後，由於景區內人口流動性較大，往往致使破案難度較大。此類在景區發生的刑事犯罪案件因常被媒體追蹤，具有轟動和放大效應，直接影響著景區的發展和形象乃至景區所在地的投資環境形象。

案例2-6 三起事件、三個細節、三次教訓

如果說2006年「五一」黃金週發生的探險遊事故能給人們什麼啟示的話，單從事件本身的若干細節之中，就可以得出一些直觀的教訓。

事件一：庫布齊沙漠女「驢友」死亡

27歲的女「驢友」不幸死亡，從事後披露出來的情況得知，該「驢友」不幸身亡的關鍵原因就是探險隊員體力不支，所背物品較重。據悉，事發當日氣溫不高，天氣較好，探險隊員因中暑死亡的可能性較小。不過，這些探險隊員當時平均每人所背飲水、食品等物品卻重達20公斤，經過沙漠長途跋涉，體力消耗自然很大，造成死亡事故也就不足為奇了。

事件二：兩名上海車手羅布泊失蹤

與庫布齊沙漠女「驢友」死亡事件不同的是，這次活動是在有組織、有專家指導的情況下進行的。雖然兩名車手最後成功獲救，但事件本身透露出的一個細節還是讓人事後想起仍然害怕不已。據悉，賽事組委會為車手配有至少可以維持4到5天的食物和水，但選手為取得好成績往往會儘量減輕賽車重量，大多數選手車上只帶兩瓶礦泉水及少量乾糧，禦寒衣物就更加不用說了。在羅布泊這種溫差較大的沙漠地區，萬一出意外，是十分危險的。而該起事故

中，編號為B219的失蹤賽車的領航員趙力學就正好只帶了一天的食物。

　　事件三：新疆車師古道31人失蹤

　　如果上面兩起事件讓人一度揪心的話，那麼這起事件的最後結局讓人覺得有點可怕的滑稽。雖然失蹤者經過搜尋全都安全找到，但人們發現，在暴風雪中迷失了近4天的31名遊客當中，居然有5名是兒童，最小的竟只有6歲。而該活動的內容則是由天山南坡向北坡翻越，預計在兩三天內全程穿越車師古道。想像一下，一群沒怎麼受過野外生存技巧和基本自救常識訓練的人，還帶了5個孩子，完成這樣的旅程，是一件多麼危險的事情！資料來源：黃金週連發3起遇險事件旅遊安全引關注

（http://news.163.com/06/0508/13/2GJRDSU70001124J.html）
2006-05-08 13：09：39

　　3.景區從業者因素

　　旅遊業是勞動密集型產業，對從業者的素質要求相對不高，這使得許多景區從業者都是由技術素質、思想素質、文化水準、安全意識低下的農民工、臨時工組成，對安全旅遊接待工作業務不熟。一些當地的農民文化層次較低，又未經過專業培訓，景區也沒有設立專門的保衛機構和保衛幹部，使景區的安全處於一種無人管的狀態。遊客的安全得不到保障，景區的防火、安全防範、安全旅遊接待工作得不到落實，安全隱患無人及時督促整頓改善，極易發生安全事故。另外，從景區安全培訓看，部分景區對員工的安全培訓重視不夠，導致事故頻發。

第三節　景區安全管理及其流程設計

一、與景區安全管理相關的概念辨識

景區安全是景區開發營運過程中所面臨的一種狀態，在不同階段，景區安全會有不同的界定。因此，對於景區安全管理，有幾個密切相關的概念值得重視。

（一）危險（Danger）

危險是一種（或一組）潛在的條件（或狀態），當它受到激發時就會變為現實狀態（顯現），從而導致景區安全事故，造成損失和傷害。危險由潛在狀態變為現實狀態必須受到「激發」。激發就是使危險從其潛在狀態轉變為現實狀態、引起系統損害（財產和人員）的一組事件或條件。一般來說，危險是景區安全事故發生的前奏，而景區安全事故又可能引起某種新的危險，故二者之間是互相連鎖、互為因果的關係。景區危險可以用危險性來表達，它是危險程度的客觀描述。在機制模型上，危險性是危險機率和危險嚴重程度二者的函數。危險機率是發生危險的可能性，可以用定性或定量的方法來表示。危險嚴重程度又稱危險嚴重率，它是由最終發生的傷害的程度所定義的最壞潛在後果的定性評價。

作為安全的對立面，危險可以被定義為：在生產活動過程中，人或物遭受損失的可能性超出了可接受範圍的一種狀態。危險與安全一樣，也是與生產過程共存的過程，是一種連續性的過程狀態。危險包含了尚未為人所認識的，以及雖為人們所認識但尚未為人所控制的各種隱患。同時，危險還包含了安全與不安全一對矛盾鬥爭過程中某些瞬間突變發生外在表現出來的事故結果。

（二）事故（Accident）

　　牛津詞典將事故定義為「意外的、特別有害的事件」。美國安全工程師海因里希（Herbert William Heinrich）認為，事故是「非計劃的、失去控制的事件」。按伯克霍夫（Bbrckhoff）的定義，事故是人（個人或集體）在為實現某種意圖而進行的活動過程中突然發生的、違反人的意志的、迫使活動暫時或永久停止的事件。甘拉塔勒等人從更為一般的意義上提出，「事故是與系統設計條件具有不可容忍的偏差的事件」。吉列（Gillet）進一步補充說明了「事故是指任何計劃之外的事件，可能引起或不會引起損失或傷害」。還有學者從能量觀點出發解釋事故，認為事故是能量溢散的結果。事故一般有以下特點：

　　①事故是違背人們意願的一種現象。

　　②事故是不確定事件，其發生形式既受必然性的支配，但也不可避免地受到偶然性的影響，事故是偶然性和必然性的統一。

　　③事故發生的原因可歸結為3類：

　　❶目前尚未認識到的原因；

　　❷已經認識，但目前尚不可控制的原因；

　　❸已經認識、目前可以控制而未能有效控制的原因。

　　④事故一旦發生，可以造成以下幾種後果：

　　❶人受到傷害，物受到損失；

　　❷人受到傷害，物未受損失；

　　❸人未受傷害，物受到損失；

　　❹人、物均未受到傷害或損失。

事故和事故後果（Consequence）是不同的概念，二者的邏輯關係在於：事故的發生產生了某種事故後果。在日常生產、生活中，人們往往把事故和事故後果看作一件事情，這是不正確的。之所以產生這種認知，是因為事故的後果，特別是給人們帶來嚴重傷害或損失的後果給人的印象非常深刻；相反地，當事故帶來的後果非常輕微、沒有引起人們注意的時候，人們也就相應地忽略了事故。

關於事故後果有如下理論：

●海因里希（W.H.Heinrich）法則，即嚴重傷害：輕微傷害：無傷害＝1：29：300。

●博德（F.E.Bird）比例，即嚴重傷害：輕微傷害：財產損失：無傷害財產損失 ＝1：10：30：600。

因此，事故是指在生產活動過程中，由於人們受到科學知識和技術力量的限制，或者由於認知上的侷限，當前還不能防止，或能防止而未有效控制所發生的違背人們意願的事件序列。它的發生可能迫使系統暫時或較長期地中斷運行，也可能造成人員傷亡、財產損失或者環境破壞，或者其中二者或三者同時出現。

所謂景區安全事故，就是指景區意外的變故或災禍。或者說，景區安全事故是一種不希望有的和意外的事件。景區安全事故有各種各樣，如景區內交通安全事故、住宿安全事故、飲食安全事故等。

就狹義的安全而言，景區安全事故可以定義為：突然發生的、使景區正常經營管理和旅遊者的旅遊活動受到阻礙，以致暫時或永久停止的違背人的意志的事件。就景區危險與安全事故的關係而言，景區安全事故可以定義為：在景區內按照一種動態過程，系列事件按一定的邏輯順序流經系統而造成的傷害和損失。

（三）風險（Risk）

「損失的可能性」是風險（Risk）一詞的經典含義，一些國際組織如加拿大註冊會計師協會（CICA）（Canadian Institute of Chartered Accountants）、經濟學人智庫（EIU）（Economist Intelligence Unit）對風險的定義都非常接近。2004年 ISDR（International Strategy for Disaster Reduction）在其實施的「國際減災戰略」中對風險進行了比較權威的定義，即自然災害或人為災害與承災體的脆弱性（易損性）之間相互作用而導致的一種有害的結果或預料損失（生命喪失和受傷的人數、財產損失、生計斷絕、中斷的經濟活動、破壞的環境）發生的可能性（ISDR，2004）。

就狹義的安全而言，風險是在未來的一定時間內造成人員傷亡和財產損失的可能性。風險與危險由潛在狀態變為現實狀態的可能性有關。由於危險由潛在狀態變為現實狀態必須受到激發，因此風險與激發事件的頻率、強度和持續時間的長短有關。風險與獲利相聯繫，不尋常的利益產生不尋常的風險，因此人們總是在避免風險還是冒風險而獲利之間進行權衡。風險是描述系統危險程度的客觀量：

①被看成是一個系統內有害事件或非正常事件出現可能性的量度；

②被定義為發生一次事故的後果大小與該事故出現機率的乘積。一般意義上的風險具有機率和後果的二重性 R=f（p，c）。為簡單起見，大多數文獻中將風險表達為機率與後果的乘積 R=p×c。

據此，本書認為景區安全風險是：景區在經營旅遊業過程中所發生的自然災害或人為災害與承災體（旅遊資源、遊客、景區員工

等）所固有的易損性之間相互作用、導致旅遊資源價值和遊客人身安全程度降低的可能性。風險的數值用系統中所有景區安全事故損失期望值的總和來表示。每一景區安全事故的損失期望值是在給定條件下景區安全事故的發生機率與可能損失價值之乘積。

相對地，旅遊安全的風險管理是：在對旅遊資源和遊客的脆弱性，以及給遊客和旅遊資源（環境）帶來潛在威脅或傷害的致災因子進行科學評估的基礎上，結合社會對風險的理解，以一種較為一致、合理和民主的方式制訂透明的可供相互交流的景區安全管理政策的過程。它是一種有關風險的管理決策，力圖以合理的成本儘可能地減少災害（事故）帶給遊客和旅遊資源的不利影響。

（四）幾個概念之間的相互關係

安全與危險是一對此消彼長、動態發展變化的矛盾雙方，它們都是與生產過程共存的連續性過程。描述安全與危險的指標分別是安全性與危險性（風險），二者的關係是：安全性＝１－危險性。

事故與安全是對立的，但事故並不是不安全的全部內容，而只是在安全與不安全一對矛盾鬥爭過程中某些瞬間突變結果的外在表現。系統處於安全狀態並不一定不發生事故，系統處於不安全狀態，也未必完全是由事故引起。危險不僅包含了作為潛在事故條件的各種隱患，同時還包含了安全與不安全的矛盾激化後表現出來的事故結果。事故發生，系統不一定處於危險狀態；事故不發生，也不能否認系統不處於危險狀態，事故不能作為判別系統危險與安全狀態的唯一標準。事故總是發生在操作的現場，總是伴隨隱患的發展而發生在生產過程之中；事故是隱患發展的結果，而隱患則是事故發生的必要條件。

二、景區安全管理的界定與分類

（一）界定

關於管理的概念，有各種不盡相同的提法。比較通行的是被稱為「法國經營管理之父」的法約爾所提出的。他認為管理就是「計劃、組織、指揮、協調、控制」。根據法約爾的定義，可以把管理的定義完整地敘述如下：管理就是管理者為了達到一定的目的，對管理對象進行計劃而制訂的一系列活動。透過對安全問題幾個基本概念的辨識，會對景區安全管理的概念有初步的界定。

景區安全管理就是景區管理者為了阻止或降低景區安全事故的發生，對景區危險狀態或風險所進行的計劃、組織、指揮、協調和控制的一系列活動。

具體而言，景區安全管理可有以下理解：

從具體管理目的看，景區安全管理是為了保護旅遊者在景區旅遊過程中的安全，同時保護旅遊資源和景區財產不受到損失，保障景區旅遊經營管理活動的順利展開。

從管理主體看，景區安全管理包括宏觀安全管理和微觀安全管理。宏觀安全管理主要是從總體上或國家政府層面進行的景區安全管理活動。微觀安全管理是指景區管理部門所進行的安全管理活動。微觀安全管理應服從宏觀安全管理，在宏觀安全管理指導下進行，而且更強調適應景區自身的安全特點。由此可見，宏觀安全管理要比微觀安全管理所涉及的面更廣一些、管理的面更寬些。鑑於景區作為獨立經營單元的企業特性，本書中景區安全管理主要以微觀的安全管理為主。

從管理手段看，景區安全管理主要包括安全管理機構、安全制度、安全法規等。

從管理對象看，包括人（被管理者和下層管理者）、財（安全

技術措施經費等）、物（設備、儀器、材料、能源等）、時間（提高效率、加快速度）、資訊（安全資訊）；管理景區的安全狀況；考核、監督與糾正景區中旅遊者、從業人員、管理人員以及其他利益相關者的技術素質和不安全行為；清除景區內的環境不安全因素和增加景區安全設施；景區內部安全生產事故處理及景區安全的宣傳教育等。

（二）分類

從總體上看，景區安全管理可以從宏觀和微觀、狹義和廣義上加以分類。

宏觀的景區安全管理，從總體上看，凡是保障和推進景區旅遊活動的一切管理措施和活動都屬於安全管理的範疇，即泛指國家以及各級地方行政部門從政治、經濟、法律、體制、組織等各方面所採取的措施和進行的活動。作為一個景區管理者，對國家有關安全生產的方針、政策、法規、標準、體制、組織結構以及經濟措施等均應有深刻的理解、全面的掌握。微觀的景區安全管理，指各個景區所採取的具體的安全管理活動。微觀景區安全管理應在宏觀景區安全管理指導下進行，且更強調必須充分適應本景區的特點。

廣義的安全管理，泛指一切保護旅遊者生命與財產安全、防止國家財產受到損失的管理活動。從這個意義上講景區安全管理不但要防止旅遊活動中的意外傷亡，也要對危害旅遊者的活動以及對旅遊資源和旅遊設施產生破壞的一切因素進行管理，如社會災害（詐欺、犯罪、黃賭毒等）、自然災害（暴雨、洪水等）。狹義的安全管理，指在景區旅遊活動或與旅遊活動有直接關係的活動中防止旅遊者意外傷害和財產損失的管理活動。

三、基於風險管理理論的景區安全管理流程設計

（一）風險社會與風險管理

　　根據烏爾利希·貝克（Ulrich Beck）的「風險社會」理論，人類已進入的「風險社會」，所面臨的風險種類不斷增多，風險程度在逐步加大。根據世界發展進程的一般規律，一個國家和地區發展到人均GDP為500至3000美元時，往往對應著人口、資源、環境與效率等社會問題較為嚴重的瓶頸時期（薛瀾、張強等，2003）。目前，中國正處於這一階段，對應著上述問題的各類風險誘因勢必會影響到旅遊業的發展，誘發旅遊風險事件，進而使旅遊業發展出現動盪。從中國國內外的旅遊業發展歷史與現狀看，當前世界各國觀光區所面臨的主要旅遊風險有兩大方面：①自然風險，如自然災害、氣候變化、傳染病和環境惡化等；②人為風險，如政治不穩定、經濟發展失衡、竊盜、恐怖活動、管理不善等。當前，在中國國內外其他行業與種類的安全、災害管理研究中，應用風險管理理論來進行安全管理已成為一種新視角、新趨向（劉燕華等，2005；許謹良，2003）。

　　「風險社會」和「世界風險社會」的出現打破了傳統的國家安全觀念，一些重大風險事件成為國家「非傳統安全」領域之一。傳統的國家安全觀主要強調的是國土安全、領土不受侵犯、國家獨立、民族自決、防止分裂等。然而，在全球化、資訊化不斷發展的今天，這樣一種傳統的觀念已越來越不適應實際情況，因為許多危機都不是由傳統安全因素如戰爭或國家衝突直接導致的，而是由非傳統安全因素所引發，如環境污染、疾病傳播等。今天的「風險事件」概念範圍已大大拓展，呈現出事物發展過程中因若干方面矛盾激化而導致的各種打破常規的惡性狀態。

全球化時代困擾人類的風險與危機，將「選擇更加合理、完善和符合人性的發展方式」提到了我們的議事日程上。20世紀現代化的歷史和經驗說明，現代化理論及其依附理念由於自身不可避免的缺陷，不可能準確闡釋全球化時代的發展進程。現在，我們對它進行理性分析和批判，重新思考和構建全球化的發展模式，無疑對人類長遠的健康、文明以及展望全球化的美好前景大有裨益。

　　第一，必須實現從「災後反應」向「災害預防」轉化。第二，必須考慮其他因素在風險管理中的作用。傳統的風險治理機制的重點在於對客觀風險和災難的防範、預警和事後處理，對主觀層面的問題較少涉及。但「風險社會」不僅是一種事實概念，也是一種文化概念。因此，應在風險治理的決策過程中充分考慮文化、社會和價值因素，而不能再以簡單的因果思維或工程思維來進行決策。第三，由於現代風險的高度複雜性（超出了任何單一專家系統可以解釋和控制的範圍）和廣泛影響性（波及每一個社會成員），因此風險治理的主體不能再像過去那樣僅由政府來承擔。在新的風險社會中，應該建立起雙向溝通的「新合作風險治理」模式，在政府、企業、社區、非營利組織之間構築起共同治理風險的網路聯繫和信任關係，建立起資源、資訊交流與互補的平臺。同時採取開放性的溝通態度，將政府部門定位為經營管理、協調者角色，重視社會不同利益、團體的聲音。尤其當代社會職能分工相當細密，國家除重大政治原則與方向外，應充分尊重社會內多元的、不同立場團體的意見，特別是應建立長期溝通協調的機制，化解爭議，獲取最大的共議，這樣才可能充分動員一切社會力量，共同應對未來可能發生的風險。第四，風險已超越了國界，「風險社會」是一個全球性的概念。這一方面是指產生「風險社會」的因素與現代工業和技術模式的全球性擴張緊密相關，是與現代化的威脅性力量和這種力量的全球化相關聯；另一方面也是指「風險社會」中的風險具有全球性的影響，它完全改變了以往人們據以思考和行動的基礎與方式，如時

空界限、民族國家疆界或大陸間的邊界。風險的全球化表明，風險事件並不是某個國家或地區所獨有的，而是全人類要共同面對的；對其進行有效控制也不僅僅是一個國家或地區的責任，而是世界各國共同的責任。因此，國際合作就成為風險社會中處理風險事件的不可或缺的重要保障，建立起風險治理的國際合作機制已是一個刻不容緩的緊迫任務。這種國際合作機制應該在充分考慮文化價值差異的前提下，協商建立可以在全球範圍內適用的風險治理基本原則；同時應明確國際風險治理的責任分擔原則，在公平、合理、有效的前提下展開風險治理的國際合作（費多益，2005）。

中國是近十幾年來在現實的觸動下才開始對風險管理的研究有所關注，但總體上這些研究還比較薄弱。從管理機構上看，儘管中國也有不少風險管理機構，但這些機構的研究重點主要集中在某些確定的風險領域（如污染、原子能工業廢物等）或特殊的研究領域（如金融、化學工業、環境、健康等），很少涉及不同學科或不同部門，多學科合作和多部門共同作用的風險評估和管理的機構尚欠缺。另外，很少有機構能夠正確地評價和考慮倫理、社會價值概念、文化和公眾的風險認知、社會風險放大等因素在風險管理和決策過程中的作用。大多數風險分析機構主要關注於中國國內的相關領域和部門，而缺少國際合作；從理論上還缺乏完善的分析框架構建，也未形成管理部門和研究機構的良性互動。

目前，這一情況正受到有關部門的重視。科技部將風險治理工作列為未來20年中國科技發展中的重要議題之一，科技部專門組建了由自然科學家和社會科學家組成的研究團隊，對現代風險及其治理問題進行系統研究，為進一步完善風險治理政策提供決策依據。近年中國成立了國際全球環境變化人文因素計劃中國國家委員會（CNC—IHDP），其研究的內容之一就是風險應對問題，擬展開對科技發展進程中（如奈米技術、複製技術、基因改造）以及國際上聯合行動（如網路、衛星通訊、生物多樣性和生物遺傳資源的

掠奪）等引發的新型風險的預研究。考慮到風險管理的濃厚區域特色，在IHDP的研究框架下，科技風險研究與中國的傳統風險、傳統全球變化的人文因素（HD—GEC）研究相結合，必將催生跨學科交叉研究的湧現，進而推動相關全球公約的制訂。然而，作為一個社會經濟快速發展的國家，中國在風險治理方面所面臨的挑戰仍然相當艱巨。如何透過有效的風險管理來應對這些挑戰，仍是未來中國經濟社會發展的重要議題之一。

（二）傳統景區安全管理設計存在的問題

旅遊業的產業關聯度高，能帶來較多經濟收入。但與此同時，較高的產業關聯也意味著旅遊業所受的外部影響因素較多，其發展易受安全風險事件的干擾。在中國，有相當一部分景區存在風險管理意識不足、缺乏風險策略、風險管理較為被動、缺少風險管理專業人才以及風險管理技術和資金不足等問題，主要表現在：

1.景區戰略與安全風險管理不匹配

中國景區在戰略目標制訂上的一大特點就是急於求成，希望以最快的方式獲得回報，結果使景區在發展的過程中承擔了過多自身不可承受的風險，加之缺乏與之匹配的風險管理策略和措施，導致景區應對突發性安全風險事件的能力不強，產品的生命週期大大縮短，景區發展後勁不足，個別景區在重大風險事件發生之時甚至無從應對，導致巨額損失。

2.景區風險安全管理多為事後控制，缺乏主動性

現有景區安全事故管理多為事後控制，對安全風險缺乏系統、定時的評估，缺少積極主動的安全風險管理機制，不能從根本上防範重大風險及其所帶來的損失。

3.缺乏安全風險管理的整體策略

在已實施風險管理的景區中，有很大一部分景區將精力更多地投入到具體的安全風險管理中，沒有系統、整體性地考慮景區安全風險組合與風險的相互關係，從而導致安全管理的資源分配不均，影響景區整體風險管理的效率和效果。

4.尚未形成景區安全風險資訊標準和傳送管道，管理缺乏資訊支持

景區內部缺乏對安全資訊的統一認識，安全資訊的傳遞尚無有效的協調和統一，對於具體風險，缺乏量化和資訊化的數據支持，影響決策的效率和效果。

5.景區安全風險部門較多，管理職責不清

景區現有的安全管理職能、職責涉及諸多相關部門和職位，缺乏明確且針對不同層面的風險管理的職能描述和職責要求，考核和激勵機制中尚未明確提出安全管理的內容，導致缺乏保障安全管理順利運行的職能架構。

因此，從目前中國國內外蓬勃興起的風險管理研究看，風險管理這一理論有助於景區決策者在進行安全管理時有針對性地選擇最優技術和政策，把景區預期型安全管理與應急型安全管理有邏輯規律地結合起來，使之能夠為景區發展、項目建設提供應對風險的整套科學依據，用最小的代價將風險損失控制到最小。

（三）基於風險管理理論構建景區安全管理流程體系的意義

中國國內外的旅遊學者非常重視景區安全的管理，在諸多研究中提出了一系列建議，如加強對洪澇、乾旱、地震等各類災害的防

治，加強對海岸及山岳等的災害管理，加強對旅遊危機事件的管理等。但這些建議往往只是對旅遊安全的事故進行表面現象的描述，在管理上多只談及「應做什麼」或「不應做什麼」，對於「如何做」（即景區管理措施的重點是什麼、時間次序如何安排）卻鮮有提及或是論述不夠深入，對於景區未來的可持續發展而言沒有提供長遠之策。根據目前中國景區安全管理現狀，借鑑國際上已開發國家有關景區安全風險管理的標準及法規，汲取風險管理方面的先進經驗，在結合中國現有的法規及景區安全的現實情況的基礎上，本書提出應對景區安全管理的流程設計，這對增強景區市場競爭力，促進景區安全、持續、健康、穩定地發展有著深遠的意義。

1.標本兼治，從根本上提高景區安全管理水準

全面景區安全風險管理體系可以幫助景區建立動態的自我運行、自我完善、自我提升的安全風險管理平臺，形成安全風險管理長效機制，從根本上提升景區安全管理水準。

2.實現景區安全管理與景區整體經營戰略目標的有機結合

全面安全風險管理可以把安全風險管理納入景區戰略執行的層面之上，將景區成長與安全風險相連，設置與景區成長及回報目標相一致的風險承受度，從而為實現景區安全將戰略目標的波動控制在一定的範圍內，支持實現景區戰略目標並隨時調整戰略目標，保障景區安全穩健經營。

3.使所有利益相關人瞭解景區安全現狀，保障各相關人利益最大化

在景區安全管理中，全面安全風險管理體系對景區、旅遊者以及外圍相關保障部門在全面風險管理中的職責作了詳細的說明，將風險責任落實到景區安全管理的各個層面，保證了風險管理的公允性和有效性，促使景區安全各利益相關人利益最大化。

4.避免景區安全重大損失，提升景區外部形象

透過對景區安全重大風險的量化評估和實時監控，全面風險管理體系幫助景區安全建立重大風險評估、重大事件應對、重大決策制訂、安全資訊報告和披露以及安全管理流程內部控制的機制，從根本上避免景區安全遭受重大損失。在當今時代，消費者衡量一個組織或部門的服務是否正規，有時就看其服務是否標準化。遊客對旅遊形象的好感很大程度上也和景區的旅遊安全形象有關。標準化的旅遊安全流程能給予遊客確實的安全感，從而提升景區的旅遊形象。

5.提升景區安全風險管理解決方案的效果和效率

全面風險管理體系提出了景區安全風險管理的整體框架。在此框架下，景區安全可以根據自身管理的水準和階段，針對具體風險，靈活地制訂風險解決方案。透過體系框架下的安全風險策略、組織職能、資訊系統以及內控等多種管理手段，提高具體風險的管理效率和效果。標準化的旅遊安全管理流程可以使景區的管理決策者明確安全事故發展過程中的各階段應對措施，同時使不同部門的景區管理人員明白自己在這一體系中的職責所在。這樣，景區各管理部門的成員就能在事故的不同發生階段按部就班，做自己應該做的事，不至於出現工作無序的現象，從而節省時間、財力和物力，提高旅遊安全管理的效率。

6.實現景區安全管理工作的標準化、程序化

在景區安全管理工作中，安全事故和災害的隱患可能是長期存在、反覆出現的。如果不用一種相對固定的方式（程序）來進行管理，管理者就需要耗費大量的時間和精力去選擇應對措施，反覆地告訴景區員工工作的內容。標準化的景區安全管理流程可以對景區管理層的決策及員工的執行施加影響，把個人的行動納入組織的統一行動中，使各成員的注意力集中到任務方向上，使個人決策簡單

化，並能在最終目標方向上統一起來。

（四）景區安全管理流程框架設計

風險管理是指面臨風險者進行風險識別、風險估測、風險評價、風險控制，以減少風險負面影響的決策及行動過程。風險管理的總的原則是：以最小的成本獲得最大的保障。對純風險的處理有迴避風險、預防風險、自留風險和轉移風險四種方法。依據中國國內外其他風險的管理程序，本書認為景區安全管理流程主要包含以下五個步驟：

第一步：景區安全風險管理目標的制訂。主要是透過對景區所在地的政治、經濟、社會環境以及景區管理營運的基本現狀進行綜合分析，對旅遊安全風險的預期管理目標、原則予以界定。

第二步：景區安全風險所涉及的受益人（或是風險承受體）的辨識。

①從景區安全管理的風險承受體來看，主要包括景區經營者、旅遊資源以及旅遊者3種。

②對景區旅遊資源的種類、數量及級別等指標進行綜合調查。

③對景區接待旅遊者的年齡、性別、收入、文化水準等進行綜合統計調查。

④對景區其他旅遊基礎設施以及經營管理狀況進行綜合統計與分析。

第三步：景區安全風險源的辨識。大量已發生的旅遊安全事故表明，造成景區安全事故的可能性和嚴重程度既與遊客本身因素有關，又與旅遊設備、設施和景區環境等客觀存在的危險性有關。鑑於這一認識，可以將旅遊風險源定義為：在景區旅遊經營管理過程

中，客觀存在的可能導致遊客人身傷害、財產損失等的根源，可以是存在安全隱患的一件設備、一處設施或一個系統，甚至是其中的某一部分。比如交通是旅遊安全的重大危險源之一。交通作為一個系統，其中的駕駛員、車輛狀況、道路等都可能導致遊客處於不安全狀態，造成傷亡事故的發生。

由於中國現代旅遊業起步較晚，各項規章制度不夠健全，各種措施不夠完善，人們的安全意識薄弱；旅遊相關的設備、設施或場所超期服役，超負荷運行，缺乏正常檢驗、檢修、保養；重大危險源分布、分類不清，尚未形成完整的重大危險源控制系統，從而導致了景區旅遊安全事故發生。應進行如下兩個方面的工作：①收集景區有史以來自然災害、安全事故的數據；②對氣象災害、地質災害、傳染病、火災及犯罪等幾類風險源進行辨識，從強度、頻率、影響範圍、影響時間等方面分別展開描述。

第四步：景區安全風險的評估。按一定的標準，從旅遊收入、防災措施、交通便捷性等方面對景區的旅遊安全防範能力予以分級評價；據已有數據及專家意見，對景區不同來源的旅遊安全風險的可能性和後果嚴重性，以一些指標予以分級評估；借助一定的數學模型對景區單項旅遊風險程度予以評估，進而進行綜合的風險評估，判定各分景區、各類風險管治的優先次序。

第五步：景區安全風險的損失管理計劃制訂（如有必要）。依據預期的管理目標，選擇各類旅遊安全風險的應對辦法，並與相關管理部門及其他利益涉及者進行有效的風險溝通，從而制訂出合理的風險降低與監控措施，編制計劃以處理評價中發現的、需要重視的任何問題，組織應確保新採取的和已有的控制措施仍然適當和有效。

（五）景區安全管理流程框架中的關鍵性問題

①景區安全關鍵風險因子的辨識。構建景區安全風險的主要承載體脆弱性衡量指標體系（減災能力的評估指標體系）。

②對景區安全風險控制系統的基本構成因素及相互作用進行評價。

③確定景區安全風險管理能力的基本構成因素及其相互作用。

④景區安全資訊數據庫的建立、專家決策支持系統的設計。

四、景區安全管理案例分析

如何從形態各異的景區安全管理事件中求出一定的規律，往往不僅要將景區安全的管理放入到特定的社會經濟背景中加以理論上的探討，更重要的是結合目前景區安全管理的典型案例進行認真細緻規範的分析，以求得景區安全管理的具體應對方法。下面，我們進一步探討案例的研究方法，包括以下可能步驟：利用可以獲得的官方資料、媒體報導、已有的學術成果等途徑，詳細重建景區典型安全管理案例。將案例解剖為一系列景區安全管理的典型經驗，歸納總結出其中的典型規律，為其他景區安全管理提供借鑑。對於景區安全管理，不僅要結合流程體系時間序列進行分析，也就是安全管理要科學地做好景區安全管理領域的傷亡事故以及非傷亡事故的預防，而且要在現實中對案例進行研究分析，透過利用各種官方以及媒體報導、已有的學術研究成果，詳細闡釋景區安全管理的理論與實踐的全過程。

第三章 景區安全管理體系構建
——系統流程

第一節 景區安全風險管理目標制訂

制訂合理的安全風險管理目標是實施景區安全管理的前導，它的內容應包括以下幾個方面：

一、主要風險管理目標控制

（一）風險管理目標

對於任何一個景區而言，安全管理的目標都應至少將安全風險降到人們的可接受範圍之內。按風險事件（災害或是事故）發生的過程，安全管理目標又可具體分解為兩個方面：一是損前管理目標，一是損後管理目標。

1.損前管理目標

任何一個景區的經營管理方，都應預防潛在的旅遊者人身安全威脅和旅遊資源（環境）的破壞及帶來的相應經濟損失；同時，儘量減輕遊客和社會對潛在損失的煩惱和憂慮。另外，還應遵守國家、旅遊業所制訂的各種法規和標準，履行相應的責任。

2.損後管理目標

對於任何一個景區的管理者而言，災害（或是安全事故）的發生都是不可能，也是無能力完全避免的。在災害（或是安全事故）

發生後，各級景區旅遊管理方應該一方面儘可能地減輕對自身的不利影響，確保景區經營的連續性和收入的穩定；另一方面，還應履行社會責任，儘可能減輕事故對他人（包括遊客及其家屬、旅遊行業中其他從業人員）甚至整個社會的不利影響。

（二）風險管理目標控制

這一部分內容包括以下幾個方面：

1.制訂景區安全管理風險的可接受水準

可以選擇兩種標準：一是按效果來衡量，即用風險管理成本的金額、占景區總成本的比例，或是損失（索賠）次數來加以衡量；二是按作業次數來衡量，即要求景區的風險管理人員每年須對景區的各種旅遊資源（設施）檢查一定次數，對遊客作一定次數的問卷調查。

2.調整標準

把景區安全管理的實際執行情況與可接受水準加以比較，當實際情況與標準有偏離時，根據其結果來調整標準。

3.採取糾正措施

當景區某種損失增加後，調查原因，然後採取糾正措施。

二、景區安全風險管理原則

結合其他行業、部門安全風險管理的實踐，景區安全風險管理也應秉承下列原則：

（一）多行業、多部門協調配合原則

景區的安全管理是一個綜合性的經營管理活動，它涉及吃、住、行、遊、購、娛等諸多相關部門，並與其他行業中的組成部分關係密切，除了旅遊景區內部管理控制外，還需要交通、警察、交管、衛生防疫、城建、宗教等各個部門的密切配合。因此，要想真正合理地規避景區旅遊經營中的安全風險，靠各個景區單槍匹馬行動是行不通的，只能加強多行業、多部門的合作與協調。有時，這種景區安全管理上的合作與協調可能是跨地區，甚至是國際性的。

（二）多手段、多策略相結合的原則

要想規避景區經營中的安全事故，必須綜合運用經濟、法規、工程、宣傳等多種管理手段。景區客觀存在的安全事故，無論是遊客安全方面的，或是旅遊資源方面的，都不是一種靜態風險，而是一種動態風險。要想在長期的管理過程中把這一風險降到人們的心理可接受範圍內，就需要強調風險規劃、風險控制、風險監督措施的三結合。

（三）技術上合理、經濟上可行（ALARP原則）

從根本上說，景區安全風險是不可能徹底消除的，這就需要採取一定的技術管理措施，但是，措施的採取必然涉及經濟投入的問題。所以，景區的旅遊安全管理要在風險水準與成本之間作一個折衷，選擇最合理、最可行的方案。這就是ALARP原則（As Low As Reasonably Practicable）。

三、景區安全風險管理機構的建立

由於景區有大有小，所以，在具體的安全管理中，安全風險管理機構的組成可根據景區的實際情況作相應的調整。對於小景區，從事旅遊安全管理的人員也許只需一人即可。但對於一些大型景區而言，人員過少、機構太簡單就不能滿足實際的需要了，必須設立專門的景區安全風險管理部門。

四、景區安全風險管理計劃書的編制

該計劃書一般應包括：

①景區安全風險概況；

②景區安全風險識別（分類、風險源、預計發生時間點、發生地、涉及面等）；

③景區安全風險分析與評估（定性和定量的結論、後果預測、重要性排序等）；

④景區安全風險管理的工作組織（設立決策機構、管理流程設計、職責分工、工作標準擬訂、建立協調機制等）；

⑤景區安全風險管理工作的檢查評估；

⑥景區安全風險管理的綜合性措施。

第二節 景區安全風險源的識別

一、景區安全風險源的識別

景區安全風險源的識別是景區安全風險評估和管理工作的基礎。只有正確識別了景區的風險源，才能有的放矢地考慮如何評估和如何控制風險。

（一）景區安全風險源

所謂景區安全風險源，是指景區中具有潛在能量和物質釋放危險的、可造成景區內人員傷害、財產損失或環境破壞的、在一定的觸發因素作用下可轉化為事故的部位、區域、場所、空間、職位、設備及其位置。它的實質是景區具有潛在危險的源點或部位，是發生事故的源頭，是危險物質集中的核心。景區安全風險源存在於景區中的確定系統中，不同的系統範圍，風險源的區域也不同。例如，對於景區而言，屬於社會系統風險源或自然系統風險源，也可能某個景區內的地質不穩定或者某些特種遊樂設備設施是風險源，因此，分析風險源應按系統的不同層次來進行。

根據上述對景區安全風險源的定義，景區安全風險源應由3個要素構成：潛在危險性、存在條件和觸發因素。

景區安全風險源的潛在危險性是指一旦觸發事故，可能帶來的危害程度或損失大小，或者說風險源可能釋放的能量強度或危險物質量的大小。

景區安全風險源的存在條件是指風險源所處的物理、化學狀態和約束條件狀態。例如，缺少防護工程措施、缺少警示標示以及氣候惡劣等。

景區安全風險源的觸發因素雖然不屬於風險源的固有屬性，但它是風險源轉化為事故的外因，而且每一類型的風險源都有相應的敏感觸發因素。如連日的暴雨是自然性景區地質災害敏感的觸發因素，區域社會治安混亂是景區安全事件頻發的觸發因素等。因此，景區內特定的風險源總是與相應的觸發因素相關聯。在觸發因素的作用下，風險源轉化為危險狀態，繼而轉化為事故。

（二）景區安全風險源的識別

景區安全風險源的識別是指透過景區風險源的調查和分析，查找出景區的風險源，並且找出風險因素向風險事故轉化的條件。更具體、更準確的表述則是，透過歷史記載的數據和統計數據，識別景區所面臨的所有可能帶來損失的遊客安全風險和旅遊資源災害風險類型，對這些風險出現的強度和頻率、影響範圍、持續時間等特徵進行描述和分類。

從景區安全風險識別的定義可知，景區安全風險識別過程主要包括兩個環節：一是查找風險源；二是找出風險源與向風險事故轉化的條件之間的關係。景區安全風險識別是景區風險管理的最基礎的環節，其他的景區安全管理都必須以安全風險識別的結果為基礎。

在查找風險源時，首先，應將整個景區項目分解成若干分項系統，對子項目逐個進行風險分析和識別，如景區內「吃」、「住」、「行」、「遊」、「購」、「娛」六個環節等；其次，應熟悉各子項景區的安全風險識別順序和技術措施；再次，應瞭解類似景區的風險狀況，以此作為參考，分析當前進行景區風險識別的分項景區是否也存在類似的風險源。

在查找出風險源之後，找出風險因素向風險事故轉化的條件是非常重要的。只有弄清楚轉化條件，在轉化的鏈條中間加以干預，

控制風險的轉化，才可能降低風險事故發生的機率和損失程度，這也是進行所有的景區風險管理工作的主旨所在。

二、景區安全風險源識別的基本原則

（一）全面周詳

實現景區安全風險源識別的目標，必須全面瞭解景區各種安全風險事件存在和可能發生的機率以及損失的嚴重程度、風險因素以及因風險的出現而導致的其他問題。損失發生的機率及其結果直接影響人們對景區損失危害的衡量，最終決定風險管理工具的選擇和管理效果的優劣。因此，必須全面瞭解各種風險損失的發生及後果的詳細狀況，即時而清晰地為決策者提供比較完備的決策資訊。

（二）綜合考察

如前所述，景區面臨的安全風險是一個複雜風險系統，其中包括不同類型、不同性質、損失程度不等的各種風險。複雜風險系統的存在，使獨立的分析方法難以對全部風險奏效，從而必須綜合使用多種方法。按照風險清單列舉的旅遊景區安全風險可知，風險損失一般分為三類：

一是直接損失。識別直接財產損失的方法很多，如與發生於相類似的景區的安全風險事故進行對比，或者選擇經驗豐富的生產經營人員查看財務報表、分析工藝流程等。

二是間接損失。指景區受損後，為了達到原來的旅遊接待水準，修復前因無法生產和獲取利潤所致損失。有的間接損失在量上大於直接損失，間接損失的識別可以採用投入產出、分解分析等方法。

三是責任損失。責任損失是由於景區安全事故受害方對因景區過失的勝訴而產生的。識別和衡量責任損失，既需要熟練的業務知識，又需要充分的法律知識。

（三）量力而行

景區安全風險源識別和衡量的目的在於為景區管理提供前提，保證景區以最小的支出來獲得最大的安全保障，減少風險損失。因此，在經費有限的條件下組織景區安全風險源識別必須根據實際情況和自身財務承受能力，選擇效果最佳、經費最少的識別和衡量方法。景區在對安全風險源進行識別和衡量的同時，應將該項目活動所造成的成本列入景區的財務帳目作綜合考察，保證以較小的支出換取較大的收益。如果風險源識別和衡量的成本超出對風險管理的收益，這項工作就沒有意義。

（四）科學計算

景區安全風險識別和衡量的過程是對景區安全狀況進行綜合考察和實際量化核算的過程。景區安全風險源的識別和衡量以嚴格的數學理論為基礎，在普遍猜想的基礎上進行統計和運算，以得出比較科學和合理的分析結果。景區安全風險源識別和衡量過程中的財務狀況分析、投入產出分析、分解分析以及機率分析和損失後果的測量，都有相應的數學方法。所以，景區安全風險源的識別和衡量應按照比較嚴格的數學方法來進行。

（五）系統化、制度化、經常化

景區安全風險源的識別與衡量是風險管理的前提和基礎，其結果是否準確將決定管理效果。為保證最初分析的準確度，就必須作周密系統的調查分析，將風險進行綜合歸類，揭示各種風險的性質

及後果。如果沒有科學系統的方法來識別和衡量風險，就不可能對風險有一個總體的、綜合的認識，就難以確定哪種風險是可能發生的，也很難合理地選擇控制和處置風險的方法。風險分析對風險管理的意義是重大的，風險識別與衡量是風險分析的基本要素。不論在風險管理的其他方面做得多麼完備，只要在識別和衡量方面失去系統性和準確性，就無法對風險作出正確的判斷，就不能有效地實現管理目標。此外，由於風險是隨時存在的，因此，風險的識別與衡量也必須是一個連續和動態的過程。

三、景區安全風險源識別方法與關鍵問題

（一）風險源分類

1.景區安全風險源的主要分類

一般來說，只有對景區安全風險源危險性進行比較，確定危險源所屬的類別，然後才有可能對同一類別的風險源進行分析比較和評價。目前中國關於危險源的分類識別主要有按生產過程危險和有害因素分類及按企業職工傷亡事故分類等方法。產生風險的危險源分為物理性、化學性、生物性、心理與生理性、行為性和其他共 6 大類、37個小類。根據導致事故的原因和傷害方式等，將危險因素分為20個類別。同一類別的風險源可以比較其危險性大小，即可對它們的危險程度進行分級。對於不同類別的危險源，若能找到它們的共同特徵，如造成的人員傷亡、直接經濟損失等，基於這些共同特徵，可對它們的危險程度進行比較。若風險源既不屬同一類別，又無共同特徵，則無法進行危險程度的比較。

對旅遊安全風險源的劃分，除了可採取上述的辦法外，也可參照澳大利亞皇后島旅遊管理部門對旅遊活動中風險來源的劃分方式（昆士蘭州政府網，2003）：

①人類行為

②技術問題

③職業健康和安全

④法律的

⑤政治的

⑥財產和設備

⑦環境

⑧財產和市場

⑨自然事件

目前，中國國內旅遊安全研究多從行業管理角度展開且停留在操作層面，很少有深入的理論分析與跨學界研究。只有透過系統地研究旅遊安全，才能夠最大限度地剖析旅遊重大風險源的發生規律和表現形態，進而尋求妥善的解決途徑。

基本上對產生風險的危險源進行了綜合的分類。但是景區作為重要的旅遊產品，無法被儲存與運輸，但銷售和生產、消費可以不同時同地發生。也就是說，景區安全管理不僅涉及旅遊產品生產的過程，同時也要兼顧旅遊者旅遊活動的需求。因此，結合景區安全管理自身特點，主要從景區環境因素（社會和人文）、景區設施設備、景區旅遊活動參與者等角度對景區安全風險加以考慮。

2.景區重要安全風險源概述

（1）環境場所風險源

包括對景區、娛樂場所的工程地質、地形、自然災害、周圍環境、氣象條件、交通、搶險救災支持等方面進行調查；景區、娛樂場所的功能分區（人員流動、管理、生活區）布置；建（構）築物布置；風向、安全距離；衛生防護距離；建（構）築物的結構、防

火、防爆、朝向、採光、運輸、通道、開門等。特別是由於景區大多分布在野外生態環境較為原始的地區，所以景區在進行旅遊經營時所面臨的自然風險源主要是各種自然災害。對於景區而言，一旦出現自然災害（尤其是驟發性自然災害）時，旅遊安全事故將很可能發生。通常在中國發生的重要的自然災害，考慮其特點和災害管理及減災系統的不同可歸結為七大類，每類又包括若干災種。

①氣象災害：包括熱帶風暴、龍捲風、雷暴大風、乾熱風、乾風、黑風、暴風雪、暴雨、寒潮、冷害、霜凍、雹災及旱災等。

②海洋災害：包括風暴潮、海嘯、潮災、海浪、赤潮、海冰、海水侵入、海平面上升和海水倒灌等。

③洪水災害：包括洪澇災害、江河氾濫等。

④地質災害：包括崩塌、山崩、土石流、地裂縫、塌陷、火山、礦井冒水瓦斯外洩、凍融、地面沉降、土地沙漠化、水土流失、土地鹽鹼化等。

⑤地震災害：包括由地震引起的各種災害以及由地震誘發的各種二次災害，如土壤液化、噴沙冒水、城市大火、河流與水庫決堤等。

⑥農作物災害：包括農作物病蟲害、鼠害、農業氣象災害、農業環境災害等。

⑦森林災害：包括森林病蟲害、鼠害、森林火災等。

此外，在一些高海拔的地區（例如中國的青藏高原），當地景區普遍具有低海拔景區所未有的自然風險源，常有高原缺氧性特發病發生，並且隨海拔增高、發病率隨之增加的高原稱作醫療高原。高原病又稱高山適應不全症，是發生於高原低氧環境的一種特發性疾病。另外，高原的低氧、高寒、低壓、強紫外線輻射等因素在高原景區的旅遊經營中除了會直接造成對遊客的人身傷害外，還可能

間接透過對設備的影響而誘發旅遊安全事故。

除了自然災害外，一些兇猛的野生動物、有毒的植物或昆蟲、生物病蟲害、自然成因的林草火災以及鼠疫等也會對景區的遊客人身安全或旅遊資源安全造成一定威脅。在沒有合理防範措施的情況下，這些風險源可能是景區安全風險的重要誘因。但從總體上說，這些因素只是景區安全風險中的不常見風險源。

（2）社會風險源

景區旅遊開發中的不安全的社會風險源主要是指景區管理不當以及社會不穩定、犯罪、戰爭和恐怖主義、民族（地區）文化的差異等社會性因素引起的災難或損害。其中，管理決策的不當是景區安全管理所面臨的重大社會風險源之一，它可能帶來以下的後果（張西林，2003）：

①不當的旅遊開發施工可能會引發自然災害，進而破壞旅遊資源，傷害遊客。例如，建築工程開挖會引發山崩、岩石崩塌；旅遊設施建設中，大量地砍伐樹木會導致水土流失加劇，引發土石流。

②景區管理上的疏忽和失誤也會使景區的旅遊社會環境惡化，引發針對旅遊者的各種犯罪活動。

③景區管理上的不當還會加劇遊客行為的不安全性。在許多自然風景區的懸崖、橋梁、河流邊等特殊景點或地段處，任何防護設施的不完善或疏於管理均會誘發部分遊客越過安全限定範圍，或進行本該加以嚴格限制的行為，使遊客處於危險境地。例如，1993年10月3日，浙江省錢塘江口蕭山段，數百人聚集於根本不是觀潮點又無人維持秩序的地段候潮，被沿壩襲來的一股暗潮捲下江口，致使50人死亡、數十人失蹤。

④遊客的過量會帶來超載災害。當景區的遊客活動量超過景區景物乃至生態系統所能承受的極限容量值時，旅遊資源常會遭到破

壞，遊客安全也得不到充分的保障。例如，在四川九寨溝等著名景區，因遊客飽和與超載而帶來的生態系統失調和水體污染現象已十分明顯，一些地方在小面積內出現生態系統的退化現象。

⑤犯罪活動也是景區在旅遊經營過程中所面臨的比較普遍的社會風險源，它包括竊盜、詐欺、搶劫、強暴四大類，其中，竊盜和詐欺均屬財產類犯罪，而搶劫、強暴則屬暴力型犯罪，在危害人身安全的同時多與財產性犯罪密切相關。這些針對旅遊者的犯罪活動會對景區的旅遊形象造成極大破壞。例如，1994年的浙江「千島湖」事件。

中國是一個多民族融合的國家，在中西部地區聚居著許多少數民族，他們的民族文化與漢族有一定差異。如果外來遊客不尊重當地居民的民族文化、宗教信仰，那麼有可能在旅遊活動中與他們發生衝突，危及自身的人身安全。在特定的政治形勢下，這種因素可能成為景區遊客安全的重要風險源。

當前，中國社會形勢極其嚴峻，正處於或進入人均GDP在500美元至3000美元的社會不穩定發展時期，人口、資源、環境之間和效率、公平之間等社會矛盾的瓶頸約束十分嚴重（薛瀾，張強，2003）。由於舊的社會資源分配體系和控制機制已經解體，而新的體系與機制尚未得到完善，一些特殊類型的社會風險（如失業、腐敗、貧富差距、族群衝突、道德失範、信任危機以及控制失靈等）將會得以誘發和加劇，從而給景區的旅遊安全管理帶來新的外部風險源和難題。

（3）景區遊樂設施、設備、裝置以及安全標示系統風險源

包括：設備、裝置、容積、溫度、壓力、固有缺陷；高溫、低溫、腐蝕、高壓、振動、關鍵部位的備用設備、控制、操作、檢修和故障、失誤時的緊急異常情況；機械設備運動零部件和工件、操作條件、檢修作業、誤運轉和誤操作；電氣設備斷電、觸電、火

災、爆炸、誤運轉和誤操作；靜電、雷電；風險性較大設備、高處運行設備；特殊單體設備、裝置等。

（4）與遊客自身特質相關的風險源

與遊客自身特質相關的風險源主要包括以下幾方面，即遊客對待風險的心理態度、遊客的健康狀況、遊客的裝備狀況及其他個人特質。

根據風險感知理論，任何遊客都可以被劃分為風險的偏好者或是風險的規避者。其中，屬於風險愛好者的遊客往往不顧生命安全而刻意追求高風險旅遊行為（如登山運動、峽谷泛舟、探險旅遊、野外生存等），但追求過分的強烈刺激往往帶來旅遊者人身安全保障的犧牲。近年來，與此類誘因相關的遊客安全事故在中國各地屢有發生，例如本書第二章所介紹的2006年「5·1」黃金週庫布齊沙漠遊客遇險事件。另外，遊客在沒有風險意識的情況下所進行的一些不安全行為也會引發景區的旅遊安全事故。例如，遊客隨意丟棄菸蒂或是進行野外燒烤，可能引發景區森林大火；遊客誤入沼澤、攀爬懸崖峭壁，也可能意外受傷甚至喪命。

在一些特殊的景區，遊客自身的健康狀況也是誘發遊客安全風險的重要因素。例如，在青藏高原旅行各種須知中，往往都提及不要帶病進高原景區。進高原景區前睡眠要充足，心理不要緊張。心、肺、腦、肝、腎有明顯病變，以及嚴重貧血或有高血壓的病人，切勿盲目進入高原景區旅遊，不然，患各種急性、慢性高原病的危險性明顯高於其他人；由於身體要適應高原環境，肝、肺、心、腎等重要臟器的負擔加重，會使原有病情進一步加重。

另外，遊客的裝備狀況也是可能引發、加重遊客安全風險的原因。仍以青藏高原的景區旅遊為例，如果遊客沒有充足的保暖裝備與措施，則可能引發凍傷與感冒，進而誘發高原病。如果沒有必要的防晒、防風裝備，則可能導致皮膚皸裂。如果沒有防高原反應、

高原病的藥品與設備，在疾病症狀出現後，則難以予以治療。沒有地圖、羅盤、GPS等導向設備，也可能導致遊客在進行野外旅遊時迷路，誘發遊客安全事故。

其他個人特質包括個人經歷、對陌生環境的適應能力、知識、性別、種族（民族）及社會地位等，但這些誘因對個人而言差異性太大，這裡不作詳細的分析，讀者可參閱相關的書籍。

需要說明的是，在景區實際旅遊經營中，以上的幾類風險源相互之間並不排斥，相反還存在雙向影響，共同作用於安全事故的發生：景區旅遊環境的不安全狀態會干擾旅遊者的正常思維，刺激並誘發旅遊者產生不安全行為，從而加劇安全事故的發生；而遊客的不安全行為也會加劇景區環境狀態的不安全程度，引發新的景區安全事故。

案例3-1 戶外運動環境與危險識別

戶外運動危險主要來自以下幾個方面：

①人為

②環境

③氣候

④混合因素具體包括：

●脫離團隊

●迷失方向

●沒能按照計劃到達營地

●遭遇毒蛇

●遭遇猛獸

●蚊叮蟲咬螞蟥騷擾

●高空落石

●暴雨

●雷擊

●洪水

●沼澤

●森林火災

●地震

●崩塌

●山崩

●土石流

●中暑

●高溫

●高山反應

（二）風險源識別方法

　　景區安全風險源的識別貌似簡單，實際上卻是一件相當複雜的事。風險源識別方法就是要透過某種方法找出潛在風險的因素，其主要的手段是安全分析。安全系統工程已經開發出數十種安全分析方法。很多風險評價方法本身就可以用於風險源識別，常用的風險評價方法識別風險源各有優缺點，對具體的評價對象，必須選用合適的方法才能取得好的識別和評價效果。危害因素識別、風險評價在不同的系統或部門中是不同的，其範圍、方法和法律、法規適用性應明確給予規定。由於景區旅遊經營的自然環境和社會環境的複

雜性，對風險源的識別不僅需要許多經驗，而且還需要一定的科學方法，它是內勤工作與現場調查的結合。根據景區旅遊管理的實際情況，結合其他行業風險源識別的研究（許謹良，2003；曹雲，徐衛亞，2005；史培軍，2005），景區安全風險源的識別可以綜合運用以下的幾類辦法：

1.基於直接經驗的風險源識別法

（1）對照、經驗法

對照有關標準、法規、檢查表或依靠分析人員的觀察分析能力，借助於經驗和判斷能力直觀地評價對象危險性和危害性的方法。經驗法是識別中常用的方法，其優點是簡便、易行，其缺點是受識別人員知識、經驗和占有資料的限制，可能出現遺漏。為彌補個人判斷的不足，常採取專家會議的方式來相互啟發、交換意見、集思廣益，使危險、危害因素的識別更加細緻、具體。

對照事先編制的檢查表識別危險、危害因素，可彌補知識、經驗不足的缺陷，具有方便、實用、不易遺漏的優點，但須有事先編制的、適用的檢查表。檢查表是在大量實踐經驗基礎上編制的。美國職業安全與健康管理局（OHSA）制訂、發行了各種用於識別危險、危害因素的檢查表。中國一些行業的安全檢查表、事故隱患檢查表也可作為借鑑。

（2）實地檢查對照法

實地檢查對照法，即對景區的旅遊資源（設施）及遊客的接待情況，按照相關的標準、規範或依靠分析人員的觀察分析能力，進行定期或經常性的實地檢查、對照，及時發現安全事故的隱患。這種方法可以充分利用現有經驗和數據，簡單易行，所需人員和費用也少，比較適用於旅遊經營時間長、有以往經驗可供借鑑的景區。但是，這種方法難以突出重點，易產生操作上的遺漏。另外，對於

旅遊開發時間短、沒有先例可供參考的新景區，也難以應用。這種方法利用相同或相似系統或作業條件的經驗和職業安全衛生的統計資料來類推、分析評價對象的危險、危害因素，多用於危害因素和作業條件危險因素的識別過程。

（3）問卷調查法

使用內容豐富的景區安全風險徵求意見表，請景區其他管理部門的員工及遊客填寫。這種方法沒有固定的模式，工作中可以根據實際情況靈活採用或根據需要進行創新。其優點是簡單直觀，能夠使景區管理者得知直接面臨景區安全風險的人員的風險感知。但是，這種方法也有一定缺陷：一是調查比較繁瑣，且調查時間較長；二是由於安全風險調查表的設計需要一定的經驗和水準，同時，人的心理感知本身也存在差異，所以調查結果有一定誤差。因此，這種方法只能配合其他方法使用，作為參考。

2.基於系統工程理論的風險源識別法

這類方法的實質是從系統論角度進行的旅遊安全分析，即透過揭示景區旅遊系統中可能導致旅遊安全事故的各種因素及其相互關聯來識別景區系統中的風險源。這類方法比較適用於沒有（或是少有）旅遊安全事故經驗的景區。常見的此類方法有：

（1）事件樹識別法

這種方法由美國貝爾電話實驗室的科學家米倫斯（A.B. Muehlens）於1962年首先提出，現已在國民經濟中的多個領域得到廣泛應用。這種方法採用因果關係分析的反推法，自事故的結果向原因自上而下做樹形圖分解。它表達直觀，邏輯性強，可以很好地將一個複雜的系統加以簡單化，對於景區裡由於人為因素和環境因素綜合作用而引起的複雜的安全事故而言，十分有助於確定主導影響因素。但是，這種方法的掌握與運作比較複雜，需要專業人員

花費大量時間來進行。

（2）災害鏈識別法

這也是一種採用因果關係的識別法，為北京師範大學的史培軍教授所倡導，主要用於環境災害風險的識別。它與事件樹識別法相反，從風險事件的起始狀態出發，按照一定的順序，分析起因事件可能導致的各種序列的結果，從而區分和篩選主要災害和二次災害。由於景區所面臨的旅遊安全事故的一個重要方面就是環境災害，所以本方法可以應用在景區的旅遊安全管理中。

3.基於現代高科技的風險源識別法

基於現代高科技，特別是光電、微電子、微電腦及數位影片技術的景區風險源識別方法，它得到了迅速的發展，使傳統的安全防範系統已逐步轉向以圖像處理為核心的現代模式。圖像的數位化解決了數據壓縮的問題，從而使安全防範設備與網路結合起來，可以利用各種網路來傳送資訊，使安全防衛系統成為一種可以無所不到的、開放的、可以根據要求自動生成的靈活系統。因此，各種專用晶片的研究製作成功將把電視監控、探測報警與出入口控制整合為一體，成為全新概念的安全防衛系統，這將構成景區安全管理重要的組成部分。

（1）GPS技術

GPS是「全球衛星定位系統」（Global Positioning System），是當今最先進的自動定位地址採集系統。它將已採集到的事件、目標等資訊數據傳輸到管理中心，可以使之形成安全資訊系統。這種衛星定位技術自動提供位置資訊，在公共安全資訊系統中具有十分重要的作用和地位。如在景區交通管理中在巡邏車上安裝GPS與通訊設備，使解決交通事故的警員抵達現場時間縮短（現在平均僅需要3.6分鐘），有效地保證了主要道路的交通順

暢。衛星定位技術在個人安全方面的應用也顯示了極大的優越性，利用該裝置可以及時發出帶有位置資訊的求救訊息等。

（2）GIS技術

現代GIS技術可以建立動態和實時更新的，圖形、影像、數值地形模型（DEM）一體化的3D景觀模型和各種電子地圖。目前它已用於武器精確導引和最佳路線計算，而110聯動、呼叫中心、消防指揮、運鈔車與警察交通智能化均需要大比例尺的電子地圖。基於Internet網的網路GIS可與GPS和固體成像技術相結合，從而發揮3S集成更大的功效。

（3）3S集成技術

LBS是基於位置的資訊服務（行動定位服務），MLS是移動定位服務的英文縮寫，它是GPS、GIS與網路（有線和無線）通訊技術的集成。人們可以在手機或PDA（個人數位助理）上實時地顯示所在位置，尋找目標，獲得與位置有關的各種資訊服務。如果再將視訊電話的CMOS數位攝影機集成上去，則是一種便攜式的3S集成系統，在GPS信號收不到的地方，透過手機基地臺定位，也可以達到±50～100米的精度，可用來自動監測老人、小孩、汽車所在位置，以保證人身和貴重財產的安全。GPS、GIS和固體成像技術（必要時加上慣性導航系統）的3S集成可以在衛星、飛機、汽車等平臺上實現，構成各種定位、測量、導航和現場監控、變化監測系統，它不僅在軍、民兩方都有應用，而且在安全防衛中也有廣泛的應用前景。

（4）高分辨率遙測技術

全數位的遙測技術使人們能獲得從釐米到米級分辨率的可見光和不可見光的圖像記錄，而且可以透過細分光譜方法，同時獲得奈米級分辨率的上百個波段記錄，透過數位化信號無線傳輸方式可以

使監測中心獲得所攝目標的幾何形狀、位置、目標類別、物理特性等。美國發射的鎖眼號衛星（KH-11，KH-12）能從350公里高度上分辨出地表面10釐米的目標，並且利用熱紅外線技術還可以實現夜視，對目標24小時監測等。

（5）數位化與網路化的安全防衛監控技術

模擬視訊設備現已發展到很高的水準，已沒有多少潛力可挖，要滿足更高的要求，數位化是必由之路。數位電視監控系統在多路視訊監控、隨機檢索回放、錄影與回放同時進行、網路遠程監控、監控錄影保存等方面具有無可匹敵的優勢。而網路型電視監控系統實際上是數位監控系統的網路化，也就是利用網路傳輸的數位監控系統。

（6）新型顯示技術

LED大螢幕顯示器應用非常廣泛，在車站、碼頭、商店都能見到各種類型的大螢幕顯示裝置，不僅有單色的，還有彩色的；不僅能顯示文字，還能顯示圖形、圖像，並能產生各種動畫效果。該技術既可用於廣告宣傳，也是新聞傳播的有力工具，其應用已越來越普遍。

（三）風險源識別中的關鍵問題

1.風險源識別方法的選擇

風險管理是一門發展比較成熟而且具有創新活力的應用性學科，因而風險分析的方法和風險處置的措施非常多。景區風險源識別的主要任務是定性地判斷特定的景區風險源是否存在，若存在，它的屬性如何，因而景區風險源識別方法通常是一些定性的風險源分析方法。各種景區風險源識別方法之間的分析角度、分析路線和

分析的側重點等方面有所區別。在景區風險源識別過程中，應根據具體的景區風險源識別對象的各種因素進行權衡，選擇適合的風險源識別方法。這些因素包括旅遊者的特點、景區風險環境和現有風險管理資源等。比如對於開發尚處於起步階段的景區，由於很多風險因素還未出現，此時比較適合採用資料法、專家調查法等查找風險。

2.風險源識別路線的選擇

景區風險源識別是一項複雜的系統，風險源識別的路線不同，最終的識別結果也可能不同。景區風險源識別的路線有很多條，如按照景區內部旅遊活動的線路安排進行風險識別，以旅遊者所有可能的活動作為基本風險識別單位進行風險源識別；按照吃、住、行、遊、購、娛六大類旅遊活動安排進行風險源識別；以相對獨立的分景區作為識別單位，識別其動態風險管理過程存在的風險等。

3.風險系統的預測和以往資料的利用

通常在景區風險源識別時，景區風險系統尚未完全形成，而風險管理者必須事先預測這些風險，制訂風險管理計劃，因而風險管理者必須透過適當的途徑，預測風險系統，查找風險源，判斷風險屬性。景區風險系統的預測可以借助以往的類似景區的資料，預測或模擬目標景區的風險系統。景區通常分為人文類和自然類，相同類別的景區在風險環境方面存在類似之處，因而其他景區的風險經驗可以借鑑到目標項目的風險源識別中。此外，也可以透過詢問或調查專家的意見，預測目標景區的風險系統。

第三節 景區安全風險的評估

一、景區安全風險評估概念

景區安全風險評估即基於風險原理的景區安全評估。它是以實現景區旅遊系統安全為目的，透過運用安全系統工程和風險管理的原理及方法，對景區系統中可能存在的潛在威脅或傷害進行分析和評估，判斷景區災害（安全事故）對旅遊資源（設施）、遊客和員工危害的可能性和嚴重程度的一種過程。景區安全風險評估是景區制訂充分和成功的減災政策和措施的必要前導步驟，它可以幫助景區實現全過程和全方位的安全控制。景區安全風險評估通常分為以下步驟：

（一）風險點界定

即劃定景區重大風險源點的範圍。首先應對系統進行劃分，可按設備、運行裝置及設施進行子系統劃分，也可按運行單元劃分子系統，如交通（汽車）、鍋爐、泛舟船（艇、筏）、變電站、遊藝機等；又如景區住宿系統，包括鄉村賓館、星級賓館等。然後分析每個子系統中所存在的風險源點，一般將產生能量或具有能量物質、操作人員作業空間、產生聚集風險物質的設備及容器作為風險源點。然後以風險源點為核心劃定防護範圍即為風險區域，這個風險區域就是風險源的區域。

（二）存在條件及觸發因素的分析

一定數量的風險物質或一定強度的能量，由於存在條件不同，所顯現的風險性也不同，被觸發轉換為事故的可能性大小也不同，

因此存在條件及觸發因素的分析是景區風險源識別的重要環節。景區所有危險、危害因素儘管表現形式不同，但從本質上講，之所以能造成危險、危害後果（傷亡事故、損害人身健康和物的損壞等），均可歸結為存在能量與有害物質、能量與有害物質失去控制兩方面因素的綜合作用，並導致能量的意外釋放或有害物質洩漏、散發的結果。故存在能量、有害物質及其失控是危險、危害因素產生的根本原因，也是景區安全風險產生的因素。存在條件分析包括：景區旅遊路線環境、娛樂場所、飯店等的狀況（如完好程度、缺陷、維修保養情況等）以及防護條件（如防護措施、安全標示等）、操作條件（如操作技術水準、操作失誤率等）、管理條件等。觸發因素可分為人為因素和自然因素。人為因素包括個人因素（如操作失誤、不正確操作、粗心大意等）和管理因素（如不正確的管理、訓練、指揮、安排等）、旅遊者因素（缺乏安全意識、喜歡冒險、缺乏野外生存技能等）。自然因素是指引起風險源轉化的各種自然條件（氣溫、氣壓、濕度等）及其變化。

（三）潛在風險性分析

風險源轉化為事故，其表現是能量和風險物質的釋放，因此風險源的潛在風險性可用能量的強度和風險物質的量來衡量。旅遊活動過程中，風險物質泛指能夠引起火災或爆炸的物質，如可燃氣體、可燃液體、易燃固體。

（四）風險源等級劃分

風險源分級一般按風險源在觸發因素作用下轉化為事故的可能性大小及發生事故的後果的嚴重程度劃分。風險源分級實質上是對風險源的評估，按事故出現可能性大小可分為容易發生、有可能發

生、難以發生。從便於控制管理的角度出發，可將風險源等級劃分為極風險、風險、臨界、安全。

二、景區安全風險評估原理

對風險進行評估，並不是隨隨便便就能實施，它需要對風險評估原理有一定的瞭解。只有這樣，才能採取合理的評估方法，實施正確的評估。一般而言，在景區安全風險評估上所需要瞭解的風險評估的基本原理應有以下幾個方面：

（一）相關性評估原理

所謂相關性，是兩種以上客觀現象之間的依存關係。在景區安全管理中，這種相關性體現為景區安全風險及其誘因之間的相互影響、相互妨礙和相互助長。透過分析這種相關性，人們可以透過景區錯綜複雜的安全事故現象來找出景區風險評估對象與相關事物的關係，對景區風險評估對象所處環境進行全面的分析，從而正確地建立相應的數學模型，進而對景區安全狀況作出客觀、正確的評價。相關性評估原理為景區安全管理者提供了邏輯的、歸納的、演繹的推理分析方法，使景區安全管理決策成為可能，並具有更高的準確性。因此，在景區安全管理中，瞭解風險及其誘因間的相關性具有很重要的作用。

景區安全風險及其誘因間的關係雖然複雜多變，但並非「羚羊掛角，無跡可尋」，它可以歸入到有關研究所得出的以下五類相關關係中（趙恆峰、邱菀華等，1997），即：

1.獨立關係

這種關係是指一種風險誘因的開始時間、持續時間以及風險損失等特徵不受其他風險誘因的影響，同時，也不對其他風險誘因造成影響。

2.依賴關係

這種關係是指風險B的發生要依賴於風險誘因A的發生。若風險誘因A發生，則風險B有可能發生；相反，若A不發生，則風險B就一定不發生。例如，景區暴雨的發生可能會引起山崩這兩者之間的關係就是依賴關係。在現實中，依賴於某種風險發生的風險數目可能會不止一個。比如暴雨的發生，可能會引起山崩、洪澇、遊客受傷甚至死亡等。

3.並聯關係

這種狀況是指多於一個的風險誘因A1、A2......An同時影響一個或多個風險事件B1、B2......Bm，在風險誘因A1、A2......An中的一個或多個發生的情況下，風險B1、B2......Bm都可能會發生，則A1、A2......An與B1、B2......Bm之間關係為並聯關係。比如在景區，自然災害、管理不善、遊客破壞三者中只要有一個或幾個發生，則旅遊資源安全風險就有可能出現。

4.串聯關係

這種狀況是指一個以上風險誘因A1、A2......An一起影響風險B1、B2......Bm中的一個或幾個，只有A1、A2......An都發生的情況下，風險B1、B2......Bm才可能發生。此時，B1、B2......Bm與A1、A2......An之間的關係是串聯關係。例如，在一些高山景區，風險誘因A1（暴雪）是不確定的，風險誘因A2為遊客冒雪登山，如果 A1和A2都發生，則風險B（遊客凍傷、凍死）才可能發生。

5.混合關係

指上述四種關係中的兩種以上同時發生。

（二）機率推斷原理

景區風險事件（安全事故）的發生雖然具有隨機性，但也有著特定的規律，即在一定的發生頻率次數範圍內，其出現機率是一客

觀存在的定值。所以，在景區旅遊經營時間長、旅遊安全事故登記較完善的情況下，可以根據安全事故的統計機率來預測景區現在和未來旅遊安全風險事件的發生的可能性的大小。

（三）仿真推斷原理

所謂仿真推斷原理是指已知兩個先後發生事件間的相互聯繫規律，則可以利用前導事件的發展規律來評價後來事件的發展趨勢。例如，如果一種安全風險事件發生後經常出現另一安全風險事件，則可認為這兩種風險事件之間存在聯繫，就可以用前者的某方面發展規律來評估後者的發展趨勢。

（四）動態評估與趨勢外推原理

景區旅遊風險是隨時間而變化的，它的風險程度與景區安全管理的對象及管理措施密切相關，這就決定了風險管理是一個動態的管理過程，實施動態的風險評估十分必要。在安全管理對象及措施較為穩定的前提下，可從景區安全狀況的發展趨勢來推測、評估其未來狀態。在景區安全管理對象或是管理措施發生較大變化（例如新增固定資產、管理人員發生重大變動，或是景區發生嚴重災害）後，則利用原先的數據進行風險的趨勢外推就不再合適，必須重新進行風險的評估來實現風險評估和管理的時間動態性。

（五）等級保護原理

等級保護是中國安全管理的一項基本國策，也是國家旅遊安全保障體系建設的重要組成部分。為了在景區的旅遊安全管理中有效

地實施等級保護，需要從等級保護的基本原理出發，將等級保護和風險評估相結合，設計出科學、有效的風險評估方法。

案例3-2 四川景區分星級進行安全管理

四川是風景名勝資源大省，而其中絕大多數風景名勝區都位於山谷地帶，地質構造複雜，存在土石流、山崩的危險；個別景區索道簡陋（採用的是礦山索道），長年暴露運轉，存在著老化現象；並且風景區多處於森林防火區，防火任務重。

為消除景區存在的安全隱患，加強風景旅遊區安全管理工作，四川對旅遊區（點）的安全等級進行了劃分，並且制訂了嚴格的劃分標準。星級劃分一共為五級，從高到低依次為五星、四星、三星、二星、一星。劃分等級主要從三個方面進行考查：一是旅遊區（點）的綜合管理，重點是安全責任管理的落實和防火檢查制度及其落實；二是旅遊區（點）的設施設備，重點是一些應急的設施如急救箱之類、餐飲設施以及住宿的設施；三是旅遊區（點）的環境，包括有無設置安全標示，安全標示是否醒目、清晰易辨，室內項目有無醒目的出入口標示，引導標誌是否設置在適當的位置，遊客須知是否有中英文對照，更為重要的是旅遊區（點）是否設置了無障礙安全通道。

可用星級劃分的景區包括景區、景點、主題公園、渡假區、保護區、風景區、森林公園、動物園、植物園、美術館等。除了對旅遊景區用星級來劃分等級外，評審部門還將授予其旅遊區（點）安全等級證書，有效期為2年。

資料來源：李洹瑩·《天府早報》·2003年4月22日，四川加強風景旅遊區管理，景區安全將分星級

三、景區安全風險評估類別

根據景區旅遊系統的組成結構、風險源類別及風險評估的目的，本書將景區安全風險評估分為以下四大類別：

（一）專項風險評估

景區專項安全風險評估即針對景區經營的某一項旅遊活動或景區的某一類風險承受體等存在的危險、有害因素進行的安全風險評估，查找其存在的危險，確定其嚴重程度，進而為提出合理建議提供依據。一般說來，景區常見的專項安全風險評估有：

1.戶外運動風險評估

如泛舟風險評估、登山風險評估、徒步旅行風險評估等。

2.遊客安全風險評估

即針對遊客在景區旅遊活動過程中生命安全所能面臨的各類風險所進行的風險評估。

3.旅遊資源安全風險評估

即針對景區旅遊資源（設施）在旅遊經營過程中所能面臨的自然災害或人為損害所進行的風險評估。

（二）單項風險評估

這種風險評估是對上述各類景區專項風險評估的單項評估，它分析的是各專項風險的各單項風險源所發生的可能性及潛在危害。常見的景區單項安全風險評估有景區的雪崩風險評估、土石流風險評估、乾旱風險評估以及火災風險評估等。

（三）分景區風險評估

這種評估即把一個完整的景區按照一定的原則劃分成不同的分景區，然後查找各分景區的旅遊資源或遊客在旅遊活動進行過程中所面臨的危險因素，確定其嚴重程度，從而為各分景區安全管治重點和優先管理次序的確立提供合理的參考依據。

（四）風險綜合評估

景區安全風險綜合評估即在上述類別景區風險評估的基礎上，對整個景區致災因子的風險程度和各類風險承載體的脆弱性進行綜合性評估，反映的是一個景區整體上的風險程度，它是區域旅遊的宏觀管理過程中進行景區間風險比較、確定景區風險優先管治次序的依據。

四、景區安全風險評估內容

雖然上述景區安全風險評估的具體著眼點有所不同，所反映的景區風險的空間分布範圍和類別有著很大的差異，但是它們在實質上都要涉及以下的內容：

（一）評估風險因子（風險源）

即在前文所述風險識別方法的指導下，對景區範圍內所發生的各種安全事故的風險源的類型、發生地點、強度、影響範圍以及發生的機率大小加以識別，從而判定景區最主要的4～5種風險類型及其空間分布特徵；然後，針對具體的主要風險種類，建立主要風險因子的評價指標體系和評估標準，進行主要風險因子的強度特徵、發生機率和空間分布特徵評估。

（二）評估風險承載體

即根據不同類別景區旅遊風險評估的要求，分別對景區安全系統的各個主要組成要素（旅遊資源、旅遊設施、遊客）相對於各主要風險因子的易損程度進行多向的評估，例如人員傷亡、財產損失、旅遊資源價值的降低甚至喪失、旅遊收入的減少等。

（三）評估恢復能力

即對景區安全系統的各個主要要素從安全事故（災害）中恢復的各種變化因素進行評估，分析景區安全恢復能力脆弱的原因。這些因素可能包括經濟的（如缺乏安全保障的投入資金）、社會制度的（如失去社會支撐機制、管理制度不完善等）、技術的（如基礎設施薄弱、不安全的旅遊條件等）以及環境的（如生態的脆弱性、交通的不便捷等）因素。在具體評估時，可從直接安全恢復能力和基礎安全恢復能力兩方面來進行。其中，直接安全恢復能力由工程安全防護能力和非工程安全防護能力兩方面組成。工程安全防護能力指的是由各種工程性措施所形成的對遊客和旅遊資源安全的防護效能，如景區的洪澇、山崩治理工程等；非工程安全治理能力則是指由安全事故（災害）的監測、預報、應急反應和組織管理等措施形成的安全防護效能。基礎安全恢復能力則是指由景區乃至所在地的旅遊業和社會經濟發展水準所決定的安全恢復能力，相關的指標有旅遊收入、科技水準等。

（四）評估主要風險因子風險和可接受水準

即綜合考慮主要風險因子的發生強度、頻率和機率（風險源特徵）和不同風險承受體（景區安全系統）的敏感性（易損性）恢復

能力，進行風險等級評估以及各種風險可接受的程度評估。這些評估出的主要風險的等級是景區進行未來旅遊安全風險管理的依據。通常，風險管理的優先次序就由此而定。

（五）評估未來主要風險情景

需要指出的是，景區安全風險評估中所給出的各類旅遊安全風險程度雖然在一定的時期內不會發生位序上的變化，但這並非是一成不變的，它可能會隨著景區風險源及風險承受體的狀況變化而發生改變。這種變化在上述兩方面的量變積累到一定程度後便會發生，並進而影響到景區安全風險管治的優先次序和力道。所以，在進行主要的旅遊安全風險評估後，評估景區未來的風險情景實有必要。

當前，景區安全風險的一個重要特徵就是，不僅其自身處於一種動態的變化中，而且它們發生的背景條件以及社會管理風險的能力似乎也在發生變化。這些背景因素的多樣性及其動態的變化特性從某種程度上暗示了一些災害對景區旅遊業可能施加的潛在破壞的範圍和代價，意味著在景區未來旅遊安全管理上風險的不確定性以及風險管理的複雜性的增加。所以，評估景區未來的旅遊安全風險情景必須考慮這些因素。具體而言，景區安全風險情景評估時須考慮的背景因素主要應包括地球暖化和風險的全球化等。

五、景區安全風險評估方法

合理的旅遊安全風險評估可以使景區管理者及社會公眾獲得對景區風險源特性的認識，深刻瞭解產生安全風險的源頭、空間和時間，從而便於資源的優化配置，有效避免或控制安全風險。但是，

以什麼樣的方法來評估景區安全風險，卻是一個值得深思和討論的問題，它需要根據景區管理的歷史和現實狀況、評估者的經驗水準以及其他因素來確定。一般而言，景區安全風險評估可以採用以下的定性、定量或半定量3類評價方法：

（一）定性評估法

定性評估法主要是根據評估者的經驗和判斷對景區旅遊經營的自然環境、設施、人員、管理等方面的狀況進行定性的評估，像一些景區普遍採用的火災安全檢查表法以及景區人身安全分項即可視為屬於定性評估的範疇。這種評估方法把安全狀況的評估分解為一項項的指標，不考慮各類安全風險具體有多大，而是用「是／否」來進行風險存在的判定。如果存在風險，就要求直接給出相應的對策。這種方法簡單、易行，可以為景區安全管理建立最基礎的安全基線，但是無法突出管理的重點風險。

（二）安全檢查表評估法

安全檢查表評估法是一種簡便易行的評估方法，它根據經驗或系統分析的結果，把評估項目自身及周圍環境的潛在危險集中起來，列成檢查項目的清單，評估時依照清單逐項檢查和評定。該方法雖然簡單，但效果卻很好，各國都頗為重視，例如美國保險公司的安全檢查表、美國杜邦公司的過程危險檢查表、美國陶氏化學公司的過程安全指南、日本勞動省的安全檢查表以及中國機械工廠安全性評價表等。評分檢查表法是比較常見的半定量評估法，這種方法以實際經驗為依託，將所有的風險評估項目劃分為風險的後果（影響）及風險後果發生可能性兩大類若干項，在操作順序上基本同前面所述的定性的安全檢查表法。但是具體每項的評估結果卻不

是用「是／否」來回答，而是將每項的實際情況與人為擬定的定性分級評價標準對照，給出具體的等級分，然後再把風險後果的等級分與風險後果的可能性等級分相乘，再對比風險矩陣，得出最終的風險等級：Low—Moderate—High—Extreme（低級—中級—高級—超高級）。

這種方法簡單直觀，可操作性強，且能依據分值對風險給出一個明確的級別，有利於確定安全管理的重點。所以，可以廣泛地應用於景區的旅遊安全管理上。一般檢查表都是由經驗豐富的人編制的，帶有一定的侷限性，且這種方法需要考慮的不確定性因素較多，受限於評估者的經驗水準，所以有時評估結果並不是太準確，需要不斷地根據回饋加以調整。另外，調查的過程比較繁瑣，調查時間也較長。用安全檢查表進行安全評估的方法已在中國國內外廣泛採用，為了使評估工作得到關於系統安全程度方面量的概念，許多行之有效的評猜想值方法又得到陸續開發。根據評猜想值方法的不同，安全檢查表評估法又分為：

1.逐項賦值法

這種方法應用範圍較廣。它是針對安全檢查表的每一項檢查內容，按其重要程度不同，由專家討論賦予一定的分值。評估時，單項檢查完全合格者給滿分，部分合格者按規定標準給分，完全不合格者記零分。這樣逐項逐條檢查評分，最後累計所有各項得分，就得到系統評估總分。根據實際評估得分多少，按標準規定評估系統總體安全等級的高低。即：

式中，m——系統安全評估的結果值，mi——某一評估項目的實際測量值。

2.加權平均法

這種評猜想值方法是把景區的安全評估按專業分成若干評估

表，所有評估表不管評估條款多少，均按統一記分體系分別評估記分，如10分制或100分制等，並按照各評估表的內容對總體安全評估的重要程度，分別賦予權重係數（各評估表權重係數之和為1）。按各評估表評估所得的分值，分別乘以各自的權重係數並求和，就可得到景區安全評估的結果值。即：

式中，m——景區安全評估的結果值，m_i——按某一評估表評估的實際測量值，k_i——按某一評估表實際測量值的相應權重係數，n——評估表個數。

按照標準規定的分數界限，就可確定景區在安全評估中取得的安全等級。

例如，某景區安全檢查表按評估範圍給出5個檢查表，分別是：安全生產管理檢查表、安全教育與宣傳檢查表、安全工作應知應會檢查表、作業場所情況檢查表、安全生產和推廣安全生產管理新技術檢查表。5個檢查表均採用100分制計分，各檢查表得分的權重係數分別為0.25、0.15、0.35、0.15、0.1。即：

$k_1=0.25$，$k_2=0.15$，$k_3=0.35$，$k_4=0.15$，$k_5=0.1$

按以上5個檢查表評估該景區的實際得分分別為：85、90、75、65、80。即：

$m_1=85$，$m_2=90$，$m_3=75$，$m_4=65$，$m_5=80$

則該景區旅遊安全評估值為：

若標準規定80分以上為安全級，則可知該景區的安全狀況並不令人滿意，需要進行整頓改善。此外，加權平均法中權重係數可由統計均值法、兩項係數法、兩兩比較法、環比評分法、層次分析法等方法確定。

3.單項定性加權計分法

這種評猜想量方法是把安全檢查表的所有檢查評估項目都視為同等重要，評估時，對檢查表中的幾個檢查項目分別給予「優」、「良」、「可」、「差」、「可靠」、「基本可靠」、「基本不可靠」、「不可靠」等定性等級的評估，同時賦予不同定性等級以相應的權重值，累計求和，得實際評估值。即：

式中，S——實際評估值，n——評估等級數，wi——評估等級的權重，ki——取得某一評估等級的項數和。

例如，評估遊樂設施安全狀況所用的安全檢查表共120項，按「優」、「良」、「可」、「差」評估各項，四種等級的權重分別為w1=4、w2=3、w3=2、w4=1。評估結果為：56項為「優」，30項為「良」，24項為「可」，10項為「差」，即 k1=56、k2=30、k3=24、k4=10。因此，該遊樂設施的安全評估值為

對於這種評猜想分情況，其最高目標值，即120項評估結果均為「優」時的評估值為

Smax=4×120=480

最低目標值，即120項評估結果均為「差」時的評估值為

Smin=1×120=120

也就是說，該遊樂設施的安全評估值介於120～480，可將120～480分成若干等級以明確該遊樂設施經安全評估所得到的安全等級。

將實際評估值除以評估項數和，便可知道該遊樂設施的安全狀況，總體平均值是處於「優」、「良」之間，還是「良」、「可」之間，或是「可」、「差」之間。即：

372/120=3.1

因2<3.1<4，可知評估結果界於「優」、「良」之間。

4.單項否定計分法

　　一般這種方法不單獨使用，僅適用於景區系統中某些具有特殊危險而又非常敏感的具體系統，如煤氣站、鍋爐房、索道設備等。這類系統往往有若干危險因素，其中只要有一處處於不安全狀態，就有可能導致嚴重事故的發生。因此，把這類系統的安全評價表中的某些評價項目確定為對該系統安全狀況具有否決權的項目，這些項目中只要有一項被判為不合格，則視為該系統總體安全狀況不合格。

（三）定量評估法

　　定量評估是景區安全系統評估的高級階段，評估結果以科學計算的數據表示，能夠準確評估系統運行所需承擔風險的大小，也能明確瞭解人們可以接受的各種行業可承擔的風險，由此確定各自的安全標準，即以安全指標衡量各系統是否安全，使安全工作納入科學的軌道。定量評估法即根據一定的算法和規則對風險評估中的各個要素及相互作用的關係進行賦值，從而算出一個風險程度的確定值。如果規則明確，算法合理，且無難以確定的因素，則此方法的精度較高，且不同類型評估對象間有一定的可比性（羅雲，2004）。這類方法首先需要確定相應的風險評估指標體系，然後依據一定的算法規則，以一定的數學模型進行計算。在此二者操作步驟中，可結合使用一些具體的數理方法，如層次分析法、模糊評估法、灰色評估法等，茲簡介如下：

1.層次分析法（AHP法）

　　這種方法由著名運籌學家薩蒂（Thomas L. Saaty）於1970年代提出，目前已在油價規劃、教育計劃、效益成本決策等方面得到了廣泛應用。其基本原理是將評估指標體系進行逐層的分解，然後

用指標兩兩比較的方法確定指標相對重要性的判斷矩陣，以判斷矩陣的最大特徵根對應的特徵向量作為相應的係數，從而給出各指標的權重。其使用歷經指標分解、判斷矩陣構建和綜合計算3個階段。

（1）指標分解

該階段的主要工作任務是依據分解法的思想和相關性原理，將評估指標體系逐層分解為目標層、準則層和指標層3個基本層次。在景區安全風險評估中，目標層是最終的判定目標，即景區安全風險程度；準則層是判定依據的標準與規範，為景區致災危險性、承災體易損性、風險防治能力3類準則的集合；指標層則是在目標層和準則層約束下的各項具體指標，例如，景區致災危險性可由安全事故（災害）的發生機率、發生強度等具體指標等來表徵，而景區承災體的易損性則可由景區遊客和旅遊資源、旅遊經濟的各類受損性指標來表徵，風險防治能力可由工程措施、非工程措施等方面的指針來衡量。目前，在景區安全風險底層評估指標的選取上還沒有比較統一的意見，另外，在具體指標的採集上還存在一定的難度和限制，因此，各景區應根據各自的實際情況，選擇合適的指標體系對景區安全風險進行評估。

（2）判斷矩陣構建

該步驟的做法是在上一層某一風險指標的約束下，根據心理學領域衡量相對重要性的九分位比例標度，對同層次各風險指標之間的相對重要性進行兩兩比較，從而構成一個風險評估因子權重的判斷矩陣。其操作關鍵是借助矩陣的運算，得出矩陣的最大特徵根及其對應的特徵向量。

（3）綜合計算

該步驟的主要工作內容是確立各層指標（尤其是最底層指標）

在總目標中的權重分配，完成底層指標的量化，以一定的數學模型對景區安全風險加以綜合計算。

層次分析法解決了當前風險評估中普遍存在的指標權重難以確立的多項準則問題，為風險評估與決策提供了量化的參考依據。它具有一定的可靠性，誤差較小。不過，層次分析法亦存在一些不足之處，如難於處理因素眾多、規模較大的問題，判斷矩陣難以滿足一致性要求等。需要指出的是，景區在進行旅遊安全風險評估的過程中為簡化運算，可採用一些基於層次分析法的軟體，如Expert Choice軟體等。

2.模糊評估法（FCE）

FCE法是一種適宜於評估因素多、結構層次多的系統評估法，它可以較好地解決綜合評估中所出現的一些模糊性問題（如事物歸屬間不清晰、評估專家對指標的質和量認知模糊等），所以，它在許多行業的安全評估領域中已得到廣泛應用。由於景區的旅遊安全風險評估涉及遊客的不安全行為、設施和環境的不安全狀況等多項風險源，也涉及許多模糊性的問題，所以也可採用模糊評估法。不過，這種模糊評估是一種複雜的多因素、多層次模糊綜合評估。

FCE法的基本工作思路是：將眾多的風險評估因素按其性質分為若干類或若干層次指標，先對一類（層）中的各個因素進行模糊綜合評估，然後再在各類之間（由低層到高層）進行綜合評估。參照席建超（2007）的研究成果，該方法如果應用在景區安全風險評估上應該有以下幾個操作步驟：

（1）語意變數表達

即對景區各種旅遊安全風險的發生可能性及發生嚴重性，用語意變量代替明確數值的方式予以表達。例如，發生的可能性可表示為「非常不可能」、「有點不可能」、「普通」、「有點可能」、

「非常可能」5個語意變量，而嚴重性程度則可表示為「非常不嚴重」、「有點不嚴重」、「普通」、「有點嚴重」、「非常嚴重」5個語意變數。

（2）給定語意變量隸屬函數及模糊權重

將上一步驟的語意變量分別以風險可能性和嚴重性之模糊隸屬函數集合加以代表，將評估者所提供的對各項風險可能性、嚴重性及權重的語意判斷值進一步以模糊數加以表達。

（3）計算各項風險的平均可能性和平均嚴重性

由於參與評估者有n個，所以會得到n個「可能性程度」及「嚴重性程度」的模糊數，可使用算術平均法計算得出平均安全風險屬性權重，平均風險分項權重、風險可能性程度和嚴重性程度的平均值。

（4）解模糊化

以考夫曼、古普塔（Kaufmann and Gupta，1991）所介紹的梯形解模糊化方法為基礎，進行解模糊化的轉換，得出各項旅遊風險的平均風險模糊數。

（5）將風險屬性權重值和風險分項權重值以一定的數學方法加以標準化

（6）綜合風險計算

將各項風險屬性隸屬值乘以對應的風險屬性權重值，即得出景區的旅遊安全風險評估值。

需要指出的是，模糊評估法雖有前文所述的一些優點，但是不能解決評估指標間相關性造成的評估資訊重複問題，在隸屬函數的確定上也沒有系統的方法，所以，此方法尚有待於進一步改進。

3.灰色系統評估法

景區的旅遊安全評估與決策通常都是在一些資訊部分已知、部分未知的情況下作出的，許多安全事故（災害）的發生都與各種偶然因素和不確定因素有關。所以，可以把景區的系統安全看作灰色系統，利用建模和關聯分析，使灰色系統「白化」，從而進行各種事故的發生頻率次數、人員傷亡指標、經濟損失等方面的預測評估。其操作基本原理可參見相應的資料。

　　在景區安全風險評估時，除了使用上述的評估方法外，還可採用一些地理資訊技術系統（GIS）技術來反映景區安全風險的評估結果。因為諸如ArcGIS這樣的GIS軟體在空間數據的分析、管理等方面具有十分強大的功能，而景區安全風險評估涉及較多的自然環境方面的空間資料，所以，這種技術及方法可以對景區安全風險評估造成很好的支持作用，充分顯示景區安全風險及其影響因子的空間分布差異。

　　另外，需要指出的是，一些風險如果按上述的評估方法初步確定出的等級相同，那麼需要按照下述兩原則對風險評估結果加以微調，以確定風險管理優先次序（Emergency Risk Management Applications Guide〔緊急風險管理應用指南〕，2004）：

　　①危害性大者，其風險程度高於可能性大者；

　　②更需要保護生命的風險，其風險程度高於需要保護財產和環境者。

　　總的說來，以上的各種風險評估方法都有其自身優點，但同時，無論採用哪種方法，也都有相當大的主觀因素在內，難免存在一定的偏差和遺漏。所以，在具體使用時，須根據景區風險評估的具體條件和需要，結合景區評估對象——遊客和旅遊資源的實際情況和評估目標，慎重選擇。在必要時，可同時採取幾種評估方法來相互補充、分析綜合，從而提高評估結果的準確性。

第四節 景區安全風險的應對

一、景區安全風險應對目標

　　景區安全風險應對是景區對旅遊開發、經營過程中所可能產生的各項風險誘因採取預防或減緩措施，以及在風險事件發生後採取補救性措施的科學管理方法。它是景區安全風險識別與評估的後續。其目的簡而言之，即儘可能地避免或減緩景區的旅遊安全事故，使損失減至最少。具體目標則可表述為以下4項：樹立景區良好的旅遊安全形象，避免和減少遊客的人身傷亡和財產受損；維護和改善景區生態環境，切實保護好旅遊資源，保證景區資源與環境的可持續發展；盡力減少景區風險事件帶來的經濟損失，避免景區旅遊業因某一重大安全事故或災害而出現經濟上的大衰退；景區遭遇旅遊安全事故（災害）後，保證其旅遊業能迅速恢復正常。

二、景區安全風險應對原則

　　一旦透過安全風險評估發現了景區某些隱藏的旅遊安全隱患，就必須根據受影響人員和旅遊資源的涵蓋面來確定控制措施的優先等級，並制訂出相應的詳細風險應對計劃。在實施風險控制計劃之前，有關人員必須考慮以下兩個問題：①是否能將所有的風險源消除掉？②如果不能，如何才能對風險源帶來的風險進行應對，使之不對遊客或旅遊資源產生更大的傷害？

　　為此，在對景區安全風險進行應對的時候，一般要遵守下面的原則：

　　①選擇一種成本（代價）較低的風險應對方案；

②控制進入景區風險多發區的遊客人數；

③對景區安全管理工作程序重新布置，減少遊客和旅遊資源暴露在危險源面前的可能性；

④為相關旅遊活動的參與人員配備必要的防護和救援裝備。

三、景區安全風險應對階段構成

影響景區安全的風險事件通常具有較強的突發性，其產生原因及事態發展結果很不確定，導致旅遊安全管理者往往無法即時、準確地獲取相關的資訊，並採取合理的對策。如果對這些風險事件的形成發展過程有一個正確的瞭解，則可以因時制宜，採取有針對性的措施。根據前文所述的風險成因理論，本文將風險的形成、發展過程簡要地劃分為以下幾個階段（註①）：

（一）風險的前兆階段

各種安全風險事件尚未發生，但已有產生的開端，損失輕微。

（二）風險事件突發階段

風險事件已經發生，且演變迅速，損失迅速上升。

（三）風險事件的持續作用階段

風險事件雖然得到有效控制，但沒有徹底解決，還對景區的人員或旅遊資源安全產生或多或少的影響。

（四）風險事件的平息階段

風險事件得到徹底、妥當的解決，對景區的人員或旅遊資源安全不再產生危害。

景區安全管理主體必須根據風險事件發生階段的不同特點，採取相應的合適對策。這些對策的採取在時間上也可以與風險的形成、發展過程相對應，劃分為以下幾個階段：風險預防階段、風險準備階段、風險反應階段、安全恢復階段。如果景區的旅遊安全風險應對工作能按部就班進行，則那些影響景區安全的風險事件的發展可望被控制在某一個特定的階段，並且不會轉化為更為嚴重的態勢。

註①：需要指出的是，上述的旅遊安全風險發展階段的劃分只是為了方便旅遊安全管理工作，在實際中並沒有明確的階段界線與標示。

四、景區安全風險預防階段的應對

這一階段的景區安全管理內容主要是在已有風險評估的基礎上，採取一些有效的風險規避及預控策略。

（一）強化風險意識

中國國內的一些景區往往忽略景區安全管理前期預防，認為景區有安全管理條例就足夠了；還有人抱著鴕鳥心態，認為這事不會發生在他們頭上；有些則覺得投入費用太高，發生安全事故後再見機行事。這些不正確的心態很不適應景區可持續發展的需要，必須有效地實施安全事故的科學管理。大多數人在安全事故發生後，才

重視景區安全問題。而這時景區已經處於非常被動的狀態，如千島湖事故、密雲彩虹橋踐踏事件等。

（二）有效規避風險

當景區風險的識別和評估完成後，若管理人員發現某些旅遊安全風險發生的頻率和損失程度都較大，或是雖發生頻率不高，但一旦發生就有嚴重損失，且採取其他風險管理措施又會成本太高，則可以主動放棄可能引起此類風險的經營行為，這種做法即稱之為「風險的規避」。像一些海濱景區或是山岳景區在特定季節內為避免相應的災害風險所採取的短期內局部或整體地封閉景區的做法即屬此類。

從效果上說，這種做法為最徹底的做法，將損失的可能性和可能損失量降至為零。但是，這種「不作為」的做法亦有其侷限性，不可能大範圍長期地使用，因為：

①景區安全風險從根本上說是無可避免的。一些特定的風險，如洪澇、颱風等自然災害，更是如此。

②景區在旅遊經營過程中雖有風險存在，但亦有風險狀況下的收益。在現代市場經濟環境下，這種風險收益往往與風險程度成正比。例如，泛舟、登山等特種旅遊項目的風險雖比一般旅遊項目要大一些，但是對遊客的吸引力較大，往往是景區旅遊創造收益的重要途徑。這樣的風險本可以透過一定方式減輕到可接受程度之內，那麼規避它就意味著對大額收益的放棄，也可能造成遊客的不滿。

③如果景區選擇改變管理方式來規避某種旅遊安全風險，則其他種類風險很可能會增加。例如，西部一些地區將草原景區對外承包後，承包方為避免過度放牧造成對植被的傷害，不讓當地牧民放牧，結果可能激化與當地居民的矛盾，反而使景區經營不能正常進

行。又如，在一些有較大地震風險的景區，若為減低地震危害而使旅遊設施採用木製構造，則會增大火災的風險程度。

需要強調的是，景區旅遊風險的規避雖然在某些情形下是明智之舉，但具體的操作必須是在風險的預防階段早作計劃，不然臨時應用會有諸多不便，且人工浪費較大。

（三）篩選事故隱患及其整頓改善

經過普查識別，對景區安全風險源進行確定。要防止事故，首先要消除隱患。在排除查找篩選事故隱患時，應遵循相關法律法規以及標準。根據普查過程中發現的問題，組織展開對於景區內關鍵裝置、要害部位安全大檢查。要針對事故隱患，在項目實施方案中就專門設置「整頓改善階段」，制訂有效的防範措施和事故應急預案，預防重、特大事故發生。

（四）制訂事故應急預案

凡事預則立，不預則廢。無論預防措施如何周密，事故和災害總是難以根本杜絕的，為了避免或減少事故和災害所造成的損失，必須高度重視應急預案的制訂。

在對事故隱患進行篩選和整頓改善的基礎上，對已經普查出的重大事故隱患制訂事故應急預案。在這些事故應急預案中，迅速的反應和正確的措施是關鍵。迅速的反應主要是：迅速查清事故發生的位置、環境、規模及可能造成的危害；迅速溝通應急領導機構、應急隊伍、輔助人員以及事故現場人員之間的聯絡；迅速啟動各類應急設施；迅速組織醫療、後勤、保衛等隊伍各司其職。

正確的措施包括：保護或設置好防災通道和安全聯絡設備，撤

離災區人員；力爭迅速消滅災害，並採取隔離措施，轉移易引起災害蔓延的設備和物品；撤離或保護好貴重設備，儘量減少損失，注意防止死灰復燃及二次事故發生。

只有居安思危、常備不懈才能在事故和災害發生的緊急關頭反應迅速、措施正確。為了從容地應付緊急情況，需要周密的應急計劃、嚴密的應急組織、精幹的應急隊伍、敏捷的報警系統和完備的應急設施。

（五）引入地理資訊系統相關技術

地理資訊系統（Geographic Information System，簡稱GIS）是對與地理環境有關的問題進行分析和研究的高技術系統。它利用電腦建立地理數據庫，對地理環境的各種要素及其所具有的屬性數據以及它們的地理空間分布狀況進行數位存儲，建立有效的數據管理系統，透過對各種要素的綜合分析，方便、快速地獲取資訊。

透過地理資訊系統的技術手段，可以使景區的安全風險源數據庫、事故隱患數據庫、識別評估軟體直接與地理資訊軟體相鏈接，在平面布置圖標注景區重大安全風險源或者事故隱患的圖標。在地理資訊系統的查詢全過程中，圖形變換全部實現矢量化的無級放大或縮小，點擊某個安全風險源或隱患的圖標，該安全風險源或隱患的數據資料（包括其基本情況和週邊環境情況）立刻以數據表的形式出現，使景區安全風險源和重大事故隱患的查詢管理形象直觀、一目瞭然。

（六）實現風險源的動態管理

景區的安全風險源管理資訊系統必須是動態的，否則只能是一種擺設或應付驗收。同時，建立起真正動態的景區重大安全風險源管理資訊系統也是建立全國重大安全風險源資訊網路系統的基礎和關鍵。因此，要實現動態管理，就必須建立定期申報和數據庫數據定期更新制度，對安全風險源數據庫、重大事故隱患數據庫進行數據更新。

根據著眼點的不同，風險預防階段的預控策略主要可以劃分為兩大類型：一是為儘可能減少景區風險事件發生頻率的防損策略。像加強對景區土地利用的規劃與管理、制訂各項景區安全管理制度與條例、強化景區綜合執法檢查、為旅遊活動的展開選擇合適的地點和線路等均是此類型的措施。二是為儘可能減少景區風險事件損失有害後果的減損策略。此策略主要透過改變景區風險承受體的易損性，增強其恢復力。可能的減損措施包括設計標準化的景區管理人員工作程序，規劃景區合理容量，增設旅遊安全設施（設備），安裝安全預警、監控系統等。當然，一些風險的預控措施同時帶有防損和減損兩種性質。

在景區的日常管理工作中，風險的預控策略從技術形式上說還可以分為工程管理和人事管理兩種類型。其中，工程管理在傳統上主要強調對風險事件中外力因素（尤其是自然災害）作用力的控制。例如，在土石流多發的景區進行水土保持和小流域治理，修築塘壩和排洪渠等；在有古建築存在的景區建設加固、排澇、防雷系統等。人事管理則主要強調對風險事件中人的不安全行為的分析。由於景區各項活動的主體是人，絕大多數的安全事故或災害都與人的行為過失有著直接或間接的聯繫，所以，風險的人事管理力圖以人力資源管理的理念和技巧去預控人為因素在風險事件中的影響力，如前述的強化景區綜合執法檢查、實施標準化的景區管理人員工作程序即屬此類。隨著現代風險社會的發展，風險事件中人為因素的作用更加突出，加強風險的人為因素預控已成為景區的當務之

急，必須把風險的工程預控和人事預控兩種技術有邏輯規律地結合起來。

案例3-3 2003年「SARS」風波中的真武山（北武當山）安全風險預控措施

2003年，在全國許多景區陷入「SARS」恐慌之時，山西省方山縣的真武山風景區依照國家「一手抓非典，一手促發展」的部署，從「硬體」和「軟體」兩方面認真布置「SARS」風險的預控措施，有力配合了山西「綠色旅遊、安全旅遊、文明旅遊、健康旅遊」的形象推廣工作。首先，在「硬體」上，景區完善了現有的安全保障設施、設備，購買了防「非典」的醫療設備和藥物，增設了環保廁所，清運了8噸的景區廢棄物，修繕了6公里山路。其次，在「軟體」上，景區成立了「非典」防控小組，著重員工的標準服務與景點攤位的規範經營。為了增強員工的防控意識，景區把一線的服務人員送到北京接受專業機構的培訓。為了切實有效地預控「SARS」風險，景區對工作人員實施登記造冊，定期測量員工體溫並發放防護用品，同時不定期地對公共設施進行消毒。為了確實有效地應對可能面臨的突發性風險事件，真武山風景名勝區管理中心還專門成立了突發性事件辦公室，根據森林火災、山崩、傳染病等不同風險事件的特點制訂相應的應急措施和工作流程。另外，景區還與當地警察、消防、醫護等專業部門建立合作關係，保證遊客在事件發生的第一時間就能接受景區的救援行動。資料來源：莫非，王淼·北武當山營造安全旅遊非常行為·旅遊時代，2003（07）

五、景區安全風險準備階段的應對

當景區安全風險不可避免時，管理者在考慮風險的預控措施後，緊接著就應當為風險的應對準備一系列的可能措施：

（一）啟動景區安全預警系統

結合旅遊景區的特點，以4S技術與TIS集成構建景區的旅遊安全預警，實現旅遊管理的科學化、可視化、智能化。並透過各種中介，向公眾發布景區的安全預警資訊，這不僅能為旅遊者的出遊提供科學依據，而且是旅遊景區及其相關管理部門實施旅遊安全管理的有力工具。

（二）制訂緊急應對計劃

諮詢多方利益相關者的意見，制訂出詳細、周密的風險事件緊急應對計劃，並動態地加以改進。

（三）進行全方位的多向溝通

網路的普及使得安全事故造成的負面影響可在極短的時間內傳遍各地，導致極為嚴重的局面。因此發生安全事故後，景區最重要的就是反應要迅速，在最短的時間裡介入安全事故的處理，儘可能地爭取媒體甚至是政府部門的聲音幫助自己說話，避免事態的擴大。一個優秀的景區愈是在出現安全事故時，愈能顯示出它的綜合實力和整體素質。應透過媒體等各種形式的宣傳教育手段，使遊客及其他利益相關者瞭解景區安全風險源之所在。同時，借助於問卷調查等形式，瞭解利益相關者的行為方式及安全心理感知。

（四）簽訂風險轉移協議

把景區所有或者部分安全風險透過保險合約、原材料或設備採

購合約、設備安裝維護合約及承包租賃合約等協議形式轉移給能夠更好承擔風險的另一方承擔或是雙方共擔。這些協議應當明確雙方在風險承擔上的安全管理責任和賠償責任，以使「風險零對接」，避免未來風險事件發生後責任不清、引發糾紛。需要指出的是，轉移風險的做法不管如何實施，都仍有可能產生新的風險，即責任的轉移方可能無法很好地控制風險。

（五）選擇合適的自擔風險方式

當風險的最大可能損失並不嚴重，或者風險損失可以較精確地被評估時，景區的管理者可以使用自有資金或是借入外來資本，設立風險管理專項基金，以對未來的安全事故及災害作出補償安排。自擔風險可以節省保險費開支，同時增加景區管理方在防損、減損工作上的內在動力。但是，此辦法亦可能使景區管理方遭受高於保險支出費用的損失。

（六）強化人員訓練與設備測試

針對景區管理員工及遊客，分別進行不同內容的安全技能測試與訓練，使他們在生理和心理上對旅遊安全風險事件有準備，並掌握一定的風險應對技能。在自然災害多發的景區，管理方尤其要注意經常進行相應的防災緊急演習和救援設備測試。風險準備階段不一定就是景區安全管理的第二階段。如果有一套行之有效的風險準備程序與措施，則該階段很可能因為風險的抑制而成為景區安全管理的最終階段。

六、景區安全風險反應階段的應對

景區安全風險的反應機制針對的是風險事件突發後最為混亂無序之時的景區事態。由於這一時期先前隱性存在的旅遊風險已轉變為顯性的安全事故或是災害,安全管理的要求也隨之發生變化。所有該階段措施的著眼點都是以最快的速度對風險事件(危機)作出反應,弱化事件帶來的人身傷害及財產損失。當然,這些風險反應措施的作用時間,在實際操作中是視風險事件的危害及應對措施的得力與否而定,既可能是短期的,也可能是中長期的。但無論怎麼說,如果反應機制不能快速生效,則風險事件的發展會持續演進,產生更大的影響。在這一階段,可行的風險反應措施建議如下:

(一)成立安全事故處理小組,制訂事故處理計劃

景區在遇到安全事故時,不能聽之任之,要立即調查情況,制訂周密而詳細的處置計劃。在安全事故處理時,首先應組織有關人員,尤其是相關專家,成立安全事故處理小組,對安全事故的狀況作一個全面的分析:安全事故產生的原因是什麼,是內因還是外因?安全事故發展的狀況及趨勢如何?受影響的公眾有哪些?誰是安全事故的直接受害者,誰是間接受害者和潛在受影響者?具體受影響的程度如何,分別是什麼形式的,事故當事人可能希望透過什麼方式解決?安全事故資訊對外擴散的管道和範圍怎樣?只有弄清楚這些情況,才能找到採取何種補救措施的直接依據。

(二)啟動指揮、協調中心,啟動風險應急計劃

在風險反應階段,啟動由不同專業背景的管理人員組建的指揮、協調中心,對安全事故(或災害)進行管理決策是十分必要的,它直接關係到風險反應措施的成效。這一指揮、協調中心必須

具有發布應急命令、向各方委派代表並協調工作的權力，能夠隨時地根據事故（災害）的控制進展情況調整相應的工作方案。當風險事件發生後，指揮、協調中心應當儘可能快速、詳細地收集風險資訊，查明事態近況，判斷當事者，從而分清主次，有重點地啟動和實施應急方案。

（三）針對安全事故，緊急展開搜索與救援

安全事故的發生大多伴隨有人身或財產的災難性事件，故而獲知訊息的景區管理者首先應帶領相關人員立即奔赴現場，進行人員、財產的挽救，將損失控制在最小範圍內。當安全事故（或災害）中有人員失蹤或是傷亡時，指揮、協調中心應當儘早擬定參加搜救活動的人員名單及機構，確定搜救活動的規模及等級，配齊必要的搜救裝備，實施第一時間的專業化救援。

（四）盡快告知新聞界事故真相，利用媒體引導公眾

景區安全事故發生後，最關心此事的除了景區之外，還有新聞界、受害者。對於新聞界來說，又多了一個宣傳焦點，有利於吸引社會的關注，他們同情弱者、為受害者說話，處於景區的對立面；受害者則力爭景區對安全事故的處理給予令人滿意的答覆。只有公布真相，才有可能避免公眾的各種無端猜疑和流言的產生。對於保障景區在風險事件之中和之後的穩定經營而言，採取技巧性的風險溝通措施，讓公眾享有一定程度的知情權，如同其他風險應對措施一樣重要。為達到此目的，景區管理方應盡快查明事故原因，把相關資訊儘可能即時、完整地透過各種媒體管道發布給公眾，從而引導社會公眾（尤其是遊客）理性認識事故，擺脫恐慌。

（五）加強溝通與協調

當景區與旅遊者之間產生分歧、矛盾、誤解甚至對立時，應該本著以誠相待、公眾至上的原則，運用協商對話的方式，認真傾聽和考慮對方意見，化解積怨，消除隔閡。誠心誠意是景區處理安全事故最好的策略。如果文過飾非，則終將自食其果。景區難以調解時，可以借助權威機構和職能管理部門的意見，因為在很多情況下，權威意見往往能夠對景區安全事故的處理造成決定性的作用。

（六）進行資源動員、整合

為了保障風險反應階段搜救工作的有效性，為接下來的採取恢復措施打好堅實的基礎，指揮、協調中心應當根據事態的嚴重程度，快速啟用並合理配置景區自身所擁有的人員、車輛、機具、資金。在景區自身力所不逮的情況下，還應儘早、儘可能地向政府、緊急救援組織、志願者和社會公眾等外界力量尋求幫助，獲取所需資源。

七、事故恢復重建階段的應對

安全事故（或災害）的發生，會引起景區正常經營與管理狀況的暫時失衡、混亂、破壞甚至動搖景區的旅遊經營基礎。雖然風險反應階段的應對措施往往能極大地減緩事故的不利影響，使景區旅遊生命力得到一定程度的恢復，但是就長遠看，要使景區旅遊生命力得到徹底恢復，風險事件平息後的恢復重建階段工作還是必需的。可能的恢復重建工作包括：

（一）修復損壞的景觀設施，恢復基礎服務

　　景區安全事故及災害發生後，不僅人的生命安全會受到威脅，而且一些旅遊基礎設施（如道路交通設施、通訊設施、照明設施和安全防護設施）及旅遊景觀等也可能受到損壞。雖然在風險反應階段損壞設施亦會得到維修，但這種維修只是簡單的、應急性的，並沒有徹底地消除損壞。要使這些設施及以之為依託的基礎服務像以往一樣正常發揮效用，還必須在恢復重建階段進行完全、徹底的修復工作。另外，旅遊景觀的修復也是如此。

（二）做好事故受害者的後續安撫工作

　　在景區安全事故中，可能的受害者有遊客、當地居民及景區員工。景區管理方應當根據事故（災害）中的自身責任程度，本著人道主義的精神，協助當地政府妥善解決受害者的安撫問題。對由於自身管理問題而引起的人身傷害及財產損失，須予以及時賠償。同時認真對待受害者的訴求，使其在心理上得到安撫。景區安全事件處理完後，景區安全管理工作並未結束，若善後處理不當，則完全有可能死灰復燃，而且可能使先前辛辛苦苦建立起來的良好形象毀於一旦。因此，對景區安全事故的善後處理，將直接關係到景區形象的穩固問題，絕對不可掉以輕心。

（三）對景區安全事故進行事後調查

　　事後調查與登記是景區管理者認識和分析安全風險規律，在未來事故再次發生時作出全面、快速決策的基礎。一般而言，調查的事故類別應涵蓋景區的資源安全、遊覽環境安全、衛生安全、食物安全、商業經營安全等領域；調查的內容應從「人」、「環境」、

「物」、「管理」及「事故過程」5個方面入手。其中，所謂「人」的調查，即認清受害者及可能的嫌犯，識別其身份、性別、職業及當時活動等情況；「環境」的調查即調查事故發生時的氣象、地形、水文等自然環境背景及相關的社會背景；「物」的調查則指調查危險物質的數目及狀態，旅遊資源、旅遊設施的損害程度，防護設備、安全裝置的投入使用情況；「管理」的調查即調查當時景區工作人員的操作是否合乎安全管理規程，有無相應的事故預防及監督措施；「事故過程」的調查是對事故發展經過的描述，重在反映以上「人」、「環境」、「物」和「管理」的互動關係，以及安全狀態的階段性轉變。在調查時應注意人證與物證的收集，採用問卷、座談、實地考察等多樣化的方式。

（四）進行機構整頓改善，處理事故責任者

景區突發性安全事件的發生往往反映出景區管理部門在機構建設及人員安排上的弊病。為了維持以至增強景區旅遊業的活力，管理者應該依據事故的性質及其後果對相關的事故責任人作出嚴肅的處理，同時在職能部門的設置和運作程序上進行積極、主動的變革，建設適應景區未來發展的安全管理新格局。透過對景區安全事件的處理，必然能發現一些先前所設定的景區安全應對流程的某些弊端。為此，很有必要在景區安全事件處理之後進行相應的改進。同時要對事故相關人員進行處理，對導致景區安全事件發生的直接責任人予以懲罰，對成功解決景區安全事件的人員予以獎勵，對景區安全事件處理中某些經驗不足的人員進行再培訓，或調離職位等。

（五）尋求外界的支持和援助

景區的恢復重建往往需要大量的資金，通常非一己之力所能完成。在重視自身風險抵抗能力培育的同時，景區還應該積極主動地尋求政府等外界力量的支持與援助。例如，呼籲政府在稅款上給予部分減免，尋求政府財政資金及銀行貸款對景區重建的財力支持，謀求外界景區及志願者的援助等。

（六）調整旅遊產品設計及市場行銷策略

在景區旅遊風險事件爆發後，社會公眾往往會表現出不同方式、不同程度的心理緊張，部分的潛在遊客甚至會取消原先的出行計劃，一些旅遊投資商可能也持資觀望。在這種情形下，原有旅遊產品的設計及行銷策略可能不再完全適合旅遊安全管理的需要及風險事件後的大眾心理。面對變化了的大眾出遊心態，景區應該採取主動姿態，以有效的產品整合、強力的市場行銷去重塑景區旅遊形象，恢復民眾的旅遊消費信心及投資商的投資信心。

（七）在事故發生的地點設置警示牌

標明X年X月X日，在此曾發生一起災難性事故，嚴重影響了景區的生存與發展，以此強化景區全體成員的景區安全預防意識。

（八）借題發揮處理景區安全事件，重建良好聲譽

對那些較容易控制的景區安全事件，不只是做出就事論事的處理，而是要在此基礎上延伸開去，借題發揮，既保證妥善處理景區安全事件，又使景區的社會形象得到更好建樹。延伸發揮處理方式

的特點是轉守為攻，守中有攻，如能有效把握，將能造成令人矚目的安全形象建樹作用。安全事故的發生，或多或少會給景區形象帶來不同程度的損害。雖然安全事故妥善處理已告一段落，但並不等於安全事故處理已經結束，景區還必須恢復和重建良好聲譽。要針對形象受損的內容和程度，重點展開彌補形象缺陷的專門公共關係活動，密切保持與公眾的聯絡與交往，敞開景區的大門，歡迎公眾參觀和瞭解，告知公眾景區新的工作進展和經營狀態，從根本上改變公眾對景區的不安全印象。

第五節 景區安全風險管理決策

如前所述，景區作為自然環境和人工環境的綜合體，面臨的旅遊安全風險形勢是錯綜複雜的；同時，每個特定風險的應對又可以採取各種各樣的辦法。所以，為了以最小的投入成本獲取最大的旅遊安全保障，景區管理者必須為各種風險的應對選擇一個最佳的策略組合方案，這是景區安全管理的一項重要內容。風險管理中的數據收集、風險識別及評估等前期工作實際上都是為風險管理決策提供參考資訊與決策依據。可以說，風險管理決策是景區安全管理的核心。

一、景區安全風險管理決策的意義

景區安全風險管理決策對於景區安全管理具有重要意義：一則，它是整個景區安全管理過程中的一條主線，貫穿於景區的各個風險管理階段。沒有科學的風險管理決策，景區的各階段管理目標及總體管理目標將無法實現。二則，風險管理決策是以科學的方法去分析各種風險應對措施的成本與利弊，它是風險應對措施的優化

組合。當前，風險管理理念在景區安全管理中並不是十分普及，很多決策是一種無意識的行為，常具有盲目性，成效不高。為了解決這些問題，景區管理者必須順應潮流，透過風險管理決策，把安全管理工作上升為有組織、有意識的科學行為。

二、景區安全風險管理決策的原則

如前文所述，景區安全風險具有普遍存在性、持續性、不確定性、突發性，體現了自然、社會因素，是景區內外因素的綜合作用。所以，景區的旅遊安全管理決策有別於其他行業、其他部門的管理決策。為保證景區安全工作的有序、高效進行，景區安全風險管理決策必須堅持以下原則：

（一）考慮綜合、細緻

每個景區面臨的安全風險態勢各不相同，在管理目標上也有損前目標與損後目標之分。為了做好不同階段的不同種類、不同等級風險的應對，景區的風險管理者需要綜合考慮各種措施的適用範圍，對各種應對措施的組合方案加以仔細分析，綜合考慮其利弊。通常，決策時應將工程措施、經濟措施與制度、宣傳措施相結合。

（二）決策果斷，避免過度分析

由於風險事件的急劇變化性和巨大破壞性，很多管理問題的決策都必須在較短的時間內給出。一旦管理者顧慮過多，優柔寡斷，則處置的最佳時機就會錯過。所以，景區的風險管理者必須在日常的工作中注重培養快速識別、快速分析、快速決定、快速修正的能

力。當然，這種果斷的決策不是盲目的頭腦發熱，它是建立在科學的風險資訊調查和準確的風險評估的基礎上。

（三）注重成本與收益的比較

風險管理雖為景區提供了與旅遊安全風險相抗爭的有力武器，但其具體操作是以經濟支出為代價的。通常，支出成本越高，則安全保障程度越高。不過，高成本的風險管理措施對於處於不同發展階段的不同景區經濟實體而言，卻未必在經濟上都是好事，因為風險管理成本相較於經濟收益而言具有邊際效用——當其在一個閾值內增加時，景區的盈利也會相應增加；過了這個閾值，繼續增加的成本卻不會給景區帶來更多的盈利。所以，景區的風險管理者在風險決策時要儘量在風險管理的成本與收益之間找到一種平衡，實現最少的經濟成本換取最大的經濟收益與儘可能高的安全保障。

三、景區安全風險管理決策的技巧

雖然景區面臨的風險種類大不一樣，風險等級也各不相同，從表面上看，其管理決策是比較複雜、難有技巧可言的，但事實上，經過多年的風險管理研究，有關專家已總結出風險管理決策的許多辦法與技巧。本書在此略舉一二，以作說明。

（一）根據風險可能性與後果組合狀況選擇風險處置措施

在評定景區的旅遊安全風險後，接下來需要做的是決策那些應對風險的辦法。根據澳大利亞皇后島的旅遊管理者的經驗，其措施

的選擇決策大致上來進行。

（二）利用數理統計方法比較風險措施的成本與收益

景區特定風險的最佳應對措施的確定通常還需要進行成本與收益的比較。過去，這種比較比較簡單。舉例說明，比較常遵循這樣的思路：如果一個風險事件一次爆發所帶來的經濟損失為1000元人民幣，而避免它卻需要花費2萬元人民幣，則這種風險的規避是毫無意義的。但是，如果這一風險損失在景區經常發生，則這一代價是十分值得的。現在，隨著風險管理學科的快速發展，越來越多的數理統計方法被應用於風險管理的決策過程，使得傳統決策方法中所隱含的假設與原則更為明確，方便了人們對決策方案的理解。目前，在其他行業風險決策中應用較多的數理統計方法有損失期望值分析法、效用期望值分析法、馬可夫決策規劃法等。但是，這些方法在景區安全風險管理決策中尚未有較多的應用，還需要進一步的研究。另外，數理統計方法雖然有諸多優點，但應用時也不可盲目迷信，因為它不可避免地具有一些侷限性。例如，使用者往往需要具備一定程度的專門知識，獲取的數據如果不全或有一定誤差，會影響到分析的結果。但總體說來，數理統計方法在景區安全管理的決策中具有非常強的應用前景。

四、景區安全風險管理應對的重點措施

（一）設立核心風險管治機構

由於景區的旅遊安全管理牽涉到各類人群（包括遊客、景區員工、當地居民等）及各種旅遊資源，所以，旅遊、警察、交通、質

監、衛生、民政、建設、環保、林業、海洋、文化等部門的同時負責共同管理是十分必要的。經過多年的探索，中國景區在旅遊安全的建設上已經取得很大的進步，及時阻止和減緩了一批旅遊風險事件的發生，有效地維護了人和旅遊資源的安全。不過，這種管理機制在部門的職責分割上仍然不夠清晰，客觀上導致了「三不管」盲點的存在及管理部門間的推諉、爭吵現象的發生。另外，根據以往的景區旅遊風險案例看，一些景區連專門的安全管理人員都沒有，遇到旅遊風險事件時，處理工作多由臨時成立的領導小組負責，事件一旦解決，處理後的經驗多不能有效保留，且這種臨時成立的小組每次都要耗費大量時間與相關機構進行協調，辦事效率因而降低。考慮到現代風險的多因性（產生原因複雜）、系統性（多種風險併發並帶來複雜後果）和不可預期性（新風險和不常見風險隨時可能發生），景區的這種比較傳統、被動的安全管理機制在未來景區風險加大的背景下，將無法高效地組織各職能部門的合作，可能導致風險響應的遲緩，造成局勢的失控。因此，推行景區安全管理機構的變革勢在必行。

當前，西方已開發國家的許多行業（包括旅遊業在內）及下屬的企業已經紛紛建立綜合性的風險適應、管理機構。在許多大型景區，風險管理部及風險管理經理的設立已不再新鮮（如澳大利亞皇后島）。中國的景區完全可以參照國外的經驗成立類似的機構作為適應未來景區風險情景的指揮中樞，從而增強對突發風險事件的適應力和快速反應能力。這一核心機構應把風險的區域適應和旅遊業的可持續發展作為終極目標，擁有專門的權力和充足的資源，著力於協調政府部門、學術機構、公共及私人部門在景區風險的分析、決策、溝通方面的工作，促進全方位、立體化的風險聯動系統的形成。

在機構下轄各部門員工的具體配置上，既要考慮部門的職能，又要注重對員工「團隊角色」的分析。其中，所謂部門的職能指的

是機構根據自身管理需要及員工的能力、經歷和技術所設置的不同工作職位，它對人的個性及行為方式沒有或稍有詮釋。

　　所謂「團隊角色」的分析是指對管理團隊中的特定人，以明確的方式描述其行為趨勢、貢獻及與他人的相互關係。對於景區這樣一個在風險事件中需要快速決策和行動的地方而言，構建強效的管理團隊十分必要，同時也是一個非常棘手的問題。它需要把有著不同背景、個性和思維方式獨特的人整合到一起，如果問題解決得不好，則直接影響到景區安全管理的實際成效。英國的馬里諦斯‧貝爾賓（R. Meredith Belbin）博士所提出的團隊角色模式為解決此問題提供了一種可行的思路。它充分集成了以往的人事管理與危機管理的研究成果，自1979年以來得到了廣泛的應用。這一模式強調兩大重要認識：一是重視對個人力量的認知；二是認為由不同個性（團隊角色）的人組成的聯合體通常比其他性質的聯合體具有更大的成功可能性（註①）。根據這一模式，一個成功的旅遊風險管理機構應當能夠把成員的行為、智商和情商有邏輯規律地結合起來，使其達到平衡，並形成強大的凝聚力。在機構中，應該有9種類型的團隊角色，每一團隊角色都是不同個性的人，有著各自的行為模式。此 9種團隊角色包括（Jeff‧W. and M. Stewart，2003）：

　　註①：此段文字摘譯自David Marriott的Nobody's Perfect - But a Team Can Be！，轉引自 APEC International Centre for Sustainable Tourism（AICST）2003年發布的 Tourism Risk Management For The Asia Pacific Region： An Authoritative Guide for Managing Crises and Disasters報告

　　1.統籌者

　　一個認知上的領導者，他直接關係到組織的人員組成及管理的目標，具有平靜的、有自控力的個性，開闊的視野和平衡的判斷

力。

2.設計者

一個堅韌的領導者，他有著明確的任務方向，活躍、勇敢、比較情緒化，追求結果，喜歡行動，善於發現和解決問題。

3.思考者

一個有著高智商和豐富創造力的人，他嚴肅，不因循守舊，對實際的細節和框架不是太過注重，對批評十分敏感，是想法和創意的主要來源。

4.監督者

一個批評者，他冷靜、謹慎，不易動感情，評價和不犯錯是他對團隊的主要貢獻。對於團隊的決策過程而言，他十分重要。

5.資源調查者

一個交涉者，他具有外向性格者所具有的活力、熱心，健談，具有強烈的好奇心，能夠採取和改進他人的想法。

6.團隊工人

一個支撐者，他善於與別人交流，能夠對人和事情作出積極的反應，知道「暗流」。這種人是人們在尋求幫助時的求助對象。

7.實施者

一個從事生產工作的人，他努力工作、忠誠、保守，被認為喜歡行為多過思考。他比較實際，遵守紀律，有組織性，可依賴，能夠完成所交付的工作。

8.「收尾」者

一個完美主義者，他內心壓抑的焦慮是任何工作辛苦、有序、認真完成的途徑。他心思縝密，是團隊的「自尋煩惱者」。

9.專家

一個在特定領域擁有高水準技術、技能的專家，他頭腦比較單一，主要對事實和數字感興趣。

需要指出的是，景區的風險管理團隊並不需要恰好整合9個人，但是，這一管理團隊必須具有良好的平衡性。一個由3～4個人組成的團隊如果能正確地做到角色的平衡，那麼其努力也可以完成正常的風險管理工作。同樣，當風險管理團隊的人員多於9個人時，如果每個人都可以承擔起第二角色，則管理團隊可以適應翻倍的管理需求。

案例3-4 確保遊客安全，泰山成立首家山難救助隊

2006年12月21日，全國首家山難救助隊——泰山山難救助隊成立。救助隊下設4個救助站，共 5名專職衛生員和42名救助隊員，配備有5大類400餘件（套）裝備器材。據介紹，該救助隊的主要職能有：專業登山隊員和業餘登山愛好者在進行登山、攀岩、探險、野營活動中遇險的事故救援；遊客或駐山單位人員突發一般性疾病或中暑、摔傷等情況下的現場緊急救護；索道事故救援；遊客或駐山人員墜崖、迷路、遭遇野獸侵害等事故救援救助等。據悉，泰山同時也啟動了聯運機制，一旦景區發生重大山岳災害事故，警察、120急救、泰山管委、索道公司等到場協助處置，確保遊客和駐山人員生命安全。

來源：大眾日報

（二）培育多元化的風險管治主體

在景區安全風險加大、複雜性增強的背景下，除了要建立核心的景區風險管理機構外，培育多元化的景區風險治理主體也勢在必

行。根據社會建構理論，社會是由處於權力結構或權力領域中地位和旨趣不盡相同的利益相關者透過權力和利益的博弈而建構、發展和變遷的。景區可能突然發生的安全風險影響的是所有相關利益者的共同利益，各種社會團體理所當然地在景區的風險管理中應該承擔相應的社會責任，形成多元化的風險管治主體。但是，由於長期以來受以往計劃經濟體制的影響，中國景區的旅遊風險管理工作長期由政府主管、景區具體執行，保險企業、傳播媒介、社區家庭、非政府組織等實質上被排斥在景區風險的治理過程之外，沒有發揮應有的作用，客觀上造成了景區旅遊風險管理效率低下。為解決此弊端，景區的旅遊安全管理應當透過政府調控與市場機制相結合的方式，把政府、企業、社區、非營利組織等共同納入景區風險管理的行為主體群中。一方面，有關政府部門要繼續發揮主體作用，積極進行政策和制度創新，綜合運用經濟、行政和法律手段，制訂和完善景區安全管理的制度與政策。另一方面，景區的承包經營者、保險企業、研究院校、社會志願者、當地居民等應當積極地參加景區旅遊資源的保護與遊客安全的維護工作，更多地參與影響景區安全環境的決策過程。在建設一些對景區安全狀況影響較大的工程時，公眾一定要主動參與審議，如有可能的話還應進行公眾投票。這樣，透過社會責任的更多分擔，形成全社會積極管治景區安全風險的氣氛。這種強調政府作用、以多元治理主體為基礎而進行的複合式景區安全管理，能夠利用自身的資訊和技術優勢在景區風險的醞釀階段形成一套深入社會各個層面、有效預測風險的預警機制，在做好風險準備的同時，又能實現風險事件發生後的迅速、有效救助，大大節省景區風險管理的成本。結合中國的實際情況，這種多元風險管治主體的培育可參照一定的模式分三階段實施，循序漸進。

五、景區安全風險多向溝通管道的建設

根據美國國家科學院（The National Academy of Sciences）對風險溝通所下的定義，它是個體、群體以及機構之間交換資訊和看法的相互作用過程，這一過程涉及多側面的風險性質及其相關資訊，它不僅直接傳遞與風險有關的資訊，也包括表達對風險事件的關注、意見以及相應的反應，或者發布國家或機構在風險管理方面的法規和措施等。對於景區的旅遊安全管理而言，風險溝通具有十分重要的意義。依據風險管理理論，風險溝通是瞭解社會公眾對景區風險的內涵的知曉及接受程度的重要過程，其結果直接影響到景區安全風險評估結果及具體的其他應對策略的選擇。鑑於現代社會已經步入風險社會，而傳統的景區安全管理體制的重點在於對旅遊安全事故的事後處理，對人的風險教育不夠重視，導致社會公眾對景區旅遊風險缺乏足夠的知識儲備。一旦旅遊安全風險產生，隨之而來的心理上的不確定感就會嚴重影響人們對景區旅遊風險的正確判斷及決策行為，不利於理性地適應風險。所以，景區為安全管理所進行的風險溝通，從根本上說就是為了增強人們對景區實際旅遊風險的瞭解程度，降低人們情緒化的反應。它有利於在理念上澄清「景區安全管理只是景區管理者及專家的事」的失誤，為多元化風險管治主體的培育提供結構性的動因。透過發展平等對話的風險溝通機制，景區的旅遊安全管理模式能夠逐步實現「自上而下」模式向「風險信任」模式的主動性轉變，使景區安全管理決策成為社會公眾價值判斷、信任的建構過程與結果。為此，景區的旅遊安全管理工作應該在相關分析研究的基礎上告知遊客、員工、當地居民等利益相關人員、團體：①景區有哪些可能的旅遊風險；②各種旅遊風險的強度、規模和可能造成的損失；③這些風險引起的事故發生前有什麼徵兆；④如何防範；⑤風險事故發生後應該如何逃生、如何救援。

風險溝通是一個複雜、困難、繁瑣的特殊溝通過程。阿金（Arkin，1989）曾指出，一方面，風險科學本身的不確定性與複

雜性無法帶給公眾確切的安全感知答案；另一方面，公眾的風險知識與風險資訊之間存在落差，取得資訊的通道可能阻礙了社會公眾學習的機會。另外，雖然對於眾多的景區旅遊風險事件而言處於溝通雙方的主體地位並非是平等的，公眾一方總是處在接受資訊、詢問資訊的位置，但是風險溝通過程從實質上說畢竟是一個雙方相互作用的過程，如果景區管理者一味採取DAD模式，即決定、宣布、辯護（decide，announce，defend）進行溝通，那麼很難在溝通的雙方之間建立起真正的信任，實現有效的風險溝通。在現實的風險事件中，由風險溝通而產生的風險的「社會放大化」（註①）已日趨明顯，值得重視（Renn，O.，1991；Slovic，2000）。所以，建設合理的風險溝通機制對於解決風險溝通中的障礙、實現有效溝通是十分必要，也是十分重要的。

對於景區的旅遊安全管理而言，建設合理的風險溝通機制重在塑造迅速、透明、公平、多元與不斷重複的資訊通道。具體而言，它應該秉承如下的原則、採取如下的一般性步驟、實施如下的針對性策略：

（一）風險溝通的原則

景區在與他方進行風險管理的溝通時，可借鑑美國超級基金項目（USEPA Superfund）所提出的風險溝通原則：

①接納一般民眾為夥伴；

②事先對溝通程序進行規劃並隨時評估成效；

③接納民眾對政策和論題的關注層面；

④態度真誠、坦白、公開；

⑤與其他可靠、具有公信力的消息來源合作；

⑥適度地提供媒體資訊，呼應其需求；

⑦能清楚表達，並能包容聽眾的情緒反應，展現同情心。

（二）風險溝通的步驟

就以往的景區安全管理而言，由於處於風險溝通雙方的主體地位並非平等，公眾一方總是處在接受資訊、詢問資訊的位置，所以，風險溝通過程只是包括如泰格（Taig，1999年）所指出的告知（informing）、傾聽（listening）、講述（telling）和影響（influence）等單向步驟。但是，在培育景區多元風險管治主體的新趨勢、新要求下，這一傳統的溝通程序就不再適用，取而代之，景區管理者可採取以下的更詳細、更突出溝通雙向性的風險溝通步驟（註②）：

註①根據：周桂田·全球在地化風險下之風險評估與風險溝通——以Sars為例·in臺灣社會學年會，2003：臺北·風險的「社會放大化」即不同風險資訊來源（包括國家、媒體、利益團體或社會網路團體）經由多重的轉介機制而傳播給多元的接受群體（包括大眾、有影響力的人士、相關團體成員等），並反覆地回饋呼應與影響，將產生更強化的風險感知效果，而可能擴大為公眾社會爭議和恐懼的對象。

註②：該段內容引自唐郁婷2006年所作《風險分析中的社會文化層面——談風險溝通的特性與執行》報告，部分內容視景區風險管理的內容及特點作相應的改動。

1.設定溝通目標

該步驟工作內容涉及三方面：一是設定對象，即確立欲溝通的對象是哪些人？其身份、背景是什麼？與景區安全風險有什麼樣的

時空相關性，人數多少？二是設定風險溝通的主題是什麼，即對景區風險狀況、景區風險評估或管理方法、風險處置結果的說明；三是希望達到何種共識。

2.事先瞭解溝通對象

透過歷史數據查詢、經驗累積、問卷調查、小組訪查等方式，事先瞭解溝通對象所關注的問題以準備相關的資料，同時瞭解對方手中掌握的資源與對景區風險瞭解的程度（包括正確的知識與偏見），從而便於設計溝通的語言與方式。

3.設計溝通語言

這一步驟主要是將溝通者的想法翻譯成訊息傳達的圖像或語言，它是溝通是否成功的關鍵，直接影響到後續溝通的品質。溝通的難題在於如何將科學的語言轉化成大眾瞭解的語言。

4.執行溝通

做好以下工作，以保證溝通的有效進行：

①選擇有公信力且懂得被溝通者語言的人作為主要溝通者；

②選擇布告（警示）手冊、演講（新聞發布會）、現場勘查等溝通方式；

③視人數、溝通方法對地點與場地進行決定；

④決定是否應有相關專家在場以便實時給予技術支持；

⑤進行情景模擬，制訂對被溝通者情緒反應的處理預案。

（三）面向不同主體的風險溝通策略

在景區安全風險管理溝通中，一是從是否達到溝通目的，溝通

程序是否如期進行，溝通產生的正、負效益，如何於下次溝通時改善缺點或是維持品質四方面實時檢討溝通過程的得失；二是對溝通後被溝通者行為是否與溝通結果一致及溝通效果是否得以維持進行持續的追蹤。由於景區安全風險的誘因有內、外之分，風險管理的對象也有人和資源之分，所以景區管理者所要面對的風險溝通對象也十分眾多，涉及景區員工、遊客、新聞媒體、當地居民、政府其他部門、旅遊開發商、保險企業、風險專家等。不同的溝通對象因自身特點各不相同，因此必須採取不同的溝通策略。

1.景區管理團隊內的風險溝通

景區風險管理的各項措施能否得到貫徹執行、執行品質的高低，很大程度上取決於景區各級管理人員的安全意識和對相關安全操作知識、技能的掌握程度，這就要求景區的有關領導與下屬之間在平時的日常管理中必須創造良好的風險溝通環境。一方面，景區的領導應該積極地看待風險識別，實施自上而下的風險資訊灌輸。以安全教育培訓的實施、風險處置程序和規範的制訂，來確保所有的景區員工都對風險具有相同的理解，能夠理解風險的原因以及可能關聯發生的故障，掌握儘可能多的安全操作知識和技能，從而為定量的正式分析和計劃提供基礎，幫助管理者建立管理風險的信心。另一方面，儘管在日常的管理中一些風險通常為一些景區員工所知曉，但這些資訊卻因為人們害怕與他人產生矛盾的心理及隨之而產生的有選擇地分享資訊的行為，而缺乏由下至上的充分傳遞。為解決此溝通問題，景區高層管理者應該積極地對待提出風險問題的各級員工，以出版自身刊物、設立總經理信箱等方式來營造這樣的一個風險溝通氣氛：員工在識別風險的過程中不需要害怕，只需要誠實地表達嘗試性或是有爭議的觀點。

2.與新聞媒體的風險溝通

作為景區安全管理的合作對象之一，新聞媒體在旅遊災害發生

後扮演著十分重要的角色：當旅遊業的其他部門和消費公眾需要得知景區服務的重新恢復狀況、監督旅遊災害的影響時，它造成主要資訊提供管道的作用，是景區與潛在遊客的間接溝通中介。如果景區在平時（不管是在經營良好或是不佳時期）能夠頻繁地與媒體進行溝通，那麼就能減少可能風險事件給景區帶來的負面影響，幫助景區在風險事件後迅速樹立起新的正面形象。相反，如果不注重與新聞媒體的溝通，任由錯誤導向、矛盾訊息的發布，則可能引起風險事件的升級和不必要的恐懼，不利於景區的發展。所以，從實際出發，景區安全管理必須妥善使用媒體的力量。

景區管理層在與媒體溝通時必須重視以下幾點注意事項：

（1）堅持與媒體（尤其是當地媒體）合作的態度

在全球化的背景下，無論好與壞的新聞報導都可能在幾分鐘內傳遍世界。所以，景區管理層必須做媒體的盟友和合作者，利用其進行知識的宣傳和管理政策的闡釋，而不能迴避、牴觸媒體報導，對新聞報導人員表現出無奈或不屑、不耐煩的態度。否則，可能使媒體倒向景區的對立面，傳遞出錯誤的資訊。

（2）選擇權威、主流的聲音

要想澄清風險事件發生後可能出現的謠言，景區在與各種媒體的溝通過程中必須選擇權威媒體進行相關消息的發布。

（3）及時提供資訊

如前所述，風險反應階段的管理措施之一即是在事件發生後充分利用第一個「24小時」，向媒體提供明確的風險資訊及風險控制狀況。透過召開新聞發布會或對外發表聲明的形式，阻止不利輿論的蔓延，迅速控制事態的發展。一些案例剖析充分表明，許多景區風險事件其實是一「媒體事件」———由於景區在發生事故後不是實時處理事故而是馬上封鎖消息，從而使景區處於不利形勢。因

此，及時提供資訊對於與媒體進行有效交流十分必要。

（4）保證口徑一致

景區在面對風險事件時管理層內部對外口徑必須保持一致，向外提供前後一致的訊息，這對於保障媒體的準確、連續性報導可以造成非常關鍵的作用。如果景區管理層內部說法不一，所提供的訊息前後矛盾，則媒體就會對景區所要發布的訊息充滿疑慮，甚至產生不信任，不利於發揮媒體的傳播效果。

（5）注意在安保問題上對發言人的培訓

為了更好地利用新聞媒介進行風險溝通，景區的管理層應當選擇對溝通主題有一定瞭解、具備風險溝通技巧、與景區相關各利益團體互動關係良好的人作為安全訊息發布人。該人應該在提供更多的相關訊息和強調安全問題的重要性之間掌握好平衡，在媒體面前始終保持恰如其分的情緒和立場。

3.與遊客的風險溝通

作為景區安全風險主要承受體之一，遊客是景區旅遊經營的「上帝」，他們的風險感知會影響到其對景區旅遊形象的評價及其未來旅遊的決策。所以，為景區的可持續發展起見，景區應當強化與遊客的直接風險溝通。

首先利用傳統的宣傳手冊、導遊圖、宣傳欄、告示牌等來介紹景區的安全保障情況，提醒旅遊者遊覽中的注意事項及突發情況下的應急措施。在說明注意事項時，對各種安全標示的尺寸、圖形、顏色、數目以及製作、設置位置、檢查、維修的具體規定，充分使用禁止、警告、指令和提示四類安全標示。

除了上述的傳統溝通方式外，景區還應當充分使用網站、手機簡訊等新型服務方式向遊客隨時提供動態更新的安全和緊急求救資訊。一般應包含的安全相關資訊有緊急求救電話、遊客行為守則、

天氣狀況、避免擁堵的地方；在旅遊旺季時還應發布景區總的及重點地段的每日旅客流量資訊，進行有針對性的反行銷宣傳，減少旅遊需求。

4.與景區內社區居民的風險溝通

景區社區居民是景區安全風險的承受體之一，在一定情況下，他們還可能是對景區旅遊資源及遊客安全造成危害的人員。為確保其安全，並且消除其對景區旅遊資源、遊客的可能不利影響，景區必須與轄區內的居民進行良好的風險溝通。為達到此目的，景區須透過布告、展板、廣播、電視等方式進行深入的普法宣傳，提高轄區居民的法制意識。在經濟落後的偏遠地區或少數民族地區，景區管理方還要向居民大力宣傳旅遊業「脫貧致富」的益處，讓他們認識到協助創建景區安全旅遊環境直接關係切身利益。另外，景區還應鼓勵當地居民報告風險及災害，自覺維護景區良好的旅遊環境。

5.與安全風險管理專家的風險溝通

長期以來，由於公眾與專家之間缺乏必要的風險溝通，專家未將其風險認知的結果向公眾陳述清楚，而公眾往往也不瞭解專家的風險應對理念，所以，公眾對專家的觀點往往存在疑慮，不易形成對景區風險的正確認識。作為專家與民眾雙方的共同溝通者及溝通結果受影響方，景區必須加強與風險管理專家的溝通，促進專家與民眾之間溝通「橋梁」的鋪設，從而把專家的研究成果及時向民眾傳達。

6.與風險管理諮詢公司及保險企業風險溝通

保險是轉移經營風險的一種重要手段。以往的許多風險案例表明，在風險不可避免、無法完全消除的情況下，保險能夠於風險事件發生後有效地減輕經營單位的損失。所以，景區與保險企業進行有效的風險溝通是十分必要的。對於一些經營情況複雜、旅遊活動

風險性大的大型景區而言，尤其如此。

　　景區管理者應該用充足的時間對各家保險企業進行調查，以選擇合適的保險企業。最好能聘請專門的風險管理諮詢公司或保險經紀人作為代表，與保險企業就保險種類（健康險、個人意外事故險、職工賠償險、公共責任險、天氣險和財產險等）的選擇、賠償範圍的界定、保險時限的選擇、保險費用的確定等問題進行專門的協商。

　　除了上述的溝通外，景區還應該加強與志願者組織、環保組織、專業救援組織及政府其他部門之間的風險溝通。由於溝通方式大同小異，這裡就不再贅述。

六、景區安全風險管理資訊化導向

　　所謂風險管理的資訊化，是指透過普遍採用電子設備和資訊技術的手段，對各類風險資訊加以採集、轉換、分析，以求充分發揮各類風險資訊資源效用，方便風險管理決策，它是適應「資訊時代」和「風險社會」的必然要求。對於景區而言，風險管理的資訊化可以大幅度降低資訊傳播、處理的時空阻礙，節省人力、物力和財力；在降低時間成本的同時，提高風險管理的可信度、決策品質和快速反應能力。因此，當前的中國國內外大部分景區，即使沒有風險管理部或風險管理人，實際上都自覺或不自覺地擁有不同程度的風險資訊化管理技術。

　　根據景區風險管理的內容以及資訊技術的管理流程，本書認為景區應當從以下幾個方面強化風險管理資訊系統建設，竭力體現資訊化管理的數位化、智能化、網路化和多媒體化四大特徵（祝智庭，2006）。

（一）加強風險資訊的數位化輸入

風險資訊的採集是景區風險管理系統運作的初始步驟，是景區實現風險管理資訊化的基礎。景區應當結合中國國家旅遊局「金旅工程」以及建設部「數位化景區」的建設，推動自身風險資訊的收集。

景區應當利用多種管道，獲取風險管理所需數據，建立相應的數據庫。所應收集的資料包括：

1.基礎數據

一是景區旅遊資源的區位、占地面積、規模、等級等方面資訊；二是人力資源管理方面的資訊，具體包括員工、遊客及社區居民的年齡、性別、文化、收入等個人背景情況及行為的時空分布等資訊；三是旅遊經營方面的數據，應涉及固定資產、旅遊收入、籌資來源、債務合約等。

2.風險控制數據

即有助於評價景區防損控險能力的資訊，包括反映作業操作安全、旅遊活動安全、資源保護和保險索賠方面的資訊。

3.風險損失數據

即反映一個景區過去損失細節的資訊，它主要統計的是景區歷史上各種事故發生的頻率和嚴重程度，是風險管理人員進行風險分析、決策的最重要數據。

這些數據的獲取，除了可利用傳統的書面調查和口頭調查方式，還應該注重GPS、RS等現代化資訊設備的利用，做好與全國衛星林火監測網、氣象監測網的銜接，把全數位人機交互判讀系統作為特定風險資訊獲取的主要技術依託。

（二）增強風險資訊管理平臺的分析與決策支持功能

在分類獲取各類景區風險資訊、建立相應的數據庫後，景區還需要對原始數據進行解譯，以挖掘其所包含的潛在資訊，這就需要景區在風險管理資訊系統的建設中進一步做好數據的統計分析與智能化的決策輔助工作。為達到此工作目的，景區既可聘請專業人員進行功能定制式的軟體開發，也可利用現有的一些應用程序，例如Lotus、Spss、Risk等屬性數據的統計分析軟體，Mapinfo、ArcGIS等空間數據的統計與分析軟體。為了給風險管理人員提供更好的決策支持，有條件的景區還應該把決策資訊與景區的風險資訊結合起來，開發各種決策模型，進行風險損失、風險管理效益、風險成本及風險等級變化的預測與比較。由於在風險管理中採取資訊技術亦會有一定的潛在風險，所以，在開發或購買相應的分析、決策支持軟體時，應當考慮軟體的穩定性、安全性、易操作性、可升級性和功能集成度。

（三）利用多樣化的資訊傳輸設備與技術

風險資訊的實時傳輸是風險管理的另外一個技術要求。在過去，風險資訊的傳輸多採取人力傳達、無線電廣播等傳統方式，要麼不能及時傳達，要麼傳輸效果不能使人完全滿意。在當今資訊高速公路的建設熱潮中，利用網路通道將電腦系統終端加以連接的實踐，已經體現出資訊更易共享、活動時空更少限制、人際合作更易實現等優點。所以，採取現代化的網路傳輸技術是風險管理的必然趨勢。

目前，景區風險管理可採取的網路傳輸技術，從覆蓋範圍上

講，有局域網、廣域網之分；從上網方式上說，有ISDN、ADSL、光纖之區別；對傳遞媒介的依賴，也有有線傳輸與無線傳輸之分。在未來，隨著IPv6協議等新資訊技術的應用以及配套硬體設備的更新換代，利用個人通訊服務系統（PCS）進行景區風險的管理將是一個不可逆轉的潮流。這種個人通訊服務系統不只是一部手機，更是行動電話與個人電腦及其他便攜資訊設備的整合。在克服了傳統PC不便隨身攜帶、上網操作複雜的缺點外，它還具備了手機的靈巧、使用方便等優點，在存儲較多資訊的基礎上，結合無線上網功能的使用，給每個人帶來了多媒體和無線數據業務。對於景區的風險管理而言，它的使用將使得各類人群在景區進行工作和旅遊休閒時可隨時隨地登錄網頁，獲得景區天氣、地形、客流量等相關旅遊安全資訊，享受在線服務。在加載GPS模塊後，這一設備還能幫助一些景區做好遊客安全管理工作，如減少遊客迷途的可能性，降低遊客安全事故的發生率。

（四）提供給不同用戶多樣化的終端服務

如前所述，景區風險管理者還擔負著與不同對象進行風險溝通的義務。這種義務的履行，除了可使用傳統的散發印刷物、電話調查、座談等形式，還可以透過使用WebGIS技術、多媒體技術等資訊技術來進行。景區可以利用WebGIS技術向不同類別的資訊用戶（景區的管理者、遊客、景區的合作單位等）提供不同權限的安全資訊查詢功能或管理功能。由於多媒體技術不但包含文字和圖形，還能呈現聲音、動畫、錄影以及模擬的3D影像，在更好滿足人們新奇心理的同時，還能夠重現一些人不可親歷的情景，所以，景區在設計和實施旅遊安全教育的過程中也可以利用多媒體技術（特別是超媒體技術）來結構化、動態化、形象化表徵複雜的多元安全（災害）資訊。例如，景區可透過提供給遊客相應的人機對話工具

（數位頭盔、數位手套），使其同虛擬的災害產生互動，從而方便遊客理解洪澇、地震等常見災害的形成過程、造成的危害及規避措施。

（五）構建、完善景區安全監控系統

景區安全監控系統的構建與完善應該充分體現風險管理的預警原則。在設備的組成上，該系統應當包括紅外線探頭、攝影機等感應、監控器件，電腦主機和電纜線路等。它應該能全天候地監控景區的狀態。當景區出現異常情況時，感應器件會將報警信號透過電纜傳遞到控制中心的主機上，主機會透過電子地圖自動定位事件位置，並記錄所發生的事件資訊；同時，提醒值班人員採取相應的處理措施。

需要指出的是，景區風險管理的資訊化技術最終還是依賴於人的使用，因此，不可避免地受人的弱點的影響。為了更有效地搞好景區風險管理的資訊化，景區必須轉變觀念，加大資金和硬體投入，加強對人員的資訊技術培訓。

第四章 景區安全管理體系構建
——對象與內容

　　景區時刻都可能遇到各種突發性安全事件的威脅，除了在安全管理流程體系上正確應對景區安全風險事故外，對於景區安全管理也應該是全面、全員的，全面即所有方面，全員即所有人員。但如何突出重點、把握安全管理的對象和內容，則是構建景區安全管理體系的重要前提。鄭向敏（2003）等提出，旅遊安全管理包括「吃」、「住」、「行」、「遊」、「購」、「娛」六個方面。但相對於旅遊景區具體安全管理操作而言，這種基於六要素視角的理論體系仍有一定的侷限性。倘若依此劃分標準，則景區中安全管理主體和客體相互交織，管理對象和內容的界線較為模糊，不利於景區實際操作。通常情況下，景區是一個相對獨立的生產經營單位，因此更應突出其主體性和具體的可操作性。因此，本書在結合傳統安全生產管理理論的基礎上，結合景區特點，對景區安全管理內容和對象進行了界定。

第一節 景區人的不安全行為管理

一、人的不安全行為的一般規律

（一）人的行為的一般過程

　　外界事物的變化（刺激）作用於人，人體作出行為反應，達到改變外界事物的目的。人從接受外界刺激到作出行為反應，實際上

經歷了一個複雜的心理過程。外界事物（刺激物）作用於人的感官（眼、耳、鼻、舌、身），引起神經衝動，並沿著傳入神經到達中樞神經（主要是大腦）。中樞神經對其進行加工處理後發出指令，透過傳出神經，指揮運動器官（手、腳、聲帶等）作出行為反應。

上述心理過程有時是依靠人的本能無意識地自動進行的。然而，大多數人的心理過程是在主觀意識調節下，有計劃、有目的地進行的。當中樞神經接受感官傳來的訊息時就會產生感覺（對客觀事物個別屬性的反映），並在此基礎上進而形成知覺（對客觀事物整體屬性的反映），再應用頭腦中原有的知識和經驗（回憶），對感知到的事物訊息進行認知（確認）、思維（分析、綜合、判斷、推理等），從而做到對客觀事物的本質的、規律性的認識。在認識客觀事物的同時對之產生情緒，發生情感，採取一定的態度，並進一步作出如何採取行動以改變現實的決定。

（二）人的心理過程及其對安全的影響

眾所周知，事故的發生是由於人的不安全行為和物的不安全狀態共同作用的結果，其物理本質是一種意外釋放的能量。隨著科學技術的進步和生產工藝的改進，不少企業在實現物的本質安全化方面已取得較大進展。據工安事故統計資料表明，中國企業工安事故產生的原因有50%～85%是與人的不安全行為有關。把物的客觀因素與人的主觀因素相比，人具有更大的自由度，人的行為受多方面因素，諸如政治、經濟、技術水準、安全素質、身體精神狀態、家庭社會環境等的影響，變化很大，具有相當大的偶然性。由於人的不安全行為比物的不安全狀態更難預測、更難控制，因此研究人的不安全行為產生的原因和規律性、有針對性地控制人的不安全行為，是安全管理工作所面臨的日益緊迫的重要課題。

行為科學認為人的行為是由動機決定的，而人的動機又是需要引起的，要激發人的工作動機，就必須深入瞭解和研究人的需要。只有不斷地滿足人們合理的物質和精神需要，才能有效地激發人的內在動機，引起自覺行動。

1.需要層次理論

馬斯洛認為，人的需要由低級到高級排列為層次，這個層次是動態的，各層次的需要相互依賴和重疊。他認為，只有未被滿足的需要才能影響行為。其需要層次主要包括：①生理需要；②安全需要；③社交需要；④尊重需要；⑤自我實現需要。

2.雙因素理論

美國心理學家赫茨伯格透過調查發現，企業員工不滿意的情緒往往是由不良的工作環境引起的，而滿意的因素通常是因工作本身產生的。於是，他提出了「激勵因素—保健因素理論」，簡稱「雙因素理論」。

3.期望理論

心理學家弗羅姆認為，在任何時候人類行為的激勵力量，都取決人們所能得到的結果的預期價值——效價與人們認為這種結果實現的期望值的乘積，即個人行為與其結果之間有如下關係：

激發力量＝效價×期望值。這裡，激發力量表示人們被激勵的強度，效價指實現目標對滿足個人需要的價值如何；期望值指根據個人經驗猜想的實現目標的機率。人的意識水準可以分為5個階段，各階段的特點和對人的安全的影響如下：

階段一——人處於沒有意識的狀態，如睡眠中。

階段二——人處於意識不清醒或朦朧狀態，如酒醉、瞌睡、極度疲勞、從事單調工作時出現的無精打采等。這是一種不安全的

意識狀態。

　　階段三——大腦活動鬆弛的意識狀態，如休息、進餐、從事很熟悉、很順手的工作。人在這一意識狀態下注意力不集中，思維消極，只能從事比較一般的工作。

　　階段四——大腦活動積極敏捷的意識狀態，此時頭腦清醒，思維活躍，注意力集中，且範圍寬廣，反應迅速，決定果斷，是較為可靠的意識狀態。

　　階段五——過度緊張、恐慌，如在出現意外危險情況時的意識狀態。此時儘管大腦的活動高度興奮，但注意力、判斷力只集中於眼前，思維能力下降，很容易出現誤操作，是一種不安全的意識狀態。人的行為是人對外界事物刺激作出反應的過程，人的行為反應有時是無意識的，多數情況下是有意識的。無論是有意識的還是無意識的行為反應都要經歷一個複雜的心理過程。人的不安全行為是與這一心理過程的狀況密切相關的。

（三）人的不安全行為產生的主要原因

　　人希望不受到工傷和職業病的危害，這是一種「安全需要」。以此為目的產生的行為是以需要為動機而進行的一種正常的、符合規範的動作。但人的心理過程相當複雜，易受環境和物質因素的影響，稍遇挫折就會從正常動作變為不安全行為，從而構成傷亡事故的一個因素。需要是一種複雜的心理現象，它既受人的生理上自然需求的制約，又受後天形成的社會需要的制約。

　　據此，在分析工安事故，特別是人的不安全行為的時候，不能簡單地以「違規作業」、「責任心不強」作為結論，而應深入調查和分析，找出產生這一不安全行為的主要的需要因素。事先滿足這一需要，使其上升為更高一級的需要，安全管理工作貫穿於企業員

工「需要→動機→行為→滿足→新的需要」的行為全過程中，從而使企業員工實現從「要我安全」到「我要安全」的根本性轉變。

導致不安全行為的主要原因有以下幾種：

①對危險性認識不足，從而進行危險作業；

②作業程序不當，監督不力，致使違規作業失控；

③圖省事，走捷徑，忽略了安全程序；

④因身體疲勞，精神不佳，導致動作變形；

⑤安全意識差，接近危險場所無護具或未按規定著裝等。

由此可以得出結論，企業員工能否作出安全行為，關鍵取決於兩個因素：

①企業員工本身具備的工作能力；

②是否有持續、正確、高水準的工作動機。另外，與工作環境中的危險因素是否得到有效的控制也有一定的關係。

1.主觀原因

（1）心理原因如思想不集中、產生錯覺、個性不良、情緒不穩定等；

（2）生理原因如疲勞，體力、視力、運動機能欠佳，年齡、性別差異等；

（3）技能原因如完成操作有困難、技能不熟練等。

2.客觀原因

（1）管理原因

如規章制度不健全、操作規程不落實、協調配合不當、監督檢查不力、資訊傳遞不佳等；

（２）教育訓練原因如培訓制度不健全、教育內容缺乏針對性、教育方法不佳等；

（３）設施環境原因如路面狀況、道路設施、氣候條件不佳等；

（４）社會原因如生活條件、家庭情況、人際關係不佳等。

（四）人的不安全行為性質的分類與表現

人的不安全行為可分為有意的不安全行為和無意的不安全行為兩種。

1.有意的不安全行為

有目的、有意圖、明知故犯的不安全行為，是故意的違規行為，如酒後駕車、無照駕駛、超速、超載等。這些不安全行為儘管表現形式不同，卻有一個共同的特點，即「冒險」。進一步分析可見，之所以要冒險，是為了滿足某種不適當的需要、為了獲得利益而甘願冒受到傷害的風險。由於不恰當地猜想了危險發生的可能性，心存僥倖，在避免風險和獲得利益之間作出了錯誤的選擇。

2.無意的不安全行為

指無意識的或非故意的不安全行為。人們一旦認識到了這種行為，就會及時地加以糾正。造成這類錯誤的原因是複雜的，概括起來可以分為下列幾方面：

①外界事物訊息本身有誤或人無法感知訊息的刺激；

②人體的生理機能有缺陷；

③因知識和經驗缺乏而造成思維判斷失誤；

④因技能欠缺而造成行為反應失誤；

⑤大腦意識水準低下。

　　上述因素可能單獨導致不安全行為，也可能共同作用導致不安全行為。無論是有意的或無意的不安全行為，都與人的心理個性有密切的關係，不良的個性傾向性（如不認真、不嚴肅、不恰當的需要和價值觀）和某些不良的性格（如任性、懶惰、粗魯、狂妄）往往會引起有意的不安全行為，能力低下和某些不良的性格（如粗心、怯懦、自卑、優柔寡斷）往往導致無意的不安全行為，而良好的個性心理（如堅強的意志）有助於克服不安全行為。

二、人的不安全行為表現

　　根據傳統事故學理論，人的不安全行為產生的原因主要有：安全意識不強，採取不正確的態度；個別企業員工忽視安全，甚至故意採取不安全行為；缺乏安全生產知識、缺乏經驗，或技術不熟練。當然產生不安全行為的原因還有工作人員身體不適、工作環境惡劣以及不可避免的失誤等因素。但是景區安全管理不同於企業。由於景區生產和消費的同時進行，景區內安全管理所涉及的利益相關人除了景區管理者、景區工作人員之外，還必須考慮旅遊者的因素。所以，景區人的不安全行為包括景區管理者（工作負責人）的不安全行為、景區員工的不安全行為和旅遊者的不安全行為。

（一）景區管理者的不安全行為

①缺乏安全意識，現場監督不細緻；

②危險區域的風險點和周圍環境未查清；

③制訂安全措施不完善，存在漏洞；

④現場管理混亂，分工不明確。

（二）景區員工的不安全行為

①習慣性違規；

②忽視安全；

③採取不正確的動作；

④使用安全防護用具不正確等。

（三）景區旅遊者的不安全行為

①對安全知識的瞭解不足；

②部分遊客刻意追求高風險旅遊行為；

③麻痺大意、存在僥倖心理、缺乏預見和遇事不冷靜；

④其他無意識進行的一些不安全行為，如隨意扔棄菸蒂、乾燥季節裡野炊、野外燒烤等行為引發森林大火，誤入泥濘沼澤地、有瘴氣的山谷或擅入大型肉食動物、毒蛇及部分猛禽經常出沒的地方而意外喪生。

案例4-1 組織經營野外活動時的安全管理

作者介紹：佐藤初雄，現任日本環境教育學會理事、自然體驗活動推進協議會副理事、日本野外教育學會理事、日本「戶外網」事務局局長等職，被稱為日本野外活動實踐指導的發起人。

野外活動與其他體育活動比較有很多不同，其危險性較大就是一個最大的不同之處，如果不能保證安全，活動的作用和意義也就

無從談起了。

一、野外活動的安全管理

①預知可能發生的危險，並對預防措施進行詳細的講解。

②必須對指導員和工作人員進行充分的培訓。

③必須讓參加者自己保護自己。如果參加者是未成年人，必須對其監護人講明活動的情況和可能出現的問題，並得到認可，萬一發生事故，監護人也將負有責任。

二、野外活動的危險因素

由於不是日常的活動和環境，因此，與日常可能發生的危險也有很大不同，必須明確活動日程、場所、內容、參加者狀況，預計可能發生的危險。

①自然環境：雨雪、強風、雷電、洪水、雪崩、火災、地震和危險動植物等。

②生物：傳染病、寄生蟲病和食物中毒等疾病。

③受傷：滑倒、碰傷和摔傷等。

④社會性危險：來自人際關係的精神上的傷害、人為的或用具使用不當造成的傷害。

⑤交通事故。

⑥組織者、指導員的過失：活動計劃本身危險、指導不利。

⑦其他。

預測危險是第一步，第二步是預防措施，缺一不可。但在實際操作中不是那麼容易，經驗累積是非常重要的。

三、野外活動前的準備工作

①主題：活動類型、目的。

②參加者：參加者類型、人數。

③活動計劃：具體的活動日程。

④組織：如何組織，使他們各盡其責。

⑤指導員：指導員的人數；對指導員的要求，如級別。

⑥活動場所、設施：選擇好合適的場所和設施，並確認其安全性。

⑦用具：組織者提供或個人攜帶。

⑧交通工具：選擇安全性高的交通工具。

⑨保險：根據活動內容和預算加入相應的保險。

四、指導員和負責人應注意的事項

（一）事故原因不安全狀態加上不安全行為就等於發生事故，雖然不是100％，但也有80％的機率，必須從這兩個方面降低危險的發生率。

①不安全狀態（外因）：環境、場地、設施、道具和服裝等因素。

②不安全行為（內因）：對安全知識的瞭解不足而無法抵禦危險，不注意等。

預防事故發生的各種訓練

①應急措施訓練：心肺復甦術、出血及骨折的急救等。

②危險預測訓練：在活動中及時發現並迴避危險，形成一種自覺意識。

③整體安全管理：保險、緊急狀況的處理機制、後援機制等。

五、野外活動事故調查

調查一，日本國立奧林匹克紀念青少年綜合中心於1998年暑假對中小學生參加的5天4夜以上的自然體驗活動做了調查，調查涉及66所青少年教育設施、共2928名參加者。結果顯示：

（一）男女比率

女生比男生事故發生率高的項目是自由活動和水上運動；男生比女生事故發生率高的項目是登山、跑步、攀岩和野炊。

（二）事故趨向

男生事故的發生趨向於自由活動、河裡游泳和小型帆船等。

調查二，大阪青年服務中心的畠中彬從1997年到2001年對日本近畿地區的野外活動中心和野營場共約120個設施發生的事故做了調查，結果顯示：

1.摔倒、打架、骨折和劃傷類事故逐年增多

除平地跑步時的摔傷外，在山路上行走時由於鞋底溼滑摔倒、游泳時被異物絆住等事故也都有增加。

2.頭面部傷害增多

野營點火時被燒傷、驅蟲藥誤入眼睛等。

3.刀割傷增多

野外活動和野餐時，總要用到刀子之類的利器，不小心很容易受傷，包紮後仍會影響之後的活動，但此類小事故年年都有發生。

4.煤氣、點火器引起的事故增多

越來越多新型的點火用品也帶來了新的事故。

5.野獸攻擊

作為事故的預防措施之一，組織者要積極收集事故資訊，並提供給指導員和參加者，使他們在活動中能夠提高警惕。（譯自日本國家戶外生存訓練學校網站）

三、人的不安全行為管理

在景區活動中，人應該具有調整自身行為習慣的主觀能動性，從人自身出發，消除不安全行為，防止人的失誤，提高人的可靠性，減少景區事故的發生。任何系統都有危險存在，從根本上完全消除危險是不可能的。問題是當危險出現時人們如何對待，如何把危險引發的接觸、碰撞在發生之前就採取措施中斷。面對危險時應及早發現明顯的預兆，提高警覺注意預兆，特別是不明顯的預兆；要訓練如何檢查危險，提高排除危險、預防事故的責任心。對危險的認識水準將直接關係到能否有效地預防事故的發生。要消除人的不安全行為，可採取相應的策略。在景區安全管理的實際工作中，以下的方法被證明是行之有效的：

（一）加強景區內安全教育

景區安全教育和安全訓練是消除不安全行為的最基本措施。只有樹立正確的安全態度，透過安全教育和訓練，才能自覺遵守安全法規，養成正確操作習慣，提高注意、反應的能力，學會在異常情況下處理意外事件的能力。提高安全技能有可能減少事故的發生。

景區安全教育和安全訓練的內容包括四個方面，即安全法規教育、安全知識教育、安全技能教育和安全態度教育。

　　安全教育的最終目的是要使人們進行有目的的安全行為。正確進行安全教育就要研究事故發生前的各種心理狀態。另外，進行安全教育可採取各種方式，以確保在思想上提高安全認識。

（二）合理使用安全標示

　　合理使用安全標示可以在無人監督下提醒旅遊者和景區從業人員注意相關安全風險，並瞭解發生危險的具體地點，從而引起注意。標示設置必須考慮景區人員的視覺和心理需求，最大限度地減少其不安全行為的發生。景區內公共資訊圖形符號設置合理。在假山、駁岸、橋梁等遊覽危險地段，水域及有害植物種植區、危險動物出沒區等地區，應有專人負責巡視、監護，並有完善的防範措施，設置明顯的警示標示，安全警示標示符號符合標準的規定。景區道路應平整、暢通，發現損壞要及時維修，並按有關規定設置禁行、禁停、限速警示等交通標示，交通標示應符合標準的規定。非游泳區、防火區、禁菸區應設置明顯的禁止標示。景區內應設置覆蓋整個景區的有線廣播和無線通訊網。各種供電線路的架設、井口井蓋的安裝等應符合規範，以確保遊覽和遊樂中遊客生命財產安全。

（三）強化景區職位安全技能培訓

　　景區內大部分職位人員相對文化水準較低，許多文化業務水準較低的勞動者被安排到生產第一線，他們自身安全素質低下，屬易受事故傷害群體。因此，對這部分人加大安全教育力道，就顯得尤

為重要。只有確實提高他們的安全意識和安全技能，才能使其自覺遵規守紀，把不安全行為減少至最低限度。

（四）建立內部安全激勵機制

在海因里希避免產生人的不安全行為和物的不安全狀態的「3E」原則中，重要的一個對策就是「懲戒」。對個別採取不正確的安全態度、忽視安全，甚至故意採取不安全行為者，給予經濟上的或其他必要的處罰，強制其樹立正確的安全態度，採取安全的行為。建立安全激勵機制，實行重獎重罰，以獎為主，以罰為輔，既有利於培養景區員工樹立良好的工作動機，自覺控制不安全行為，又有利於安全管理制度的建立和完善，真正做到有規可循。

（五）構築準確快捷的資訊回饋網路

發生少數傷害事故以前，往往隱藏著大量未遂事故和不安全行為。如果忽視了這些現象透露的可靠的危險訊息，或即便注意到了，卻缺乏一個可靠的資訊回饋網路傳達這些訊息，勢必會給事故預測、預防工作帶來不利的影響，陷入傳統安全管理「頭痛醫頭，腳痛醫腳」的惡性循環。因此，重視對景區事故資訊的收集、整理、分析、統計工作，依靠資訊回饋網路及時瞭解景區內事故動態，及早發現事故隱患和人的不安全行為，有針對性地採取措施，才能有效地杜絕傷害事故的發生，保障景區經營活動的順利進行。

（六）制訂和完善景區各項規章制度

為保障景區的安全生產，必須建立一套適合本景區的安全管理

制度，尤其需要制訂現場安全工作規程，指導工作人員在生產過程中的行為。並且規章制度應形成閉環管理，即制訂—執行—發現問題和不足—修訂使之完善—再執行。消除人的不安全行為，必須使生產第一線人員有規可循，因此規章制度的建立至關重要。

　　總之，控制人的不安全行為是景區安全管理工作面臨的一項長期而又艱巨的任務，在依靠科技進步實現物的本質安全化的同時，要借鑑和利用一切可行的科學管理方法規範人的行為。安全教育和安全管理是消除人的不安全行為的兩個根本對策。

第二節　景區環境安全管理

　　旅遊活動的展開需要一定的自然環境和社會環境基礎，而這些基礎卻存在許多不穩定因素，表現出旅遊環境的不安全狀態。景區內部旅遊環境的不安全狀態主要包括自然環境、社會環境以及生態環境的不安全三個方面。自然環境的不安全狀態主要來源於各種自然災害產生的危險。自然災害可分為驟發自然災害和長期自然災害兩大類。常見的驟發自然災害包括地震、火山爆發、塌陷、地裂、崩塌、山崩、土石流、暴雨、洪水、海嘯、熱帶氣旋、沙暴、塵暴、有毒氣體污染等。長期自然災害包括乾旱、沙漠化、水土流失、海水入侵、空氣污染、瘟疫等。這些自然災害組合構成了旅遊自然環境的不安全狀態。一旦旅遊活動面臨自然災害尤其是驟發性自然災害時，安全事故將不可避免地發生。部分兇猛野生動物、有毒植物、昆蟲等也對旅遊者形成一定威脅。社會環境的不安全狀態主要來源於社會與管理災害，包括犯罪活動、火災、旅遊設施管理差錯等引起的災難或損害。生態環境的不安全狀態主要由於旅遊活動引發的環境問題對於旅遊景區資源環境的破壞。

一、社會環境安全管理

遊客在景區旅遊，首先感受的是社會治安環境。任何一點治安問題，都可能影響景區的形象。因此，採取各種有效措施，加強景區治安防範和控制，使景區內減少發生甚至不發生刑案，最大限度地維護良好的旅遊治安秩序，不僅關係到景區的發展，並在很大程度上代表了景區安全管理的水準。

（一）景區社會環境安全問題主要表現形式

景區社會環境安全問題主要分為以下兩類：

1.景區內違法犯罪事件

景區內發生的刑事犯罪案件大多涉及詐騙、搶劫、故意殺人、強暴、敲詐、竊盜等。如2003年彭州市龍門山銀廠溝景區「1·26」特大搶劫、故意殺人、非法持有槍支案，致使3名遊客當場死亡，引起了社會的普遍關注。

2.景區服務場所違規違法經營、擾亂市場秩序案件

主要是景區內的旅遊服務場所，如旅遊商店、旅遊車船公司（含三輪車服務公司、客運出租車公司）、旅行社、餐（旅）館、茶（酒）吧和其他旅遊消費場所（以下簡稱「旅遊經營單位」）的「四黑」現象。

（1）「黑車」以及違規車輛

用套牌車、報廢車、行政車、自用車非法從事旅遊營運和勾結不法經營者詐欺遊客的「黑車」；違規停車，在非候客地點停車；胡亂收費；無證營運；強行拉客、騙客、色情誘客、敲詐勒索、硬索小費、收受回扣等；將三輪車私自轉包、轉租或交給無職業服務

證人員經營。

（2）「黑導」無導遊證從事導遊業務、以經理資格證和領隊證冒充導遊工作。

（3）「黑社」

冒用導遊客員名稱從事導遊業務，特別是景區及週邊非法旅遊接待點假冒旅行社的名稱非法從事旅行社業務，在街頭、路邊非法拉客、非法組團。

（4）「黑店」

誘騙遊客購買假冒偽劣商品的購物點，利用燒香、算命、看相、點油燈等活動騙取錢財的景點，以提供按摩、足浴為名或利用色情、提供低俗節目等引誘遊客然後使用暴力手段敲詐遊客的「黑店（點）」，包括景區茶樓、酒吧、KTV等場所提供低俗色情節目引誘消費、強迫遊客消費、採用威脅手段敲詐遊客，以及與社會閒雜人員勾結詐欺遊客、高價宰客。

「四黑」問題導致私拿回扣、索要小費、強行消費、欺騙遊客、更改行程等損害旅遊消費者和合法企業權益的違法違規行為愈演愈烈，嚴重影響旅遊業的持續健康發展，損壞了景區形象。

（二）社會環境安全管理

景區社會環境安全管理是個複雜的系統工程，應該採取綜合的手段進行防控，從加大治安防控力道、打擊整治力道和安全監管力道三個方面入手，積極適應景區安全管理的客觀要求，切實採取措施，為景區發展創造安全穩定的治安環境。

1.建立景區治安綜合防治體制

一是結合旅遊區的治安特點，在社會面控制上，側重景區的治安維護工作，在旅遊公路、主幹道增設報警點、治安宣傳點，把110報警服務工作向景區的重要景點延伸，建立快速反應機制。二是加強景區旅遊治安機構建設，在主要的景區所在地設立治安派出所，配備民警隊伍，探索實行治安、交通、消防、生產安全的綜合執法，提高發現、預防和及時查處違法犯罪活動、安全事故隱患的能力。三是結合景區實際情況，大力推動警務前移，組織警力加強治安巡邏，在重要景點設立警務室，建立、完善各種防範措施，方便群眾報警求助，努力創建更多的「零案景點」和「無案景區」。四是運用有效手段，切實加強對景區的實有人口、重點單位、特種行業、複雜場所的管理，做到底數清、情況明、管得住、控得嚴，防止漏管失控、滋生違法犯罪。五是積極推進景區治安防控體系建設，在景區重點部位、交通要道、複雜區域切實強化人防、物防、技防措施，築牢專群結合、點線面結合的治安防控網路，有效預防和控制景區違法犯罪活動的發生。透過景區與地方警察部門的積極合作，時刻保持對景區嚴重暴力犯罪、有組織犯罪和黑惡勢力犯罪等危害景區的嚴重刑事犯罪活動的主動打擊態勢，不讓犯罪事件出現。

　　2.強化違法犯罪案件的打擊整治力道

　　景區違法犯罪相對於其他地方而言，無論是案發形式還是特點都具有一定的特殊性，主要是侵財案件多、流動作案多、隨機作案多、由買賣引起的案件多，直接影響遊客的安全感和景區的旅遊形象。為此，景區警察機關應該保持嚴打高壓態勢，強化工作措施，打擊整治，把工作的重點放在嚴厲打擊景區搶劫、搶奪、竊盜、扒竊等暴力型、侵財型犯罪上，堅決遏制各種犯罪的頻發勢力，增強旅遊群眾的安全感。同時，景區警察機關還應專注影響景區治安的突出問題，大力整治坑蒙拐騙、強買強賣、拉客宰客等現象引發的治安問題，查處「黃賭毒」等違法行為，切實淨化旅遊治安環境。

3.加大景區社會治安安全監管力道

中國大多數景區以山水景區居多，地理環境和道路交通情況複雜，各種安全防護條件還不很完善，特別是旅遊黃金季節，景區人流、車流和各種活動比較集中，維護公共安全的壓力很大。景區治安機關應該強化「安全責任重於泰山」的意識，履行安全監管職責，把加強事前審批和日常檢查與嚴格責任落實和現場管控有邏輯規律地結合起來，盡最大的努力維護好景區公共安全。要特別重視景區道路交通和消防安全管理，從源頭上強化對駕駛員、車輛和道路的有效管控與整治，把加強消防宣傳、檢查與消防重點隱患整頓改善全面落實，堅決防止和減少景區交通和火災事故的發生。要積極推動景區安全保衛工作社會化，在重點單位、重要景點配足配強保全員。對各種大型活動和娛樂項目的安全保衛任務，景區警察機關在加強指導的同時，也要更多地依靠專業保全力量來承擔，確保安全防範到位，以增強旅遊群眾的安全感。

4.建立景區內部有效的協調機制

北京市門頭溝區爨底下村景區治安民調辦公室的成立非常值得借鑑。爨底下村是全國歷史文化名村，近年來，社會知名度不斷擴大，遊客日益增多，而有限的警力使轄區派出所處理各類矛盾糾紛的壓力日趨增大。從維護景區社會穩定和群眾根本利益出發，門頭溝司法局齋堂鎮司法所聯合轄區派出所探索建立了治安調解、人民調解辦公室，對於遊客之間、遊客與景區商戶之間、商戶之間的矛盾糾紛，如違反了條例應給予行政處罰的，由派出所受理、查處；而對於情節輕微、無須處罰的治安案件，當事人可自願選擇調解；對於民間糾紛，由調委會即時展開調解工作，調解不成或既不屬於人民調解也不屬於警察行政調解的，告知當事人到相關部門解決。

二、自然環境安全管理

（一）主要自然災害與危害

中國是世界上自然災害類型最多的國家之一。按致災因子、孕災環境和承災機制的不同，通常可將自然災害分為地質災害、氣象水文災害、海洋災害和生物災害等幾大類。每個大類又可細分為若干小類，如地質災害又可分為地震、崩塌及山崩與土石流等，氣象水文災害可分為乾旱、暴雨、連陰雨、熱浪、低溫冷凍災害、水災、風災、雪災、雹災、雷電等。其中水災又可細分為山洪、洪水、瀆澇等，低溫冷凍災害可分為低溫冷害、霜凍和凍害等，風災又可細分為颱風、熱帶風暴、龍捲風、沙塵暴等。海洋災害主要有風暴潮、地震海嘯、颶風、海浪、海冰、海霧、赤潮、海水入侵等，而生物災害則又可分為病害、蟲害、鼠害及惡性草害等類別。就景區自然災害而言，現階段，中國景區面臨的自然災害主要有：水災（包括暴雨山洪、洪水）等氣象水文災害，地震、山崩、土石流等地質災害，其中又以水災和地質災害等對景區安全的影響最為巨大。從旅遊業角度來講，暴雨、大風、霧、高溫和雷暴等成為影響旅遊景區發展的主要自然災害。這些自然災害對旅遊業的主要影響程度分別體現在如下一些方面：

1.暴雨

暴雨是指24小時降雨量在50毫米以上的降雨。暴雨災害帶來的影響和危害主要表現在：一是造成山洪，易致公路塌方影響交通。二是形成洪澇直接危及遊客安全。三是引發地質災害。近年來因為暴雨，旅遊景區受到不同程度的影響。如湖南猛洞河的泛舟因暴雨山洪造成河水陡漲引發數起人身傷亡事故，旅遊景區每年因此要封閉10多天。中南第一大峽谷——坐龍峽雖未發生人身傷亡事故，但也因此每年要封閉景區一段時間，嚴重影響了遊客行程和管理部門的工作安排。

2.大風

風力等級簡稱風級，是根據風對地面物體影響程度而定出的等級，用來猜想風速的大小。一般情況下陣風七級或風力達到5～6級就稱為大風。景區的大風出現頻率不高，年均只有3～4次，南部個別縣市最多可達10多次。大風對旅遊的影響也是多方面的，一方面對旅遊設施的破壞性極大，另一方面對水上項目如泛舟、平湖遊等影響較大。一般情況下，風力達到5～6級，就要停止水上和攀登遊樂項目；風力達7級以上就必須關閉露天旅遊場所，並將遊客疏散到安全地帶。

3.霧

霧是懸浮在貼近地面大氣中的大量微細水滴（或冰晶）的可見集合體，它使地面的水平能見度顯著降低。霧對旅遊的影響一是陸路的交通安全，二是遊道旅行的安全，三是探險項目的安全，四是影響視距，不利觀賞。當能見度小於100米時，就要封閉高速公路，停止水上和探險遊樂項目；當能見度在100～300米時，就要提醒駕駛人員控制車速，謹慎駕駛，對遊樂項目採取安全防護措施；即使能見度在300～500米，對機動交通工具和遊樂項目也要採取控制車速和旅遊客數等必要的措施。

4.高溫

日最高氣溫在37℃以上時稱為高溫。景區年均高溫日數15天左右。高溫集中期多半在7～8月旅遊旺季期間，景區旅遊項目多是露天步行項目，高溫日數多，持續時間長，對遊客生理影響最為直接。

5.雷暴

景區旅遊項目和景點多半地處高山峽谷，受特殊地形影響，強對流天氣多，常常是雷雨相伴、雷電交加。多雷暴的天氣一方面給

遊客外出帶來不便，另一方面直接對遊客造成生命威脅。

6.地質災害

地質災害是指在自然或者人為因素的作用下形成的對人生命財產、環境造成破壞和損失的地質作用（現象），它的主要類型有：山崩、崩塌、土石流、地面塌陷、地震等。地質災害的發生、發展進程，有的是逐漸完成的，有的則具有很強的突然性。據此，又可將地質災害概分為漸變性地質災害和突發性地質災害兩大類。前者如地面沉降、水土流失、水土污染等，後者如地震、崩塌、山崩、土石流、地面塌陷、地下工程災害等。漸變性地質災害常有明顯前兆，對其防治有較從容的時間，可有預見地進行，其成災後果一般只造成經濟損失，不會出現人員傷亡。突發性地質災害發生突然，可預見性差，其防治工作常是被動式地應急進行。其成災後果，不光是經濟損失，也常造成人員傷亡。故此地質災害是景區安全管理防治的重點對象。

（二）自然災害的管理和防範

中國許多景區，特別是處於山區的景區是崩塌、山崩、土石流等地質災害隱患的危險區或危險點。因此，應該以人為本，把保障旅遊者生命財產安全作為防災減災的首要任務，最大限度地減少自然災害造成的人員傷亡和對社會經濟發展的危害。面對自然災害，科學防禦，從盲目抗災到主動避災，在防災減災過程中貫徹科學發展觀。

1.制訂景區自然災害防範預案

對於位於自然災害多發地帶的景區要制訂與演練應急預案，形成預防和減輕自然災害有條不紊、有備無患的局面。應急預案應包括對自然災害的應急組織體系及職責、預測預警、資訊報告、應急

響應、應急處置、應急保障、調查評估等，形成包含事前、事發、事中、事後等各環節的一整套工作運行機制。同時，要透過培訓和預案演練使景區員工和管理人員熟練掌握預案，並在實踐中不斷完善預案。居安思危，預防為主。要增強憂患意識，常備不懈，防患於未然。堅持預防與應急相結合、常態與非常態相結合。同時景區應該積極展開救災演練、裝備專門的通訊設備在緊急條件下替代常用的通訊方式，並保證儲備必要的緊急儲備物資和設施，積極做好裝備、技術、人員等方面的應急準備。

2.加強對景區內重點自然災害的監測預警

在景區自然災害防範中應堅持「預防為主」的基本原則，把景區災害的監測預報預警放到十分突出的位置，並高度重視和做好面向旅遊者的自然災害預警體系。在景區增設生態旅遊氣象觀測點，展開氣溫、降雨、風向風速等觀測項目，為發展旅遊觀光產業提供準確精細的氣象預報服務。特別是氣象作為影響景區自然災害發生的重要因素，要予以足夠的重視，因為氣象因素所引發的災害是可以有較長預警時效、較高預測預報準確率的一類突發公共事件。因此，景區應加強災害性天氣的短時、臨近預報，加強突發氣象災害預警信號製作工作和氣象預警資訊發布工作，為提高景區災害防範水準提供重要科技保障。要依靠科技，提高防災減災的綜合能力。透過加強防災減災領域的科學研究與技術開發，採用與推廣先進的監測、預測、預警、預防和應急處置技術及設施，並充分發揮專家隊伍和專業人員的作用，提高應對自然災害的科技水準。

3.普及景區經營災害風險防範意識

景區管理者是景區自然災害防範的主要實施者。防災減災需要景區管理者增強防災意識、瞭解與掌握避災知識，這樣在自然災害發生時，景區管理者就知道如何處置災害情況、如何保護景區的財產安全和旅遊者的生命安全。

景區要組織從業人員學習和宣傳災害知識，培訓專業人員，並透過圖書、報刊、影音製品和電子出版物、廣播、電視、網路等，廣泛宣傳預防、避險、自救、互救、減災等常識，增強景區從業者的憂患意識、社會責任意識和自救、互救能力。

　　透過展開「防災（減災）進景區」行動，使景區從業者和旅遊者以及社區居民增強防災減災意識，掌握基本的避災、自救、互救技能，達到減災目的。

　　景區應編寫自然災害防禦宣傳手冊與宣傳材料，廣泛宣傳與普及災害知識、應急管理知識、防災減災知識，提高景區從業者和旅遊者以及社區居民應急管理的能力與自救能力。

　　景區管理者要充分認識災害預警訊息的重要作用，瞭解各類預警訊息含義，在收到災害預警訊息時，根據不同預警訊息、不同的預警級別，進行積極有效的應對。需要建立廣泛、暢通的預警訊息發布管道，利用廣播、電話、手機簡訊、街區顯示幕和網路等多種形式發布預警訊息，重要預警訊息在電視節目中能即時插播和滾動播出。有關部門應能確保災害預警訊息在有效時間內到達有效用戶，使他們有機會採取有效防禦措施，達到減少人員傷亡和財產損失的目的。

　　4.建立各部門相互協調的景區應急響應機制

　　景區要和相關部門建立「統一指揮，反應靈敏，功能齊全，協調有序，運轉高效」的應急管理機制。「快速響應，協同應對」是應急機制的核心。在景區自然災害應急管理中，要在內部上下聯動的同時，加強與警察、消防、安全監督、林業、環境等部門的橫向聯動和緊密合作，建立應急聯動機制，把景區安全管理納入各級政府的公共服務體系。需要加強以屬地管理為主的應急處置隊伍建設，建立聯動協調制度，充分動員和發揮鄉鎮、社區、企事業單位、社會團體和志願者隊伍的作用，依靠公眾力量，形成規範、高

效率的災害管理工作流程。

5.針對景區內災害分類，採取針對性的防範措施

不同性質和不同地域分布的景區所面對的自然災害是不同的，同時對景區的生產經營活動的影響差異很大，防災減災的重點、措施也不同。如對地質災害、颱風災害，重點是防禦強風、暴雨、高潮位對沿海船隻、沿海居民的影響；強霧、雪災則對航空、交通運輸形成很大影響，沙塵暴災害主要影響空氣品質。根據不同災種特點及其對社會經濟的影響特徵，採取針對性的應對措施。

預防強暴雨引發的山洪、土石流災害。對暴雨洪澇災害，根據雨情發展，及時封閉景區，轉移可能受威脅地帶的人員、財產，切斷低窪地帶有危險的室外電源。

濃霧發生時，大氣能見度與空氣品質明顯下降，景區應採取停運、封閉措施。交通駕駛人員控制車速，確保安全。旅遊者減少外出，外出時戴口罩。雪災發生時，相關部門做好交通疏導，必要時關閉道路交通，做好道路清掃和積雪融化工作。駕駛人員小心駕駛，防範道路結冰影響。

6.建立行之有效的服務模式

充分利用現代方便、快捷的通訊方式，如96121、聲訊電話、氣象網路、廣播電視等在第一時間內將轉折性、關鍵性的重大災害氣象預報訊息直接傳達給遊客，讓遊客早知當地天氣，科學安排出遊時間；在各旅遊景區（點）、賓館（酒店）、旅行社、交通樞紐等設立氣象預報預警信號接收裝置和傳輸設施，安裝符合規定的防雷裝置，落實專門機構和人員負責接收、傳送氣象資訊；建立旅遊安全氣象預報預警體系，搭建旅遊安全氣象資訊平臺，及時發布、發出旅遊安全氣象預報預警訊息及預警信號，加強氣象災害防禦指導工作，為旅遊安全提供氣象保障。

7.未雨綢繆，加強對景區災害風險的評估

　　景區自然災害風險指未來若干年內可能達到的災害程度及其發生的可能性。展開災害風險調查、分析與評估，瞭解景區特定地區不同災種的發生規律及各種自然災害的致災因子對自然、社會、經濟和環境所造成的影響，以及影響的短期和長期變化方式，並在此基礎上採取行動，降低自然災害風險，減少自然災害對社會經濟和人們生命財產所造成的損失。景區自然災害的風險評估包括災情監測與識別、確定自然災害分級和評定標準、建立災害訊息系統和評估模式、實施災害風險評價與對策等。

　　不同發展水準的景區對自然災害的敏感性和脆弱性不同，其防災救災能力也各不相同。景區的發展水準、自組織能力都是影響景區自救能力和恢復能力的重要因素。發展較為成熟的景區，一旦遭受重大自然災害，災後恢復能力強、速度快，但其損失也很大；發展較為落後的景區抵禦自然災害的能力很弱。當致災因子與景區自然、社會、經濟和資源環境的脆弱性相結合時，災害風險也隨之增加。

三、生態環境安全管理

（一）生態環境安全問題表現

　　中國旅遊業的發展已經給景區環境帶來較嚴重的污染，具體表現在以下幾個方面：

1.景區旅遊資源的粗放開發和盲目利用

　　許多景區在開發旅遊資源時，缺乏深入的調查研究和全面的科學論證、評估與規劃，便匆忙開發。特別是新旅遊區的開發，開發者急功近利，在缺少必要論證與總體規劃的條件下，便盲目地進行

探索式、粗放式的開發。重開發、輕保護，造成許多不可再生的貴重旅遊資源的損害與浪費。如被譽為「童話世界」的九寨溝，如今，由於上游和週邊森林大面積砍伐，使這裡原湖泊水位每年降低6～30釐米，致使黃龍鈣化堤已開始退化、變色。如再不採取保護措施，這裡的巖溶湖將會過早衰亡。更令人費解的是有關部門為了大量攬客，在九寨溝內大量建造賓館，嚴重破壞了景觀的自然氣氛。

中國對旅遊洞天的開發利用還處於無計劃狀態。許多地區一發現好的洞天，就匆忙施工開發。開放後又不控制遊客人數，過多的遊客加速了洞內沉澱物氧化。一些洞口開得過大、過長，加速洞內外空氣對流，人們呼出的二氧化碳氣體破壞了巖溶洞環境的平衡，促使洞天景物老化。

野生動物也是極其珍貴的旅遊資源。許多地方在開發這一旅遊資源時，管理不善，執法不力，不少野生動物遭到亂捕亂殺，有的賓館、飯店甚至以野生動物作為美食招攬遊客，使不少珍稀物種瀕臨滅絕。

2.景區生態環境系統失調

近10多年來，景區的人工化、商業化、城市化使中國風景名勝區，包括已列入《世界遺產名錄》的一些自然景區，已越來越受到建設性的破壞，由於在景區內開山炸石、砍樹毀林，水土流失嚴重。或因山洪暴發，塌方擋路，毀景傷人；或因久旱無雨，水源枯竭，飲用水短缺；更有一些建築毀景障景，導致自然和人文景觀極不協調，破壞了景觀的整體性、統一性。四季常綠的雲南西雙版納，近幾十年來由於大搞毀林開荒，森林面積急劇下降，使原來良好的生態環境遭到嚴重破壞。

有的景區出於經濟目的，熱衷於旅店、餐廳的建設，盲目擴大旅遊區、修建旅遊設施。以索道為例，世界各國對在作為國家公園

的名山上修建索道都是嚴格控制的，其中美國、日本是明令禁止的。日本富士山海拔3776米，公路只修到2000多米，遊客再多，也是自己一步步登上去的。但在中國，在有些名山上修建現代纜車，甚至修幾條。有的山相對高度不到百米，也修建索道。索道在國家名勝中心區域不僅破壞了自然景區的原貌，而且使遊客大量集中於容量有限的山頂，導致景觀和生態的破壞。隨著自然保護區生態旅遊熱的興起，保護區內脆弱的生態系統也遭到致命的打擊。

由於城市建設的迅速發展，相關區域和城郊的一些景區受到衝擊。有的地方在風景名勝區鄰近蓋工廠、辦企業，濃煙滾滾，污水橫流；有的景區對名勝古蹟隨意修葺，在山林古剎安置電器設備，鋪設人造大理石、地磚，人工修整痕跡過重，與其自然本色極不協調；有的景區不顧環境、條件，亂建造寺廟、佛像和不倫不類的主題公園等。這些不僅破壞了風景名勝、古蹟文物的文化內涵，而且也對旅遊環境的生態格局和風景結構造成了破壞。

3.景區環境污染嚴重

由於中國人口眾多，旅遊業發展迅速，而又缺乏規劃和管理，國民的生態意識較差，可以說旅遊遊到哪裡，生態破壞和環境污染也就到哪裡。景區內生活污水增多，垃圾廢渣、廢物劇增。馳名世界的黃山、廬山垃圾隨處可見，甚至連世界屋脊喜馬拉雅山，遊客也留下了各種飲料袋、包裝袋等垃圾，致使那裡不得不花費巨資去清除。開發旅遊的自然保護區環境污染問題也日趨嚴重，目前已有44%存在垃圾公害，12%出現水污染，11%有噪音污染，3%有空氣污染。

從上述可見，在發展旅遊與保護環境之間存在著相互矛盾的關係。那種把生態消費擺在首位、不惜以生態資源的消耗為代價來獲取利潤的做法，必須引起高度重視，走出生態旅遊的認識失誤已經成為中國旅遊業展開生態旅遊首先應解決的問題。

（二）資源環境安全管理

1.嚴格實行景區旅遊規劃，依法開發

重點包括旅遊資源開發利用規劃和旅遊環境保護規劃兩個部分。旅遊規劃制度包含了旅遊規劃中應當遵循的原則、方法和程序等。實施旅遊規劃制度，可以確保旅遊資源開發的合理性，真正實現旅遊資源經濟價值、社會文化價值和生態價值的協調與統一，同時保持生態系統的完整性，將人類活動控制在生態系統的承載能力範圍之內，實現系統與區域可持續發展。景區的發展建設必須嚴格執行國家有關規定，以保障客人的健康。

2.加強景區調控和引導，防止景區飽和超載

旅遊容量控制制度，是根據旅遊承載力、確定旅遊區的遊客容量、對進入旅遊區（點）人數進行控制的一項管理制度。這個制度在保護旅遊資源、實現可持續旅遊目標方面十分重要。但是，透過控制和採取措施來限制遊客，又可能不能滿足人們鑑賞、享用旅遊資源的正當願望，特別對一些遠道而來的遊客，因為受限制而喪失旅遊機會。因此，要透過生態建設、採取保護措施等途徑來擴大旅遊容量。同時，透過展開旅遊教育、開發新旅遊資源、展開替代旅遊活動等辦法來分流遊客，保證這一制度能夠得到貫徹實施。

3.健全管理機構，實施生態環境生態監測

環境影響評價制度最早為美國所創設。在《美國國家環境政策法》（1969年）中規定，對環境品質具有重大作用影響的聯邦建議、立法方案及重大聯邦行動都必須提出環境影響報告，內容包括該建議或行動實施可能產生的環境影響和擬議中的行動選擇方案。實施這一制度是對傳統決策機制的變革，是協調「人與環境」關係的一種新途徑和新方法，並已成為國際環境管理的一種慣例。儘管

各國環境影響評價制度在環評對象、內容、程序等方面存在著一些差異，但是與旅遊相關的一些項目，如開發旅遊資源、設立旅遊觀光區等一般都被納入到環評對象之中，並建立起旅遊區環境影響評價制度，最大限度地分析和預測旅遊對資源與環境的影響，選擇和確定合適的旅遊開發方案，以保護旅遊資源、促進旅遊事業的健康發展。中國新制訂的《環境影響評價法》已將旅遊規劃納入到環評對象之中。環境影響評價的根本依據是生態學的基本理論。發展旅遊時，要對旅遊資源開發利用可能引起的資源與環境變化進行科學的分析、預測和評價，並據此提出緩解環境負向變化的措施，從而為制訂資源保護措施和環境污染防治措施、實施旅遊資源與環境保護管理提供依據。設立保護站和氣象觀測站，及時進行生態監測、火情監控和打擊盜獵野生動物的違法活動。自然保護區內無濫墾濫伐、濫捕濫獵和開礦現象發生；各自然保護區管理機構健全，管理經費有保障；加大自然保護區的環保專項執法監察力道，定期和不定期進行環境監察。

4.完善基礎設施，淨化景區環境

有條件的景區最好建立生活垃圾處理廠和污水處理廠，減少生活垃圾對生態環境的污染。要推廣使用清潔能源，實行以電代柴、以氣代柴，為維護森林系統、保護生態平衡，發揮積極作用。

5.強化宣傳教育，推行生態旅遊模式

旅遊者是旅遊活動的主體，人數眾多，成分複雜，活動範圍不定。從一定意義上說，對旅遊者加強教育、提高他們的環保意識是保護旅遊環境的關鍵。英國自然保護主義者戴維·貝拉米教授說過：「旅遊者不只是花錢去買享受的人，而且也是做了十分重要的保護工作的人。」中國是一個開發中國家，環境保護意識的欠缺是國民普遍存在的問題，加上環境保護知識的貧乏和環境保護手段的落後等，以至於有意或無意破壞環境的行為時有發生。長此下去，

必然使中國旅遊業的生存和發展受到嚴重威脅。透過加強教育，提高人們的環境意識，讓他們重建新的旅遊倫理和在從事觀光旅遊活動時將對環境所造成的傷害減到最小。透過對旅遊者的宣傳教育，使負責任地旅遊的思想深入到每一個旅遊者心中，使其化為旅遊者自身的一種自覺行動，而不再是對旅遊者的強制性的要求。同時透過各種組織和機構，加強對旅遊目的地居民的法律、法規知識的宣傳教育，讓這些居民知道當地的環境和資源對他們意味著什麼，保護環境會給他們帶來什麼樣的好處，從而逐漸改變他們為了追求經濟效益而破壞環境的不良行為。

第三節 景區安全生產管理

一、景區交通安全管理

交通條件是景區旅遊發展的基礎，其可進入性、網路化程度以及道路品質的優劣，對客源吸引、路線組織、旅遊大環境的營造等方面均產生極其深遠的影響。因大多數景區內部交通道路環境複雜，交通工具多種多樣，不安全因素，特別是旅遊旺季的交通瓶頸問題使景區交通安全問題更為突出。

（一）交通安全問題表現

1.景區交通組織形式

一般來說，景區交通工具主要分為3類。

（1）陸路交通工具

主要包括景區機動型交通工具，如景區巴士、電瓶車以及森林

火車等，以及其他非機動交通工具，如畜力運輸工具馬車、牛車以及駱駝、馬等騎乘工具。

（2）水路交通工具

主要包括用於水上旅客運輸、旅遊、娛樂、餐飲等活動的船、艇、筏、水上飛行器、潛水器、移動式平臺以及其他水上移動裝置等。

（3）空中交通工具

主要包括景區內部纜車（封閉式纜車、敞開式纜車）以及客運索道（客運索道是指動力驅動、利用柔性繩索牽引箱體等運載工具運送人員的機電設備，包括客運架空索道、客運纜車、客運拖牽索道等）、水上飛機、觀光直升機等。

2.景區交通安全問題的表現

景區交通安全問題主要是以交通安全事故為最突出的表現形態，表現為：

（1）旅遊車輛交通事故指旅遊者乘坐景區巴士或電瓶車等發生的撞車、翻車等車禍以及發生車禍後發生的爆炸、火災而引發的不安全事故。

（2）旅遊船交通事故

指在景區內水體上乘坐輪船、遊船、汽艇等水上交通工具而引發的翻船、沉船等危及人身、財產安全的事故。

（3）旅遊纜車事故

指旅遊者乘坐的纜車由於纜繩、牽引滑輪的損壞或者受天氣影響而發生的墜落、相撞等引發的不安全事故。

（4）旅遊索道事故

指旅遊者因為電力、索道等原因而發生的被困吊廂、吊廂墜落、相撞等引發的不安全事故。

（5）其他交通安全事故如騎乘動物因動物受驚所引發的安全事故。

案例4-2 旅遊安全事故交通事故占一半

旅遊交通安全事故已經成為旅遊安全的最大隱患。記者昨天從全國假日辦召開的旅遊交通事故分析會上獲悉，截至8月30日，中國國家旅遊局接到的47起各類旅遊安全事故中，其中道路交通事故最多，共25起，占事故總數的53.2%；造成79人死亡，占死亡總人數的74.5%。熊焱·北京晚報·2006-09-27.
http://www.jrj.com

（二）陸路交通安全管理

景區交通事故是景區安全事故中重要的表現形式之一。影響陸上旅遊交通安全的因素很多，大體可以歸納為人、車、道路環境3個方面。

1.景區遊覽車輛管理

景區遊覽車輛的使用性能和技術狀況與景區交通安全有密切關係，車輛中駕駛員座位的舒適性，操縱結構的適應性和輕便性，駕駛室視野，燈光、喇叭等信號和車輛的安全防護設施也直接影響交通安全。

景區遊覽車輛在運行管理中必須建立安全管理標準和制度，只有這樣，景區遊覽車輛運行安全才能得到保障。主要標準和制度包括：

①嚴格遵守交通安全法規，駕駛人做到安全行駛，乘務服務熱

情周到、禮貌待客。

②做好遊覽車輛管理，嚴格執行各種機動車保養、檢修制度，運行遊覽車輛的性能、結構應符合標準的規定，並根據標準進行定期維護，及時修理，保持良好的技術狀態。

③各類遊覽車輛按規定路線行駛，行駛做到「三穩」（起步穩、行駛穩、停車穩），停穩開門、關門開車，不催促遊客上、下車，嚴禁超載、超速、超員、酒後駕車、疲勞駕駛。

④遊覽車輛實行準入審核聽證制。要經營旅遊客車、從事旅遊載客，首先要向市交通旅遊部申請，由該部門組織召開有關行業部門（警察、旅遊、稅務、交通等）的聽證會。申請單位接受聽證單位的詢問，聽證審議後決定同意與否。如申請通過後，可馬上辦理手續營業。對營業的旅遊客車，兩年一審，對不按規定經營、發生重大交通事故的取消營業資格。從事旅遊客運的遊覽車輛都由審批部門核發專門的證明，必須貼在遊覽車輛前擋風玻璃上。

⑤遊覽車輛運行安全管理標準。遊覽車輛運行安全管理標準主要有：車容、清潔標準；遊覽車輛安全部件維護、品質檢驗標準；遊覽車輛安全附屬設施品質標準；遊覽車輛年度檢驗標準；遊覽車輛安全運行技術條件；遊覽車輛廢氣排放標準；遊覽車輛噪音限制標準；安全檢驗設備與儀器檢驗標準。

⑥遊覽車輛運行安全管理制度。遊覽車輛運行安全管理制度是與駕駛員安全管理制度並存的另一套重要交通安全管理制度，主要包括以下幾個方面：遊覽車輛索賠、保險制度；遊覽車輛維護、修理品質檢驗制度；遊覽車輛技術狀況定期檢查評比制度；遊覽車輛年度檢驗制度；安全檢測設備、儀器檢驗制度；遊覽車輛安全技術檔案制度；遊覽車輛固定專人保管、使用與代班審核制度；遊覽車輛運行安全檢查制度。

⑦遊覽車輛運行安全檢查制度。遊覽車輛運行安全檢查制度主要有以下幾個方面：遊覽車輛日常運行的「三勤三檢」制度；每日例行檢查與安全否決制度；節前安全大檢查制度；幹部跟車上路檢查安全行車制度；執行重大任務和負責大型旅遊團隊接待任務的駕駛員和遊覽車輛的審核、檢驗及行車途中管理制度；新開旅遊路線和景點的先行試路制度等。

2.景區遊覽車輛駕駛員安全管理

與景區交通安全有關的人員有駕駛員、乘客（旅遊者）、行人、騎自行車的人、清潔工人和交通管理人員等。其中，駕駛員是所有人員中與交通安全關係最密切的人。研究表明，交通事故中有70％～80％是由駕駛員直接責任造成的。駕駛員的安全管理主要透過實行行車安全的標準與制度來進行。

（1）加強景區旅遊車輛駕駛員準入管理

對駕駛旅遊車輛的駕駛員的準入執行四審核。一是審核駕駛員是否具有合法的車輛駕駛證件；二是審核駕駛員是否有犯罪記錄；三是審核駕駛員是否有良好的駕駛記錄；四是審核駕駛員是否有5年以上車輛安全駕駛經歷和經驗。四條當中，只要有一條不合格就不能駕駛旅遊車輛。

（2）嚴格執行景區遊覽車輛駕駛員安全管理標準

主要有駕駛員心理、生理檢查標準；職前、職位培訓考核標準；駕駛員的儀容、儀表標準；駕駛員的文明服務標準；駕駛員例行維護所駕車輛標準；駕駛員安全駕駛操作標準（規程）等。

（3）建立和完善駕駛員安全管理制度

駕駛員安全管理制度是景區交通安全管理制度的重要組成部分，它是以駕駛員職位責任制為中心的一系列管理制度，也是景區進行交通安全管理的手段。駕駛員安全管理制度主要有：

①教育與審驗制度；

②心理、生理定期檢測制度；

③勞動、衛生、保健制度；

④車輛例行保養制度；

⑤安全公里考核統計制度；

⑥安全行車獎懲制度；

⑦安全行車監督檢查制度；

⑧違規、肇事處罰制度；

⑨道路交通事故報告與處理制度；

⑩安全技術檔案建立制度等。

3.景區機動車道環境的安全管理

景區機動車道環境包括道路構造、安全設施、交通環境和自然環境（氣候、畫夜、沿線地形地貌）等。因此，對於景區機動車道環境的安全管理是全方位的。

①加強景區安全標示的設立。景區內機動車道應符合國家規定的道路交通條件，根據道路狀況、按照國家標準合理設置各類標示、標線，保持照明功能完好。

②配備專職人員加強道路交通安全的監督檢查，發生交通堵塞時，及時做好分流、疏導，維護交通秩序。

③在十字路口和丁字路口的路面上標出醒目的導向標線和減速標線；在急彎、陡坡、臨崖、臨水等危險路段應按國家標準設置警示標示和安全防護設施；各種車輛應按規定時間、路線、速度行駛；在每個轉彎處都標有限速標示和禁止超車標示；在道路外側路肩上安裝安全護欄；提前設置景區、景點導向牌；在有橋、土溝等

路段設置防護欄。

④發生交通事故時，景區道路交通管理人員應配合當事人處理交通事故，記錄好發生事故的時間、地點、事故車輛駕駛員、駕駛證號、車牌號、保險證號、碰撞部位、聯繫方式。當事人對事實成因無爭議，且未造成人身傷亡的，當事人雙方簽字後，先撤離現場，再自行協商損害賠償事宜。

⑤發生人身傷亡或當事人對交通事故事實及成因有爭議的，應迅速報警。

附錄：道路交通標示是用圖形、符號、數字對交通進行導向、限制、警告或者指示的交通設施，是道路交通安全法規的組成部分，是管理道路交通非常重要的措施。交通標示分為主標示和輔助標示兩大類，主標示又分為警告標示、禁令標示、指示標示、指路標示、旅遊區標示和道路施工安全標示 6 種。

4.交通場地安全管理

通常在每個旅遊區都設立一定的停車場，作為遊客進入景區的中轉中心，同時也是分流旅遊者的重要場所。停車場一般是人流較為集中的地區，也是旅遊安全事故的多發地區，因此，對於景區交通場地的安全管理主要包括：

①旅遊區應專設停車場，其規模應與接待規模相適應；

②停車場地面平整、堅實、清潔、不積水，且便於遊客及車輛出入；

③停車場應有專人管理，疏導車輛停靠整齊，停車收費應明碼標價；

④停車場應有醒目圖形符號標示牌，標示牌的圖形應符合規定；

⑤停車場應配備針對車輛火警的滅火設備，並有專人保管、維護，保證處於完好、有效狀態。

（三）水上交通安全管理

1.建立旅遊船艇及船員的資格準入制度

首先，要嚴格執行旅遊船艇的資格準入制度，主要包括已經列入船舶登記範圍的旅遊船艇航行或者活動應當具備下列條件：經海事管理機構認可的船舶檢驗機構依法檢驗並持有合格的船舶檢驗證書；經海事管理機構依法登記並持有船舶登記證書；配備符合中國國務院交通主管部門規定的船員；配備必要的航行資料。第二，尚未列入船舶登記範圍內的旅遊船艇航行或者活動應當具備下列條件，並取得地方海事管理機構頒發的「船舶簽證簿」：具有製造企業的產品合格證或者有關行政部門、行業協會的技術檢驗、檢測證明；具有符合乘客定額的穩性和強度；需專人操作的，應當配備符合規定的船員；船名須經地方海事管理機構確認。第三，機動旅遊船艇應當配備必要的通訊設備，並保持良好的通訊狀態。航行於太湖等重點監管水域的機動旅遊船艇配備的通訊設備必須與水上搜救中心聯網。第四，實行旅遊船員資格證書制度；操作非機動旅遊船艇的船員應當經地方海事管理機構考核或者考試合格，取得相應的適任證書。水上旅遊的經營單位應當設置明顯標示或者固定隔離設施，防止遊客自行操縱旅遊船艇駛出劃定的範圍。需上、下遊客的，應當有符合有關客運安全條件並取得相應資質的碼頭。

2.嚴格規範旅遊船艇的航行及其他活動

景區內營運的旅遊船艇航行時應當遵守規則，保持瞭望，注意觀察，並採用安全航速。旅遊船艇應當在劃定的水域範圍內航行。

嚴禁旅遊船艇超載航行。不具備夜航條件的旅遊船艇不得夜航。旅遊船艇應當在規定的停泊區、碼頭停泊或者上、下乘客。遇有緊急情況，需要在其他水域停泊和上、下遊客的，應當保證遊客安全，並向地方交通管理機構報告。旅遊船艇停泊，不得妨礙或者危及其他船舶的航行、停泊、作業的安全，並採取相關安全措施。遊客自行操縱的旅遊船艇開航前，其所有人或者經營人應當向操縱者告知安全注意事項、操作技術要領和安全操作規程。水上飛行器、潛水器應當在劃定的水域內起降、潛水。水上飛行器進入起降水域時應當密切注意通航情況，避讓所有船舶。旅遊船艇所有人或者經營人不得將水上摩托車交由未成年人駕駛。

3.要透過各種途徑，加強對旅遊者的安全教育

對旅遊者的安全教育是保障水上旅遊安全的重要因素，因此要透過廣播和宣傳教育等手段加強對旅遊者的安全教育，對此旅遊船艇船員應該有以下義務：開航前向遊客講解安全注意事項，指導、督促遊客正確使用或者穿著救生衣，防止遊客攜帶易燃、易爆物品以及沒有成年人監護的兒童上船；航行途中，勸阻遊客站立船頭、戲水等不安全舉動；駕駛旅遊船艇時穿戴不得有礙視線；駕駛快速船時禁止全速回轉、大舵角轉向及其他驚險動作；敞開艙室的快速船航行時應當正確使用停車保險裝置；敞開艙室的旅遊船艇上的所有人員必須穿著救生衣；旅遊船艇所有人或者經營人應當投保第三者責任險。

4.建立、健全相應的旅遊船艇安全管理制度

在旅遊船艇顯著位置標識船名，並在旅遊船艇或者碼頭上設置醒目的安全告知牌；加強對旅遊船艇的維護保養，確保其良好的技術狀態；不聘用無適任證書或者其他證書、證件的人員擔任船員；不指使、強令船員違規操作；根據旅遊船艇乘客定額有序安排遊客乘坐；遇有大風、大霧等惡劣氣候時，應當主動停止航行或者活

動，並服從地方交通管理機構的交通管制。

5.加強對水上旅遊活動的監督管理力道

在安全監督檢查中發現的安全隱患，應當責令景區有關單位或者個人立即消除或者限期消除。必要時，可以將安全隱患情況、整頓改善建議通報其安全管理部門及相關組織和單位。旅遊船艇發生遇險等突發事件時，地方海事管理機構應當及時處置。地方海事管理機構依法實施監督檢查時，可以根據情況採取責令臨時停航、駛向指定地點、停止活動、禁止進出港、強制卸載、拆除動力裝置、暫扣船舶等保障安全的措施。

①從事旅遊運輸的船舶必須配備經船檢部門認可的救生設備及救生器具。

②救生衣必須放置在乘客隨時可用的位置上，並做顯著標示。

③救生衣的使用說明和示意圖應設置在旅遊船舶的明顯處。船舶開航前必須為乘客示範救生衣穿著方法，乘坐敞開式船舶的乘客必須穿著救生衣。

④旅遊運輸船舶與岸上必須建立有效的通訊聯繫，船舶公司要指定岸上人員與船舶保持有效的聯繫，並負責應急情況處理。

⑤船舶必須配備符合船舶消防標準要求的設備、器材，並定期檢查，確保其安全有效。

⑥船舶公司應根據制訂的應急預案定期組織船員進行救生、消防演習，提高船員應急處理能力。

⑦船舶公司要指定人員在船舶乘、降點妥善安排遊客上、下船舶，維護秩序。嚴禁遊客攜帶易燃易爆物品上船。

（四）其他交通安全管理（水上泛舟安全管理）

水上泛舟旅遊是中國國內近年來新興的重要交通旅遊項目。據初步統計，全國目前共有泛舟點 63 處，經營泛舟的法人機構 50 多家，水上泛舟在全國呈快速發展勢頭。但由於泛舟旅遊缺乏統一有效的規範管理，當前存在一些安全隱患。泛舟工具種類多，如福建武夷山、浙江天目溪的竹排泛舟，黃河甘肅段的羊皮筏泛舟，廣西五排河、湖南張家界等地的橡皮筏泛舟，這些泛舟工具與平時遊客接觸的船舶區別很大，有的裝有動力裝置，有的靠風力、水流、人力泛舟，有的配備了操作人員，有的由遊客自行操作，泛舟工的技能、素質參差不齊，泛舟水域水流、落差也各不相同，因此管理難度大。

為防止事故發生，保證泛舟旅遊健康發展，各級海事、旅遊管理部門採取了一系列監管措施：根據各地泛舟特點，依靠當地政府制訂了相應的安全管理規定；對泛舟工具安全性能進行檢驗，泛舟工考試發證後準予工作；督促泛舟經營人落實企業內部安全管理責任，制訂安全保障措施和事故應急反應計劃，為遊客辦理人身意外傷害保險等。為此，對泛舟點審批、泛舟機構的營運資格、泛舟工具的適航標準、泛舟工操作水準等要作出具體規定。

二、景區飲食安全管理

（一）飲食場所和表現形式

1.景區飲食場所

景區內通常會配套不同類型的餐飲場所。通常而言，分布於城市內的主題公園或景區景點因為其週邊餐飲設施相對便捷，景區內餐飲場所較少，基本上以快餐小吃為主。而自然性景區或旅遊渡假區因為景區範圍較大，餐飲設施類型多樣，同時有配套餐飲設施，

成為餐飲管理的重點。除部分餐飲設施是由景區經營者自身開發，大多餐飲設施為社會資本所經營，管理難度較大。景區飲食場所包括酒店（飯店）、中式及一般快餐店、西式快餐店、茶餐廳、「農家樂」、小型食肆等，主要經營中餐、快餐、冷飲、冷食、風味小吃、農家飯和小食品等。這些餐飲點分布在景區各個景點，有些景點經營者達數十家，有些景點則獨家經營，還有些個體小販流動經營。因為景區飲食安全問題一般都發生在景區內飲食場所，飲食安全管理也就是對這些場所的管理、監督和控制。

（1）酒店（飯店）

由飯店的餐飲部提供專業化的餐飲服務。這是目前規格、等級最高、服務最為完善的旅遊飲食場所。飯店餐飲的等級與旅遊飯店的等級相一致。相對來說，飯店飲食安全管理比較規範，也比較容易展開。

（2）中式及一般快餐店

中式及一般快餐店大多屬於小手工作坊，其服務水準參差不齊，可能有等級與規格均很高的餐飲服務，也可能有通俗平民化的大排檔，不能一概而論。這類飲食場所衛生安全漏洞相對較多，飲食安全管理相對散亂。

（3）西式快餐店

西式快餐店的目標是100％的顧客滿意，有著一流的管理，但也存在衛生安全漏洞，比如麥當勞、肯德基部分產品含有「蘇丹紅」等。但相對來說，西式快餐店飲食安全管理較容易展開。

（4）鄉村旅館

農家樂以旅遊景點為依託，以家庭住宅為經營場所，以家庭成員為經營人員。這裡的餐飲提供者很多是未經飲食衛生部門、工商管理部門許可的私人業主，沒有衛生許可證、操作人員的健康證等

相關證照，其食品衛生漏洞多，飲食安全管理凌亂。

（5）小型食肆

一般為在景區內交通不便的旅遊必經之地提供餐飲的場所，或者旅遊者自己在沒有餐飲服務的野外進餐。這裡的餐飲提供者大多數是未經飲食衛生部門、工商管理部門許可的私人業主。這種類型的餐飲最容易發生飲食衛生、詐欺、飲食事故等飲食安全問題，也是旅遊飲食安全管理中最為困難的一環。

2.景區飲食安全問題表現形式

景區飲食安全問題表現形式為食物中毒。食物中毒是由於食品不衛生引發的較為嚴重的飲食安全問題，其主要原因是由於飲食提供者提供的食品、飲料過期、變質或不潔淨等。食物中毒對旅遊者的傷害較大，嚴重者將危及旅遊者的生命安全。

據統計，旅遊者腹瀉是景區飲食安全問題最為常見的表現形式，發生機率可以高達60%。它主要包括細菌性食物中毒（如大腸桿菌食物中毒）、化學性食物中毒（如農藥中毒）、動植物性食物中毒（如木薯、扁豆中毒）、真菌性食物中毒（毒蘑菇中毒）。食物中毒來勢兇猛，時間集中，無傳染性，夏、秋季多發。

群體食物中毒的表現是，在短時間內，吃某種食物的人單個或同時發病，以噁心、嘔吐、腹痛、腹瀉為主，往往伴有發燒。吐瀉嚴重的，還可發生脫水、酸中毒甚至休克、昏迷等症狀。通常食物中毒的潛伏期很短，一般快的只有幾分鐘，慢的十幾個小時。對於細菌性中毒，潛伏期可為幾個小時，患者體溫突然升高，以胃腸道症狀為主，如噁心、嘔吐、腹痛、腹瀉等，一般對人體健康的危害較輕。真菌性中毒，潛伏期可以是幾分鐘，有的甚至在數秒鐘內，體溫驟然失調，以精神症狀為主，如哭、笑、罵人、全身麻痺、多汗、視力模糊等。此類中毒如不及時搶救，危險性很大。

案例4-3 北京旅遊團隊發生食物中毒事件呈上升趨勢

據來自北京市衛生監督所的最新統計訊息，7月以來，旅遊景區已發生7起涉及旅行團隊的疑似食物中毒事件。為此，北京市衛生監督所8月1日再次向社會發出食物中毒預警，要求各賓館飯店、食堂及各種形式的「農家樂」加強食物中毒預防工作，切實保護廣大遊客的身體健康。

目前，氣溫較高，雨水增多，是野蘑菇生長旺盛的季節，也是毒蘑菇中毒多發季節，人們如不仔細辨別、鑑定而採食野蘑菇，很容易因食用毒野蘑菇而導致食物中毒。市衛生局今天提醒市民：切勿採摘、購買和食用不認識或易混淆的野生蘑菇，以免發生誤食中毒。

進入盛夏以來，來京渡假的旅遊者、各種形式的夏令營越來越多，旅遊團隊發生食物中毒事件呈上升趨勢。北京市衛生監督所強調，食品生產經營者是食品衛生安全的第一責任人，在生產加工過程中必須嚴格執行衛生操作規程，加強管理。做好餐飲器具的清洗消毒工作，做到生熟分離，食品要低溫儲藏。認真落實48小時留樣制度、採購索證制度、冷葷間衛生管理制度等。認真查找和消除生產經營過程中存在的食物中毒隱患。

資料來源：http://www.enorth.com.cn 2005-08-04 08：48

（二）飲食安全問題的主要誘因

旅遊景區食物中毒的原因，調查表明主要表現為兩個方面：旅遊者自身因素與旅遊餐飲點因素。

1.旅遊者自身因素

旅遊者遊程時間安排緊，內容多，同時由於旅遊緊張勞累，容

易導致群體性應急能力以及抵抗能力下降，在少量外源因素如氣候、飲食的刺激下，容易引起腹瀉、感冒等常見病的發生，旅遊者因此容易成為疾病的高發群體。

從發病的人群看，外省內陸地區旅遊者的人群占絕大多數，說明到相距較遠的沿海地區旅遊，因飲食結構發生了重大的變化，大量的異種蛋白及不同類型的礦物質等營養素不合理的攝入，引起人群多種不同反應，如變態反應等，其中一部分症狀便是腹痛、腹瀉等。

旅遊者遊走性強，所到地區衛生水準參差不齊，加之手接觸面廣，又不能及時消毒，還不時將整個人群暴露於存在食物中毒隱患的環境中，增加了旅遊團隊飲食的危險性。若指導或管理不當，極易引起食用或飲用不潔食品、飲品而引發食物中毒。

2.旅遊餐飲點因素

旅遊餐飲點條件差、超負荷經營，是導致旅遊餐飲點食物中毒發生的又一重要因素。旅遊餐飲點上座率有很強的季節性，淡季客流很少，加工條件、衛生設施配備及衛生管理水準基本符合國家衛生要求。旅遊旺季來臨之際，大量遊客湧入，用餐量急增，因而顯現出餐廳烹調加工場所面積不足的問題，導致加工過程不按操作規程要求進行；原料的採購、儲存、加工等隨意性增加；為減輕烹調間的壓力，增加了涼拌菜的品種和加工量；同時烹調間部分菜餚也提前數小時加工成半成品儲存起來，待用餐時簡單加工後出售。由於儲存不當、室溫過高，造成了原料與成品、半成品的交叉污染、水產品與肉製品的交叉污染，增加了菜餚被微生物污染及增殖的機會，都是食物中毒的隱患。

自身衛生管理水準低是造成食物中毒多發的另一因素。旅遊餐飲點因在旅遊旺季客流急增，部分管理人員及加工人員未經過正規嚴格的知識培訓；同時不少經營者唯利是圖，為降低運作成本減輕

勞動負擔，一些最基本的衛生要求和制度都沒有遵守和執行，因而出現因餐具不消毒而發生食物中毒的情況。

（三）飲食安全管理

景區飲食安全管理也就是對景區飲食場所的管理、監督和控制。

1.強化餐飲經營者的法律意識

餐飲場所的食品衛生監督、管理和從業人員要認真學習、遵守、貫徹和執行衛生法條。違法造成食物中毒和食源性疾患就要受到法律制裁，輕者行政處罰，賠償受害者經濟損失，重者觸犯刑律的，要受到法律制裁。

2.建立、健全景區食品衛生管理組織

要建立、健全景區餐飲場所的食品衛生管理、檢驗機構。食品安全，景區大型賓館飯店經理要負責，還應有副經理經管。大中型飯店要設立食品檢驗室，做到及時檢驗。小型餐飲設施要設專職或兼職管理幹部，對飲食衛生進行監督管理，無條件的可委託其他單位代為化驗。

案例4-4 湘西州強化旅遊景區（點）食品安全工作

近日，為進一步加強湘西州旅遊景區（點）食品安全工作，確保遊客的飲食安全，湘西州食品安全委員會制訂發布了《湘西自治州旅遊景區（點）食品安全聯合整治實施方案》。《方案》規定2006年4月至5月底，將對吉首市德夯、隘口、鳳凰古城地區、南長城等全州重點旅遊景區進行食品安全聯合執法行動。這次行動將以飲食攤點、店、賓館、餐飲單位、民俗村（戶）為整治對象，切實做好對酒類、飲料、水果、早（快）餐食品、傳統小吃等品種的

監管。透過整治，確保「五一」黃金週旅遊景區（點）飲食安全。

資料來源：湘西食品藥品監督網‧2006-04-30 08：43：10

3.建立、健全各項食品衛生制度

（1）職位責任制

制訂職位責任制要因店制宜，但有許多方面是共同的。如原料處理要防腐敗變質，假冒偽劣食品原料不得進入下道工序，並保證處理過的原料清潔；配餐加工要嚴格做到原料、工具以及生熟分開，防止交叉污染；冷葷配製要做到專間、專人、專工具等。

（2）培訓制度

經理、管理人員及全體從業人員要學習並懂得與自己職位有關的食品衛生知識和法規，瞭解並掌握食品衛生工作制度，方能入職工作。對已經參加工作的要每年回訓一次，必要時實時組織講課，針對存在問題及時糾正，並根據需要選擇培訓內容。

（3）個人衛生及健康檢查制度

個人衛生制度包括洗手制度、著裝規定、衛生習慣等。飯店對線上從業人員的個人衛生要有嚴格細緻的規定，有傳染病者要停職，頭髮不許散開，長髮只能長到衣領，過長可戴帽、戴髮網或噴髮膠。雙手要遠離鼻孔及口部，咳嗽、打噴嚏用紙遮口鼻，用完立即丟棄等。在中國傳染病還較多、個人衛生管理不嚴的情況下，食品從業人員每年必須進行體檢，凡患有痢疾、傷寒、病毒性肝炎等消化道傳染病，活動性肺結核、化膿性或滲出性皮膚病以及其他有礙食品衛生疾病的（包括病原攜帶者），不得參加、接觸與直接入口食品有關的工作。對不接觸直接入口食品者要進行健康管理，嚴格禁止其接觸直接入口食品。如中國某市一飲食單位，一個不接觸直接入口食品的從業人員（為傷寒帶菌者）未按規定體檢，因工作需要而接觸了直接入口食品，污染了食品，造成該市傷寒暴發流

行。法院開庭審理了此案，該單位及責任人受到了相應的處罰。

（4）消毒制度

傳播細菌的昆蟲、鼠類及人的手，流通的飯票、錢幣等均可被糞便、土、水、空氣所污染，帶有一定量的細菌或病毒。飯店的餐、茶、酒具，經常被內外賓客循環使用，在這些人中也會有帶菌（帶毒）和患病的。所以公用餐、茶、酒具不消毒就循環使用，對廣大賓客是十分有害的。中國衛生防疫站化驗的780件（只）洗刷而沒有消毒的公用餐、茶、酒具中，有578件（只）帶有大腸桿菌，陽性反應占74%以上。當健康人使用這些未經消毒的用具時，就有可能得病。防疫站還化驗了80件消毒過的飲食用具，其中沒有發現一件有大腸桿菌。由此可見，飯店的餐、茶、酒具，製作、銷售冷葷、冷飲的器械、容器，一定要洗淨消毒。其他炊具設備也要建立洗刷制度，定位存放，分類專用，防止交叉污染。景區出售的食品應符合規定，餐具、飲具、酒具等器皿消毒應符合規定。

（5）食品採購驗收制度

採購食品要在指定的單位，如在其他賣方採購食品時，要按國家有關規定索取檢驗合格證或者化驗單。有些看不出問題的定型包裝食品或食品添加劑、容器包裝等物品，儘可能與賣方簽訂合約。採購的食品要來源清楚，品質符合國家規定的衛生標準，不符合要求的，不採購、不驗收。因為一旦有問題，食品監督機構依法處理，如有合約規定，則可按合約法等有關規定去追究生產者的責任。建立完善的糧、油、酒、調味品、肉製品、乳製品、炒貨、飲料等食品進貨查驗制度、索證索票制度。外購食品應有完整的品質標識（或證明），銷售中符合保質期限。

（6）食物檢驗和留驗制度

重要的或較大型的聚餐，對某些食物可事先檢驗，有關食物要留樣，以便萬一發生問題可檢驗查找病原和原因。大型的飯店對冷葷要經常進行檢驗，宴會和重要會議的用餐基本做到每餐食物留樣。

（7）檢查、評比、獎罰制度

對景區內從事餐飲經營的企業中作出成績和貢獻的集體或個人，給予精神或物質獎勵；把每個班組、個人的食品衛生好壞作為業務考核內容，與薪資、獎金掛鉤，以激勵員工的重視和進取。

4.對餐飲經營業主進行職業道德的教育與管理

透過教育並發布相關的規章制度與措施，防範與控制餐飲經營業主對旅遊者飲食的詐欺行為，杜絕在飲食場所出現敲詐、強買強賣、宰客等非法經營現象。

三、景區住宿安全管理

經中國國務院批准，1987年11月10日治安部門發布了《旅館業治安管理辦法》（下稱《辦法》），這是中國旅遊住宿業治安管理的基本行政法規，也是中國旅遊住宿業健康發展的一個法制保障。旅遊住宿是景區內安全問題的頻發環節之一。景區酒店、賓館主要是為客人提供住宿、餐飲、娛樂、休閒等服務，出入人員比較繁雜，外地客人又占絕大部分。而犯罪分子恰好利用這種環境，潛入酒店、賓館伺機作案，直接影響到客人的人身安全和財產安全。

（一）住宿場所類型

目前，景區住宿場所大體分為以下幾種類別：

1.別墅

別墅是旅遊景區內級別最高的住宿場所，安全係數高。

2.旅遊飯店（酒店）、賓館

由國家行業行政管理部門統一管理、有嚴格審查和檢查的旅遊住宿接待設施。只有符合特定的標準，才可以被認為是旅遊飯店。這類住宿接待設施等級相對較高。

3.山莊、客棧

客棧與正規賓館相比，條件並不好，但其民居化的特色卻是正規賓館不能比擬的。相當於城市裡一星級的賓館，有空調、獨立衛浴，提供熱水。

4.青年旅館

青年旅館是最省錢的旅館，以4到8個床位的房間為主，有高架床、硬床墊、被縟、帶鎖的個人儲物櫃、小桌椅、公共浴室和洗手間、自助餐廳和公共活動室，不提供一次性盥洗用品。這種青年旅館具有「安全、經濟、衛生、環保」的特點，有一種回歸自然的生活情趣。它不只是向青年提供一張乾淨的床，它還提倡一種自我約束、關心他人、自己動手、回歸自然的生活方式。

5.招待所、旅社等住宿接待設施

這類住宿場所沒有旅遊飯店高級，未獲取相應的認可，但仍然受政府部門的檢查管理，有工商部門頒發的營業執照。這類住宿場所是目前旅遊接待設施的重要組成部分，較受青年背包旅遊者的歡迎。

6.家庭旅館

指未經工商部門核准、備案，臨時供旅遊者住宿的場所。家庭旅館在衛生、安全等方面往往沒有保障，對主人、當地社會經濟文

化、道德水準的依賴程度較高。

7.野外宿營地

指任何可供露宿的野外場所。往往是背包旅遊者和探險旅遊者的首選。這類住宿場所沒有任何安全的保障措施，國家目前也沒有對此種住宿場地制訂相關規定。嚴格地講，它不屬於住宿接待設施，只能屬於住宿場所。

綜合考慮到旅遊景區住宿設施多元化的特徵，本書僅以前兩類旅遊住宿接待設施尤其是旅遊飯店為例來論述住宿安全管理。至於臨時家庭旅館和野外宿營地，暫時不在考慮之列。

（二）景區住宿安全問題的表現形態

景區住宿中的安全問題主要表現為幾種類型：以偷盜為主的犯罪行為以及火災等。當然，住宿接待設施透過提供飲食服務、娛樂服務也可能造成相應的飲食安全、娛樂安全問題。我們把住宿設施中可能出現的飲食安全、娛樂安全問題等放在本書相應的其他章節中論述。

1.財物安全問題

景區住宿安全問題中的犯罪大多以偷盜為主，可以說竊盜是發生在旅遊飯店中最普遍、最常見的犯罪行為之一。飯店是一個存放有大量財產、物資、資金的公共場所，極易成為竊盜分子進行犯罪活動的目標。飯店客人的物品新奇、小巧、價值高，客人錢財在客房內隨意存放，飯店的許多物品具有家庭使用或出售的價值，成為不法分子犯罪的因素。竊盜案件對飯店造成的後果較為嚴重，不但造成客人和飯店的財產損失，而且使飯店的名譽受損，直接影響到飯店的經營。

從犯罪主體看，飯店竊盜案件有以下特點：第一，社會上不法分子進入飯店內偷盜。飯店是一個公共場所，為作案者自由出入提供了方便。犯罪分子或以住店為名，或以訪客為由，在飯店內遊蕩；或進入客房或在大堂等公共場所尋找易於下手的機會進行偷竊。第二，飯店內部員工藉工作之便進行偷竊。飯店員工有直接接觸客人財物的便利條件，個別員工採用欺騙與偷盜行為進行犯罪活動。第三，飯店客人利用住店之機進行偷盜。高級飯店客房內的浴巾、浴衣、高檔餐具、裝飾品等製作精美，具有觀賞和實用價值，一些住店客人或出於喜歡、貪心，或想留做紀念進行竊盜。

（三）住宿安全管理

1.加強住宿設施審批的管理監督

《辦法》規定，創辦旅館，其房屋建築、消防設備、出入口和通道等必須符合消防治安法規的有關規定，並且要具備必要的防盜安全設施。這一規定在於保障旅館企業的正常經營，同時也是為了保障旅客的生命、財產的安全。申請創辦旅館應經主管部門審查批准，經當地警察機關簽署意見，向工商行政管理部門申請登記，領取營業執照後，才可以開業。經批准開業的旅館，如有歇業、轉業、合併、遷移、改變名稱等情況，應當在工商行政管理部門辦理變更登記後3日內，向當地的縣、市警察局、警察分局備案。之所以作這樣的規定，是從治安管理的角度出發，便於有關部門掌握旅館的情況，加強對旅館的治安管理。

2.強化景區旅遊住宿設施經營中的治安管理

旅館的經營，必須遵守國家的法律，要建立各項安全管理制度，設置治安保衛組織或者指定安全人員。中國的旅遊住宿企業形式多種多樣，有旅館、飯店、賓館、招待所、客棧等，凡是經營旅

遊住宿業務的，按照《辦法》都必須設置治安保衛部門，如飯店的保全部等。為了加強治安管理，《辦法》規定旅館接待旅客住宿必須登記；同時，旅客住店登記時，旅館必須查驗旅客的身份證件，並要求旅客按規定的項目如實登記。在接待境外旅客住宿時，旅館除了要履行上述查驗身份證件、如實登記規定項目外，還應當在24小時內向當地警察機關報送住宿登記表。

旅客住店時，往往都隨身攜帶一些財物，為了保障旅客財物的安全，減少失竊、被盜等治安案件的發生，《辦法》規定，旅館必須設置旅客財物保管箱、保管櫃或者保管室、保險櫃，並指定專人負責保管工作。對旅客寄存的財物，要建立嚴格、完備的登記、領取和交接制度。這種規定是完全必要的，因為在旅館常會發生旅客財物失竊的事件，造成旅客與旅館之間的糾紛。旅館建立財物保管制度，可以減少這種糾紛的出現。

旅館對旅客遺留的物品應當加以妥善保管，並根據旅客登記所留下的地址設法將遺留物品歸還給物主；如果遺留物主人不明，則應當張貼招領啟事，經招領啟事發布3個月後仍然無人認領的，就應當登記造冊，並送當地警察機關按拾獲遺留物品處理。這種處理方法，不僅是中國社會主義道德的要求，而且也是法規的規定。對於旅客遺留物品中的違禁物品和可疑品，旅館應當及時報告警察機關處理。同時，旅館在經營中如果發現旅客將違禁的易燃、易爆、劇毒、腐蝕性和放射性等危險物品帶入旅館，必須加以制止並及時報告警察機關處理，以避免安全事故的發生。警察機關對將上述危險或違禁物品帶入旅館的旅客，可以依照《中華人民共和國治安管理處罰條例》有關條款的規定，予以行政處罰。如果因此造成重大事故嚴重後果並構成犯罪的，由司法機關依法追究刑事責任。

3.強化景區住宿設施內部娛樂服務場所的管理

隨著旅遊業的發展，旅館從以往單純提供住宿、餐飲服務，發

展為提供住宿、餐飲、娛樂、健身等多項服務，而且旅遊星級飯店規定必須提供上述服務項目。

4.嚴禁在旅館內進行賣淫、嫖宿、賭博、吸毒、傳播淫穢物品等違法犯罪活動

旅館是一個對社會公眾開放的公共場所，任何人只要持有效證件即可在旅館住宿、用餐以及娛樂。因此，難免會有一些違法犯罪分子混跡其間，進行違法犯罪活動。為此，旅館內嚴禁進行賣淫、嫖宿、賭博、吸毒、傳播淫穢物品等違法犯罪活動。對於上述違法犯罪活動，警察機關可以依照有關條款的規定，處罰有關人員，對於情節嚴重構成犯罪的，由司法機關依照刑法追究刑事責任。

旅館工作人員在工作中如果發現違法犯罪分子、形跡可疑的人員和被警察機關通緝的罪犯，應當立即向警察機關報告，不得知情不報或者隱瞞包庇。旅館工作人員發現犯罪分子知情不報或者隱瞞包庇的，警察機關可以酌情予以處罰。如果旅館負責人參與違法犯罪活動，其所經營的旅館已成為犯罪活動場所，警察機關除依法追究其刑事責任外，還應當會同工商行政管理部門對該旅館依法處理。

5.警察機關對旅館治安的管理職責

警察機關是旅遊住宿業治安的主管部門，依法負有以下職責：

①指導、監督旅館建立各項安全管理制度和落實安全防範措施；

②協助旅館對工作人員進行安全業務知識的培訓；

③依法懲辦侵犯旅館和旅客合法權益的違法犯罪分子。

警察人員到旅館執行公務時，應當出示證件，嚴格依法辦事，要文明禮貌待人，維護旅館的正常經營和旅客的合法權益。旅館工

作人員和旅客應當予以協助，同心協力，共同維護和搞好旅遊住宿業的治安管理工作。

四、景區消防安全管理

（一）火災事故的危害

火災是對景區發展威脅最大的災害之一，對於許多景區而言，火災的防範成為景區安全管理中的重要環節之一。景區火災的危害主要表現為：

1.造成景區重大的財產損失和人員傷亡

2006年2月12日，四川廣元市劍閣縣劍門關鎮劍門關景區關樓發生火災，關樓二樓、三樓著火面積100餘平方公尺，直接財產損失3810元，無人員傷亡。4月8日，涼山州鹽源縣瀘沽湖鎮發生火災，25戶農戶、186人受災，2人輕傷，燒燬建築面積5490平方公尺，直接經濟損失78.1132萬元。4月20日，綿陽市仙海風景旅遊區「日月潭」號遊輪在裝修過程中，遊輪零工居住的臨時房間因電視機插座短路引發火災，造成直接經濟損失27.0839萬元，無人員傷亡。

2.給許多文物古蹟景區造成不可挽回的損失

許多文物古蹟景區擁有5000年來中華文明發展中遺留下來的豐富文化遺產。它們不僅是國家和民族的驕傲，也是全人類的共同財富。遺產的不可再生性決定了這些遺產若遭受火災會造成難以估計的損失。2003年1月22日，世界文化遺產武當山古建築類景區群重要組成部分之一的遇真宮主殿突發大火，直至晚上9時30分左右撲滅。最有價值的主殿已化為灰燼，週邊文物也有不同程度損壞。

3.直接破壞景區內的生態平衡

1987年5月6日到6月2日，大興安嶺森林特大火災幾乎長達一個月。起火直接原因是林場工人在野外吸菸引起，間接原因是氣候條件有利燃燒，可燃物多。人民解放軍、森林警察、警察消防人員、林場職工近10萬軍民經過近一個月的殊死搏鬥，才將大火撲滅。這場大火致使193人喪生、226人受傷，破壞了1000多萬畝林業資源，大火殃及1個縣城、3個鎮，破壞的生態平衡需80年才能恢復，經濟損失高達69.13億元。據資料統計，中國年均森林火災毀林面積達100萬公頃（中國森林覆蓋率僅為13％）。

4.火災事故發展迅速，撲救難度加大

大多數景區易燃物較多，如森林、木質結構建築或者裝修較為豪華的建築。森林火災（地表火、樹冠火和地下火）往往呈綜合性發生，如通常針葉林易發生樹冠火，闊葉林易發生地表火，單純性的森林火災較少。有的草本層乾燥，密集連續，因而地表火發展極為迅速，尤其是採伐跡地，火勢更強。由草本層燃燒的簡單地表火火牆較窄，寬度通常5～8米。由草本和下層木共同燃燒的地表火較為猛烈，火牆寬度可在15米以上，撲救困難，造成大範圍的著火面積。針葉林的枝葉富有油脂，自然整枝不良，下枝離地面近，在地表火的烘烤下，極易引起樹冠火，通常在地表火過後15～30分鐘內發生，其推進速度雖然較慢，但火勢猛烈，周圍空氣形成熱浪，難以接近。因受山谷風所控制以及山區一般水源難以到達等因素，更是難以撲救。

（二）消防安全管理

1.建立和完善景區消防安全管理組織機構

景區防火工作是一個系統工程，必須有嚴密的工作組織網路。

為統一領導和組織好景區的消防安全工作，可以形成「一會三級」的聯動組織形式。「一會」即由當地政府、警察、消防、旅遊、森消、景區管理單位等共同組成景區防火安全委員會，總攬景區防火工作全局。在每季度或重點時期召開防火安全委員會議，研究工作形勢、部署工作任務、協調統一行動。特別是旅遊旺季要有針對性地向各有關單位和責任部門部署工作，確保旅遊旺季的消防安全。「三級」即景區管理單位內部建立三級消防管理責任體系，確保日常消防管理工作正常化、經常化。第一級為景區管理單位的法人代表或主要負責人，他們是景區消防工作的第一責任人，對景區的消防工作負全責。其次是在景區內部應有擔負消防工作職能的組織機構，這類組織機構的負責人為消防安全管理人，具體負責消防工作的組織、策劃、協調和落實，此為第二級。第三級為該組織機構下設的消防宣傳組、消防巡查組、緊急救護組等，具體完成消防宣傳教育、日常消防管理和緊急救護等任務。對各級人員的消防工作職責必須逐一進行明確。

案例4-5 山東省蒙山第一支旅遊景區消防隊──費縣消防專業隊正式掛牌成立並投入執勤

山東省蒙山第一支旅遊景區消防隊──費縣消防專業隊正式掛牌成立並投入執勤。這支消防專業隊由縣警察消防大隊負責日常管理和業務訓練，有20名隊員，配備了一輛水罐車和風力滅火機、油鋸工具，在擔負蒙山山林防火滅火任務的同時，還承擔附近鄉鎮農村的防火滅火和搶險救援任務。

2.建立、健全有效的消防安全機制

有工作組織還要有相應的工作制度，確保組織運作正常，各種措施落到實處。平時或旅遊淡季的消防安全管理主要由景區管理單位自身負責。應建立、健全的制度有：

一是宣傳制度。採取多種形式的消防宣傳，提高遊客這一群體

的消防安全意識，使他們既能盡興遊覽，又能繃緊防火安全弦。宣傳形式有：發售門票時附送消防宣傳單，樹立大型宣傳牌，在景區的陳設物、擺放物上印製消防警示語，在重點防火部位設置單獨的消防警示牌，規範導遊對消防安全的宣傳，出動消防宣傳車流動宣傳等。

二是巡查制度。對露天的景點，組織專人全程或分區段展開巡查，主要在午後和傍晚兩個時段展開，以便於及時消除火源和其他不安全因素。對於博物館、紀念堂、寺廟等室內景點則要早、中、晚三次對用火用電情況、有無遊客吸菸亂扔菸蒂等情況進行巡查。對存在的火災隱患，能夠當場改正的，必須當場改正；不能當場改正的，必須落實整頓改善措施和責任，並採取措施確保安全。不能確保消防安全的，要自行將危險部位停產停業整頓改善。

三是檢查制度。分內部檢查和外部檢查。內部檢查為景區管理單位內部自上而下逐級檢查消防工作展開情況、消防器材的配備使用情況等。外部檢查主要是對景區各類擺攤設點區域進行嚴格管理和規制。

四是培訓制度。積極展開內部消防安全培訓。要有職前培訓、全員培訓；要有消防常識、消防管理知識、消防器材操作使用、初期火災撲救、應急救助知識等內容的培訓；同時，對如何預防和處置山火也要有專門的培訓。透過培訓切實提高景區管理人員的消防素質。

五是救援制度。景區管理單位應成立專職消防隊伍，配備一些撲救建築火災和山火的消防裝備以及處置其他險情的特種救援裝備。規範專職消防隊伍的訓練，制訂專職消防隊伍參與火災撲救、景區救援行動的規程和預案，努力提高其實戰能力。

六是指導制度。與消防部門建立定期的聯繫指導關係。消防部門定期派出人員進行業務指導，提高景區的消防業務水準。

七是職位責任制度。旅遊景區（點）和人員密集場所（以下簡稱單位）的主要負責人要切實增強消防安全責任主體意識，擔負起消防安全第一責任人的責任。景區應當遵守消防法律、法規、規章，依法履行消防安全職責，建立、健全消防安全制度，逐級落實職位消防安全責任制，建立並落實消防安全自我管理、自我檢查、自我整頓改善機制，確保本單位消防安全。

八是經費保障制度。景區管理單位對消防工作的開支用度，提供經費上的支持，確保各項工作正常展開。

此外，旅遊旺季時，警察、消防、旅遊、森消、工商等單位要積極參與到消防安全工作中來，與景區管理單位形成團體，合力加強對遊客、住宿、餐飲場所、易燃可燃建築物、建築群、用火用電的監督和管理，積極消除各類火災隱患。特別是警察消防部門要積極主動地參與到景區管理單位展開的消防工作中去。要製作宣傳品向遊客散發；要指導景區管理人員展開防火巡查；對各類餐飲、住宿、娛樂場所展開消防安全大檢查，及時發現和消除火災隱患。

3.重視消防安全保障措施

景區應當保障消防水源充足，消防設施、滅火器材和消防安全標示完好有效，消防安全標示符合標準的規定。嚴禁堵塞、占用疏散通道和鎖閉安全出口，要確保暢通。景區內各有關場所應當按國家有關規定合理設置消防水源、消防設施，保證消防通道暢通，並按規定配備消防器材，切實做好及時撲救初期火災和引導顧客（遊客）逃生的準備工作。景區內的消防器材應當登記造冊，專人管理，定期檢查、維修和保養，保持百分之百完好。，制訂消防制度，組織防火檢查，及時消除隱患，制訂滅火和應急疏散預案，建立消防隊伍，並定期組織消防培訓演練。

案例4-6 景區消防演習保安全

7月14日上午，順德長鹿休閒渡假農莊舉行了一場消防滅「火災」的演習。前後僅25分鐘就成功救出了農莊內的「傷員」，消滅了「火情」。上午8點30分，順德長鹿農莊二期遊樂園突然「著火」。火災現場保全立即拉響警鈴，監控保全撥打求救電話，同時，通知各相關責任部門採取應急措施。各有關責任部門各司其職，切斷電源、開啟消防灑水、播報廣播、搶救設備、疏散人群、清點人數。農莊義務消防隊員一批攜帶滅火器，一批打開消防栓接駁水管趕赴現場協助滅火。各職能部門接警後隨即趕到，並在現場成立臨時指揮部。警察維護秩序，交警疏導車流，5臺消防車、50餘名消防官兵立即打開水槍投入戰鬥，同時派出救援人員用擔架從農莊「火海」中救出「傷員」，抬上附近醫院趕來的120救護車。（資料來源：深圳商報·2006-07-24 05：17）

4.建立景區消防安全標準體系

硬性標準的確立，主要是規範各項工作所應達到的品質要求。應有兩方面的標準。一是管理工作標準，即對消防管理工作中的每一項內容都要從量與質上建立標準，防止工作滿足於完成而不求品質，如展開景區消防宣傳的次數和效果、消防安全檢查的範圍和效率等。二是器材裝備的配置標準，對景區管理單位應配備的滅火器、機動抽水機、水帶、水槍、風力滅火機、消防專用車輛等器材裝備制訂數量標準。這些標準由警察消防部門依據國家規定統一制訂，由景區管理單位組織實施，警察消防部門對標準實施情況進行監督和檢查。

（三）景區重點場所的消防安全管理

1.景區賓館飯店的消防安全管理

（1）設立消防安全告示

客房是客人休息暫住的地方，客人在住宿期間待得最長的是在客房，應當利用客房告訴客人有關消防的問題。如在房門背後應安置樓層的「火災緊急疏散示意圖」，在圖上把本房間的位置及最近的疏散線路用醒目的顏色標出來，以便客人在緊急情況下安全撤離；在房間的辦公室上應放置「安全告示」或一本安全告示小冊子，比較詳細地介紹飯店及樓層的消防情況以及在發生火災時該怎麼辦；還可以仿效國外有的飯店專門開闢一個閉路電視頻道播放飯店及樓層的服務項目、安全知識、防火及疏散知識。

（2）建立防火安全計劃與制度

防火安全計劃是指住宿場所（飯店）各職位防火工作的程序、職位職責、注意事項、規章制度以及防火檢查等各項工作的總稱。中國所有消防條例都規定：消防工作實行「預防為主，防消結合」的方針，把重點放在防火上。在制訂防火安全計劃時，要把住宿場所（飯店）內每個職位容易發生火災的因素找出來，然後逐一制訂出防止火災的措施與制度，並建立起防火安全檢查制度。住宿場所（飯店）的消防工作涉及每個職位的每一位員工，只有把消防工作落實到每一個職位，並使每位員工都明確自己對消防工作的職責，安全工作方能有保證。必須使每位員工做到：

①嚴格遵守住宿場所（飯店）規定的消防制度和操作規程；

②發現任何消防問題及時向有關部門彙報；

③維護各種消防器材，不得隨意挪動和損壞；

④發現火患及時報警並奮力撲救。

（3）火災緊急計劃與控制、管理

火災緊急計劃與控制、管理是指在住宿場所（飯店）一旦發生火災的情況下，住宿場所（飯店）所有人員採取行動的計劃與控制、管理方案。火災緊急計劃要根據住宿場所（飯店）的布局及人

員狀況用文字的形式制訂出來，並需要經常組織人員進行訓練。

住宿場所（飯店）內一旦發生火災，正確的做法是要立刻報警。有關人員在接到火災報警後，應當立即抵達現場，組織撲救，並視火情通知飯店消防隊。是否通知消防部門，應當由飯店主管消防的領導來決定。有些比較小的火情，飯店及樓層員工是能夠在短時間內組織人員撲滅的。如果火情較大，就一定要通知消防部門。住宿場所（飯店）應把報警分為兩級。一級報警是在住宿場所（飯店）發生火警時，只是向住宿場所（飯店）的消防中心報警，其他場所聽不到鈴聲，這樣不會造成整個住宿場所（飯店）的緊張氣氛；二級報警是在消防中心確認樓層已發生了火災的情況下，才向全飯店報警。

住宿場所（飯店）應按照樓層及飯店的布局和規模設計出一套方案，使每個部門和員工都知道萬一發生火災時該怎麼做。

萬一住宿場所（飯店）發生火災或發出火災警報時，要求所有員工堅守職位，保持冷靜，切不可驚慌失措，到處亂竄，要按照平時規定的程序作出相應的反應。所有的人員無緊急情況不可使用電話，以保證電話線路的暢通，便於住宿場所（飯店）管理層下達命令。

（4）火災疏散計劃與管理

火災疏散計劃與管理是指住宿場所（飯店）發生火災後人員和財產緊急撤離出火災現場到達安全地帶的行動計劃和措施。在制訂該計劃和措施時，要考慮到樓層布局、飯店周圍場地等情況，以保證盡快地把樓層內的人員和重要財產及文件資料撤離到安全的地方。這是一項極其重要的工作，組織得當可避免人員傷亡和財產損失。

①緊急疏散的命令一般是透過連續不斷的警鈴聲發出或是透過

廣播下達。

②在進行緊急疏散時，客房服務人員要注意通知各房間的每一位客人。只有確定本樓層的客人已全部疏散出去，服務人員才能撤離。

③在疏散時，要通知客人走最近的安全通道，千萬不能使用電梯。可以把事先準備好的「請勿乘電梯」的牌子放在電梯前。有的飯店在電梯的上方用醒目字體寫著「火災時請不要使用電梯」。根據對國際上大量的飯店火災死亡事件的調查分析，有相當一部分人是死在電梯內的。

④當所有人員撤離樓層或飯店後，應當立即到事先指定的安全地帶集中，查點人數。如有下落不明的人員或還未撤離的人員，應立即通知消防隊。

（5）制訂賓館飯店火災防範預案

賓館火災防範預案的內容包括：住宿場所（飯店）總平面圖；註明樓層布局、給水管網安裝消防栓的位置、給水管尺寸、電梯間、防煙樓梯間位置等；住宿場所（飯店）內部消防設備布置圖；自動滅火設備安裝地點、室內消防栓布置圖、進水管線路、閥門位置；根據住宿場所（飯店）的具體情況繪製的滅火行動平面圖；要解決搶救人員、物資及清理火場通路的問題。預案應同時考慮利用閒暇樓梯作為滅火進攻和搶救疏散人員、物資及清理火場的通路；如果樓梯燒著或被火場殘物堵塞，有其他備用的行動方案等。

（6）其他普通住宿場所的消防安全管理

如對非賓館的普通旅遊接待住宿場所，天津薊縣發布了《薊縣農家旅遊景區消防管理規定》，從四個方面對景區農家院消防安全進行規範管理：

對旅遊農家院建築進行規範。針對農家院多為農戶自建建築，

耐火等級低，消防設施、安全疏散達不到要求的特點，規定今後再開業的農家院要嚴格履行消防審批手續。對已開業的場所，要加強管理，配齊消防設施器材，增加安全疏散出口等。

對旅遊農家院服務人員進行規範。主要是對住宿經營人員進行消防專業知識培訓，強化消防安全意識，提高消防安全責任，做到「三懂三會」（懂火災的危險性，會報警；懂火災的撲救方法，會使用滅火器材；懂預防火災的措施、會逃生自救），持證才能工作。

從消防安全管理制度上進行規範。要求農家院建立、健全滅火應急疏散預案，用火用電、消防設施器材保養等制度，立足自防自救。協調聯動警察、旅遊等各部門制訂應急滅火預案，對協調聯動進行規範。各部門加強合作，遇有火情及時撲救，確保人民群眾生命財產安全。

2.景區森林消防安全管理

自然景區群山環繞、林木繁茂，引發山林火災的機率高，森林火災也是景區常見的火災類型。已查明火因的森林火災中，99%以上是人為火，其中燒荒開山、上墳燒紙、野外吸菸是引發森林火災的三大原因。據國家林業局統計，僅2006年1至2月全國共發生森林火災1141起，其中森林火警769起、一般火災372起。因此，對於自然型景區一定要嚴格按照各地區《森林防火安全條例規定》的要求，努力減少火險隱患，建立以防為主的安全管理體系，提高火災緊急救助能力。

（1）完善和落實森林防火責任制

要把森林防火責任層層分解到景區各個管理職位，同時要加強與景區週邊社區的互動，形成健全穩定、精幹高效、資訊暢通、反應快捷、保障有力的森林防火組織指揮體系。景區內的林場、自然

保護區、森林旅遊區以及防火期在野外生產作業的單位，都要建立專門組織機構，確定專人負責森林防火工作，明確森林火災責任追究的範圍、程序和各級政府領導及各有關部門承擔的森林消防責任。

（2）要加快火險預測預報體系建設

防火期間，各單位要根據氣象部門的森林火險天氣預報、高火險天氣警報做好火場氣象服務工作。預測預報成果要及時報告有關主管上級，通報各級森林防火辦公室和社會公眾。景區要與有關部門完成林下可燃物調查，編制景區林下可燃物分布圖，逐步建立景區森林火險等級預報系統和森林火險預測預報體系。要健全、完善森林火情監測體系。要透過衛星監測、飛機巡護、雷電監測、瞭望臺監測、視訊監測和地面巡護等方式，構架起全天候、立體式的火情監測網路。要加強衛星林火監測熱點的核查和回饋。防火緊要期要多形式組織地面巡護，並積極創造條件展開飛機巡護。

（3）要加快林火阻隔網絡體系的建設

生物防火林帶建設是森林防火阻隔系統建設的重點，是減少森林火災危害的治本之策。景區綠化規劃中必須營造生物防火林帶。在景區綠化規劃建設的各類工程設施，必須開設防火隔離帶或營造生物防火林帶、設置森林防火宣傳標識等配套森林防火基礎設施。要做到防火林帶建設與工程建設同步規劃、同步設計、同步施工、同步驗收。如大足國家級森林公園玉龍山充分利用部分植物獨特的耐火特性，建成了2萬米的生物防火阻隔帶。在這條2萬米的生物防火阻隔帶中，引種了2.6萬多棵木荷、杜英等具有耐火性能的樹種。一旦發生火災，這些樹木能有效防止火災的蔓延，造成自然阻隔的作用。

（4）建立、完善森林火災處置應急機制，提高火災緊急救助能力

加強景區森林火災應急機制建設是強化景區消防安全管理的重要內容。景區要結合本地森林火災發生的特點統一部署、認真研究、集思廣益，逐級制訂和完善森林火災應急預案，抓緊建立處置森林火災的應急機制，努力增強搶險救災的快速反應能力，提高撲火救災的主動性、有序性和實效性。

　　要貫徹落實統一領導、分級負責、協調配合、整合資源、以人為本、科學撲救、平戰結合、公眾參與的防火工作原則。要按照條塊結合，積極協調相關部門密切合作，形成合力，確保各項措施快速有效實施。要提高科學撲救水準，最大限度地減少森林火災造成的人員傷亡和危害，切實加強撲火應急救援人員的安全防護，做到安全、快速、有效處置，把森林火災損失降到最低限度。要堅持貫徹「預防為主，積極消滅」的森林防火工作方針，依法動員和組織各相關部門、單位和社會力量積極參與森林防火、撲火工作，建立和落實「群眾廣泛參與，社會積極支持，部門齊抓共管，政府全面負責」的森林防火長效工作機制。

（5）加強景區森林消防隊伍建設

　　森林火災是一種突發性自然災害，必須有一支應急隊伍按照預案及時合理地予以處置。景區要採取有效措施，抓緊建立一支政治堅定、紀律嚴明、作風嚴格、訓練有素、快速反應、能征善戰的森林消防隊伍。

（6）加強旅遊者防火意識，減少火險隱患

　　加強火源管理是森林防火的關鍵環節，要堅決管住森林火災源頭。要加強對林區生產用火的管理。對必須進行的生產用火，要嚴格按規定審批，用火責任要明確到人，監督管理要落實到位。對在林區吸菸、狩獵、上墳燒香燒紙、旅遊野炊等非生產性用火，要落實強制管制措施。要加強對森林防火重點地區、重要部位、關鍵時期的火源管理。景區、旅遊區要設立專門吸菸場所，防止遊客亂丟

菸蒂。在元旦、春節、清明節等節假日期間，對風景旅遊區、墓葬地等重要防火部位要加強力量巡查巡護、死看死守。要推廣一些地方在火源管理上實行的機關監督幹部、領導者監督群眾、教師監督學生、監護人監督癡呆傻瘋人員和「十戶聯保」等責任制。

3.古建築類景區的消防安全管理

古建築類景區是中國發展旅遊業的重要資源。古建築類景區是一個地區、某一時代文化發展的標示，代表了當地特有的奇蹟。除建築物本身的價值以外，在建築物內一般都藏有大量文物和珍貴的藝術品，這些文物和藝術品對研究歷史、宗教、天文、星算、醫學、文化、藝術等都具有重要的意義。

（1）古建築類景區的火災危險性

①火災荷載大，耐火等級低。中國古建築絕大多數以木材為主要建築材料，以木構架為主要結構形式，耐火等級低。古建築類景區中的木材，經過多年的乾燥，成了「全乾材」，含水量很低，因此極易燃燒。特別是一些枯朽的木材，由於質地疏鬆，在乾燥的季節遇到火星也會起火。中國古建築多採用松、柏、杉、楠等木材，火災荷載遠遠高於現行的國家標準所規定的火災負荷量，火災危險性極大。古建築中的各種木材構件具有特別良好的燃燒和傳播火焰的條件。古建築起火後，猶如架滿了乾柴的爐膛，而屋頂嚴實緊密，在發生火災時，屋頂內部的煙熱不易散發，溫度容易積聚，迅速導致「轟燃」。古建築的梁、柱、椽等構件表面積大，木材的裂縫和拼接的縫隙多，再加上大多數通風條件比較好，有的古建築更是建在高山之巔，發生火災後火勢蔓延快，燃燒猛烈，極易形成立體燃燒。

②無防火間距，容易出現火勢蔓延的局面。中國的古建築類景區多數是以各式各樣的單體建築為基礎，組成各種庭院。在庭院布局中，基本採用「四合院」和「廊院」的形式。這兩種布局形式都

缺少防火分隔和安全空間，如果其中一處起火，一時得不到有效控制，毗連的木結構建築很快就會出現大面積燃燒，形成火燒連營的局面。

③火災撲救難度大。中國的古建築類景區分布在全國各地，且大多數遠離城鎮，建於環境幽靜的高山深谷之中。這些古建築類景區普遍缺乏自防自救能力，既沒有足夠的訓練有素的專職消防隊員，也沒有配備安裝有效的消防設施，一旦發生火災，位於城鎮的消防隊鞭長莫及，只有任其燃燒，直至燒完為止。大多數古建築類景區都缺乏消防水源，而對於一些高大的古建築更是有水也難以解決問題；再加上古建築類景區周圍的道路大多狹窄，有的還設有門檻、臺階，消防車根本無法通行，這些都給火災撲救工作帶來很大的困難。

④古建築類景區用火管理和使用問題較多。許多古建築類景區的主管部門分工不明確、職責不清，往往為了追逐經濟利益而忽視了消防安全管理。在古建築類景區的使用中，一些地方利用古建築類景區開設旅館、飯店、招待所、工廠、倉庫等，火源管理不嚴，電線亂拉亂接，線路開關隨意亂設，消防設施配備數量不足，消防水源缺乏。有的古建築類景區的周圍大量開店，火災危險因素大量增多。這些管理和使用方面存在的消防安全問題，給古建築類景區帶來了嚴重的威脅。

（2）古建築類景區誘發火災的主要原因

新中國成立前，中國古建築類景區起火多數是雷擊和戰爭引起的。新中國成立後，一些古建築類景區被隨意改變其使用性質，火災時有發生，原因也大不相同，歸納起來主要有以下幾種情況：①生活用火不慎。主要是炊煮、取暖和照明用火不慎引發火災。②電線、電器設備起火。主要是由於電線陳舊老化、絕緣損壞、發生短路引發火災；還有的是大功率燈泡緊靠可燃物，長時間烘烤而起

火。③亂扔菸蒂起火。④小孩玩火。⑤宗教活動。1984年4月，雲南筇竹寺華嚴閣發生火災，直接原因是兩位信女進閣燒「頭香」不慎引起的。⑥雷擊起火。⑦生產用火。

（3）古建築類景區的消防安全管理

古建築類景區的火災危險性及其諸多消防安全隱患問題應當引起主管部門和古建築類景區使用單位的高度重視，特別是這些單位的消防安全責任人和消防安全管理人應當重視和加強古建築類景區的消防工作，落實各項消防措施，確保古建築類景區的安全。

①提高認識，加強組織領導。確定一名行政高層為該單位的消防安全責任人，全面負責本單位的消防安全工作；認真落實逐級的消防責任制和職位防火安全責任制；嚴格各項防火安全管理制度，明確單位的消防安全管理人負責本單位日常的消防安全管理工作；落實夜間巡查制度，定期組織防火安全檢查，及時整頓改善火災隱患；建立防火檔案；組織展開防火宣傳教育；制訂滅火應急方案，並組織滅火疏散演練。

②嚴格各項安全管理制度，落實消防巡查措施。古建築類景區管理與使用單位應嚴格古建築類景區內火源、電源和各種易燃易爆物品的管理。古建築類景區內的用火、照明用電包括香火爐的設置必須符合防火安全規定，不得使用液化石油氣和煤氣管道。在重點要害部位，應設置「禁止煙火」的明顯標示。古建築類景區內點蠟燭應儘量改用小功率燈泡代替，燒香、焚紙應在室外避風處進行，並設置專門的香爐。古建築類景區內電燈和其他電器設備的安裝須經文物行政管理部門批准，並嚴格執行電氣安全技術規程。古建築類景區還應儘可能安裝防雷裝置，落實防雷措施。古建築類景區範圍內堆放有柴草、木材及易燃易爆化學危險物品的應儘早將其搬遷。古建築類景區內或外圍毗連古建築類景區的範圍搭有臨時建築破壞原有防火分隔和防火間距的，應堅決拆除。古建築類景區中重

要的木構件部分、重點保護部位與古建築類景區內懸掛的各種棉、麻、絲、毛紡織品飾物和帳幔、傘蓋等，應進行防火阻燃處理。除此之外，古建築類景區還應加強24小時值班和防火巡查，發現情況，及時處置。

③完善消防設施，提高自防自救能力。由於大多數古建築類景區受地理位置和客觀條件的限制，發生火災後，不能完全依靠消防隊趕來撲救，因此還必須完善自身的消防設施，以使火災在初期階段得到有效控制，減少人員的傷亡和財產的損失。

城市中的古建築類景區應利用市政供水管網安裝消防栓，配置消防滅火器材。郊野、山區中的古建築類景區應修建消防水塔、消防水缸，保證消防應急用水供應，以便發生火災時使用。天然水源旁的古建築類景區還應修建消防碼頭，供消防車停靠汲水。通常情況下，古建築類景區應在不破壞原布局的情況下開闢消防通道。消防通道最好成環形。

此外，古建築類景區內還應按要求配置相當數量的輕便滅火器，有條件的古建築類景區應安裝自動報警裝置和滅火裝置。當在上部安裝灑水系統有困難時，可在地上安裝固定的高壓水槍自動出水滅火裝置。

五、景區特種設備與設施安全管理

景區特種設備與設施是指涉及生命安全、危險性較大的鍋爐、壓力容器（含氣瓶）、壓力管道、電梯、起重機械、客運索道、大型遊樂設施和場（廠）內機動車輛。景區特種設備與設施有的在高溫高壓下工作，有的盛裝易燃、易爆、有毒介質，有的在高空、高速下運行，一旦發生事故，將會給景區造成嚴重的人員傷亡及重大財產損失。目前特種設備與設施已廣泛用於景區中的各個環節，成

為景區生產營運中不可缺少的生產裝置和生活設施。能否保證景區特種設備與設施安全運行，事關景區經濟健康發展和旅遊者生命安全。

（一）景區特種設備與設施安全問題表現形式

總體來說，中國景區的特種設備與設施運行安全總體平穩，杜絕了重特大事故。但是，隨著中國景區的快速發展，特種設備與設施數量以每年10％的速度增長，使用範圍日益擴大，種類不斷增加，安全事故時有發生，尤其是使用環節的安全形勢不容樂觀，主要表現為：

1.部分景區法人代表或業主的安全主體責任意識不強，安全觀念淡薄

為了片面追求經濟效益，一味強調低成本投入，違反特種設備與設施法律法規。有些公園、遊樂園將遊樂設施承包給個體商販經營，導致設備處於無人檢查、保養、維修的狀況。操作人員、管理人員不能得到很好的專業培訓，個別甚至未經培訓無證工作。

2.部分景區未按規定設立安全管理機構或人員，人員素質較低

相當一部分新創辦的景區，因為規模較小、起步較晚，景區特種設備與設施安全問題表現得更為突出。在此類景區中，既沒有正規的安全管理機構，也沒有安排管理人員培訓，安全責任無法落實，安全生產缺乏監督，安全制度形同虛設。特種設備與設施管理人員不懂也不遵守特種設備與設施法律法規和安全技術規程，設備投入使用前後不按規定註冊登記，設備未經檢驗投入使用和人員不持證工作現象較為普遍。

3.部分特種設備與設施安裝、維修和改造不向質監部門通報，

未經檢驗檢測機構安全檢驗合格即投入使用

　　中國遊樂設施製造業從1980年代開始起步，到現在發展不過30年，相關法律、法規、技術標準還不完善，產品品質有待進一步提高。一些景區不理解特種設備與設施安全檢驗的重要性，認為自己有能力保證特種設備與設施安全或特種設備與設施定期檢驗可做可不做，因而拒絕、抵制訂期檢驗。

　　4.部分景區非法移裝使用舊特種設備與設施現象屢見不鮮，安全監管難度加大

　　由於部分景區的法人代表或業主缺乏安全意識和管理水準，一味追求低投入，使用非法移裝的舊特種設備與設施，有的非法移裝的舊特種設備資料、手續不全，安全狀況不明，無法實施註冊登記和檢驗檢測，安全使用存在死角和盲區。

　　5.部分特種設備與設施操作人員未經培訓工作，違規操作特種設備

　　目前，一些特種設備與設施如壓力容器和起重機械操作比較直觀，簡單易學，操作人員無須培訓即可工作，因此無證工作和違反操作規程導致的特種設備與設施事故開端經常出現。

（二）景區特種設備與設施安全管理

　　要進一步明確景區是特種設備與設施安全運行的責任主體，加強特種設備與設施使用環節安全的規範化管理。

　　遊藝機、遊樂設施、水上遊樂設施的購置、安裝、使用、管理，應嚴格按國家有關部門制訂的遊藝機、遊樂設施安全監督管理規定和水上世界安全衛生管理辦法等有關標準、規定、辦法執行。使用這些設施、設備應取得技術檢驗部門的驗收合格證書。

遊藝機產品品質是遊樂安全的保證。遊藝機研究製作必須遵守國家遊樂設施安全標準和相應的遊藝機通用技術條件。新產品試製完成後，經評審、檢測合格後才能投入使用。運行半年以上，證明其性能符合使用要求和有關標準，可提出領取生產許可證申請。領證須經技術鑑定和國家遊藝機質量監督檢驗中心檢測合格。遊樂園（場）在引入遊藝機時，要特別關注產品應具有生產許可證，杜絕無生產許可證產品進入遊樂園（場），危及遊客的人身安全。

　　2.嚴格實行特種設備與設施使用註冊登記制度

　　特種設備與設施在投入使用前或者投入使用後30日內，景區須向所在區市質監部門辦理使用註冊登記手續，否則不得使用。使用登記證和安全檢驗合格標示應當置於或者附著於該特種設備的顯著位置。

　　3.嚴格實行特種設備與設施作業人員持證工作制度

　　特種設備與設施作業人員及相關安全管理人員（統稱「特種設備作業人員」）持證工作是加強特種設備與設施安全性、實現規範化管理的重要手段。特種設備與設施作業人員須按國家有關規定經所在區市質監部門考核合格、取得國家統一格式的特種作業人員證書，方可從事相應的作業或管理工作。景區內的鍋爐、壓力容器、電梯等國家指定的特種設備與設施應符合規定，並取得特種設備監察管理部門簽發的使用證方可投入運行；操作人員須經特種設備監察管理部門安全技術考核合格後持證工作。景區內遊船（車）、纜車、索道、碼頭等交通遊覽設施及各類機械遊樂項目未取得特種設備監督管理部門使用證的，不得投入運行。

　　4.嚴格依法實施特種設備強制技術檢驗制度

　　在用特種設備與設施的定期檢驗，是特種設備安全監察的一項重要制度，是確保特種設備安全使用的必要手段和技術保證。景區

必須按照安全技術規範定期檢驗的要求，在安全檢驗合格有效期屆滿前1個月向相關特種設備檢驗檢測機構提出定期檢驗要求，簽訂檢驗合約或協議，按時實施定期技術檢驗。未經定期檢驗或超期未檢或檢驗不合格的特種設備，不得繼續使用。定期組織全遊樂園（場）按年、季、月、節假日前和旺季開始前的安全檢查，建立安全檢查工作檔案，每次檢查要填寫檢查檔案，檢查的原始記錄由責任人員簽字存檔。

5.加強特種設備日常維護保養和定期檢查工作

做好特種設備維護保養和定期檢查工作是景區的義務，也是保證特種設備安全使用和延長其使用壽命的重要手段。景區對在用特種設備與設施應當至少每月進行一次自行檢查，並作出記錄，發現異常情況應及時處理；應當對在用特種設備與設施的安全附件、安全保護裝置、測量調控裝置及有關附屬儀器儀表按規定要求進行定期校驗、檢修，並作出記錄。加強安全檢查，除進行日、週、月、節假日前和旺季開始前的例行檢查外，設備設施必須按規定每年全面檢修一次，嚴禁設備帶故障運轉；凡遇有惡劣天氣或遊藝、遊樂設施機械故障時，須有應急、應變措施，因為此類原因而停業時，應對外公告。

景區內開行的電梯應當至少每15日進行一次清潔、潤滑、調整和檢查。電梯的日常維護保養單位接到故障通知後，應當立即趕赴現場採取必要的應急救援措施。電梯投入使用後，電梯製造單位應當對其製造的電梯的安全運行情況進行跟蹤調查和瞭解，要對電梯的日常維護保養單位或者使用電梯的景區在安全運行方面存在的問題提出改進建議，並提供必要的技術幫助。

客運索道、大型遊樂設施的營運景區在客運索道、大型遊樂設施每日投入使用前應當進行試運行和例行安全檢查，對安全裝置進行檢查確認。

6.做好特種設備與設施安全技術檔案管理工作

景區建立特種設備與設施安全技術檔案是加強安全管理的一項重要工作。特種設備與設施安全技術檔案應包括以下兩個方面內容：一是證明特種設備與設施本身品質的文件資料，即製造單位、安裝單位提供的設計、製造、安裝文件，應有設計文件資料、製造品質證明書、監督檢驗證明、特種設備使用說明書、安裝品質證明資料等；二是使用過程的記錄文件，應有定期檢驗、改造、維修證明，自行檢查記錄，設備日常運行狀況記錄，日常維護保養記錄，運行故障和事故記錄等。要認真執行每日營運前的例行安全檢查，建立安全檢查記錄制度。沒有安全檢查人員簽字的設施、設備不能投入營運，詳細做好安全運行狀態記錄。嚴禁使用超過安全期限的遊樂設施、設備載客運轉。

7.實行安全事故隱患報告制度

特種設備與設施出現故障或者發生異常情況，景區應當對其進行全面檢查，消除事故隱患後，方可重新投入使用。特種設備與設施存在嚴重事故隱患，應及時向當地質監部門報告。對無改造、維修價值，或者超過安全技術規範規定使用年限的，景區應當對特種設備與設施及時予以報廢，並向質監部門辦理註銷手續。遊樂園（場）應建立、健全各項安全管理制度，包括安全管理制度、遊樂園（場）全天候值班制度、定期安全檢查制度和檢查內容要求、遊藝機及遊樂項目安全操作規程、水上遊樂安全要求及安全事故登記和上報制度等。配備安全保衛人員，維護遊樂園（場）遊樂秩序，制止治安糾紛；遊樂園（場）全體員工須經火警預演培訓和機械險情排除培訓，要能熟練掌握有關緊急處理措施。

（三）客運索道的安全管理

1.客運索道發展現狀

客運架空索道是一種能跨山、越河、適應各種複雜地形的運輸工具，同時還具有遊覽、觀光的作用，是森林公園和各種風景遊覽區一種理想的輸送遊客的交通工具。據中國索道協會的統計，2005年底中國共建成客運索道747條，其中客運架空索道與地面纜車347條，分布在除西藏以外的30個省、自治區、直轄市，年輸送遊客9000多萬人次，經濟效益約20億元，從業人員3萬餘人。客運架空索道主要類型包括：

（1）單線循環式固定抱索器索道

一般能適應中國大多數景區的地形要求，具有結構簡單、維護方便、投資較少、建設週期短等特點。在中國已建索道中占有較大比重（占70.55%）。

（2）單線循環脈動式索道

是一種吊具成組成對吊廂式索道，適合沿線支架跨距較大、距地較高的線路，並具有上、下車方便的特點。占客運索道總數的9.20%。

（3）往覆式索道

主要用於跨越大江、大河和峽谷，跨度可達1000米以上，並具有一定的抗風能力。占客運索道總數的8.59%。

（4）脫開掛結式索道

這種索道在線可高速行駛（7～8米／秒），進站可停車上、下乘客，具有運量大、適應線路長等特點；但設備複雜，投資較大。占客運索道總數的7.06%。

（5）客運地面纜車這種纜車的特點是客車支撐在地面軌道上，在大風時運行比其他任何索道系統抗風性好，是客運索道系統

中最容易救護的。客運纜車可以水平轉彎，有時呈雙向彎曲，適用於陡坡直線、弧線和地面、高架橋或地下隧道。由於有軌道和路基，使其在建設時投資比較大。但它線路合理，營運費用低。占索道總數的4.6％。

（6）拖牽索道

是一種乘客在運行中不離開地面的小型、簡易索道，廣泛用於滑雪場、滑沙場等娛樂場所。這種索道投資少、建設週期短，目前中國國內有200條左右。

2.景區索道安全問題的表現形式

（1）索道運行進入故障多發期

中國客運索道安全基礎工作較為薄弱，與世界已開發國家相比有較大差距，傷亡事故率是義大利的2.6倍，是法國的28倍，是挪威的47倍。且目前中國已運行10年以上的索道有130餘條，按照歐洲有關客運索道運行時間的規定，這些索道大多已進入故障的易發期和多發期，普陀山索道、張家界黃石寨索道、麗江玉龍山索道、武當山索道等均發生過運行故障（引自中國質量報，王輝：中國索道安全狀況白皮書問世——《中國客運索道安全形勢與對策》課題研究通過評審）。

（2）索道有的設計違反安全規範要求，有的重要零部件品質低劣，給運行遺留下許多事故隱患

國家索道安全中心在對已建成的120餘條客運索道進行的安全檢測驗收工作中已發現重慶歌樂山、柳州鵝山等數條高差大、負力大的客運索道未裝設緊急煞車；多條索道運載工具與週邊障礙物之間淨空尺寸過小；鼓山、鼓浪嶼等客運索道張緊系統回柱絞車不符合安全規範要求，潛伏著跑車危險；捕捉器安裝位置不妥，定位緊固螺釘長度不夠、缺少鎖緊螺帽，托壓索輪側板和抱索器有裂紋，

吊椅的重要部位銹蝕嚴重，吊椅壁厚過薄，承載索、牽引索、運載索選型錯誤，鋼絲繩編結部分嚴重超出安全規範規定的範圍，固定抱索器夾緊力過大或超長時間不移位，損傷運載索；張家界黃石寨索道支架安裝的後高強度地腳螺栓出現裂紋，經檢驗屬於材料熱處理品質問題，不得不全部更換；醫巫閭索道、昆明西山龍門索道、青城後山索道、盤山索道、燕塞湖索道還發生過多起驅動輪、迂迴輪異常響聲嚴重，軸承損壞、大輪卡住突然停機、減速機軸承燒燬、輪齒斷裂、煞車閘輪有裂紋、聯軸器斷裂、鋼絲繩內部存在嚴重斷絲，防脫索保護裝置、行程限位開關失靈、無顯示，不能準確可靠地發揮作用等事故。

（3）個別索道站（公司）高層對客運索道機電設備的保養維修、檢測驗收、安全管理的重要性缺乏認識，忽視對職工進行安全教育和業務技術培訓，甚至站長不參加培訓、無證工作，索道無證營運等

3.景區客運索道安全管理的基本原則

在研究和處理不安全因素，預防客運索道發生人身傷亡、設備損壞事故方面，可參照下列12項原則（吳鴻啟，1996；周新年，1996等）：

（1）消除原則

採取有效措施，嚴格按照設計施工驗收規範執行，儘可能消除不安全因素和事故隱患。

（2）預防原則

對客運索道運行中某些一時無法徹底消除的不安全因素和事故隱患，應在設計時提出周全可靠的處理辦法，在客運索道開始營運前實施預防措施。

（3）減弱原則

對不能或難以消除和預防的情況，應採取措施儘量減少危害。如行走小車端部設置緩衝器，高處作業使用安全帶、安全帽、安全網。

（4）隔離原則

對那些無法消除、也不能預防和減弱的情況，應使用安全罩、防護屏等設施，將人與高速運動器件或不安全電源等隔離開；使用醒目標示和有效設施，防止遊客和無關人員進入控制室、驅動機房、支架和危險區域等。

（5）連鎖原則

應給有危險的設備或工藝環節安裝連鎖裝置，一旦操作者違規作業或機器設備處於危險狀態時，連鎖裝置可以使機器立即停止運轉。

（6）設置薄弱環節保險絲、易熔塞以及防止脫索事故的U形針等。

（7）加強原則

對抱索器、托（壓）索輪、吊架、吊廂、支架、鋼絲繩等與安全關係重大的零部件，設計時要加大安全係數。製造中從材料、工藝、裝配、質檢各方面嚴格保證品質，並加強檢測力道。

（8）科學布局

精密計算，正確選擇索道型式、工藝線路。科學地進行驅動結構、液壓站、防雷、加減速、煞車、張緊等各種設備和支架托（壓）索輪的配置。

（9）合理原則

用人要合理，安排有一定技術素質和文化及道德修養、精力充沛、責任心強的人員在重要、關鍵職位上，並注意適當減少工作時

間，改善工作環境，提高服務品質。

（10）強化原則

強化管理，堅決執行安全法規、標準，遵規守紀，加強安全措施的落實，把規章制度和職責落實到部門、落實到職位、落實到人。

（11）超前原則

抓源頭，從設計、製造、安裝開始層層把關，認真審查，確保品質，堅決做到索道竣工時不遺留隱患。索道站工作人員先培訓後工作，儘早參加索道安裝、調試，搞好業務技術培訓。索道竣工後，嚴格執行操作規程，認真管好設備。

（12）實現機械化、自動化，代替人工操作避免人受情緒和外界的影響引起失誤。

4.景區索道安全管理

（1）按照國家相關法律法規規定，嚴格索道項目的建設、管理

建設、環保、林業等索道項目審批部門要建立合作機制，在項目立項階段安全監察和設計鑑定機構能及時介入工作，從源頭將安全品質徹底把關；對設計鑑定未通過而擅自開工的，應堅決查處。

（2）對設備安全品質嚴厲把關，透過型式試驗、製造安裝監督檢驗和定期檢驗，嚴格把關索道品質，確保索道本身安全

加強客運索道定期檢驗工作，嚴厲做好現場監察把關，改進安全監督檢查的方式。安全監督檢查應由不定期組織大檢查逐步轉向以有計劃、有針對性地安全巡查制為主的檢查方式。還要加強事故調查處理工作，盡快組織有關專家制訂索道故障和事故的定義，確定故障和事故分類方法，規定故障和事故上報訊息和統計分析方

法，建立故障和事故訊息庫，定期公布事故訊息，以防止類似事故重複發生。建立事故調查專家庫，一旦發生事故，專家能及時到達事故現場。加強對索道企業有關人員和基層安全監察人員在故障和事故分析方面的培訓，提高故障和事故分析準確率。建立與已開發國家索道故障和事故進行比較的管道，定期進行比較，及時找出其間存在的差距。

（3）建立客運索道營運重大危險源監控和隱患整治機制

目前的很多索道事故都是因為管理不嚴和設備老化造成的，因此要建立重大危險源監控和重大隱患整治機制，可將客流集中、影響大、運行條件差的客運索道列為重大危險源進行重點分類監控。要實現定期檢驗的項目百分之百合格，作業人員要達到百分之百持證工作，定期安全檢查制度應百分之百地執行。對於部分管理不嚴、設備陳舊老化、存在重大安全隱患的客運索道，應當進行重點整治。存在重大安全隱患、不具備運行條件的要堅決封停，對違法運行的要嚴肅查處。積極引導和幫助使用單位進行整頓改善和技術改造。

（4）建立客運索道資訊化管理網路

客運索道營運資訊化管理系統要與特種設備與設施安全監察資訊化網路實行鏈接，使安全監察機構對客運索道的使用實行即時跟蹤，及時掌握運行狀況，同時也使使用單位及時瞭解安全監察工作的動態。參考電梯集中監控的經驗，探索客運索道實行遠程監控的途徑，這樣一方面安全監督管理部門可以即時掌握客運索道運行狀態，另一方面客運索道發生故障時，監控中心可以組織專家進行「會診」。

（5）建立客運索道安全應急救援體系

包括制訂應急救援預案，建立、健全應急救援組織，加強培訓

和演練，充分依託和利用全社會應急救援系統。

（四）景區遊樂設施的安全管理

遊樂園（場）是指設有遊藝機和遊樂設施，展開各項遊藝、遊樂活動，供遊客娛樂、健身的場所。現代遊樂設施種類繁多，結構及運動形式各種各樣，規格大小相差懸殊，外觀造型各有千秋。目前遊樂設施依據運動特點共分為13大類，即：轉馬類、滑行類、陀螺類、飛行塔類、賽車類、自控飛機類、觀覽車類、小火車類、架空遊覽車類、光電打靶類、水上遊樂設施、碰碰車類、電池車類。遊樂園（場）安全管理歸為娛樂安全管理。水上世界也屬遊樂園（場）中一個專門的類別，是專供遊客游泳或進行戲水等水上遊樂活動的場所。

1.遊樂設施概況及其安全問題

遊樂設施是承載遊客遊樂的最常見、最重要的設施之一。近幾年，為了滿足人們在娛樂中尋求冒險、刺激的需要，遊樂設施逐漸向高空、高速、高刺激性的方向發展。隨著遊樂設施提升高度、運轉速度和擺動角度的不斷增大，遊客身體和遊樂設施承受的衝擊載荷也不斷增加，發生事故的可能性也隨之增加。據瞭解，到2004年底，中國已擁有大中型遊樂園近百個、大型遊樂設施15600多臺（套）。遊樂設施安全問題愈來愈引起全社會的重視。

根據有關資料介紹，中國每年都發生多起遊樂設施安全事故。各公園、遊樂園（場）的遊樂設施安全管理狀況並不令人樂觀。

國家質量監督檢驗檢疫總局組織特種設備與設施安全監察人員和技術專家對北京、浙江等8省市的大型遊樂設施進行了安全抽查。質檢總局公布的抽查結果顯示，大型遊樂設施設備安全狀況總體良好。質檢總局有關負責人說，本次共抽查22個遊樂場所，涉

及大型遊樂設施369臺（套）。從這22家遊樂場所的情況看，絕大多數建立了規章制度，落實了安全責任，制訂了應急預案，配備了救援組織和救援裝備。被抽查的絕大多數遊樂設施按照有關規定進行了註冊登記和定期檢驗，設備安全狀況總體較好。其中，大型主題公園和大型遊樂園的設備安全狀況和安全管理情況比較好，部分公園和小型遊樂園還有一定差距。抽查發現的主要問題是遊樂設施超期未檢、個別遊樂設施存在嚴重事故隱患。部分使用單位安全管理制度不全面、不夠具體；日常運行、維修記錄不全；沒有應急預案或應急預案過於簡單，可操作性不強；部分單位未見演習記錄，未按規定懸掛安全檢驗合格標示，乘客須知不完善。

2.遊樂設施的安全管理

遊樂設施的安全管理工作正逐步走上規範化、標準化管理的軌道。做好景區遊樂設施的安全管理工作、確保遊客的安全主要應從以下幾個方面著手：

（1）新裝遊樂設施前，所選設備的製造廠商應有生產許可證，所選安裝單位應有安裝資質

其中新建或改建危險性較大的遊樂設施設計文件需經國家遊樂設施監督檢驗機構審核透過後方可進行製造、安裝或改造。新建或改建的遊樂設施必須經有資質的監督檢驗機構檢驗合格並向安全生產監督管理部門登記註冊後方可投入營運。這樣可以從設計、製造、安裝等主要環節上保證遊樂設施的品質和安全達到標準的要求，杜絕「先天不足」。

（2）遊樂設施營運使用單位應根據本單位的實際情況設置安全管理機構或者配備專職、兼職的安全管理人員

應制訂並嚴格執行以職位責任制為核心，包括技術檔案管理、安全操作、常規檢查、維修保養、定期報檢和應急措施在內的遊樂

設施安全使用和營運管理制度。操作、管理、維修人員工作前應進行專業培訓，經考核合格後持證工作。還應組織經常性的安全技術學習，不斷提高管理及操作人員的素質。定期進行救援演習，使救援人員熟悉救援程序、方法和救援設備。管理和操作人員應嚴格按照規程進行管理和操作，做好運行記錄。積極配合品質技術監督檢驗機構做好對本單位遊樂設施的年度檢驗工作。

（３）應在遊樂設施及其附近區域的醒目位置處張貼遊客須知、指示和警示標示等

保持周圍場地通暢、開闊且有足夠的照明。安全隔離柵欄應牢固可靠，高度及間隙應滿足技術標準要求。

（４）加強遊樂設施的安全檢查及維修保養

鑑於在用遊樂設施因磨損、疲勞等造成軸、繩索、鏈條、皮帶斷裂，金屬結構變形開焊等引起的事故在遊樂設施安全事故中占有很大的比重，遊樂設施的營運使用單位的管理及維修保養人員應對遊樂設施的關鍵部位進行定期的檢查和保養，對存在隱患的設備應及時維修，切忌設備「帶病運行」。檢查的重點和要求是：

①鋼結構的焊縫是否有開裂，連接件、緊固件是否固定可靠，主要受力桿件的變形及結構的銹蝕是否超標。

②結構的重要承載軸應定期檢查磨損量及有無裂紋和變形。滑行車類的重要軸、銷軸每年應進行一次無損探傷，其他重要軸類（不可拆卸的除外）部件每3年進行一次無損檢測。

③承載用鋼絲繩、吊掛件、鏈條、皮帶的磨損量、斷絲數未超標。

④以下各種安全保護裝置可靠有效：人體保護裝置如安全帶有足夠的抗拉強度，安全壓杠有足夠的鎖緊力；封閉座艙門的鎖緊裝置應可靠；煞車裝置的摩擦襯墊無過度磨損，能夠可靠煞車；限

位、限速裝置應靈敏有效；液壓或氣動系統過壓保護裝置的整定值應符合要求；機械運動部位應有防護罩或其他有效的保護措施。

3.加強遊客安全教育，強化遊客自我保護意識

除遊樂設施營運使用單位加強安全管理外，遊客自身也應增強自我保護意識，最大限度地減少傷亡事故的發生。

①乘坐遊樂設施前應首先觀察在醒目位置上有無監督檢驗部門頒發的檢驗合格證。無檢驗合格證的或超過有效期的最好不要乘坐和遊玩。另外，要注意觀察遊樂設施營運使用單位安全管理是否規範，如發現設施周圍場地雜亂擁擠、無必要的指示和警示標示、防護裝置殘缺不全、管理和操作人員擅離職守等現象存在，說明該營運使用單位內部管理混亂，設備極有可能存在嚴重隱患，隨時可能發生事故。

②乘坐遊樂設施時，如發現遊樂設施有異常聲響、氣味、抖動、晃動等情況應及時離開設備並告知設備管理人員。遊玩中，一旦發生事故或故障被困在空中或座艙中，不要驚慌，也不要試圖採取從空中跳下等危險動作。一般來說，遊樂設備都有比較齊全的安全保護裝置，營運單位也有比較安全有效的應急救援措施，遊客可耐心等待營運使用單位的救援。

③遊玩時應認真閱讀遊客須知，注意觀察指示和警示標示，聽從管理人員的指揮；遊玩中應繫好安全帶，扣好鎖緊裝置，觀察安全壓杠是否壓好；不要隨意翻越欄杆或穿越警戒線；特別要注意看管好自己的小孩。

六、景區（點）和工作場所安全生產管理

景區旅遊和工作場所是景區內的景點以及景區員工的工作場所，是景區內人流密度最高的地區，也是安全事故最容易發生的地區之一，嚴格景區場所的安全管理具有重要的意義。

（一）落實職位責任制

景區景點的主要負責人對安全生產工作全面負責。遵守安全生產的法律、法規、規章，加強安全生產管理，建立、健全安全生產責任制度，完善安全生產條件，確保安全生產。

（二）設立景區（點）的專職安全員

根據景區旅遊接待狀況，在旅遊旺季時重點地段應當設置安全生產管理機構，或者配備專職安全生產管理人員；或者委託具有國家規定的相關專業技術資格的工程技術人員提供安全生產管理服務。

（三）嚴格景區從業人員的教育培訓

景區（點）應當對從業人員進行安全生產教育和培訓。未經安全生產教育和培訓，未合格的從業人員，不得上線作業。景區應當對安全生產教育和培訓的情況進行記錄，記錄至少保存兩年。景區的特種作業人員應當按照國家有關規定經過專門的安全作業培訓，取得特種作業操作資格證書，方可上線作業。

（四）建立和完善旅遊和工作場所的安全管理制度

要建立安全生產例會制度，定期研究本單位安全生產工作，制訂有效的安全生產措施，並對措施的落實情況進行檢查。還應當建立生產安全事故隱患排查制度，及時消除事故隱患；對本單位容易發生事故的部位、設施，明確責任人員，制訂防範和應急措施。在旅遊旺季營業開始前和結束後，應當進行全面檢查。在營業期間，應當每兩小時對營業區域至少進行1次安全巡查，做好檢查和巡查記錄。

（五）嚴格消防管理

景區應當按照規定配備消防設施和器材，並指定專人維護管理，定期檢查消防設施和器材狀況，保障有效使用。營業性演出需要明火、煙火效果的，應當採取相應的防火措施。

（六）嚴格用電制度

變電室、空調機房、電話總機房、消防中控室等要害部位應24小時有人值班，禁止無關人員進入。建立安全用電制度，嚴禁違規用電，保障用電安全。建立配電裝置清掃和檢修制度，室外配電裝置每半年清掃和檢修一次，室內至少每年一次。安裝或移動電氣設備必須由持有效電工證的電工按照安全操作規程進行接線和安裝。除電工外，不許任何人擅自接電源或接線增容。所有電氣設備均應安裝漏電保護裝置，移動、保養或維修必須由電工作業。動用明火、電氣焊須向安保部申請動火證，動火證限一次有效。按「施工安全管理協議」做好對外來施工單位和人員的安全監督，確保施

工期間的景區安全。景區內施工，應設有明顯的施工標示，並有有效的防護隔離措施。景區制高點、建築物、高大遊樂設施等應安裝防雷設備，每年雷雨季節前進行檢測維修，保證完好有效。

（七）保障旅遊服務點的運轉良好

各種服務接待設施設備要狀態正常、性能良好。場內要通風良好，要有緊急疏散遊客的出口通道，並設置緊急出口標示。照明條件必須符合規定。此外，還應酌情配備保險箱（櫃），行李保管處應向遊客公布保管須知。

（八）在景區敏感地區設立安全標示

在景區景點內和危險工作場所內，如山崖、深潭、變電站等主要的危險地段場所應當設有安全警示標示。圖形標識應該嚴格按照國家標準分為禁止標識、警告標識、指令標識和提示標識。

禁止標識——禁止不安全行為的圖形，如「禁止入內」標識。

警告標識——提醒對周圍環境需要注意以避免可能發生危險的圖形，如「當心中毒」標識。

指令標識——強制做出某種動作或採用某種防範措施的圖形，如「戴防毒面具」標識。

提示標識——提供相關安全訊息的圖形，如「救援電話」標識。

圖形標識可與相應的警示語句配合使用。圖形、警示語句和文字設置在作業場所入口處或作業場所的顯著位置。同時在重要的地

段要設置警示線，按照需要，警示線可噴塗在地面或製成色帶設置。安全警示標示應當明顯，保持完好，便於公眾識別。對於景區內燒烤活動、拓展運動、攀岩運動、衝浪、泛舟、騎馬、垂釣等特種遊樂活動必須制訂遊樂安全事項說明，服務人員應注意監護，嚴格按操作程序作業，防止意外發生。

（九）制訂本景區的安全事故應急救援預案

應急救援預案內容應當主要包括：應急救援組織、危險目標、啟動程序、緊急處置措施等。應急救援預案應當至少每半年演練1次，並做好記錄。景區的有關負責人應當掌握應急救援預案的全部內容；其他人員應當能夠熟練使用消防器材，瞭解安全出口和疏散通道的位置以及本職位的應急救援職責。景區應當設置能夠覆蓋所有營業區域的應急廣播，並能夠使用中、英文兩種語言播放。

第五章 景區安全管理體系構建
——保障體系

第一節 景區安全教育培訓

一、景區安全教育培訓的意義

　　景區安全教育和培訓是消除景區從業者不安全行為的最基本的措施，安全培訓對於保障景區安全具有舉足輕重的地位。透過安全教育和培訓，能使從業者自覺遵守安全法規，養成正確的安全行為習慣，提高警覺、識別和判斷危險的能力，學會在異常的情況下處理意外事件，從根本上減少人的不安全行為，避免景區安全事故的發生。目前，中國部分景區的旅遊安全培訓仍存在培訓內容不全面，培訓時間無計劃、無定制，培訓形式單一等問題。在對從業人員安全意識培訓與管理方面，存在工作不到位、浮在表面的現象。一般來說，成功的安全教育培訓可以發揮以下作用：

（一）降低景區安全事故的發生率

　　據統計，傳統企業安全事故的發生有80％以上是因「三違」（違規指揮、違規作業、違反勞動紀律）行為造成的，而在其中又有80％是由於員工安全意識不高、安全知識不夠引起的。顯然，對於景區安全而言，也存在同樣問題。因此，加強景區安全教育無疑是降低景區事故的突破口和最基本的著眼點。例如旅遊者在險要山崖邊照相而失足墜崖，這不僅與景區（點）從業人員缺乏安全防

範意識、山崖邊缺乏安全防護裝置有關，也與導遊人員不能預見旅遊者行為危險性、沒有預先提醒和制止有關。景區火災則可能因從業人員對滅火器不能夠正確使用或因為滅火器損壞無法使用，致使火災蔓延，釀成較大火災，這既與從業人員平時缺乏相應的滅火器材操作能力的培訓有關，也與景區管理對安全設施檢查不善有關。另外，還有很多安全事故是從業人員的安全操作規範意識薄弱而直接導致的。

（二）降低景區經營成本，提高經營收益

首先，安全教育培訓能降低景區安全事故所造成的損失。景區從業人員，特別是第一線的員工，經常是安全事故的當事人或者是趕到現場的第一人，因而他們的安全意識與安全事故防控能力、處理能力也是有效處理事故、降低事故所造成損失的關鍵，提高他們的安全意識、加強安全管理則是提高從業人員安全事故防控能力、處理能力的基本手段。其次，它能降低景區購置及維修保養安全設施設備的費用。景區安全設施設備的維修保養費用與維修保養水準有關。從業人員在日常的服務工作中如果安全意識較強，就能重視對安全設施設備的維修保養，延長設施設備使用壽命，從而減少安全設施設備購置費用。最後，它能降低人力成本。景區從業人員安全意識強，能主動地預防和發現隱患，並將安全隱患消滅在萌芽狀態，從而降低景區安全事故發生率，減少安全部門的工作量，節省人力成本。

（三）提高景區服務品質，增強市場競爭力

景區安全是保障旅遊者旅遊活動的基本需要，是衡量景區旅遊服務品質的重要指標。對旅遊者來說，旅遊安全需要主要透過旅遊

心理安全需要來體現。旅遊心理安全指旅遊者在旅遊活動過程中對可能發生安全事故的憂慮、緊張的心理狀態。旅遊心理安全是否得到滿足直接影響旅遊者對景區服務的評價。相對於景區的其他安全管理措施，如購置先進的安全設施設備、制訂完善的安全管理制度等，旅遊從業人員在與旅遊者「面對面」接觸的服務工作中所表現出來的高度的安全防範意識和嚴謹、高效的服務作風與熱情、周到的服務態度，往往是「治療」旅遊者憂慮和緊張的心理狀態的有效良藥。因而，增強從業人員安全教育和培訓，是提高景區服務品質、增強景區市場競爭力的有效手段之一。

（四）提高員工的素質，提升員工的安全意識

安全教育培訓應全面、全員、全過程地覆蓋景區的所有人員，貫穿於旅遊活動的各個階段和方面。透過安全教育培訓工作完成「要我安全」到「我要安全」最終到「我會安全」的質的轉變。安全教育培訓工作是安全管理的重要內容之一，具有其他教育培訓不可取代的特殊功能。安全教育培訓是使廣大旅遊從業人員增強安全意識、提高安全技能、做到知行合一、促進景區安全的有效舉措。

（五）提高景區從業人員安全技術素質

1994年1月22日，中國國家旅遊局頒布的《旅遊安全管理暫行辦法實施細則》第六條第五項規定：「把安全教育、景區員工培訓制度化、經常化，培養景區員工的安全意識，普及安全常識，提高安全技能，對新招聘的景區員工必須經過安全培訓，合格後才能工作。」可以看出，景區的安全教育培訓不僅是安全工作的需要，而且是在貫徹國家的法律法規。

二、景區安全教育培訓的目標

景區安全教育培訓的目標是轉變景區從業人員的鬆懈思想，從根本上讓景區內從業人員樹立起7種安全意識。

（一）旅遊者安全至上的意識

主要指一切工作以滿足旅遊者的安全需要為主要目的，樹立旅遊者安全至上的意識。要做到這一點，旅遊從業人員首先要重視和理解旅遊者的安全需要，從內心認同旅遊者的安全需要，尊重個別旅遊者的特殊安全需要，這也是旅遊從業人員做好安全工作的前提。全面瞭解旅遊者的安全需要是指要全面地認識旅遊者關於衛生安全、交易安全、人身安全、心理安全等的需要，有針對性地提高發現和處理安全隱患的能力，從而為旅遊者提供有效的安全服務。

（二）旅遊服務安全操作規範意識

在景區內實施旅遊服務安全操作規範，能夠滿足旅遊者的安全需求，具有預防和及時發現安全隱患的作用。它主要包括三方面內容：認可旅遊服務安全操作規範與安全的關係、熟練掌握操作技巧及規範、自覺防範安全隱患。

（三）安全設施設備正確使用和日常維護保養意識

景區內的安全設施設備是消滅旅遊事故、降低旅遊事故損失的必備工具。在旅遊主管部門的監督下，大部分景區都配備了一定的

安全設施設備。但是這些安全設施設備在一些景區卻成了擺設品，沒有發揮它們應有的作用。一旦旅遊事故發生，安全設施設備就起著關鍵的作用，因此培訓旅遊從業人員正確使用和日常維護保養安全設施設備是必不可少的。安全設施設備的正確使用和日常維護保養內容包括：實行計劃維修檢查、堅持每天保養、堅持安全設備專項專用等。

（四）安全工作集體合作意識

旅遊接待涉及面廣、複雜多變，景區人流量大，特別是黃金週期間，景區承載力有限，旅遊安全工作面臨巨大挑戰。在這種情況下，旅遊從業人員必須具有強烈的集體合作意識，對安全隱患，要講集體合作預防和排除責任落實到位原則，建立彙報制度，必要時可越級彙報。旅遊從業人員要養成不輕易放過任何疑點和隱患的習慣，對任何安全隱患，不管是誰的責任，要求問到底、管到底。

（五）事故應急處理意識

旅遊事故一旦發生，在救援人員不能及時到達的情況下，旅遊從業人員一方面應該及時與安全管理部門聯繫，另一方面應積極投入到旅遊救援當中去。這時旅遊從業人員的應急處理能力就顯得至關重要。應急能力強的旅遊從業人員能夠降低事故造成的損失，甚至可以及時處理事故。應急處理能力是由人的心理素質、安全處理技能和對安全事故的心理準備狀況三方面決定的。旅遊從業人員應急處理能力的強弱，是其能否及時發現和妥善處理安全隱患、應對突發事故的關鍵。景區每個員工都要有安全事故應急能力、安全事故處理技能、安全應急預防能力，做到事事有準備，人人有準備。對重點職位，要安排應急能力強的員工。

（六）安全責任追究意識

景區安全事故危害很大，一次事故可能會造成人員傷亡，甚至會導致一個景區旅遊發展的衰退。安全責任追究是促使旅遊從業人員樹立安全意識的保障和動力。景區要透過落實職位安全責任、追究安全事故責任、總結安全事故教訓等手段，強化員工的安全責任意識。

（七）安全知識自覺學習意識

增強旅遊從業人員安全意識，僅靠景區培訓是不夠的，還要靠旅遊從業人員在日常工作中自覺學習處理事故方法，點滴累積安全防範知識，提高自身的安全能力。這種安全知識自覺學習意識也不是旅遊從業人員天生就有的，需要景區管理人員的引導，創造安全知識自覺學習的環境和氣氛，這樣才能夠激發旅遊從業人員自覺學習安全知識的主動性和創造性。

三、景區安全教育培訓的內容與方法

（一）景區安全教育培訓內容

景區安全教育培訓的內容主要包括安全法制教育、安全知識教育、安全技能教育和安全態度教育四個方面。

1.安全法制教育

包括旅遊法律法規教育以及各種與安全相關的規章制度教育。主要是透過學習國家有關法律法規，掌握景區安全的方針政策，提高全體管理人員和旅遊從業人員的政策水準，轉變從業人員的安全

意識，充分認識景區安全的重要意義。

2.安全知識教育

包括景區安全規章制度的教育以及「景區安全知識」、「突發事件應急急救常識」、「消防安全知識」等各專項內容的培訓。

3.安全技能教育

包括基本的安全技術知識教育和專項安全技術知識教育，如景區活動中安全技術技能、不安全因素及其防止措施、景區事故緊急救護及自救等方面的教育培訓，就是結合職位的特點，熟練掌握操作規程、安全防護等基本知識，掌握必需的基本操作技能以及進行重大事故和惡性未遂事故的現場教育。

4.安全態度教育

包括抽象的安全態度教育和具體的安全教育。前者的重點是景區安全方針政策教育和法紀教育；後者則是針對每個人具體的心理特點，進行經常性的、耐心細緻的、有針對性的、聯繫實際的說服教育工作。此外，景區在設備檢修或重大危險作業前還要對旅遊從業人員進行專門安全教育。

（二）景區安全教育培訓方法

景區的安全教育培訓要堅持個性教育培訓和共性教育培訓相結合、理論性教育培訓和實踐性教育培訓相結合、突出重點教育培訓和兼顧一般性教育培訓相結合、統一性教育培訓和多樣性教育培訓相結合、集中教育培訓和經常性教育培訓相結合、自我教育培訓和組織教育培訓相結合。以這六種結合的形式，採取多種方法進行旅遊從業人員的安全意識培訓，主要包括：

1.基本安全知識課堂講解方法

課堂講解是員工職前培訓和在職短期強化培訓的常用方法。它具有費用低、操作方便、適應範圍廣、可以集中培訓等優點，適用於傳授旅遊基本安全知識。同時，它也存在一些不足，諸如參與度低、不生動、留給受訓者的印象不深刻等。克服這些缺點一般可採取如下措施：

①講解內容應儘量結合實際和案例，增加吸引力，使受訓者留下更深的印象。

②講授方式可以多樣化。採取播放幻燈片、影片等形式授課，或者採取講解與討論相結合的形式授課，讓員工參與討論，發表見解，提高員工學習的積極性，活躍課堂氣氛。

③將課堂教育和其他形式教育配合進行，提高旅遊從業人員的實際操作能力。

④在使用課堂講解方法的時候，要與旅遊主管部門或者旅遊協會相配合，選擇較高水準的教師隊伍、使用合適的安全教材進行講授才能夠收到很好的效果。

2.安全技能模擬培訓方法

安全技能模擬培訓也是提高景區從業人員的安全防範能力和安全應急能力的一種較好的方法。這種方法具有實踐性強、能較快地提高員工實際防範能力等優點。有針對性地對景區從業人員實行模擬訓練，能迅速提高他們運用有關防範和處理安全事故的方法、技巧的能力。但它只適用於具有操作性的內容，諸如防火、防自然災害等安全防範，而對於基本安全制度、安全隱患的預防等安全基本知識，就不能全部採取模擬培訓的方法。另外，模擬培訓所花時間和費用都很高，因而，一般要結合課堂教育進行。

3.安全資訊通報方法

頻繁的安全知識教育與安全操作技能培訓不僅成本高，而且易

引起受訓者的反感和心理抵制，培訓效果不好。而安全資訊通報具有及時、可以分散進行、易操作、費用低等優點，因此它能夠有效地彌補上述不足。其基本做法是：由景區安全部門透過公報、通訊等形式，不定期地發布其所收集到的本景區和相關景區安全事故、安全隱患等資訊。景區以這些資訊為基礎，通報相關的內容，制訂相關的管理措施，並組織有關的班組或部門學習和討論。這種方法有助於景區每一位從業人員及時瞭解安全資訊，學習相關知識，保持較高的安全警惕。

4.安全責任規範方法

規範安全責任、公平合理地追究旅遊安全事故肇事者的責任是促使景區員工樹立安全意識的動力，也是景區培養從業人員安全意識、提高他們安全責任心的有效方法。第一，要規範安全責任制度。制訂出合理、明確的安全責任追究制度，透過職前培訓、職位學習，使從業人員樹立安全責任追究意識。第二，要實行職位安全責任制。要求員工在上班、換班、升遷時簽訂職位安全責任書，使他們進一步明確自己的安全責任。第三，要堅持安全事故責任追究制。嚴格地實行安全事故責任追究、總結通報等安全責任追究措施。

5.安全能力自覺培養的方法

安全能力自覺培養的方法也是景區從業人員安全培訓教育的內容之一。很多安全能力需要景區從業人員透過讀書、讀報、看電視而點滴累積。景區應該發布各種措施和政策，鼓勵員工自覺研修安全知識，培養安全防範能力，並為他們學習安全知識、掌握安全操作技能創造條件。如透過展開安全知識競賽、安全技能比試、安全操作觀摩等活動，提高員工自覺學習、提高安全防範技能的積極性。

6.檢查和考核方法

檢查和考核既是瞭解景區從業人員對安全知識的掌握程度、保證培訓品質的常用方法，也是促進景區從業人員掌握安全知識和技能、提高安全意識、遵守安全規範的有效措施。

　　檢查主要是在日常工作中檢查旅遊從業人員具體操作程序和方法的規範性。對不規範的現象要找出根源，分析出現這些現象是技術原因還是思想原因，這些想像是個別現象還是普遍現象，並視具體情況，分別採取個別教育、集體培訓等方式及時解決。

　　考核一般有基礎知識書面考核、操作技能模擬考核、安全事故表現考核三種形式。一般來說，發生安全事故總是偶然的，景區從業人員容易忽略安全操作規範，犯麻痺大意的毛病，因此，考核工作要配合培訓定期進行。另外，為了加強考核的效果，還應將考核結果作為評價員工工作能力的重要指標。

　　景區在進行安全教育培訓的過程中必須制訂相關配套的標準和規定，並嚴格遵照執行，如景區安全監察員培訓考核標準和生產經營單位主要負責人、景區安全管理人員培訓考核標準以及景區安全培訓資訊管理辦法等。在安全教育培訓的內容上一定要具有針對性，才能夠造成相應的效果。另外，在具體的安全教育培訓手段上一定要靈活。

四、景區安全教育培訓的對象

　　景區安全教育培訓工作應樹立「全員安全教育培訓」的理念。無論什麼人，只要直接或間接地參與景區生產經營活動，上至景區管理人員，下到一般員工，甚至包括景區內部社區居民，都要接受安全教育培訓。要讓他們知道所從事的旅遊活動的安全的重要性，樹立防護意識、自我保護意識，從思想上、源頭上杜絕安全事故的發生。

（一）景區主要管理人員

景區主要管理人員是指對景區經營負全面責任、有生產經營決策權的人員，具體是指景區公司的董事長、總經理或其他形式的投資人等。

這些人安全意識的強弱、安全素質的高低直接影響景區安全，因此，對他們的安全教育培訓至關重要。如果景區管理人員安全素質高，法制意識強，對安全教育培訓工作重視，安全管理知識豐富，安全管理能力強，那麼景區安全工作就能夠順利地展開起來，事故發生率也會很低；反之，則會導致較高的事故發生率，甚至釀成悲劇。

因此對景區管理人員的安全教育培訓工作更為重要。鑑於他們的經歷、職責分工和工作需要，教育培訓內容應以國家的景區安全方針、法規、政策、行業的標準、規範以及景區的制度為主，以免他們決策時違反國家法規和政策，組織、指揮生產時違規，或在安排工作時不合理，從而造成不可挽回的經濟損失和人身傷亡。同時要對他們培訓有關景區安全發展的新動向，加強他們的景區安全意識。

景區近幾年發展迅速，人才流動大，管理人員職位變化快，更要重視對管理人員變換職位前的教育培訓，並經考試合格，使其達到在相應職位工作應具備的安全法規、政策水準和安全知識水準。景區主要負責人必須按照國家的有關規定，嚴格經過景區安全培訓，具備與景區所從事的生產經營活動相適應的安全知識和管理能力。根據國家相關規定，景區主要負責人的景區安全管理培訓時間不得少於24個學習時數，每年再培訓時間不得少於8個學習時數。

（二）景區安全管理人員

　　景區安全管理人員具體指的是景區安全管理機構負責人及其工作人員，以及未設景區安全管理機構的專、兼職景區安全管理人員等。

　　景區安全監管員和安全員負責景區日常的安全管理和維護工作，其責任重大，關係到景區安全形象，直接影響著景區的各種效益，對於安全監管員和安全員的培訓是景區安全培訓的重要內容。

　　由於安全監管員和安全員職責的重要性，其培訓的內容和標準要高於其他工作人員。首先應不斷加強安全政策的教育培訓，對於國家、省、市等行政管理部門新發布的法規要進行及時的學習和吸收，要按照上級主管部門的意見，建立起景區自身的安全監管制度。其次高標準地對其進行各種施工安全標準培訓、安全技術技能培訓，在景區內主要針對交通事故安全救援方法、消防事故安全救援方法、水上遊樂事故安全救援方法等方面進行培訓，使其全面掌握相關的安全操作技術技能。

　　景區安全監管員和安全員要經過景區安全監督管理部門或法律法規規定的有關主管部門考核合格並取得安全資格證書後，方可任職。景區安全管理人員的景區安全管理培訓時間不得少於24個學習時數，每年再培訓時間不得少於8個學習時數。

（三）景區職位工作人員

　　景區職位工作人員包括景區內中層領導幹部、景區內各項目經理、特種工種工作人員、導遊及其他相關人員。

　　景區安全教育培訓的對象不同，其教育培訓的內容側重點也不盡相同。對於項目經理，應該在貫徹行業行規的基礎上，重點進行項目安全管理制度和施工安全檢查標準的培訓，讓他們對所負責的旅遊活動項目有清醒的安全意識，主動消除項目潛在的危險因素，

並建立起有效的防範措施。對於特種工種、技職人員和普通景區工作人員（包括導遊），其培訓的重點應該放在景區安全基本常識上，加強各種操作、安全技術技能培訓，並輔之以景區安全法規、政策教育和景區安全意識教育。

　　景區內工作人員的流動性和複雜性使安全教育培訓的對象也出現了不穩定的因素。景區內的安全教育培訓要貫徹「全員、全面、全方位、全過程」的理念，不管是領導還是各種職位工作人員，都應該接受安全教育培訓。需要強調指出的是，景區對僱用的臨時工，特別是農民工，更應採取有效手段加強安全教育培訓工作。

　　總之，景區安全教育培訓應覆蓋景區所有人員，包括管理者、職位工作者、臨時務工人員等，只有對景區上上下下進行全面的安全培訓，才能夠有效地促進景區的健康和可持續發展。

五、景區安全教育培訓制度的建立

（一）景區安全培訓制度的概念

　　景區安全教育培訓制度是指對景區各類人員在安全政策法規、安全文化、安全技術、管理、技能等方面有計劃、有步驟地組織教育培訓，把景區安全教育培訓行為規範化、制度化以全面提高各類從業人員的安全素質。安全教育培訓是景區一項經常性的基礎工作，是安全管理的一項重要內容，對於搞好景區安全管理發揮著重要的作用。透過對人施加和強化安全教育培訓，把安全政策法規與安全行為準則內化為人們的自覺行為規範，從根本上解決人的安全行為和安全意識問題，提高旅遊從業人員安全技術水準和防範事故能力，從而降低事故率，確保旅遊活動的安全。

（二）景區安全教育培訓制度的基本內容

1963年，中國國務院發布的《關於加強生產經營單位生產中安全工作的幾項規定》就把安全教育培訓制度的建立作為基本的安全生產管理制度之一。《安全生產法》從兩個方面對安全教育培訓制度進行了規範：一是將安全生產教育培訓納入各級政府及其有關部門安全生產管理責任中；二是生產經營單位要建立、健全安全生產教育培訓責任制度。根據有關法律法規的規定，景區安全生產教育培訓制度的內容主要包括：

1.景區主要負責人和管理人員的安全資格培訓制度

《安全生產法》第二十條規定，生產經營單位的主要負責人和安全管理人員必須具備與本單位所從事的生產經營活動相應的安全生產知識和管理能力。景區主要負責人和管理人員只有在取得相應的安全職位證書的情況下，才能夠擔任相應的職務。

2.景區從業人員的安全教育培訓制度

對景區新從業人員必須進行職前教育、職務教育和安全教育，並經考試合格才允許進入操作職位。在實行安全教育培訓時，只要符合「三新」條件都必須進行教育培訓。「三新」條件是：①新進的從業人員；②新調動的從業人員；③採用新技術或者使用新設備的情況。

3.景區特種作業人員的安全培訓制度

特種作業人員是指其作業的場所、操作的設備、操作的內容具有較大的危險性，容易發生傷亡事故，或者容易對操作者本人以及對他人和周圍設施的安全造成重大危害的作業人員。由於特種作業的危險性大，對從事特種作業的人員要進行專門的安全技術和操作知識的教育和訓練，經過國家有關部門考核合格後才能上線作業。

針對景區的情況，泛舟漂流、遊船、索道、遊樂場等的特種工作人員一定要按照國家的相關規定進行相關內容的培訓，並拿到相關的資格證書。特種作業人員的安全培訓一定要規範化、標準化、制度化，嚴格按照國家的相關標準進行教育和培訓。

4.景區經常性安全教育培訓制度

景區安全教育培訓不能一勞永逸，必須經常不斷地進行。經過安全教育培訓已經掌握了的知識、技能，如果不經常使用，可能會逐漸淡忘；隨著技術進步、狀況變化，還有新的安全知識、技能需要掌握；已經建立起來的對事故預防工作的濃厚興趣，隨著時間的推移會逐漸淡漠；在任務緊急的情勢下，已經樹立起來的「安全第一」思想可能發生動搖，安全態度會發生變化。因此，必須展開經常性的安全教育培訓，經常性安全教育培訓制度必須在景區內確立起來。

第二節 景區安全生產政策法規體系

一、景區安全生產政策法規體系的現狀

中國政府歷來都很重視景區安全工作，在「安全第一，預防為主」的總體方針下，使安全生產政策法規與旅遊業同步發展。目前中國的安全法規遵循「三級立法」的原則，即在國家政策、法規的統一指導下，充分發揮地方立法的積極性，形成國家、地方以及各級行政部門、地方立法部門的三級立法體系。中國的安全生產法規也是按照這一原則進行立法的。

二、景區安全生產政策法規體系的作用

　　景區安全生產政策法規體系的作用是強化國家行業管理部門對景區的規範管理、維護景區旅遊市場秩序、保護旅遊者和旅遊經營者的合法權益、促進景區的科學開發和有效保護等，具體體現在：

（一）提高景區的安全水準，改善目的地形象

　　景區安全生產政策法規體系首先能夠促使景區經營者對涉及旅遊安全各個層面的工作加強管理。由於旅遊安全政策法規的導向性作用，部分景區能夠針對自身的情況制訂相關的安全規章制度，建立安全管理的規程，配備專門的安全管理人員和安全設施，在一定程度上提高景區的安全性，進而促進整個景區安全管理水準的提高。如惠州西湖所制訂的《西湖景區安全管理規定》。其次，規範了景區從業人員的旅遊安全行為，為旅遊服務的安全操作提供了保障，如《漂流旅遊安全管理暫行辦法》、《客運架空索道安全運營與監察規定》等。

（二）規範旅遊者的不當行為，減少安全事故的發生

　　透過對景區安全政策法規體系的宣傳，還能夠引起和加強旅遊者對旅遊安全問題的關注，提高其旅遊安全防控的意識和能力，約束其一些不當行為，減少旅遊安全事故的發生。

　　從心理學的角度來分析，「尋求解脫」、「跟著別人走」、社會角色的變化三個心理因素，使旅遊者在外出旅遊時產生了道德上的弱化和情緒上的放鬆，從而可能在旅遊目的地（景區）出現一些不當行為，發生安全事故。景區安全政策法規體系在提高旅遊者安全意識的同時，還有效地規範了旅遊者的行為。一方面，相關政策

法規加強了景區管理人員的安全防患意識，使少數想藉旅遊者身份掩飾其不法活動的不良分子無從下手，降低了以旅遊者身份作案、造成旅遊安全問題的可能；另一方面，透過法律法規的約束性，旅遊者不僅能夠自覺遵守旅遊活動中的各項安全規章制度，而且能約束自己的旅遊行為，減少旅遊安全隱患。

（三）規範景區安全管理工作，促進安全管理的程序化

首先，景區可以依照政策法規體系，建立起自己的安全管理工作機構和組織。其次，以國家和相關行政主管部門的安全管理制度為基礎，健全和完善相應的景區安全管理制度和條例，確保景區的安全管理活動有法可依。再次，還可以促使景區建立起自己的安全預警系統、救援系統和保險系統，有效提高景區安全防、控、救、管工作。

（四）促進景區綜合效益目標的實現和區域經濟的發展

景區安全政策法規體系的建立保護了旅遊者的各種合法權益，同時增強了景區從業人員的安全意識，這必然會提高旅遊活動的安全性，從而促進景區綜合效益的實現。景區的安全政策法規體系以法律條文的形式保證了旅遊市場的正常秩序，創造了一個安全的旅遊環境，從而促進了區域旅遊經濟的順利發展。

三、景區安全生產政策法規體系存在的問題

（一）缺乏系統性安全生產政策法規

安全生產政策法規的系統性是指在編制安全政策法規的過程中，要依據景區的特點、景區安全政策法規體系的結構，建立、健全具有各自功能的生產技術、安全技術、安全工作、安全獎懲四種不同類型的安全政策法規。而中國現階段與景區相關的政策法規體系從數量上看，雖有上百部之多，枝繁葉茂，但缺乏比較清晰的主幹。由於這一體系缺乏系統性，給景區安全政策法規的彙編、管理和查找帶來了困難，利用這些政策法規耗費人力和財力，還因不能及時獲得準確的資訊而影響了景區安全與管理工作。

（二）立法層次不高

根據《中華人民共和國立法法》，按法律地位及效力等同原則，安全法規可劃分為三個層次：由全國人大及其專門立法會議制訂的根本大法、由全國人大常委會及各省人大常委會制訂的一般法規以及中國國務院下屬部委及各地方政府制訂的行政法規。在景區現行的諸多安全法規中，絕大多數是由行政部門、地方政府制訂和頒布的行政法規，從立法的層次上看，僅屬於法規中的第三個層次。即使中國國家旅遊局頒布的安全法規條例，也只是就某個方面的問題或某一個時期制訂的規範性文件，法律的權威性不夠。由於缺少權威性，在實施過程中就要逐級制訂規定、辦法、細則，這就不可避免地帶有隨意性。

（三）覆蓋面不廣

改革開放以來，旅遊業發展迅速，特別是近年來，景區開發多元主體投資的格局基本形成，這對促進景區發展起了重要作用。但

是，景區開發過程中許多法律法規形式仍然沿襲業已形成的模式，在景區安全面對許多實際問題時，尤其是在市場經濟初步發展的過程中暴露出來的新問題、新情況，立法工作沒有跟上，有些方面的法規還是空白，或者某些法規還停留在原有計劃經濟模式中，不能適應時代發展的要求。《旅遊安全管理暫行辦法》在貫徹執行中遇到了法與法之間的衝突與矛盾，這些衝突與矛盾使得景區在許多方面無所適從，一些具體的工作難以展開。

四、景區安全生產政策法規體系的構成

理想的景區安全政策法規體系應該能夠涵蓋景區內的所有環節，並能夠切實保護旅遊者、旅遊資源、景區、旅遊從業人員和觀光區社區居民的正當權益和安全，它的構成部分也應該主要圍繞幾個方面的利益和安全。

首先是景區安全生產政策法規體系的保護與約束問題。從旅遊安全學的研究對象來看，景區安全主要包括旅遊主體（旅遊者）安全、旅遊客體（旅遊資源、景區景點）安全和旅遊媒體（景區從業人員）安全。景區安全生產政策法規體系的構建首先就是要保障旅遊主體、旅遊客體、旅遊媒體三方面的利益和安全，保證景區旅遊活動的順利進行和景區的健康發展，並在此基礎上約束三方的不當行為。

其次是景區安全生產政策法規體系所涉及的環節。根據中國目前的狀況，一個景區就是一個完善的旅遊服務系統，不僅僅包括遊客的景區遊覽活動，而且還為遊客提供吃、住、行、遊、購、娛的服務，對於國家級的風景名勝區而言更是如此。旅遊業的各個環節在景區內均有涉及，因此景區的安全生產政策法規體系應該充分照顧到旅遊要素的六大環節，確保景區安全生產政策法規體系的完善

性。

再次是景區安全生產政策法規的表現形式。根據前文所述，景區安全生產政策法規的表現形式包括政策、法規、國家標準、地方規範和標準、景區制度等。

雖然景區的安全生產政策法規體系不對整個旅遊安全政策法規體系負責，但它們卻應該具有相同的結構，絕不可把景區作為一個孤立的旅遊企業來對待，或者把景區僅僅作為「吃、住、行、遊、購、娛」中的一個環節來對待。景區的發展可以說是一個地方旅遊產業發展的縮影，它的安全生產政策法規體系也應該包括幾個層面。

從構成類型的角度看，景區安全生產政策法規體系是由政策法規和品質標準兩個類型組成。前者包括了宏觀性的政策法規（全國性政策法規）和微觀性的政策法規（地方、行業性法規條例和企業、部門規章制度）兩部分內容，從而形成了國家層面的政策法規體系、地方行業層面的政策法規體系和企業、部門層面的規章制度體系。

從表現形式上看，景區安全生產政策法規體系也具備三種表現形式：由國家一級政府頒布的全國性政策法規與標準，；由地方政府、行業主管部門頒布的地方性、行業性法規、條例與標準，；由景區制訂和實施的規章制度。三種形式的政策法規同時作用於景區安全保護與約束的對象，同時運用於景區內旅遊活動的六個要素環節的安全控制與管理，形成了一個完整的、有效的、可操作性強並能規範旅遊活動安全的景區安全生產政策法規體系。

五、景區安全生產政策法規體系的構建措施

面對中國景區安全生產法規體系的現狀及存在的問題，應努力

建立新的政策法規體系。

（一）完善景區安全生產政策法規體系

在中國社會主義法制建設和市場經濟發展的同時，結合景區行業改革的實際需要，對原有的安全生產政策法規體系框架進行修改和完善，根據遇到的新情況補充制訂一些新的法規，為景區安全工作提供保障。

（二）做好已頒布法規的修訂工作

根據實際情況，對原有安全生產政策法規體系中已經不再起作用，或不能適應時代發展的法規必須進行修訂。修訂後的法規更應有利於景區企業去適從，有利於景區企業安全工作的展開。

（三）加緊制訂新的法律法規

現階段中國的立法工作沒有跟上市場經濟的發展形勢，有些方面的法規還是空白。景區行業也是如此，這樣勢必導致工作中存在混亂和不規範的現象。所以，應該根據景區安全工作發展的要求和實際工作遇到的新問題，按照安全生產政策法規體系，有計劃、有步驟地制訂一些新的政策法規。

（四）加強安全生產政策法規的宣傳與教育工作

樹立「安全第一」的思想不是自發的，必須依靠安全宣傳與教育的正確引導。在搞好景區安全的同時應該加強安全生產政策法規

的宣傳與教育工作，努力提高景區從業人員的法律意識，提高他們搞好安全工作的責任感與自覺性，防止工作中的不安全行為和減少人為失誤的次數。

第三節　景區安全生產制度

景區安全生產制度是以文字的形式對景區各項生產操作和管理工作的制度作出規定，這是全體景區員工的行為規範和行動準則，是實現有效管理的基礎。景區安全生產制度要遵循管理原理，特別是系統原理和封閉原理。景區要堅持靠制度做好管理，靠管理保景區安全，嚴格重視對制度的落實。

一、景區安全職位責任制

景區安全職位責任制是景區各項安全規章制度的核心。它是建立在反映景區安全隱患實際和固有規律的基礎上的，是連接每項安全工作與每位景區員工的紐帶，是使景區安全管理工作進入自我調節狀態的軌道。制訂景區安全職位責任制，要有完整的科學內容和高度的權威性，體現分級管理、分線負責、責任權利關係協調的原則，解決「幹什麼」和「達到什麼程度」的問題，力求做到定量化、程序化，具有可操作性、針對性，責任清楚，落實到人。

（一）安全管理委員會

安全管理委員會是負責本景區安全保衛工作的職能部門，是景區管理者的參謀和助手。一個景區要進行正常的安全管理，必須設立安全管理機構和部門，它同其他部門一樣是不可缺少的。一般來

說，管理者十分重視直接為旅遊服務的職能部門，而景區安全保衛部門常常被忽視。

關於景區安全管理委員會的職責有原則性的規定，其職責範圍包括：

①建立、健全各項安全責任制，明確安全保衛機構和管理人員職責，確定各部門的安全工作負責人，加強全員安全知識的培訓教育，全面提高景區員工安全防範意識和技能。

②按照「誰主管、誰負責」的原則，景區安全管理委員會與駐景區各單位（部門）簽訂安全管理責任（承諾）書。

③按有關法律法規建立、健全各項安全保衛規章制度，至少應包括：

——各類安全組織工作條例和例會制度

——各部門、各班組、各職位安全責任制度

——安全教育培訓制度——治安保衛制度

——值班、值勤制度——安全獎懲制度

——出租、承包、合資、合作經營場所安全管理制度

——施工現場安全管理制度

——消防安全管理制度

——重點要害部位人員安全管理制度

——事故報告制度

——動火、明火審批報告制度

——景區安全檢查制度

——設施維護保養制度

——景區安全行車制度等。

④制訂遊覽、遊玩規則，在與安全保衛有關的場所和位置設置安全標示，險峻地段應有完善的防護措施和明顯的警示標示，並有專人負責安全提示，引導遊客活動，入口處設有遊覽須知。

⑤加強治安管理和危險物品的安全管理。經常展開安全檢查，對查出的安全隱患通知有關部門並限期整頓改善，事關全局的重大隱患應提出有效處置措施、方案，報請上級高層批准實施。

⑥積極防範各類不法活動，及時處置突發事故、事件和災害事件，保證景區遊覽秩序和治安秩序良好。

⑦制訂景區的各種應急防範預案，定期組織演練。

⑧廣泛收集、整理安全資訊，建立並保管好安全保衛的有關檔案。

⑨及時上報景區發生的安全事故、事件，對安全事故要及時查明原因、損失情況，確定責任，提出處理意見和改進措施。

（二）主管景區安全工作的副總經理職責

①對景區旅遊安全負有管理責任。

②認真貫徹執行國家有關安全的法令制度以及上級機關的相關指示，直接展開本景區安全管理的具體工作。

③編制景區安全保衛計劃，並與景區規劃同步實施，作為景區規劃的重要內容之一。

④做好景區安全管理計劃，並定期向上級主管部門彙報，負責對景區從業人員宣傳安全旅遊方針、政策。

⑤總結、歸納和推廣中國國內外類似景區較為成熟、先進的管

理經驗，並對在景區安全管理工作中有突出貢獻者給予獎勵。

⑥管理和組織景區安全檢查，對安全隱患要採取可行措施，按期實現，確保旅遊安全。

⑦發生景區傷亡事故時，要親臨現場組織安全救助，調查、分析原因，採取善後措施。對於重大傷亡事故要進行報告，並提出處理意見。

（三）各主要部門負責人職責

①認真執行上級有關旅遊安全管理、安全保衛的指示，對本景區（點）所轄部門出現的旅遊安全事故負責。

②將安全計劃、安全檢查、安全總結、安全評比落實到所在部門管理的具體環節中去。

③組織本部門員工學習相關安全操作規程，並抽查、檢查員工學習情況。

④嚴格遵守安全規程，避免事故發生，按章處理違反操作規程以致造成事故者，提出獎勵或處分意見。

⑤根據景區旅遊淡旺季差異，搞好所屬班（組）安全活動月活動，經常對景區員工進行安全教育，宣傳、推廣其他優秀景區安全管理經驗。

⑥發生傷亡事故或出現重大未遂事故情況時，保護現場，立即上報，負責查明原因，提出防範措施。

（四）班（組）長職責

①認真執行上級有關安全旅遊的指示，遵守安全操作規程，對本班（組）所轄範圍內的旅遊安全負責。

②根據所轄範圍內的工作任務、環境和安全狀況等，具體布置安全工作。

③組織本班（組）員工學習景區安全管理規程，檢查學習情況。

④認真執行交接班制度，班中要經常檢查不安全狀況，發現問題及時解決，不能解決的要採取監視控制措施並及時上報。

⑤發生景區安全事故，要保護好現場，要詳細記錄，組織全班（組）員工認真分析，汲取教訓，提出防範措施。

⑥注意學習景區安全工作中的先進經驗，對安全工作先進員工要及時表揚和鼓勵。

（五）專職安全員職責

在某些特定景區，專職安全員是景區安全管理的重要環節。專職安全員的職責有：

①對景區易發生安全事故問題的地段進行直接的跟蹤和檢測。

②對景區進行實地檢查，防止突擊檢查、監督時存在虛假現象和形式主義。

③作為景區的專職安全檢查、監督人員，有義務向各級安全管理部門請示和彙報工作，有權對景區重點安全隱患區段和設備、設施安全狀況以及安全操作規程和安全政策的執行情況、安全教育及整個安全管理的各個環節進行監督和檢查。

④在中小景區設置專職安全檢查、監督人員的作用是檢查景區

安全管理人員的工作，監督職位操作人員安全操作，預防傷亡事故發生。

專職安全員在具體職位從事安全救護工作時，胸前必須戴標示牌（上有照片、編號、姓名、單位鋼印）。實行掛牌制度有以下幾項優點：❶可以促使專職安全員進一步提高責任心，加強本身的業務學習；❷在工作過程中，有利於旅遊者以及景區工作人員對專職安全員的工作進行監督，如發現專職安全員失職、瀆職，就可以對專職安全員進行投訴；❸專職安全員可以把自己介紹給旅遊者，這樣可加深安全管理者與旅遊者之間的關係，促進雙方的瞭解和信任，形成融洽和諧的良好氣氛。

二、景區安全技術標準

景區要展開安全技術標準化管理，認真組織幹部、景區員工學習、貫徹國家與行業安全技術標準。景區根據各項安全技術標準制訂各職位的操作規程，使景區員工明確安全技術標準要求，做到按安全技術標準施工、按安全技術標準操作，幹部做到按安全技術標準規劃設計、按安全技術標準指揮生產，減少或避免不安全的行為。

三、景區安全監查制度

有力的安全監督檢查是落實安全規章制度的有效保障。景區要堅持「有規必依，違規必糾」的原則，充分發揮安全監督、社會公眾、政府相關職能部門的作用，除隱患，滅事故。

（一）常規安全監督檢查

景區基層單位要認真做好幹部值班檢查、職位巡檢、交接班檢查等工作。原始檢查記錄要真實、準確。由各部門系統負責組織本部門的安全檢查。景區每年組織的綜合性景區安全大檢查以一至兩次為宜，作為對所屬單位景區安全管理工作的評價性檢查。安全監督檢查應實行書面報告制度，以便落實檢查人、受檢人、整頓改善人的責任。

（二）現場安全監察

景區要加大重點安全隱患現場作業環節，特別是景區休閒遊樂設施、住宿場所、飲食場所等的安全監察力道，以施工現場、職位等為重點，進行隨機抽查、夜查。提高安全監察人員的素質，改善安全監察手段，提高安全監察水準。

（三）重點危險點的安全監督管理

對景區安全管理的要害部位，在認真落實各項安全規章制度的同時，應推行多級監控、管理方法，督促有關部門和人員嚴格管理，完善防範措施，制訂突發性災害和事故的應急預案。景區每年在旅遊季節來臨之前必須對管理要害部位（單位）進行一次普查，系統分析景區安全管理情況，對照安全標準檢查事故隱患和管理上的問題，認真做好整頓改善。

（四）事故管理監察

堅持實事求是、尊重科學的原則，嚴格按「三不放過」的原則，及時報告、統計、調查、處理事故，對事故責任者不姑息、不遷就，按章處理，或依法追究。有關部門可採取召開事故現場會、主要負責人上臺作檢討、發放事故警告牌（黑牌）等形式向公眾曝光，形成嚴格事故管理的氣氛。

四、景區安全考評制度

景區安全考評制度是景區安全管理的重要方面，它能夠對景區安全管理造成積極的促進和推動作用。

（一）考評原則

①景區法人為安全第一責任人，安全品質實行「由上而下，一級考核一級；由下而上，一級保證一級」的制度。

②業務分管負責人考核部門負責人，部門負責人考核班長，班長考核員工。

（二）考評辦法

①景區的安全品質考核，需作完善的記錄存檔，保證安全工作的任何細節均可追溯備查。

②業務分管負責人考核部門負責人按旅遊淡旺季進行，部門負責人考核班長按月進行，班長考核員工為日常工作考核。業務分管負責人的考核由單位行政主要負責人組織業績考評小組按季進行。

③景區應結合年終安全檢查進行一次安全品質的自我評定檢

查，發揚成績，糾正缺點，消除隱患，落實安全方面的資金投入，確保安全品質達到等級標準。

④景區的安全考核的結果應與景區獎懲制度掛鉤，發生重大責任事故須追究法律責任。

五、景區安全突發事件應急救援制度

景區安全突發事件應急救援制度是指景區面對突發事件如自然災害、重特大事故、環境公害及人為破壞的應急管理、指揮、救援制度等。它一般建立在景區綜合防災規劃之上。其幾大重要子系統為：完善的應急組織管理指揮系統；強有力的應急救援保障系統；綜合協調、應對自如的相互支持系統；充分備災的保障供應系統；綜合救援的應急隊伍等。

第四節 景區安全救援體系

一、景區安全救援體系的作用

旅遊安全救援是對旅遊活動中發生安全事故的相關當事人提供的緊急救護和援助，是保障旅遊者安全、維護旅遊業健康發展的重要方面。景區安全救援體系是衡量景區發展水準和管理能力的標示。中國景區發展起步較晚，許多景區普遍存在著應急救援組織不健全、救援裝備缺乏、人員素質不高、力量薄弱、協調聯動性差、應急救援預案編制不完善、演練和訓練很少、沒有建立景區與社區及地方政府之間的應急救援配合協調機制等問題。

景區安全救援體系具有以下一些作用：

（一）保障景區旅遊活動的正常進行

　　大多數景區由於特殊的自然環境和社會人文環境的限制以及每年旅遊旺季遊客的集中，會產生諸多安全問題，如因旅遊車輛和遊船超速、超載和超期服役所引發的安全運輸問題，景區主要路段、主要參觀遊覽點、險要狹窄地段的安全事故問題，登山、越野、滑翔、高空彈跳等風險性旅遊項目突發性安全事故問題等。在景區內建設有效的安全救援體系首先可以保證旅遊活動的順利進行，在發生旅遊安全事故的時候，也能夠最大限度地降低事故所造成的損失，不至於使景區面臨災難性的後果。

（二）滿足旅遊者遊覽求安全的心理需要

　　旅遊的本質與特徵使安全問題凸顯出來。一方面，旅遊的流動性、異地性、實時性使得旅遊者在旅遊活動中處於一種完全陌生的環境裡，從而產生不安全感，對安全的需求必然上升。另一方面，旅遊的本質決定旅遊者以追求精神愉悅與放鬆為目的，這容易導致旅遊者放鬆安全防範，使安全問題增加。因此旅遊者既需要安全，又放鬆安全防範，而安全問題的產生又刺激新的安全需要。以高空彈跳為例，專家認為水面對高空彈跳的保護作用不大，但多數高空彈跳愛好者卻會安心地選擇有水面保護的高空彈跳而拒絕沒有水面保護的高空彈跳，其依賴心理是：萬一發生事故，還有水面保護，落入水中後有旅遊安全救援，不至於馬上斃命。景區安全救援體系的建設能夠為遊客建立良好的安全心理，增加遊客參與旅遊活動項目的信心，同時也在一定程度上減少因遊客心理不安全而帶來的安全事故。

（三）確保了景區旅遊救援的時效性

在景區安全事故發生後，救援體系能夠及時出動進行緊急救援，同時還能夠為安全救援時的多方合作、共同作業提供平臺和空間。這樣一個有效的、及時的救援體系既能夠確保遊客在第一時間得到救援，而且面對小規模的救援時，又能夠降低救援成本，不必調動所有部門參與。

（四）充分調動全社會關注旅遊安全的有效管道

一些調查發現，中國社會大眾的旅遊安全意識尚嫌薄弱。景區安全救援體系的建立，首先使社區和公眾參與到旅遊救援中；其次，透過旅遊安全管理和具體的管理舉措對社區和公眾造成潛移默化的影響；再次，透過大眾傳媒讓社區和公眾瞭解、認識旅遊安全，提高旅遊安全意識，正確看待旅遊安全。

二、景區安全救援體系的構建原則

（一）統一領導，部門協調配合，社會廣泛參與

景區安全救援體系涉及面廣，內容複雜，因此，必須在各級政府的領導下進行建設；同時部門要協調配合，社會各個層面要廣泛參與，提高全民的景區安全救援意識。

（二）啟動迅速，高效施救

要突出「緊急」和「施救」的特點，根據現實和發展的需要，充分利用現代資訊網路和先進的技術裝備，保證景區安全救援體系的先進性和高效性。

（三）條塊結合，以塊為主

景區安全救援體系堅持以景區或者屬地為主的原則，事故的救援工作應在當地政府的領導下進行。景區結合實際建立本區域安全救援體系，滿足救援工作的需要。同時依託一些行業、地方和企業的救援力量，對專業性較強、地方難以有效應對的重大事故的應急救援提供支持和增援。

（四）統籌規劃，合理安排

根據景區內部景點分布狀況以及景區重點危險源分布狀況及交通地理條件，對應急救援的指揮機構、隊伍和應急救援的培訓演練、物資儲備等進行統籌規劃，使景區內應急救援體系的布局能夠適應實際需要。

（五）整體設計，分步實施

根據規劃和布局對景區安全救援體系的指揮機構、主要救援隊伍、主要保障系統等實行一次性總體設計，按輕重緩急有計劃地分類實施，突出重點，注重實效。首先組建應急救援指揮中心，形成安全救援體系的核心。其次在整合現有應急救援資源的基礎上，按照合理布局、資源共享的原則，重點裝備和充實一批救援隊伍。這支隊伍既是景區安全救援體系的主體，又是專業救援體系的參與者，接受上級專業救援指揮中心的業務指導和救援指揮，同時服從景區所在地生產應急救援指揮中心的應急救援指揮和協調。透過職責明確、反應靈敏、運轉協調的工作機制和現代資訊通訊網路，使行政區域內各種隸屬關係的救援隊伍和資源等形成一個有機的整體，充分有效地發揮救援的職能。

三、景區安全救援體系框架的構成

（一）景區核心安全救援系統

　　景區安全救援體系包括景區安全救援指揮機構和景區所在轄區內各種隸屬關係的安全救援隊伍及資源。景區要根據救援體系總體規劃和統一部署，結合本地實際情況，積極開發利用現有救援力量和資源，建立相對獨立的救援體系，同時加強同上級應急指揮中心的資訊聯絡，並接受指導和調度，按一定順序有規律地融入景區生產安全救援體系之中。景區救援指揮中心的主要職能是組織、協調本地生產安全救援工作，負責統一規劃本地生產安全救援力量和資源，組織有關部門和單位進行應急預案的編制、審查和備案工作，分析、預測重大事故風險，及時發布預警資訊，聯絡、溝通上、下級應急救援資訊。

（二）社會專業救援機構

　　社會專業救援機構是景區救援體系的重要力量，包括隸屬於當地有關部門或行業的專業應急救援指揮機構、本景區救援基地，以及服務於本專業應急救援機構的教育、培訓、演習等系統。社會專業救援機構整體應納入各地的救援體系，相關的救援資源和救援預案應納入各地的生產安全救援體系。

　　社會專業救援機構主要職能是負責景區的旅遊安全應急救援工作，統一規劃和管理本專業生產安全應急救援相關資源，組織、檢查本專業應急預案的編制、審查和備案工作，組織本專業應急救援培訓和演習，建立與上、下級應急救援機構的通訊與資訊聯絡。

　　1.中國國內專業旅遊救援機構

從中國的現實情況來看，中國已經初步形成了國家、省、市和景區的多層次旅遊緊急救援系統。中國有關部門已經成立部分緊急救援機構，如衛生部的「國際緊急救援中心」、民政部的「緊急救援促進中心」和國家景區安全監督管理總局的「國家景區安全應急救援指揮中心」。資料來源：中國政府門戶網站 www.gov.cn 2005年5月31日，中國國家旅遊局網站

中國各省、市行政主管部門包括景區自身也正努力建設自己的緊急救援系統，如早在2002年1月10日雲南省就成立了全國首家旅遊救援中心，並且對中心救援的對象作了明確的規定：「凡是雲南旅行社組團出境、出省和在省內旅遊的旅遊者以及雲南旅行社所接待的在雲南旅遊的中外遊客均屬救援對象。」雲南省的救援中心已與救護車輛、民航、空軍、直升機旅遊公司建立了強有力的陸、空救援體系，並與邊檢、衛檢、公安、旅行社等部門建立了非醫療服務合作網路，其完善的服務網路覆蓋全省、全國、國外三大區域，省內有昆明、滇西、滇西北、滇西南、滇南、滇東6大救援區和27個救援站，覆蓋了雲南省的主要旅遊區與景區（點），為雲南省景區的安全救援提供了強有力的支持。北京、上海等重點旅遊城市也相繼建立了城市旅遊緊急救援機構，為遊客提供安全救援服務。一些重要的旅遊風景區也根據自身的實際情況建立了相應的旅遊安全救援機構，如江西省率先投入4312萬元建設仙女湖旅遊應急救援系統，為風景旅遊區建設安全緊急救援機構拉開了序幕。相繼設立景區安全緊急救援機構的還有山東曲阜「三孔」景區。在中國，不但有行政主管部門建立的安全救援機構，也存在民間的安全救援機構，如中國國旅總社的旅行救援中心和廣州市緊急救援中心。綜上所述，中國景區的安全救援系統已經達到了基本完善，但同時也存在一些問題，如各種救助機構之間的協調和合作問題、市場運作方式難以實現的問題等。

民間救援機構汲取國外救援組織的經驗，建設了較成功的旅遊

救助體系，下面以中國國際旅行社總社的旅行救援中心為例進行說明。作為旅遊行業的龍頭企業，中國國際旅行社總社早在1990年代初就涉足了旅遊救援業務。中國國際旅行社總社旅行救援中心是經中國國家旅遊局、國家工商局批准，在中國國內從事救援業務的唯一合法企業。國旅旅行救援中心自成立以來，受海外救援機構或外國駐華使館的委託，共承辦過2000多個救援事件，其中有相當一部分是旅遊救援的重大事件，在取得良好的社會效益的同時，也取得了一定的經濟效益。

（1）中國國際旅行社總社旅行救援中心提供緊急救援服務的對象

①享受海外援助服務的保戶，並且負責該保戶海外援助服務的國際救援公司與中國國際旅行社總社有合作與合作關係；

②如負責保戶海外救援服務的國際救援公司與中國國際旅行社總社沒有協議合作關係，只要對方提供確認支付費用的擔保書，中國國際旅行社總社旅行救援中心即可提供救援服務；

③保險公司提供確認支付費用擔保書的客戶；

④外國駐華使、領事館及其他海外駐華機構提供確認支付費用擔保書的客戶；

⑤就職的公司提供確認支付費用擔保書的客戶；

⑥在華的中方合作機構提供確認支付費用擔保書的客戶；

⑦本人或家屬同意現付費用的客戶；

⑧海外旅行社提供支付費用擔保書的客戶。

中國國際旅行社總社旅行救援中心目前只向國際旅遊客人提供服務，中國國內旅遊客人救援中心正在籌辦之中。

（2）救援的內容

中國國際旅行社總社旅行救援中心除了為國際上幾家著名的救援公司做在華代理外，還接受其他國際救援機構、國際組織和外國駐華各類機構或個人的臨時委託。其業務主要分為醫療救助和非醫療救助兩大類。

中國國際旅行社總社旅行救援中心提供24小時全天候服務，接受救援委託後負責介紹和安排涉外醫院，安排保戶就醫，擔保住院押金，墊付醫療費、住院費、醫療追蹤費、醫療遣返轉運費，安排親友探訪，協助子女回國，屍體火化取證、屍體轉運等。非醫療方面的援助包括：查找遺失的行李或簽證，代訂酒店、車船機票，代墊保釋金，代聘律師，借款及訴訟費用援助，旅遊諮詢，理賠調查取證等。以上服務無須旅行社參與。

（3）費用的結算

在實施上述救援措施時就開始計時收費，一切費用支出由救援中心負責。事後由其向保險公司結算。

（4）救援網路

旅遊者遇到急難的地點的廣泛性和所遇急難性質的多樣性，決定了旅行救援必須在空間上和結構上形成網路。1999年5月13日至14日，中國國際旅行社集團第一次旅行救援工作會議在北京召開。會上，中國國際旅行社總社旅行救援中心及與會的46家單位共同成立了國旅集團旅行救援網路，涵蓋了中國旅遊熱點和西部交通不發達地區，標示著中國的旅行救援工作進入了一個新的發展階段，同時也為接受加入WTO外資旅行社准入的挑戰作了必要準備，具有廣闊的發展前景。

1999年9月5日，由泰康人壽保險公司承保，享受中國國際旅行社總社旅行救援中心和海外援助公司緊急救援的第一個中國公民旅行團完成行程，安全返京。此舉標示著主要由中國國內公司操作

的中國公民出境遊海外緊急救援服務業務已經正式啟動並開始運作。

2.國際性救援機構

（1）亞洲緊急救援中心（Asia Emergency Assistance，簡稱「亞急」〔AEA〕）

國際 SOS救援中心（International SOS Pte Ltd.）的前身——亞洲緊急救援中心（AEA）創建於1985年。1998年7月，AEA全面兼併國際SOS救助公司（International SOS Assistance），創建了世界上第一家國際醫療風險管理公司——國際SOS救援中心（以下簡稱SOS）。新的公司延續其前身的服務，獨立運作，並以更高的水準和更廣泛的內容服務於社團、金融產業、組織以及個人等各類客戶。國際SOS是世界上最大的醫療救援公司，同時也是全球偏遠地區現場醫療服務的最主要提供者。目前有3700多名專業人員服務於SOS遍布世界五大洲的報警中心、國際診所及現場醫療機構。可以向客戶提供醫療及技術支持，包括醫療服務、健康保健、緊急救援及安全保障服務等。國際SOS救援中心努力為各類人士提供完善的保障，以確保他們每時每刻都可以享受到高品質的醫療、保健、救援和安全服務。

AEA救援服務網由醫務專家、律師和管理人員組成的專家小組構成，全天24小時對來自世界各地的救助要求提供服務。各個報警中心都在著手研究150多個國家的法律、醫療、保險以及旅遊等諸多方面的條文和規定。

AEA服務對象主要是全球性的600家跨國公司、世界通用的信用卡持有者、保險公司、旅遊者。一些大公司和旅行社還可以與AEA組織建立委託關係，並在救助中享有優先服務。服務中所涉及的費用由AEA委託機構辦理。個別不與AEA建立關係的客戶也可以在發生意外事故時向AEA提出求助，所需費用由AEA與客戶、家

屬、保險公司等協商解決。

AEA組織向客戶提供服務的範圍非常廣泛，主要包括：

①提供旅遊資訊服務。向客戶提供所需瞭解的地區的詳細情況，如有關那個地方的簽證情況、免疫要求、是否有危害健康的不良因素以及地面交通如何安排等。AEA可以提供全套的相關資訊數據，並可以為客戶提出初步計劃。

②協助用戶辦理出發前的準備工作。AEA可以協助用戶申辦簽證、免疫通知，並向客人提出到達目的地的健康建議；協助物色祕書，幫助商務客人聯繫安排文件、電傳、複印的翻譯人員。此外，還可以幫助預訂機票，推薦並預訂飯店，協助對計劃進行臨時性的調整等。

③幫助解決旅途中的問題。當客人在旅途中需要兌換旅行支票或提取錢款時，AEA可以尋找最近的銀行。客人的行李遺失或被竊，AEA可以直接與航空公司聯絡尋找，甚至可以充當家庭或辦公室24小時的聯絡點，為旅遊者傳達其家屬或同事的口信。

④擔當客人的法律顧問。當旅遊活動中出現法律糾紛時，AEA可以全權充當顧問，提供安排律師或適當的法律機構。在當地法律條件允許下，提供甚至是提交保證金。一些簡單的涉及海關、交通規則的事件，AEA也可以代為處理。

⑤醫療救助。客人在特殊情況下提出就醫要求，AEA可以提供安排醫生、門診或其他醫療服務。AEA可以向醫療服務部門提供付款保證，並且協助核實醫療保險和進行索賠程序。必要時，可將傷病員由醫護人員護送，安排商務飛機或專機以及鐵路、公路或水運的聯合運送，將其送到最近的醫院或專門的醫療中心，甚至護送回國。此間，AEA還可以為傷病員需要回國的子女和旅遊伴侶提供一定限度的服務及安排回程機票。如發生旅行者死亡事件，AEA報警

中心可以特殊安排，將遺體運送回國，並協調各方面做好善後工作。

（2）法國優普環球救助公司

優普環球救助公司為義大利忠利集團的全資子公司。1997年5月，法國優普環球救助公司在北京設立代表處，為中國公司境外90天內的短期旅遊者提供緊急救援服務。該公司提供的境外緊急救援服務卡的有效期為7天（費用30美元）到1年（費用130美元），購卡（入會）者在需要時可享受到最高限額為12萬美元的救援服務。

全球優普救援卡作用巨大，非常適用於喜愛旅遊或常出差、出國的人士。如今，國際上很多商賈富豪都擁有全球優普救援卡。要想成為會員，一般的會費是相當貴的，在5000～10000美元／年不等。此卡在中國市場上很少見。現中意集團（股東為義大利忠利集團）在中國率先推出救援服務，只需要500～1200美元／年不等（按年齡計算），就可以享受全球最大的救援機構的服務。此項服務僅限目前在北京工作的人士，戶籍不限。

作為世界上最大的緊急救援公司之一，優普環球救助公司在全球範圍內共擁有23家子公司、34個國際緊急報警中心及40.1萬個長期代理機構，分布在208個國家和地區，面向全球提供全年每天24小時的緊急救助服務。全球緊急救援服務由優普救助向會員提供，凡持有「全球緊急救援服務會員卡」者即成為享受優普環球救助公司全球緊急救援服務的會員。其主要業務範圍包括：

①緊急醫療轉移。若會員發生意外事故或突發疾病，將被安排轉移至最近的一所註冊醫院接受緊急和必要的醫療處理，並承擔相關的交通費、轉移途中的醫療護理費和使用必要醫療設備產生的費用。

②緊急醫療轉運。若會員發生意外事故或突發疾病，在醫療條件許可下，優普救助將會安排會員在醫療護送下返回所在地、國或原居住國並承擔相關的轉運費用。

③遺體運送回國。若會員因意外事故或突發疾病死亡，優普救助或其授權的代表安排將遺體運送回居住地、國或原居住國並承擔必要和合理的費用，其相關費用最高不超過7500美元。

④電話醫療諮詢和病情評估（適用於境外服務）。會員可致電優普救助尋求醫療諮詢和病情評估服務。優普救助的值班醫生將透過電話提供幫助。

⑤安排未成年兒童返程，安排慰問性探訪。若會員因意外事故或突發疾病無法照顧隨行子女時，且在無親朋在場的情況下，優普救助將協助安排無人照料的子女返國或回原居住地，並承擔合理的單程交通費。

若會員因意外事故或突發疾病連續住院超過7天，優普救助醫生根據病情認為無旅行同伴的會員需要陪護，將安排會員居住地一位親屬前往探望並承擔其合理的往返交通費。

⑥提供出發前的旅行資訊，協助查詢遺失的物品，推薦翻譯（適用於境外服務）。應會員的要求，優普救助將提供旅行前的參考資訊，包括護照、簽證、接種疫苗以及旅行目的地對健康免疫的要求。

若會員不慎遺失旅行證件、信用卡或遺失托送的行李，優普救助將協助會員與航空公司、當地政府和信用卡發卡機構聯繫。

如會員需要緊急翻譯服務時，優普救助將向其推薦當地翻譯人員。

⑦提供緊急情況下的資訊，傳遞航班資訊，法律服務推薦（適用於境外服務）。在緊急情況下，優普救助盡力透過各種管道將資

訊傳遞到會員指定的聯繫人。

會員可致電優普救助查詢航班情況，如飛機的起飛和抵達時間。

如會員需要緊急法律服務時，優普救助將為其推薦當地法律顧問。

四、景區安全救援體系的構建措施

統一指揮的應急救援協調機構、專業化的緊急救援隊伍、精良的應急救援裝備、完善的應急預案等已成為國際社會公共安全救援體系的基本運作模式。結合目前中國國內景區發展情況，建立景區安全救援體系應該從以下幾個方面入手：

（一）構建以武警消防為主的專業化景區救援隊伍

消防官兵是目前中國社會緊急救援的主要的力量。景區救援有其特殊性，其最主要的救援任務主要集中在旅遊旺季。因此在目前情勢下，要從體制、編制、法律和經費保障等方面打破中國現行的救援體系，將消防部隊建設作為景區安全應急救援體系建設的重要內容，加速消防部隊職能向多功能方向發展。一是要開闢各種途徑，擴充現有人員編制，提高從業人員的素質；二是要加大消防經費、基礎設施和裝備的投入，特別是加強消防特勤隊伍建設，將消防警力、消防基礎設施和消防裝備建設與社會經濟發展同步考慮、同步建設，為承擔應急救援任務提供組織和物資保障；三是展開有針對性的搶險救援業務訓練和理論知識培訓，掌握各類災害事故的處置程序和各類搶險救援器材的使用，著力提高部隊滅火和救援的

實戰能力。

（二）理順職能，整合資源，建立、完善景區救援聯動機制

要結合景區安全風險的特點，理順職能，整合資源，建立、完善景區救援聯動機制。消防以及醫院等屬地社會救援機構，乃至國家和國際救援機構實現有效整合。應當重視體制的改革和創新，積極對現有的各種緊急救援力量進行優化組合和合理配置，在以消防部隊為核心救援力量的基礎上，建立包括救援行動指揮、管理、專業救援機構、後勤支援與保障等統一的、強有力的災害緊急救援管理和指揮體系，讓整個社會的救援力量形成一股有效合力，使人力、物力、財力及其他社會資源得到充分利用。另外，應充分利用數位化、資訊化、網路化技術，建立統一的應急救援聯動指揮中心和特別服務號碼，以快速的資訊傳遞網路、完整的基礎資訊數據、先進的指揮系統和經驗豐富的專家智囊團為基礎，實現跨部門、跨地區以及不同警種、救援力量之間的統一接警、統一指揮、協同作戰，對特殊、突發、應急和重要事件作出準確、快捷、有序、高效率的反應，使搶險救援工作進一步程序化、規範化、制度化。此外，對於一些特殊的景區活動的安全救援工作，如探險旅遊安全救援等，要充分利用社會專業救援力量。

（三）制訂切實可行的搶險救援預案，並加強演練與修訂

制訂救援預案是景區提高抗禦各類惡性災害事故能力的有效途徑，其基本內容應包括：應急救援的各種組織及其組成、職責、任務分工、行動要求；事故源點的位置、源性、危害方向、應急等級

等；力量調派的具體要求；搶險救援的基本程序；通訊聯絡的方式；各種技術裝備和物資的配備要求及供給管道等；與搶險救援相關的其他資料，如救援力量的分布、執行力量情況，危害區域內重點目標的分布、人員密度、道路情況、氣象、水源等。在此基礎上定期組織相關人員展開針對性的模擬訓練和協同演習，及時發現與實際不符合的情況，進行修訂和完善。

（四）綜合運用多種手段，全面提高災害的應急管理和救援能力

加大景區安全事故預防和控制的研究力道，確立社會災害管理總體目標，綜合運用工程技術及法律、經濟、教育等手段。災害事故的預防和控制是一門邊緣和交叉的學科，因此應跨部門、跨行業抽調專業研究人員，成立災害事故研究中心。針對各種災害的特點和規律，結合景區的實際，對緊急災害事故進行深入科學的分析，預測危害程度，做好各種災害事故的預防工作；提出應對措施，在災害發生後，指導救援行動的實施。

第五節　景區安全保險系統

保險是投保人根據合約約定，向保險人支付保險費，保險人對於合約約定的可能發生的事故因其發生而造成的財產損失承擔賠償保險金責任，或者當被保險人死亡、傷殘和達到合約約定的年齡、期限時承擔給付保險金責任的商業保險行為。從法律角度看，保險是一種合約行為。投保人向保險人繳納保費，保險人在投保人發生合約規定的損失時給予補償。究其本質，保險是一種社會化安排，是面臨風險的人們透過保險人組織起來，從而使個人風險得以轉

移、分散，由保險人組織保險基金，集中承擔。當被保險人發生損失時，則可從保險基金中獲得補償。景區保險是指景區作為獨立法人向保險公司投保，按不同險別、不同標準繳納保險金，與保險公司訂立旅遊保險契約，使旅遊者、景區以及景區旅遊資源環境以及財產遇到種種意外事故、危險時得到經濟補償。

一、景區安全保險的意義

景區安全保險作為景區應付突發性事件的重要途徑，具有以下實踐意義：

（一）有效規避景區經營風險，塑造景區旅遊品牌

景區安全保險系統是規避景區安全風險的重要方式之一。主要原因有：其一，由於目前許多景區沒有大容量遊客接待經驗和管理不到位，近年景區不安全設施導致的事故頻頻出現，景區管理部門近年來面臨越來越大的責任風險。其二，雖然中國國家旅遊局對旅行社作出了必須為旅遊者投保意外傷害責任保險的強制規定，但這只是轉嫁了旅行社承擔的風險，而對景區內不安全設施導致的事故，就要景區內的經營和管理部門承擔責任。其三，隨著中國公民法制意識和維權意識的不斷增強，景區管理部門將面臨越來越大的責任風險，迫切需要將這些風險轉嫁出去。因此，將遊客面臨的各種風險透過旅遊保險轉嫁給保險公司，實際上就相當於把旅遊企業或景區承擔的遊客責任風險轉嫁給了保險公司。這樣，旅遊企業或景區就可以透過為每一位遊客投保旅遊保險，繳納一定的保險費，來建立全體遊客的風險賠償基金，並以此對發生風險損失的遊客進行賠償。因此，完善的景區安全保險就會給各類旅遊理賠糾紛的解

決提供行之有效的方法，有助於提高旅遊者對旅遊企業或景區的信任程度，塑造景區旅遊品牌。

（二）有效保障旅遊活動中相關利益主體的正當權益

旅遊活動中，如果是人為因素產生安全事故，不論是景區違規經營或管理不當、旅遊從業人員違規操作，還是旅遊者違法犯罪等，均可以按法定程序，追究當事人的法律責任，以補償受害方的損失，保障受害方的正當、合法權益。但是，責任的認定並非在任何情況下都是可能的，有時會發生一些難以找到真正責任方的旅遊事故。例如在某些情況下，景區安全事故是由旅遊者本人的不慎而造成的。此外，由於自然災害如山崩、風暴、地震、火山爆發等非人為的自然因素，也無法找到責任方。對於找不到直接的責任方或責任方逃逸、無力承擔責任或由於自然等非人為的不可控因素造成的景區安全事故，則往往需要依賴旅遊保險，由承保的公司先承擔受害者的權益賠償責任，而後再追究當事人的責任。顯然，景區安全保險是景區安全事故發生後保障相關利益主體正當合法權益、補償損失的重要途徑。實際上，景區安全保險是把旅遊活動中各相關利益主體權益風險轉嫁到保險公司身上。當然，受害方的正當權益，除了法律規定的權利外，還可以由投保人在投保時與承保人在國家有關法律框架下相互約定，這樣就避免了景區安全問題發生後可能出現的各種糾紛。

（三）旅遊保險系統是旅遊業與國際接軌的重要內容

中國擁有許多世界級的旅遊資源，吸引著大量的國際旅遊者。

加入WTO以後，中國旅遊業面臨著與國際接軌的問題，旅遊保險是其中重要的一個方面。只有完善的旅遊保險體系，才能為入境的國際旅遊者提供完善的保險服務，在出現涉外旅遊安全事故時迅速作出反應和處理，並能按照國際慣例維護海外旅遊者正當權益，從而提高中國旅遊業的聲譽，促進中國旅遊業的國際化。

二、景區安全保險選擇的原則

根據保險標的不同，保險可分為財產保險、人身保險和責任保險。其中，財產保險是以物或其他財產利益為標的的保險，廣義的財產保險包括有形財產險和無形財產險；人身保險是以人的生命、身體或健康作為保險標的的保險；責任保險是以被保險人的民事損害賠償責任為保險標的的保險。在每一個大類下，又可以細分為若干小類。例如，在財產保險中，有海上保險、火險、運輸險、工程險等；在人身保險中，有人壽險、健康險、意外傷害險等；在責任保險中，有僱主責任險、職業責任險、產品責任險等。面對諸多保險類型，景區安全保險的選擇必須要遵循一定的原則。

（一）因地制宜原則

瞭解景區本身需求、有針對性地選擇保險是景區安全保險的首要前提。

不同性質景區關於保險的目的是相同的，主要是為了減少安全事故所引發的財產損失。但是不同性質的景區，其保險的側重點又有所不同。如對於山地型森林景區，其主要保險可能是以火險和其他附帶保險類型為主，同時由於複雜環境所引發的旅遊者生命安全事故也是其保險需要關注的重點；對於水體型景區，其主要保險類

型可能集中在水體災害事故上；而對於古建類景區，火災保險則是其重中之重。因此，在確定了需求後即可選擇相適應的保險種類。

（二）量力而行原則

並不是所有的景區都需要安全保險，景區可以根據自己的經濟收入狀況和安全管理狀況以及自身特點，確定適當的保險額數。

（三）組合式保險原則

所謂組合式保險計劃，就是將財產險、人身意外險和責任險等保障利益的多個保險險種以一個保險計劃的形式出現。透過多個險種的搭配，達到最佳保障效果，這樣既可以使景區獲得較周全的保險，也可以節省一定的保險費用。

三、景區安全保險存在的問題

（一）缺乏真正意義上的險種

旅遊保險內容上既涉及人身，也涉及財產，是一項綜合險，但在法律上無確定的概念、承保對象、承保範圍和承保責任的規定，僅限於實務領域的旅遊險品種。據瞭解，市場上目前只有平安保險、新華人壽、太平洋人壽、中國人壽等少數幾家保險公司曾推出過針對旅遊市場的保險險種，但它們並不是完全意義上的旅遊保險，旅遊保險的投保人法律地位和法律責任缺乏明確規定。

（二）景區管理者保險意識淡薄

目前中國國內景區普遍存在保險意識淡薄的問題，許多景區管理部門還沒有認識到公眾責任保險的重要性。許多景區之所以對公眾責任險漠然，一是消費者維權的意識不強，不瞭解，不清楚；二是心存僥倖地認為出險機率低，沒有必要購買保險去轉嫁風險；三是主要存在僥倖和「萬事靠政府」的心態。目前公共場所責任事故發生後，對受害一方提供的安撫補償資金主要來源於事故責任業主、政府財政和公眾責任險賠償三個方面，而政府財政計劃中用於災難事故的賠償撫卹金十分有限。在這樣的背景下，景區迫切需要一種分散風險、防災防損的工具來減輕壓力，從而使事故發生後的善後工作能得到盡快地展開，作為市場化的景區責任險顯然可以滿足這一需求。

（三）已推出的保險種類較少，難以滿足景區發展需要

通常旅遊者出遊主要有4個大類的保險可供選擇，即遊客人身意外傷害保險、旅客意外傷害保險、住宿遊客人身保險、旅遊救助保險。這實際上是以普通的意外傷害保險來代替旅遊保險，旅遊保險自身的定位不清。從有關資料來看，直接針對景區的保險只有兩種，分別是太平洋公司推出的「旅遊景點旅客人身意外傷害保險」和中國人壽保險公司推出的「國壽觀光景點、娛樂場所人身意外傷害保險」。從整體來看，旅遊保險險種明顯偏少，市場區隔也不到位，遠遠不能夠適應當前日益多樣化的景區活動的需要。特別是近年來為迎合旅遊者的需要，旅遊活動方式、內容日新月異，各種參與性、冒險性的旅遊項目層出不窮。如在世界崇尚生態旅遊、野外生態遊、體驗式旅遊的背景下，潛水、跳傘、賽馬、滑翔、探險性

泛舟漂流、滑雪、滑板、高空彈跳、衝浪等活動卻未被列入旅遊保險的範圍。因此類旅遊者相對缺乏對特定景區風險狀況的瞭解，加之旅行者個人的旅行經驗、身體素質都各不相同，極容易出現各種不同的安全事故，而旅遊保險對這個群體卻是一片空白。顯然，面對瞬息萬變的旅遊市場，現行的旅遊保險總體呈落後狀況。

（四）銷售手段落後，主要以強制性保險為主

目前來看，旅遊保險的投保管道主要是旅行社代理、機票點代理、網上投保3種，而且代售據點還不多。此外，有些保險公司更採取一勞永逸的做法，即與大、小旅行社簽訂長期協議，由旅行社代售。這些因素嚴重制約了旅遊保險業務的展開，使得旅遊保險費的年收入與出遊客次的巨大數額極其不相適應。目前許多景區保險是與門票共同搭售的，主要以強制手段為主。

（五）宣傳、促銷明顯落後

保險公司對旅遊保險的宣傳促銷的力道與中國當前旅遊十分火熱的場面極不相稱，很多遊客對旅遊保險的目的、投保途徑以及險種的種類都不瞭解，因此，需要透過向遊客普及旅遊保險常識來使他們瞭解旅遊保險的險種、功能與作用。此外，保險公司和行政管理部門還應積極向景區及企業宣傳投保險種的重要性以及繳費低、保險金額相對大的特點，進行有針對性的公關活動以進行相關險種的促銷。在中國，保險業務與其他的金融企業合作較被動，而且網路投保也剛剛開始，人們對網上行銷的信任度還不高，這些都是造成旅遊保險滯銷的因素。

四、景區安全保險的基本構成

（一）景區安全保險基本構成

景區在經營管理中經常會遇到一些難以預料的事故和自然災害。作為對景區風險防範的重要措施，景區安全保險的受益人主要有兩種：一個是旅遊者，另一個是景區本身。為保護景區內財產和人員的安全，景區安全保險應該包括暫時性的旅遊保險和長期性財產保險。結合景區現實要求，提出以下景區安全保險基本構成：

1.旅遊者安全保險

主要是以保護旅遊者的財產和生命安全為對象，也就是常說的旅遊保險。旅遊保險往往以一個完整的旅遊活動為期限。旅遊者參加旅遊活動、正式開始投保，即標示著旅遊保險的啟動。而一旦旅遊活動結束，保險人與被保險人雙方的權利、義務也就終結。旅遊的定義和特徵，決定了旅遊活動本身就具有暫時性的特徵。因此，無論種類與形式如何，旅遊保險都是短時間的，具有短期性。

2.景區財產保險

是傳統的長期性的財產保險形式，主要以保護景區旅遊資源、環境以及景區設施設備為對象。當然，這種保險的長期性也是相對的，其保險期限與景區自身投保力道密切相關。

（二）景區安全保險主要組成部分

除了旅行社投保的旅遊責任保險，從旅遊者角度來看景區安全保險通常有遊客人身意外傷害保險、旅遊景點意外傷害保險、旅遊救助保險、旅遊求援保險、住宿旅客人身保險可以選擇。

1.遊客人身意外傷害保險

此險種以旅遊者的生命、健康為責任目標進行保險。狹義上

說，僅指旅遊者在景區遊覽觀光中的保險，多為地方保險公司根據當地旅遊景點、旅遊活動項目而開設的險種。保險期限從遊客購買保單進入旅遊景點和景區時起，直至遊客離開景點和景區，如黃山的溫泉游泳池人身意外傷害險、太平湖遊船及渡輪意外傷害險、黃山西海飯店公共責任保險等。太平洋保險公司開設的「旅遊景點旅客人身意外傷害保險」和中國人壽保險公司開設的「國壽觀光景點、娛樂場所人身意外傷害保險」等都屬於此類險種。廣義上說，此險種還包括各種交通保險服務項目，如旅客鐵路、航空、公路、水上旅行保險。這類保險多為強制保險，每份保險費為1元，保險金額最高可達1萬元，每位遊客最多可投保10份保險。主要保險責任有：

①被保險人因遭受意外傷害或罹患急性病造成身故的身故保險金保障；

②被保險人下落不明經法院「宣告死亡」，保險公司給付身故保險金；

③被保險人因遭受意外傷害造成身體殘廢或永久喪失部分身體機能的傷殘保險金保障；

④被保險人因遭受意外傷害或罹患急性病在醫院接受治療的醫療保險金保障。

2.住宿旅客人身保險

這種保險是中國保險公司開發的住宿旅客人身保險的新險種，屬於自願性質。該險種每份保費1元，從住宿之日零時起算，保險期限15天，期滿可續保，一次可投多份。每份保險責任分三個方面：一為住宿旅客保險金5000元，二為住宿旅客見義勇為保險金1萬元，三為旅客隨身物品遭意外損毀或盜竊搶劫而損失的補償金200元。在保險期內，旅客因遭意外事故、外來襲擊、謀殺或為保

護自身或他人生命財產安全而致自身死亡、殘廢或身體機能喪失，或隨身攜帶物品遭竊盜、搶劫等造成損失的，保險公司按不同標準支付保險金。主要保險責任：

①被保險人因遭受意外傷害或罹患急性病造成身故的身故保險金保障；

②被保險人下落不明經法院「宣告死亡」，保險公司給付身故保險金；

③被保險人因遭受意外傷害造成身體殘廢或永久喪失部分身體機能的傷殘保險金保障；

④被保險人因遭受意外傷害或罹患急性病在醫院接受治療的醫療保險金保障。

3.旅遊救助保險

旅遊救助保險在中國是一個比較新的險種。目前，中國人壽保險公司、中國太平洋保險公司、泰康人壽保險公司都與國際（SOS）救援中心聯合推出旅遊救助保險險種。購買了這種旅遊救助保險，一旦發生險情，只要撥打電話，就會獲得無償救助。旅遊救助保險將旅客人身意外保險的服務內容進一步擴大，將保險公司的一般事後理賠的傳統方式向前延伸，變為在事故發生時及時給予有效的救助。與目前中國國內的緊急救援類保險產品相比，該產品的保障範圍除了能夠提供緊急救援服務之外，還可以為保戶提供總金額高達40萬元的緊急救援醫療保障，在此保障額度內，整個救援過程產生的所有費用均由保險公司直接承擔，保戶無須支付任何費用；在涵蓋的保險責任方面，該產品特別增加了由突發急性病引起的緊急救援保險責任，提高對保戶的保障程度。境內緊急救援醫療保險產品增加承擔由突發急性病引起的緊急救援保險責任項目，在中國國內市場上也屬首次推出。2005年2月中國最大的合資壽險

公司中意人壽聯合優普環球救助公司推出了「境外旅行意外傷害保險及緊急救援醫療保險」。

主要保險責任：

①被保險人因遭受意外傷害或患急性病需要求援，提供24小時中文救援熱線電話服務；

②被保險人因遭受意外傷害或患急性病需要立即到醫院治療時安排就醫以及根據需要安排轉院治療的醫療費用保障；

③安排就醫後返程交通費用及其未成年子女回國或原居住地交通費用保障；

④被保險人因遭受意外傷害或患急性病不幸身故，可安排適當的空中或地面交通送其一位直系親屬前往處理後事，將遺體或骨灰運送回國或原居住地的費用保障。

4.公共責任險

公共責任險又稱普通責任險，主要是承保被保險人在公共場所進行生產、經營或者其他活動時，因發生意外事故而造成他人人身傷亡和財產損失，依法應由被保險人承擔的經濟賠償責任。公共責任險正是為適應機關、企事業單位和個人轉嫁風險而產生的。它可以適用於景區、辦公大樓、住宅、商店、醫院、學校、展覽館等各種公共活動場所，並且種類多種多樣，有普通責任險、綜合責任險、場所責任險、電梯責任險、景區責任險等。

對於景區而言，購買公共責任險主要原因有三：①隨著旅遊客數的增加，景區內發生人身和財產損害的事件越來越多。因此，景區購買一份公共責任險，來降低旅遊事故的風險，可以使旅遊者的損失降到最低；②隨著中國經濟活動的增多，常常因意外事故而造成他人人身傷亡或財產損失，依照法律的規定景區管理機構承擔一定的賠償責任，其透過購買公共責任險，將風險轉嫁出去；③

伴隨著索賠案件的增多、公眾索賠意識的增強，已經開始影響景區當事人經濟利益及正常的經濟活動，透過購買公共責任險，轉移風險。

5.財產保險

主要指景區為了免於財產的損失而投保的保險類型，主要包括火災保險。火災保險分主險和附加險兩大塊。主險的責任範圍包括任何一個投保人都必須面對的雷電、失火等引起的火災以及延燒或因施救、搶救而造成的財產損失或支付的合理費用。投保人投保火災險時根據本身財產的危險程度，繳納相應的保費。火災保險費一般相當於相應危險程度傳統財產保費的60%～70%。投保火災保險主險以後，可根據本身財產面臨的客觀危險，自由選擇投保附加險。火災保險共設7個附加險。

水災險：承保由於暴雨、洪水、消防裝置失靈、水管爆裂造成的財產損失；

風災險：承保8級以上的風，如颱風、颶風、龍捲風等造成的財產損失；

爆炸險：承保因核爆以外的爆炸事故造成的財產損失；

碰撞險：承保因飛機、飛機部件或飛行物體的墜落以及外來機動車輛、輪船碰撞所致的財產損失；

地震、地陷、火山爆發險：承保地震、地層下陷、火山爆發造成的財產損失；

岸崩、冰凌、土石流險：承保岸崩、冰凌、土石流造成的財產損失；

外來惡意行為險：承保非被保險人及其僱員的搶劫、竊盜、攻擊、打砸暴力等行為造成的財產損失。

每個附加險的保費相當於傳統財產險保費的5%～20%。投保人可根據實際情況選擇適當的附加險，既可避免不必要的經濟支出，又可獲得充分的經濟保障。

通常景區內旅遊財產損失、旅遊者住宿以及救助方面的安全事故的發生頻率較低，且有相關的單位負責賠償，因此，並不是景區旅遊保險的重點。但是遊客人身意外傷害保險和公共責任險則直接和景區的經營管理與經濟利益密切相關，因此應該採取強制性措施予以實施。

五、景區安全保險體系的構建措施

針對中國旅遊保險和景區保險的現實情況，景區安全保險體系構建措施如下：

（一）加強宣傳，強化旅遊者的保險意識

當前，中國國內旅遊保險意識不強在很大程度上是由於宣傳不夠。景區管理部門應與保險公司密切配合，利用各種媒體管道，對旅遊保險的內容、作用和投保方法等做廣泛的宣傳並注意擴大宣傳對象範圍，形成濃厚的保險氣氛。

1.提高旅遊者對保險的認識

由於保險業在中國起步較晚，至今不過只有短短20多年的時間，因而保險觀念還未能在國民心中普遍樹立起來，大多數人的保險意識還比較淡薄。這種情況在旅遊市場中的反映就是：很多遊客存在僥倖心理，認為出外旅遊就那麼幾天，根本沒有必要花錢獲得這種保障，不願意個人付費為旅遊上保險，甚至對旅遊保險採取牴觸的態度。如秦皇島市數家景區引進保險制度就遭到了社會各方面

的嚴重牴觸。一些遊客在參與了秦皇島一些景區的旅遊保險後稱：「秦皇島強制購買保險的景區還不止一家呢！燕塞湖、祖山等一些知名景區都這樣，是不是這些景區不具備安全條件啊？要不為什麼還強制遊客購買保險呢？」這裡雖然不排除景區可能存在有違規行為，但是卻能夠體現遊客對參與景區保險所持的態度和遊客旅遊保險意識問題。

2.增強景區對保險的重視程度

景區方面風險管理意識落後，導致了對自身所承擔的遊客責任風險認識不夠，認為遊客是否上過保險與自己無關，而若要景區出錢為遊客辦理保險則更是難以接受。針對景區這種現實狀況，要利用各種報刊、簡報、會議，總結正反兩方面的經驗，宣傳旅遊保險的意義。要對相關工作人員進行保險輪流培訓，強化保險意識。

3.透過各種媒體進行多方位宣傳

景區要配合保險公司及有關部門加大對旅遊保險的宣傳力道，使人們對旅遊保險有更加全面的瞭解。同時，要充分調動公用社會資源來增強宣傳效果。一是在國家「假日旅遊統計預報體系」中增加景區旅遊保險的內容，黃金週期間，中央電視臺發布中消協「交通事故不屬於旅遊責任險範圍，提醒旅遊者參加『旅遊意外險』」的新聞就是成功的案例。二是要求旅行社等中介代理機構在銷售旅遊保險的同時，積極做好宣傳和推薦工作，真正擴大旅遊保險的宣傳覆蓋面。三是透過專業或旅遊網站介紹旅遊保險的產品特點和購買指南等相關內容。

（二）配合景區旅遊開發，完善旅遊保險體系

目前的旅遊保險產品存在著保險產品不完善的問題。雖然市場上開發了一些景區意外險產品，但旅遊市場上急需的險種還太少，

如飯店公共責任險、景區公共責任險、特種旅遊保險等。只有豐富險種，才能給予人們較大的選擇餘地。景區應聯合保險公司，結合景區特點，加大旅遊保險產品開發力道，根據市場特點開發設計滿足旅遊者住、行、遊等各方面需求的保險產品，為旅行社提供有效地防範風險的「保護傘」。在豐富保險條款內容的基礎上，提升旅遊保險產品品質，透過開發貼近市場的產品，為遊客打造出更多個性化的旅遊保險產品，以提升其內涵和品質來吸引遊客。

傳統的旅遊保險絕大部分都是對人身意外傷害和醫療的風險提供保障，但日益成熟的消費者越來越不滿足於這種簡單的旅遊保險所承保的範圍，越來越顯示出對保障高風險運動、24小時緊急救援、個人錢財、行李盜搶、旅程延誤、個人責任等的「保鏢」式的保險產品的需求。

在完善旅遊保險產品體系的創新方面，一是著力完善旅行社責任保險；二是改進旅遊意外傷害保險；三是要大力發展新興旅遊保險和特種旅遊保險；四是積極推進旅遊各環節保險。例如，在大力發展新興旅遊保險和特種旅遊保險時，對自（行）駕車、自由行、自助遊等新興旅遊型態，要在其開發推廣過程中，加強旅遊與保險的合作，提前做好新興旅遊市場的風險控管工作。要深入研究老年旅遊、滑雪、探險、泛舟漂流等特種旅遊類型的風險特點，積極開發相關的特種保險產品，為旅遊業提供全面的風險保障。

（三）拓展景區與保險公司合作的業務範圍，健全銷售體系

景區與保險公司良好的合作關係有助於旅遊保險業務的拓展。

1.展開旅遊保險業務和保險公司之間需要互相協助

如武漢地區的中國人壽、太保人壽、平安人壽、泰康人壽和新

華人壽等公司將其旅遊意外險業務統一交由武漢旅遊險共保辦公室受理。透過「共保」，對旅遊意外險實行統一受理、統一費率、統一賠償。保費收入和賠償金額按比例由6家人壽保險公司分攤。這可以說是中國保險業聯合的一個典範。

2.開發旅遊保險市場的保險公司需要與遊客、旅遊企業建立起精誠合作的關係

遊客和旅遊企業是旅遊保險業的衣食父母，展開旅遊保險業務的保險公司需要用優質的服務樹立信譽，拓寬銷售管道，提高旅遊保險銷售額。

3.旅遊保險公司應在旅行社、交通部門、賓館飯店、旅遊景點等設立廣泛的代理機構，積極探索電話投保、網上銷售等現代保險銷售手段

現階段，應順應銀行、郵政代理業務的蓬勃發展，在各代理據點適時推出簡便旅遊保險套餐，真正建立多層次、全方位的分銷管道，使旅遊保險成為人們出門旅行可以隨時、隨地、隨意購買的日常消費品。

4.大膽創新，借鑑「銀行一卡通」的做法，嘗試設計「旅遊保險一卡通」

保險公司與各著名旅遊景點、銀行建立網路關係，對具有旅遊計劃的遊客，事先在卡上存一筆錢，當遊客刷卡購票時即辦理完投保手續，上旅遊車時，保險責任即開始；到達旅遊景點刷卡購買門票、進入旅遊景點時，保險人在該景點的保險責任即開始。同時，可以按保險責任範圍大小或風險性質或類型的不同分為幾個等級的門票，由遊客自由選擇。

（四）以網路和電子商務推動旅遊保險的國際化

將旅遊保險業務與網路技術相結合，有利於實現旅遊保險業務的現代化。投保人可以在網上直接購買保險服務，由銀行將保險費劃入保險公司。對於保險公司而言，由於客戶自己上網，自己完成申報程序，節省了保險公司的人力銷售和廣告成本。全「e」過程，適應了網路時代的消費需求。客戶可以根據自己的需要選擇完全在線的產品，也可以選擇在線和線下相結合的產品；可以一次購買多份產品，在有效時間內隨時使用。整個投保程序簡單、快捷，客戶透過網路就可在幾分鐘內完成整個投保過程，即網上投保、核保、支付、承保和出具電子保單等。

（五）把公共責任險納入強制性保險範圍

首先，應該把「旅行社責任險」變為「法定保險」，這需要得到政府部門的支持。現在旅行社投保的責任險，只是商業保險，是各保險公司自己制訂的；而規章所指的旅行社責任保險在性質上是法定保險。商業保險和法定保險是兩個完全不同的概念，不能混為一談。將它們打通的一個行之有效的辦法就是：由保險監督管理委員會及政府相關部門依據規章制訂統一的旅行社責任保險條款，統一費率，將「旅行社責任險」這個商業保險真正變成由政府頒布的法定保險，只有這樣，才能真正發揮旅行社責任險的作用。再者，要切實解決旅遊保險同質化嚴重、市場惡性競爭、遊客滿意度下降、保險服務落後等問題，這些都不同程度地降低了保險的抗風險能力。中國保監會與中國國家旅遊局應進一步加強對旅遊保險市場的規範，逐漸完善各項制度，將普及旅遊保險工作作為旅遊主管部門的一項監管職能，並建立相應的制約機制，把旅遊保險納入旅遊行業管理和年度考評之中，依法強調旅行社向旅遊者推薦旅遊意外險的責任和義務，使旅行社真正成為普及旅遊保險的主要管道。

（六）有選擇地引入景區財產保險

目前，中國尚未建立起景區財產保險制度。2004年，湖南省張家界景區為黃龍洞內號稱「定海神針」的一段19米高的鐘乳石向保險公司投保一億元。此事一出，旅遊界一片嘩然。根據景區特點，景區財產保險制度就是景區根據專家對其財產的評估，向保險公司繳納一定的費用，發生財產損害時，由保險公司進行賠償的制度。推廣景區財產保險具有以下好處：其一，透過財產評估，可以使景區的管理機關、景區工作人員、遊客甚至公眾都充分認識到景區財產的價值，從而自覺地維護景區的環境，為很好地保護景區財產奠定基礎；其二，透過保險，可以加強保險公司的監督作用，在原有管理部門以及公眾的監督之上增加新的監督主體，而且直接與經濟掛鉤，加大了監督的力道；其三，透過保險，可以使已經發生的財產損失得到救濟，並為及時整頓改善發展提供保證。但景區財產保險推廣還存在一定的難度，例如對景區的確切價值的評估還有困難，保險制度的設計也存在需要解決的問題。但相信這一制度的最終建立能造成良性的作用。因此，可以有選擇地引入景區財產保險體系。

第六節　景區安全管理政府效能

景區安全管理是一個複雜的系統工程，除了景區的內部管理控制之外，它更需要政府相關職能部門的分工合作。通常景區安全管理涉及旅遊、警察（含治安、消防、交警）、衛生（防疫）、交通（運管、道路）、勞動、質監、安監、國家安全等，明確政府部門在景區安全管理中的作用，對於景區安全管理具有積極的意義。

一、景區安全管理政府的作用

（一）強化景區安全責任主體地位

在市場經濟條件下，景區的生存和發展的基礎需要規範化的自主管理，政府職能只是宏觀上的調控和具體的監督、監察、行政管理、行政執法和行政服務，不可能也不應該干預景區的經營活動。景區安全是遵照有關法律法規和滿足生產經營要求的自主行為，景區安全事故引起的一系列問題首先必須由景區自身來承擔，景區對景區安全自負其責；而政府對其只是綜合管理，承擔的責任也只是深層次的社會責任。景區對安全的要求是可持續生產經營的要求，在追求利潤的同時，必須加強景區安全，無安全便無效益。景區要在相關法律法規的約束規範下進一步強化主體責任，採取切實有效的措施，加強安全預防和事故應急能力等。政府及其職能部門要加強對景區安全的監督檢查和規範工作，並切實保障景區作為安全責任主體地位的確立和強化，做到依法行政，行政管理有法可據，不越權、不亂作為。

（二）規範政府職能部門的領導、監管職責

政府各個部門對於景區社會治安、衛生環境狀況等景區安全狀況也有著直接或間接的責任。政府對景區的安全不是要求做什麼或者不做什麼，而是制訂宏觀政策和依法規範。景區經營管理活動，政府及其職能部門依據規定給予或者不給予許可；獲准許可的，方可辦理其他相關證照，方可從事本許可證照許可的生產經營活動；沒有獲准許可的，景區不得從事生產經營，從事的由政府及其職能部門依法取締並給予處罰；對合法生產經營活動中不合法的行為，政府及其職能部門依法糾正。政府及其職能部門重在依法監督管

理、依法規範，並為景區提供政策、法規、培訓等方面的服務。

（三）進行景區安全的監督、監察、行政管理

景區安全監督管理部門以及旅遊局下屬的旅遊品質監督部門是政府實施景區安全綜合監督管理的職能部門，對景區安全擁有監督、監察、行政管理權，又具有行政執法、行政服務等職責。景區維護安全不力，安全管理工作有漏洞，監督管理部門也有不可推卸的責任。景區安全綜合監督管理部門不能又監督、監察、管理又執法檢查、審批發證。監督、監察、行政管理權和行政執法、行政服務的這種不分離，勢必造成執法力道的弱化。景區安全執法檢查對景區失去威懾力，監督、監察、管理也會在一定範圍內流於形式，事倍功半。

（四）強化法律法規對景區安全管理的指導與規範

景區是安全責任主體，要依法規範其主體行為，落實景區安全投入，建立、健全景區各項安全制度、措施，從人、物、環境三個方面加強安全預防。政府及其職能部門要依法行政、科學行政、民主行政，做到在法的規範下行政，堅決做到「作為必依法，不作為必有法」，「政企分開，政事分開，政資分開」，尤其要在服務上下工夫，提高服務意識，改變過去行政命令管理經濟、安全的做法。為落實有關景區安全的各項方針、政策和法律法規，規定、規程、標準，各級政府部門及其景區安全綜合監督管理機構、旅遊主管部門、景區要從點到線到面，先在一點建立安全標準樣本景區，然後各地安全標準樣本景區連線，使景區安全標準化逐步鋪開。

（五）實施對景區安全違法行為的處罰

景區安全行政執法檢查是政府有關部門實施監督管理、規範景區安全行為的主要手段之一。目前，許多景區之所以發生安全事故，一個主要原因就是有關責任部門景區安全執法力道不夠、對景區安全違法行為的處罰不到位。要加大對景區安全違法行為的處罰力道，就要加大景區安全執法檢查的頻率和品質，加大對責任景區和有關人員的行政、經濟和刑事處罰，讓景區和有關從業人員不能違法、不敢違法。對嚴重違法生產經營者，透過法的約束使其不能再在景區從事生產經營活動。

二、景區安全管理政府應對原則

景區安全事故的種類繁多，每種自然和人為事故往往是由一系列不同的階段組成的，而且每個階段往往都有著各自不同的特點。因而，景區安全事故發生後，政府應對工作要因事、因時、因勢而採取相應的措施。但是從總體上看，景區安全管理政府應對依然存在或蘊含著一些普遍性、規律性的原則。

（一）時間性原則

景區安全事故的發生大多具有突發性的特徵，安全事故發生過程迅速，基本上無規可循，而且往往資訊不對稱或者不全面。其發生與後果具有不確定性，難以預料。有鑑於景區安全事故的負面影響，安全事故發生後，時間因素就顯得最為關鍵。政府必須採取一系列應急處置手段，防止和控制危機與事態的發展，而且越快越好。

（二）效率性原則

　　景區安全事故發生後，往往波及面比較大，此時效率就成為決定事故處置效果的關鍵，中國國內外應對景區安全事故都非常注重高效率的原則。

（三）系統性原則

　　由於景區安全管理涉及景區的諸多行政管理部門，突發事件的不可迴避性和應急管理的緊迫性，要求在事件發生前和發生後不同職能部門之間實現協同運作，優化組合各種資源，發揮整體功能，最大限度地減少損失。目前景區由景區管理部門組織協調工作。面對層出不窮的安全事故，必須成立一個景區安全管理的機構予以應對。完善景區安全管理必須要有發揮重要協調作用的專門核心決策機構，發揮危機預警和快速反應的作用；同時，應當建設和完善整體的電子管理系統，實現景區安全管理高效運作。

三、景區安全管理政府各部門職能

　　在景區安全管理中，政府各部門各司其職又相互配合。各部門職能情況如下：

（一）勞動部門

　　勞動部門負責景區的安全管理和檢查工作，它是在各級政府管理下進行的。同時，勞動部門作為各級政府的職能部門及其授權單位組織各部門對景區實行勞動保護和監督。

勞動部門在景區安全保衛工作中的職責主要是：

①對政府所轄各地區的各景區的勞動保護工作進行監督檢查，督促它們認真貫徹執行景區安全方面的方針、政策和法則；

②制訂、審查有關景區安全的法規和普適性的規章制度；

③督促、協助景區研究景區中的重大安全保衛問題；

④展開宣傳教育，進行景區安全培訓和景區特種設施特種人員安全考試、發證；

⑤組織和參加景區安全保衛學術研究；

⑥經常深入調查研究，分析瞭解情況，當好政府管理者的助手和參謀；

⑦調查、處理重大傷亡事故，負責安全事故處理的結案工作；

⑧總結經驗，培養典型，組織推廣；

⑨建立各級勞動安全監督機關，實行勞動安全和保衛措施，執行監察制度，監督檢查旅遊部門和景區對各項安全保衛法規的執行情況，發揮應有的監督作用；

⑩根據不同景區內特定部門安全情況，組織各種專業性安全檢查；

⑪參加新建、改建、擴建景區的安全保衛設施的驗收工作；

⑫指導、監督、協調有關部門對景區、機場、車站、碼頭、道路、鐵路、民航、航運等單位和場所安全狀況的管理；

⑬監督檢查景區安全管理人員的資質以及培訓工作；

⑭調查處理涉旅安全責任事故。

（二）旅遊局

中國旅遊局是景區的行業主管部門。其主要職責和任務是：

①貫徹執行中央和地方政府有關安全保衛的法令、決議、指令和規章制度，並結合本系統的具體情況，制訂實施方案或細則；

②組織研究和解決景區營運中的一些重大安全保衛問題；

③監督檢查並指導所屬景區展開安全保衛工作；

④定期分析研究景區安全事故情況，提出改進意見和要求，參加所屬景區的重大傷亡事故調查處理；

⑤有計劃地培訓景區的安全保衛幹部，不斷提高他們的業務水準；

⑥根據景區的具體情況，提出景區安全保衛學術研究的方向和任務，組織推動這方面工作的展開；

⑦總結和交流所屬景區的安全保衛工作經驗；

⑧組織及督促本系統安全治理和驗收工作；

⑨督促旅遊景區制訂景區安全事故應急反應預案；

⑩負責管理、監督進入景區旅行社制訂符合安全規範的團隊運行計劃；

⑪監督景區租用具備旅遊營運資質的汽車、船舶並與法人簽訂書面運輸合約；

⑫負責將消防安全、衛生達標作為星級飯店評定和覆核的重要內容。

（三）交警部門

①依法嚴格查處景區內部道路交通安全違法行為；

②嚴格景區內駕駛員考試、審驗和機動車檢測工作；

③接到重（特）大涉旅道路交通事故報警後，迅速趕赴現場，並對現場進行勘驗、檢查，蒐集證據，及時製作交通事故認定書，依法對事故責任者進行處罰。

（四）消防部門

①負責依法對景區飯店、賓館等的旅遊設施消防安全情況進行消防監督檢查；

②督導進行消防問題整頓改善；

③強化消防措施；

④查處火災事故。

（五）交通部門

①負責景區外部進入景區公路的建設和養護；

②在危險路段設置安全防護設施和安全警示，防止出現重大垮塌、落石等事故；

③負責車輛、船舶營運管理；

④確定旅遊客運資質標準，審批旅遊客運資格；

⑤敦促旅遊車船公司不得掛靠車輛、船舶，糾正旅遊客運違規經營行為。

（六）衛生防疫部門

①依據國家的相關法律法規對旅遊賓館飯店、農家樂、餐廳等旅遊設施的衛生進行檢查和監督，督導進行衛生問題整頓改善；

②組織對傷病員進行救治。

（七）品質技術監督部門

負責按照國家相關法規標準對景區索道、纜車等大型遊樂設施及星級飯店電梯、鍋爐、壓力容器等相關特種設備進行檢查、驗收，督導對這些設備隱患的整頓改善。

（八）建設、文化（文物）、水利、林業、宗教部門

負責各自管轄的自然和文化景區內的安全整治工作，督導安全設施設備的配備及安全規章制度的建立和完善，植樹造林，防止發生自然災害和人為事故。

（九）外事、僑務、港澳臺事務等部門

負責牽線領頭協調處理海外客人事故善後的相關事宜。

（十）工商行政管理部門

①做好景區內部其分支機構經營主體資格的審核工作，並監督其合法經營，查處違規行為；

②負責景區市場管理工作。

（十一）監察部門

①對各級政府部門及其工作人員履行安全監督管理職責實施監察；

②督促有關地方政府和職能部門積極施救，處理善後事宜和公正認定事故性質；

③對責任單位和責任人在重（特）大事故中應承擔的監督和管理責任進行調查，對事故責任單位和責任人提出紀律處分的建議；

④對下級政府上報的對事故責任單位和責任人的紀律處分意見進行審定，按照幹部管理權限落實對事故責任單位和責任人的紀律處分決定。

第七節 景區安全文化建設

一、景區安全文化的概念與特徵

（一）概念

英國保健安全委員會核設施安全諮詢委員會（HSCASNI）組織認為：「一個單位的安全文化是個人和集體的價值觀、態度、能力和行為方式的綜合產物，它決定於保健安全管理上的承諾、工作作風和精通程度。具有良好安全文化的單位有如下特徵：相互信任基礎上的資訊交流、共享安全是其重要的想法，對預防措施效能的信任及確保措施能夠實施到位。」

目前對安全文化的定義有多種，這在安全文化理論的發展過程中是正常的現象。歸納一些專家的論述，一般有「廣義說」和「狹

義說」兩類。「廣義說」把「安全」和「文化」兩個概念都作廣義解，安全不僅包括生產安全，還擴展到生活、娛樂等領域；文化的概念不僅包含了觀念文化、行為文化、管理文化等人文方面，還包括物態文化、環境文化等硬體方面。「狹義說」的定義強調文化或安全內涵的某一層面，例如人的素質、企業文化範疇等。景區作為獨立經營的微觀企業單元，其安全文化採用「狹義說」的定義。

（二）特徵

景區安全文化作為文化一分支，是人類在獲取生產資料和生活資料的實踐活動中為維護自身免受意外傷害而創造的各類物質產品及意識領域成果的總和。它具有以下幾個特徵：

①景區安全文化是保護人的身心健康、尊重人的生命和科學、安全地實現人的價值的文化，其核心是安全素質，包括文化修養、風險意識、安全技能、行為規範等。

②景區安全文化是一個社會性概念，注重預防預測。對於景區而言，景區安全文化能使景區成為有共同價值觀的、有共同追求的、有凝聚力的集體，從而提高景區的整體功能。

③景區安全文化是一項事業，也是一門產業。其附加值是以人力資源為本，透過提高人的安全素質，達到景區安全文化普及的目的。它將社會效益放在首位，透過社會效益的擴大贏得中、長期的經濟效益。

二、景區安全文化的作用

安全管理作為現代景區的重要標示之一，在景區管理中的地位與作用日趨重要。從一定意義上說，安全管理的成敗直接關係到景

區的生存與發展。如何搞好景區安全，提高景區管理水準，是景區管理者必須關注的重大問題。因此，正確理解與認識景區安全文化建設在景區安全管理中的重要作用，透過加強安全文化建設促進景區安全管理的有效展開，具有十分重要的現實意義。

（一）有利於景區樹立正確的景區安全觀

安全文化屬於意識形態的範疇。透過加強景區安全文化建設，確立「安全第一，預防為主」的指導思想，把「沒有安全，就沒有效益」的經營理念貫穿於整個景區經營活動之中，樹立正確的景區安全觀，是搞好景區安全管理的前提。在實踐中，有些景區片面追求經濟利益，放鬆對景區安全的監管，加之景區安全投入不足，景區安全管理制度不健全，安全培訓工作與安全防範措施不到位，甚至發生違規指揮、違規作業等不良現象，致使景區安全處於被動狀態。要正確認識景區安全文化作為一種新型管理理論的價值與其有利於樹立正確的景區安全觀的重要作用，使景區安全管理與安全文化建設有邏輯規律地結合起來，將「安全第一，預防為主」的思想滲透到景區所追求的價值觀、經營理念和景區精神等深層內涵中，重視安全培訓，加強宣傳教育，從而發掘出蘊藏在員工中推動景區安全管理的強大力量，促進景區安全管理持續健康地發展。

（二）有利於增強景區安全防範意識

景區安全文化建設有助於增強景區安全防範意識，主要表現在以下幾方面：①超前意識。搞好景區安全，要具有超前的安全防範意識，提前做好預防準備並付諸實際行動，防患於未然，將事故消滅在萌芽狀態。②長遠意識。搞好景區安全是一項長期而艱巨的任務，必須警鐘長鳴，常抓不懈。要根據安全發展的需要，認真研究

安全管理方面的問題，制訂長遠的安全管理規劃，認真組織實施，強化景區安全基礎管理工作，建立景區安全管理長效機制。③全局意識。景區安全直接關係到景區與員工的切身利益，必須樹立全局觀，從整體利益出發，對生產過程中出現的問題和發生的矛盾要以個體服從整體、局部服從全局利益的原則來處理與協調。④創新意識。在科學技術發展日新月異的今天，要適應社會經濟發展，滿足人民生活品質提高的需要，就大膽地對現有的景區安全管理體制進行改革和創新，創建具有自身特色的景區安全管理模式，促進景區安全管理全面健康地發展。⑤人本意識。人是景區安全管理中最關鍵、最活躍的因素，要搞好景區安全，必須樹立以人為本的理念，加強景區安全的宣傳教育，讓廣大員工參與景區安全管理制度的制訂，安全目標、安全計劃的制訂與實施，充分發揮他們的積極性、主動性和創造性。⑥效率意識。搞好景區安全，必須從源頭抓起，加大景區安全的科技投入，避免隨意減少景區安全投入、削減安全成本的短期行為，預防安全隱患的產生，提高景區安全管理的效率。

（三）有利於健全景區安全組織管理

　　景區安全文化實質上是一種經營文化、競爭文化、組織文化。景區安全文化對景區安全管理有著十分重要的影響。因此，健全組織機構，強化組織管理，樹立以人為本的管理理念，依靠人、尊重人，充分發揮景區員工的聰明才智，調動景區員工的積極性、主動性和創造性，使景區員工投身於景區安全管理活動之中，是景區安全文化建設的精髓所在。加強景區安全文化建設、健全和完善景區安全組織管理、明確與落實景區安全管理職責、提高景區安全管理的效率要做好如下幾方面的工作：①成立景區安全管理委員會和景區安全管理領導小組，明確景區安全管理的組織分工與職責，實行

分區分段定點責任制，層層簽訂責任狀，落實景區安全責任制。②按照「誰主管，誰負責」的原則，把景區安全管理工作落到實處，把景區安全防範責任落實到每個部門、每個職位、每個人。③建立、健全獎罰制度，把景區安全與員工的業績考評、晉職（級）掛鉤，增強全體員工搞好景區安全的責任感、緊迫感。④強化預防安全管理功能，堵塞安全管理漏洞，特別是要杜絕由於組織不健全、責任不明確、管理不到位、措施不得力所造成的安全隱患和責任事故。

（四）有利於建立景區安全管理長效機制

　　注重和講求制度「硬管理」和文化「軟管理」的有邏輯規律地結合，既是景區文化建設的需要，又是建立長效景區安全管理機制的需要。一方面是制度「硬管理」。透過健全與完善有關的景區安全管理制度，包括「安全責任制度」、「景區安全管理制度」、「安全設備與設施管理制度」、「防範檢查制度」、「突發事件處理程序」、「值班後勤制度」等，從制度上規範景區安全管理，明確與落實景區安全管理職責，實現景區安全管理制度化與規範化。另一方面是文化「軟管理」。景區進行有效的控制和調節必須依靠嚴格的規章制度。但是，管理制度再嚴密也不可能包羅萬象，制度管理的強制性往往使得員工在形式上服從，而不能贏得員工的心，這也是不少景區安全管理制度流於形式、難以貫徹落實的主要原因之一。因此，透過文化「軟管理」，促使員工認同景區使命、景區精神和價值觀，從而理解和執行各級管理者的決策與指令，自覺地按景區的整體戰略目標和制度要求來調節和規範自己的行為，從而達到統一思想、統一認識、統一行動，建立景區安全管理長效機制的目的。

（五）有利於實施預防型景區安全管理

　　景區安全文化建設不是現時的消費，而是一種有效的長期投資。它能促使景區實現管理資源優化與整合，達到提高景區安全管理效率和增創經濟效益的目的。預防型安全管理作為景區安全管理最重要和最有效的方法之一，是現代景區安全管理發展的需要，只有將預防工作做好，防微杜漸，防患於未然，才能有效地預防各種安全問題的發生，而不是等到安全事故發生、造成損失後，再做事後分析和善後處理。加強景區安全文化建設、確保預防型安全管理持續有效地展開必須做好以下幾方面的工作：一是要始終貫徹「安全第一，預防為主」的指導思想，從戰略管理的高度進行科學的安全管理規劃，確立安全目標，制訂安全計劃，並認真組織實施。二是要對景區安全問題時刻保持高度的責任感和警惕性，密切注意景區各種安全動態，採取預先防範的有效措施，對可能發生的危險進行預測和評估，以確定危險的級別，進行分級管理，及時發現和消除安全隱患，預防和遏制可能發生的安全問題，提高安全管理工作的效率。三是要加強景區安全管理隊伍的建設，提高實施預防型安全管理的組織協調與實務操作的能力。四是進行廣泛的宣傳教育與培訓，使員工認識到實施預防型安全管理的重要性和必要性，積極投身於預防型景區安全管理活動之中，確保景區安全管理目標的順利實現。

三、景區安全文化形態體系

（一）景區安全文化形態體系

　　從文化的形態來說，景區安全文化的範疇涉及安全觀念文化、安全行為文化、安全管理文化和安全物態文化。安全觀念文化是景

區安全文化的精神層，安全行為文化和安全管理文化是景區安全文化的制度層，安全物態文化是景區安全文化的物質層。

景區安全觀念文化主要是指景區決策者和旅遊者共同接受的安全意識、安全理念、安全價值標準。安全觀念文化是景區安全文化的核心和靈魂，是形成和提高景區安全行為文化、管理文化和物態文化的基礎。需要建立的景區安全觀念文化包括：以預防為主的觀念，安全也是生產力的觀點，安全第一的觀點，安全就是效益的觀點，安全性是生活品質的觀點，風險最小化的觀點，安全超前的觀點，安全管理科學化的觀點等；同時還有自我保護的意識、保險防範的意識、防患於未然的意識等。

景區安全行為文化是指在安全觀念文化指導下，景區員工在生活和生產過程中的安全行為準則、思維方式、行為模式的表現。景區安全行為文化既是景區安全觀念文化的反映，同時又作用於和改變景區安全觀念文化。現代工業化社會需要發展的景區安全行為文化包括：進行科學的安全思維；強化高品質的安全學習；執行嚴格的安全規範；進行科學的安全領導和指揮；掌握必需的應急自救技能；進行合理的安全操作等。

景區安全管理（制度）文化是景區安全行為文化中的重要部分，因此放在專門的地位來探討。景區安全管理文化對社會組織（或景區）及其人員的行為產生規範性、約束性的影響和作用，它集中體現為安全觀念文化和物態文化對領導和員工的要求。景區安全管理文化的建設包括從樹立法制觀念、強化法制意識、端正法制態度，到科學地制訂法規、標準和規章，再到嚴格執法程序和自覺端正執法行為等。同時，景區安全管理文化建設還包括行政手段的改善和合理化、經濟手段的建立與強化等。

景區安全物態文化是景區安全文化的表層部分，它是形成景區安全觀念文化和行為文化的條件。景區安全物態文化往往體現出組

織或景區領導者的安全認識和態度，反映出景區安全管理的理念和哲學，折射出安全行為文化的成效。景區生產過程中的安全物態文化體現在：一是人類技術和生活方式與生產工藝的本質安全性；二是生產和生活中所使用的技術和工具等物態本身的安全可靠性。

（二）景區安全文化對象體系

景區安全文化的建設一般有四種對象：法人代表或景區決策者、景區各級領導、景區安全專職人員、景區員工。顯然，對於不同的對象，所要求擁有的景區安全文化內涵、層次、水準是不同的。例如，景區法人的安全文化素質強調的是安全觀念和態度、安全法規與管理知識，而不強調安全的技能和安全的操作知識。又如，一個景區決策者應該建立的安全觀念文化有：安全第一的哲學觀、尊重人的生命與健康的情感觀、安全就是效益的經濟觀、以預防為主的科學觀等。不同的對象其具體的景區安全文化知識體系需要透過安全教育和培訓來建立。

四、景區安全文化建設的措施

景區安全文化建設的措施有：

（一）堅持以人為本，營造濃厚的安全文化氣氛

景區安全文化建設是預防事故的基礎性工程。透過創造一種良好的安全人文氣氛和協調的人與環境的關係，對人的觀念、意識、態度、行為產生從無形到有形的影響，對人的不安全行為產生控制作用，杜絕事故的發生。分析表明，在景區安全管理過程中人的因

素是最突出的問題，解決人的安全意識和素質問題需要強有力的文化支持，要以人為本，高度重視人的生命安全，加強安全文化理念的宣傳，使員工形成自救互救安全意識；同時，要加強安全知識、規則意識和法制觀念的宣傳，使「嚴守規程」成為景區全體員工的基本素養，使「關注安全，關愛生命」成為景區安全的基本理念。

（二）強化景區員工的職業規範培訓教育

景區安全事故的防範要求必須有統一的職業規範。職業規範的形成，很大程度上依賴於景區安全技術培訓。嚴格的培訓可以幫助景區員工形成統一的行為準則和思維方式，使員工各就其位，各負其責，提高工作效率和安全監管水準。

（三）建立、健全景區安全文化評價體系

建設景區安全文化，其目的就是持續改進景區安全，確保景區安全高效營運以及景區員工和旅遊者的安全與健康，因此，既要有定性的要求，又要有定量的指標，要在不斷的實踐中建立、健全分層次的景區安全文化評價體系。評價體系的內容，主要還是景區系統的各級安全考核指標。從景區安全現有狀況出發，全面考察景區的文化背景，客觀地分析當前景區管理者和員工價值觀的取向和心理承受能力，分析事故隱患的失控危險，因勢利導、不失時機地推動景區安全文化建設。

（四）提高景區管理層和員工的安全文化素質

實踐證明，要使景區進入安全高效率的良性狀態，單純靠改善

生產設施、設備是不行的，還必須要有高素質的管理層和景區員工。不論是提高景區安全管理水準，還是提高景區管理層和員工的安全素質，景區安全文化都是最根本的基礎。

第六章 國外借鑑——加拿大國家公園安全管理

安全風險及事故是世界各國景區經營管理必須面對的挑戰，應對這樣的挑戰最為關鍵的就是完善景區安全管理體系，同時要透過整個社會資源的協同運作。本章選取了國外景區安全管理中具有較強典型性的國家——加拿大作為範例，力圖透過對其機構設置及體制運作的系統、客觀分析，為中國景區的旅遊安全管理提供一個新的視角，同時也可更多地瞭解和借鑑西方先進安全管理經驗。從案例中可以看出，加拿大景區安全管理秉承了「整體管治」的理念，有著高效的安全核心管理機構、完善的安全管理網路、全面的安全事故管理程序及成熟的安全社會應對能力，這也正是加拿大公共安全管理體系完善的體現。

第一節 加拿大國家公園安全管理體系

一、主體管理機構

（一）核心管理機構——加拿大國家公園署（Parks Canada）

加拿大國家公園署（Parks Canada）是中央政府組織的一環，隸屬於加拿大國有財產局（Department of Canadian Heritage），為加國保護區的主管機關，負責管理加國的國家公園、國家歷史紀念遺址、海洋保育管制區、文化與自然遺產場址。

其網站上提供各類型保護區場址的詳細資訊，包含生態、地質、地理與人文資訊；並提供地圖指引，便利使用者查詢相關數據與旅遊路線規劃；另外還包含詳盡的法規、政策與圖文數據庫檢索功能。加拿大國家公園法案（Parks Canada Charter）規定，國家公園系統致力於加拿大民眾的利益（benefit）、教育（education）及遊憩（enjoyment），應加以維護與使用，使其為了下一代的愉悅而免受損害；為達成維持國家公園生態整體性目標，透過個人、社會團體、其他政府機構及公眾的支持，共同合作保護公園生態系統的完整，以保護國家公園的生態環境。

從1885年成立第一座國家公園（班夫國家公園Banff National Park）至今加拿大有38個國家公園、792個國家歷史遺址，其中192個或部分或全部由加拿大國家公園署管理；有8條歷史運河，還有許多海洋保護區、遺產河流與火車站、聯邦遺產建築與聯合國世界遺產地。其中位於落磯山脈的賈斯珀國家公園（Jasper National Park）、冰原大道、班夫國家公園、幽鶴國家公園（Yoho National Park）及沃特頓湖國家公園（Waterton Lakes National Park）連成一線，高山、冰河、湖泊美景天成，每年吸引大量的觀光客前來，旅遊旺季常常一房難求，為加拿大賺進不少外匯。

（二）輔助管理機構

在加拿大景區安全管理過程中，加拿大國家公園署造成了核心的管治作用。除此之外，其他的管理機構在景區安全上也發揮了重要的作用。這些主要的合作夥伴包括：

1.聯邦政府中的職能部門

這些職能部門及其所發揮的作用如下：

（1）國防部協助景區內外各種緊急事故的應急救援；

（2）海岸警衛隊協助海洋、湖泊類水域景區的緊急事故救援；

（3）交通部負責對景區內外交通事故的處理；

（4）皇家警察協助各類緊急事故的處理；

（5）漁業與海洋部負責各類水域景區的旅遊資源及人員的安全管理；

（6）環境部負責各類景區的旅遊資源與環境風險管理；

（7）律師部為景區的旅遊安全管理提供法律保障。

2.省、地區和市府代理處

在加拿大景區的安全管理中，除了聯邦政府的職能部門外，一些省、地區和市級政府的代理處也發揮積極的作用。像英屬哥倫比亞省（或稱卑詩省）政府在景區安全管理工作中就造成了非常重要的作用，不僅制訂了相應的景區安全管理規章，而且還對戶外運動的管理給出了專項的安全管理計劃。

3.旅遊開發商及旅遊服務商

在景區的旅遊經營過程中，作為營運企業的旅遊開發商及提供住宿、餐飲、交通、通訊、遊覽、保險等各種旅遊服務的服務商為自身的利益考慮，也積極參與景區的旅遊安全管理工作。

二、外圍協管組織

（一）中國國內志願者組織

加拿大的各志願者組織對參與景區的安全管理工作非常積極。

其中，與景區安全管理工作密切相關的知名組織有：

①加拿大紅十字組織：http://www.redcross.ca/

②拯救生命社團：http://www.lifesaving.bc.ca/

③加拿大雪崩協會：http://www.avalanche.ca/

④ Smartrisk基金會：http://smartrisk.ca/

⑤聰明的探險運動協會：http://www.adventuresmart.ca/

⑥健康加拿大：http://www.hc-sc.gc.ca/

⑦英屬哥倫比亞省搜救協會：http://www.bcsara.com/

這些志願者組織及其成員是加拿大景區乃至其他行業（部門）對緊急事件實現成功、有效的管理的重要因素。目前，志願者涵蓋各個年齡段的男女老少，僅在英屬哥倫比亞一省就有13000人之多。他們協助政府實施緊急救援，承擔一部分的空中及地面搜救工作。在偏遠地區或是正常的通訊方式中斷時，一些業餘的電臺愛好者還能提供必要的緊急通訊服務。另外，志願者們還在旅遊安全的宣傳教育上發揮了重要的作用。

（二）大、中、小學等教育機構

在加拿大，戶外運動在年輕人中非常普及，一些學校也經常組織學生在野外展開露營、拓展訓練等戶外運動。這些學校在組織戶外運動時，從對帶隊老師的資格篩選到對學生的安全教育都予以充分重視，從側面協助了景區的安全管理。

（三）國際安全風險管理網路

在當前「風險全球化」、「經濟一體化」及社會資訊網路化的背景下，透過全球化的資源共享以提高風險管治效率、降低救治成本已顯得尤為必要。在加拿大，除了前述的景區安全管理力量外，國際上的一些組織，如紅十字國際委員會、重新發現國際組織、國際登山協會，也常在加拿大景區出現安全事故時為其提供安全管理上的及時援助。

以上各種力量構成了加拿大的景區安全管理網路，它們就以下領域展開緊密的合作與聯繫：

①公共安全資訊與資源共享；

②發展及執行相關的安全管理計劃；

③對人員進行安全知識、安全操作培訓；

④協助在遺產地（及其附近）的搜救工作；

⑤提供安全裝備和專家意見；

⑥對景區危險源進行控制；

⑦生產各種安全預防材料和設備。

第二節　國家公園專項安全管理

在多年的景區安全管理實踐中，加拿大聯邦政府職能部門與省、地區級政府制訂了分門別類、比較完善的法規和管理程序，以應對景區出現的安全風險與災害。現舉例說明。

一、公園雪崩等各類災害風險源的專項管理

加拿大位於北美洲北半部，其大部分地區屬於寒帶，冬季時間

長（約半年），40％的陸地為冰封凍土地區。這樣的地理位置及氣候使得冬季的暴風雪成為了加拿大的主要自然災害。對此，加拿大的景區管理方十分重視，從以下各方面採取了專門的措施。

（一）雪崩災害與旅遊經營的追蹤統計

1.景區雪崩災害的記錄與預測

在加拿大，展開冬季戶外運動的山區時常會發生雪崩。賈斯珀（Jasper）國家公園、班夫（Banff）國家公園、幽鶴（Yoho）國家公園、庫特尼（Kootenay）國家公園、冰川（Glacier）國家公園等景區的管理方自1976年以來對當地的雪崩風險作了完整的記錄。結果顯示：賈斯珀國家公園的雪崩致死人數在1990年代中期後明顯上升，而班夫、幽鶴、庫特尼景區的雪崩致死人數同期則明顯下降。這些記錄為景區評估雪崩風險提供了必要的統計資料，方便了進一步的分析。

在公園雪崩統計的基礎上，加拿大國家公園署還自1981—1982年冬天開始，對各景區的每日雪崩狀況進行預告。

2.景區旅遊經營狀況的統計

為了深入分析景區旅遊業與雪崩之間的相互影響，加拿大的一些山岳國家公園還對自身的旅遊經營狀況進行了多年的統計。統計結果顯示：

①自1993年以來，7座山岳國家公園的來訪遊客量有一定數量的平穩增長。

②7座山岳國家公園的冬季遊客數亦有一定數量平穩的增長。

③加拿大高山俱樂部的遊客數在10年裡（1993—2002）幾乎翻了一倍。

④3—5月和8—10月是7座山岳國家公園一年中的旅遊高峰期。

（二）深入分析雪崩形成的各種誘發因素

雪崩的發生受許多相互作用、經常變化的因素的影響，如地形因素（可細分為坡度、海拔、坡位、植被和地形粗糙度等衡量標準）、積雪狀況、天氣及人為因素（尤其是景區的旅遊經營狀況）等。如能對這些雪崩影響因素進行深入的分析，則可對症下藥，在冬季展開旅遊活動時採取有效的雪崩防範和減緩措施。因此，加拿大國家公園署及其他旅遊安全管理機構在雪崩的影響因素分析上做了一些相應的工作。

1.雪崩地形的暴露性分析

雪崩地形暴露性分級是加拿大國家公園署的最新研究成果，它能夠提供基於地形而不是降雪狀況的雪崩分類系統。這一分類系統視使用的場合不同，可分為兩種分析模式。

（1）基於專業技能的複雜型雪崩地形分析

這一模式為受過訓練、掌握一定分析技能的專業人員對有著細微差異的雪崩地形區進行專業的評估而設計，它從多個地形影響因素來把雪崩風險的情形分為簡單的、有挑戰性的和複雜的三種狀況。

（2）基於公眾交流的簡單型雪崩地形分析

這一模式是專業型雪崩地形分析的簡化，它為的是向公眾傳播雪崩風險的知識，所以，它只是將雪崩的地形暴露性簡單地劃分為簡單的、挑戰性的、複雜的三種，並給予簡單的定性描述。一般說來，很難從這種分析中看出具體的技術細節，但它能應用於任一國

家公園的旅遊風險教育與宣傳上。加拿大國家公園署已經將這種分析模式列入國家公園旅遊風險的普及指南中，在一些偏遠地區的旅遊活動管理上也有了一定程度的應用。

2.制訂了雪崩危險性的五級評判標準

為了預防雪崩，加拿大雪崩協會制訂了雪崩危險的五級評判標準，這一評判標準在加拿大山岳國家公園的冬季旅遊風險的預警管理上發揮了重要作用。

3.制訂了雪崩搜救管理規劃

在雪崩災害統計與影響因素分析的基礎上，加拿大一些國家公園還系統性地制訂了雪崩災害的管理規劃。與之相關的規劃如下：

1989年，勒維斯托克山國家公園和冰川國家公園制訂緊急事件規劃，其內容包括：搜救反應、搜救操作程序、洞穴搜救程序、雪崩搜救程序；

1989年，沃特頓湖國家公園的自然災害評估；

1994年，班夫和幽鶴國家公園的公共安全規劃；

2001年，賈斯珀國家公園的公共安全規劃；

2002年，路易斯湖、幽鶴和庫特尼地區組織的搜救操作程序和雪崩援救規劃。

4.對冬季戶外運動團體實施差異性管理

在加拿大，冬季參與戶外運動的遊客團體主要可以分為三種類別，即：

（1）商業性團體

這種團體由專業從事戶外運動的一些旅遊營運商所組織，帶有營利的目的。

（2）自發的非商業性團體

這種團體由一些戶外運動的愛好者自行聯絡而組成，沒有營利目的，但也沒有專門的領導人士。

（3）有專人監管的非商業團體

這種團體由一些戶外運動愛好者所組織的俱樂部或一些學校所發起，一般由資深的專業戶外運動人士擔任領隊，同樣也沒有營利目的。

針對這些戶外運動團體的特點以及不同地形區的雪崩風險狀況，加拿大的各級景區管理方與學校、戶外運動俱樂部加強聯繫，制訂了冬季戶外運動團體的管理規則。

5.為相關人員提供雪崩安全培訓

為確保冬季旅遊運動中的相關管理人員及遊客對雪崩有足夠認知，在出現相應災害時能及時加以應對，加拿大雪崩協會與加拿大各級公園管理方加強聯繫，專門開設了為加拿大官方所承認的雪崩安全培訓課程。這門課程相當於雪崩安全管理的第一級職業水準訓練課，是許多他類行業訓練的必修課。參加課程者多涉及高級滑雪者、滑板使用者、雪橇使用者，以及有意向進行偏遠地區旅行的人員。

課程訓練一般歷時7到8天，能使學員對雪崩現象及雪崩災害的管理有一深刻理解。其講授內容包括山地積雪形成及特徵、地形的鑑定與分類、氣候資料的收集及基本解釋、有組織的救援及聯絡技術、雪剖面資料收集、基本的積雪穩定性分析以及在雪崩中的風險管理原理等。

6.實施冬季旅遊交通的雪災安全監控

每年加拿大各級公路上都有多起雪崩事故發生。以英屬哥倫比

亞省為例，僅省道上每年就有超過2000起自然或人為誘發的雪崩記錄，其中尤以山隘中的省道對此類危險更為敏感。為了使冬季人們的旅行活動更為便捷、安全，加拿大交通部的相關管理人員努力工作，從以下方面確保遊客出行安全：

（1）勘察雪崩易發生區域

經過加拿大交通部門的調查，加拿大60個災害區域中大約有1200公里的省道易出現雪崩。另外，省道之間的連接公路也極易發生雪崩。

（2）加強天氣、路況的觀測與發布

加拿大交通部的雪崩技師在雪崩預測和雪崩安全管理方面受過高度的訓練，他們能對雪崩危險給予較準確的預測。如果他們判定雪崩可能出現，並可能堵塞公路、威脅人身安全，則相應的公路就會關閉。在雪崩的預測上，交通部形成了人工觀測和自動觀測相結合的天氣觀測站點網路，這些站點給雪崩技師提供了最新的天氣和雪崩觀察數據，幫助雪崩技師判定公路的雪崩風險。加拿大雪崩協會會把這一資訊和數據整理為每日的技術交換數據，並共享給雪崩的專業管理人員。除了雪崩預測外，加拿大交通部還構建了自動化的公路路況觀測網，這一系統給省道維護者改進冬季公路維護提供了數據和預測。

（3）使用人為爆破方式觸發雪崩以減輕危害

加拿大交通部為減輕難以預測的雪崩危害，經常使用直升機來投擲爆破物觸發雪崩。最近，除了這一常見的雪崩控制方式外，加拿大交通部還安裝了一種叫做GAZ-EX的雪崩控制系統。該控制系統把氧和丙烷的混合爆炸物事先預埋在易發生雪崩的地點，當雪崩技師認定有必要啟動時，則透過電子遙控裝置來引爆。目前，在帕斯地區有12個這樣的爆破裝置，而在達菲湖有2個這樣的裝置。

7.注重偏遠景區的雪崩安全緊急聯絡

加拿大地廣人稀，在一些偏遠之地的景區旅遊時常會遭遇雪崩。倘若雪崩的遭遇者不能及時與景區管理方聯絡上，則非常不利於自身的脫困。為了方便遊客與景區管理方聯繫，加拿大的一些景區採取了固定電話、衛星電話等多樣化的緊急聯絡方式。一般說來，在各大景區的前站（front country）地區，都會有一定數量的固定電話。在公路旁的服務設施和管理員住地也有固定電話，但這些電話服務在冬季很多是關閉的。另外，在一些國家公園公路旁的私人旅館，也有電話，但這些電話亦因旅館在冬季的關閉而無法使用。

綜合看來，加拿大各景區的冬季雪崩緊急聯絡管理方式可分為三種類型：

①在班夫、坎莫爾、路易斯湖、賈斯珀、瑞迪恩、高登和勒維斯托克山等國家公園的定居地段，緊急聯絡主要依賴衛星電話的覆蓋。只要有衛星電話基地臺覆蓋，緊急通知系統就是可提供和有效的。

②在班夫、路易斯湖、幽鶴、庫尼特、賈斯珀、瓦特頓湖等國家公園，緊急聯絡是由一911系統調度辦公室提供。它能夠實現全天24小時的無線電通訊服務，所有的緊急電話都透過這一中心而傳送至加拿大公園管理部門以及警察局、消防部門、醫療部門。

③勒維斯托克山和冰川這兩個國家公園都無全職的調度人員，緊急聯絡服務是依賴於一程序系統實現的。這一聯絡程序有日常工作時段和非日常工作時段之分。在日常工作時間，緊急聯絡可以透過無線電和固定電話，電話號碼是公園管理辦公室的電話，而無線電調度中心透過VoIP（Voice over Internet Protocol，網路語音電話業務）協議連入草原國家公園和勒維斯托克山公園無線電轉發系統。

二、水路交通安全的專項管理

船舶的安全操作需要合理的知識儲備和運轉良好的傳動裝置。加拿大交通部和海岸警衛隊在聽取全國駕船者意見的基礎上，對遊船安全管理予以了新的詮釋，並制訂出了新的管理章程。

（一）認證駕船者的操作資格

為了保證船隻駕駛者具備基本的安全知識，加拿大船隻駕駛章程規定所有個人船隻的駕駛者都必須在2002年9月15日後擁有相應的駕船能力憑證。同時，所有出生在1983年4月1日之後的駕船者也必須有相應的操作能力證據。這些能力資格證據包括：

①船隻操作卡；

②早於1999年4月1日前的船隻安全課程接受證據；

③已完成的租賃船隻安全清單。

章程指出，駕船者最好以接受權威課程的培訓與考試的方式來獲取駕船資格。對於有經驗的駕船者，無須完成課程即可參加考試。

（二）規範船主出租船隻行為

船主在每次對外出租船隻前，須確信駕船者能理解並合理履行加拿大的船隻安全操作規則。在租船方沒有其他能力證據的情況下，為確保操作者熟悉船隻的操作規則與當地的基本狀況（尤其是潛在危險），船主須要求租船方完成一份租賃船隻安全清單。租船方須在船上攜帶此清單的聯名簽署部分。

（三）強制配備水上安全救援設備

這些所需安全裝備包括：

①船隻執照；

②為加拿大官方所核准的個人浮力裝備或救生衣（一般須色澤明亮，具有較佳可視效果）；

③有浮力的錨線（15米）；

④防水手電筒或被加拿大所核准的A、B、C型3種閃光燈；

⑤傳聲裝置；

⑥手動驅動裝置或有不少於15米纜線的錨；

⑦水輪（水力）或手動抽水機；

⑧滅火器。

如果船上所有人都配備了合適尺寸的浮力裝置，則最後三項可以不要求。

（四）規範滑水運動（水上拖曳）安全操作

為保證滑水運動的安全，章程規定：

①船隻在拖曳前必須給船上每人都提供座位；

②在日落後一小時到日出前嚴厲禁止展開活動；

③如果被拖曳者沒有穿上個人浮力裝置，那麼船上必須配備。

（五）充分重視船隻燃料的添加

當為船隻添加燃料時，須：

①停止發動機，卸載乘客；

②禁止吸菸；

③避免過多加油，清除溢出燃料；

④在啟動發動機前確保操作間的通風。

（六）制訂乘船者的行為責任規範

為確保船上所有乘客的行程舒適與安全，船上每個乘客都須尊重他人利益，持守必要的禮節。為此，相關管理部門提出以下一般性原則以供乘客參考：

①與他人之間保持一定距離，以便即時作出安全反應。

②切勿擁堵在船的前方，或是太專注於自己的行為。

③如果附近有其他船隻、游泳者或是障礙物，船隻須避免快速轉向；如需轉向，須先環顧兩側與身後。

④為尊重相鄰環境的和平與寧靜，船隻宜作環湖移動，而不應長時間停留某一小塊區域活動。

⑤在碼頭開船時啟動船梯或是游泳區，給每人寬敞的泊位。

⑥始終注意其他船隻、游泳者、浮標及岩石（或是魚群）等障礙物類危險。

⑦避免穿過船的餘波區或風浪區，因為穿過此類區域時有可能翻船或掉落個人浮力裝備。

新規則中，還對什麼是粗心的操作作出了界定，即以可能影響人身安全的方式駕駛船隻或駕駛時沒有考慮天氣、船隻交通及危

險。

三、戶外運動人身安全的專項管理

戶外運動是加拿大青少年正式教育的重要組成部分，它能夠提供給青少年大量田野旅行和戶外活動經歷與經驗，使他們學會健康的、活躍的戶外生活方式，懂得如何承擔自身的安全責任。為了使活動中所涉及的教師、學生、活動組織機構（如學校）、景區管理者清晰明確各自的角色並確實履行相應的權利和責任，加拿大的相關管理部門透過以下的專項措施（政策制訂、監督、旅行規劃、領導、指導等）來為戶外運動安全提供保障。

（一）重視對戶外運動風險誘因的分類辨析

風險是損失或毀壞的可能性。在戶外運動中，風險通常被認為是與個人的身體受傷直接相關。當然，戶外運動的風險也會涉及對一個機構或其成員的某些方面的影響。由於戶外運動的類型和發生的自然和社會環境背景各不相同，所以，與戶外運動相伴發生的人身安全風險通常總是表現為各種形態和各級程度。根據《加拿大英屬哥倫比亞省戶外運動安全管理計劃》，這些影響戶外運動安全風險的誘因通常可分為人、裝備和環境三大基本類別。出現的風險因素越多，則風險發生的可能性越大。

需要指出的是，在人這一類別的風險誘因中，所謂對於戶外運動風險的態度（即理解及承擔風險的意願）都與其過去的經歷、知識，甚至遺傳因素有關。每個人對舒適性的追求態度，其實就部分反映了其對風險的態度。另外，在現今的社會環境中，來自同輩、同伴的壓力以及媒體的影響力也不可小覷。

（二）秉承風險最小化原則的專項管理法令與慣例

1.風險最小化的管理原則

風險管理原則是制訂規範化的風險管理程序的依據。既往的戶外運動風險管理實踐可以透過它得到有效的凝練，而綜合成全面的管理計劃或政策。在加拿大的戶外運動管理中，指導者通常秉承危害最小化的風險管理原則，即在可能的情況下，以最小風險的戶外運動形式去儘量達到原先活動的目標。不過，為使風險最小化，指導者有時不得不改變活動的目標或活動的地點以適應學生或是指導者的能力。綜合考慮，戶外運動事先需要周密的規劃，參與者也須予以充分的準備。

2.戶外運動管理法令

為有效實現風險最小化，加拿大的許多相關法令都對戶外運動的安全予以專項的條例說明。任何違反法令的行為都將受到法律的嚴懲。

3.戶外運動的風險管理慣例

在戶外運動的風險管理上，除了法律的條例外，還有一些沒有被法律所樹立但通常為人們所接受的操作程序。這些操作程序又被稱作「慣例」，即在戶外管理中做某事的普遍性的、習慣性的做法，或被期望的做法。一些慣例的制訂通常是為了滿足某些要求。

加拿大的戶外運動管理機構將這些慣例具體地分為三大類別，即：

（1）要求的慣例

這些慣例針對機構和指導者，不能達到慣例要求，將可能會受

到法律懲罰。例如，在英屬哥倫比亞省公路上騎自行車不戴頭盔的行為；未經公園許可，擅自在省屬公園中進行旅行等行為。

（2）常見慣例

被安全的、有名的戶外運動運作者和指導者所採取的方式，這種慣例可能會成為行業標準。例如，給戶外運動的新手繫上繞繩，使用有經驗的嚮導或指導者。

（3）最好的慣例

最好的慣例代表了新技術、新科技或想法恰當的應用。它可能建立在常見慣例的基礎上，也可能變成常見的慣例。

（4）建議的慣例

一種值得考慮和應用的慣例。它通常是一種新方法，反映了裝備技術的發展，或操作者和指導者重視的增加。隨著時間推移，建議慣例可能變成常見的慣例。

（5）被機構所貫徹的慣例

此種慣例可能受這些因素影響：程序原理、人員配備、預期的技術、級別位置、設計程序的級別、機構對普通慣例的理解。

（三）多視角的戶外運動安全管理程序

1.重視戶外運動課程與學生能力的匹配

在加拿大，許多地區的學校都在戶外運動組織（例如聰明探險組織）的支持下開設了專門的戶外運動課程。這種課程多以一定的研究為基礎，透過綜合使用各種資源和訓練手段，向學生提供戶外運動的技能及人身安全管理的知識。在具體操作中，管理者都非常重視課程具體環節（包括內容、進度、技術水準和風險程度）與學

生能力的匹配，因為課程的匹配與否會直接影響學生人身安全風險的大小。為達到這一目的，課程的管理人員被要求對戶外運動項目的申請者加以嚴格審查，以確保只有那些適合相應課程要求的人才能加入。因為雖說課程在一定程度上可以加以適當調整，以適應參加者的最低技術水準，但總的說來，一旦學生招集而來，改變課程的環節將是十分複雜的。在一項設計得當的戶外運動課程中，如果課程已經是在適應沒有準備的學生，其內容就不應再有改變。

2.重視對項目事先計劃的審查

從加拿大既往的戶外運動安全事故來看，凡是事先對戶外運動作了周密規劃的，一般都能夠非常有效地阻止意外事故的發生以及使個體面臨突發事件時儘量保持理智的反應。因此，為安全起見，加拿大的每一戶外運動機構或是承辦組織都被要求在安排此類項目之前必須制訂詳細的項目計劃。尤其是所有的大學，都被要求對戶外運動課程中災害阻止和緊急反應加以充分的規劃，以確保學生和管理人員的安全。

根據《加拿大英屬哥倫比亞省戶外運動風險管理計劃》，一個完善的戶外運動安全風險管理計劃被認為應當包括以下內容：認定突發事件可能的範圍；安排好旅行地點；認定潛在的危險源，對可能影響課程的風險進行評估；界定在突發事件中關鍵人員的角色和責任；執行突發事件的報告程序；執行對管理人員和學生的安全程序；執行撤退程序；記錄突發事件服務和聯繫號碼；認定阻止和減輕突發事件後果的措施；界定意外發生後所執行的恢復性程序的方式；把管理人員的健康和安全政策、程序整合到機構的健康與安全項目中；獲得健康與安全管理機構等機構管理人員的認可；把機構的風險管理程序整合到警察、搜救代理處及其他相關機構的管理程序中。

3.重視對戶外運動經理和指導教師的管理

項目經理和指導教師在戶外運動的安全管理中造成非常重要的作用，他們是程序化風險管理技術的必要補充。在戶外運動的具體操作中，風險級別的控制實際上是受他們的責任心和能力水準所影響的。因此，加拿大的戶外運動管理機構非常重視對戶外運動經理和指導教師的管理。

（1）強調戶外運動項目經理與指導教師的職責

根據《加拿大英屬哥倫比亞省戶外運動風險管理計劃》，戶外運動的項目經理與指導教師必須對學生和僱員的安全予以必要和合理的關注。為有效履行該項職責，項目經理和指導教師必須注意以下事項：

①瞭解與操作機構戶外運動課程相關的指南和普通慣例；

②確立並執行一個健康與安全項目，以控制教師和管理人員在戶外運動中所面臨的特定危險；

③有寫好的旅途計劃；

④與學生之間有充分的關於安全的談話，或是提供有關危險的充分警告，以使學生瞭解項目中所含有的風險；

⑤對學生醫療資訊、告之承諾、棄權聲明、申請表、簡歷和參考文獻加以適當的記錄；

⑥制訂安全的、漸進的、可操作的、相關的教育課程；

⑦僱用合格的指導人員；

⑧對緊急事件的反應有充分安排，並執行該領域的相關法令；

⑨攜帶與旅程級別和原則相匹配的通訊設備；

⑩對出現的損失和意外作詳細的記述；

⑪在旅行前和過程中不飲酒和服藥。

（2）重視戶外運動指導教師的業務能力

除了對職責的強調外，加拿大的戶外運動管理機構還非常重視戶外運動指導教師的業務能力考核。由於戶外運動指導教師的業務能力高低與其受到的訓練程度、教育程度、旅途領導經驗和緊急反應經驗有著密不可分的關係，所以，對指導教師業務水準合格與否的衡量一般從以下幾個方面進行：

①有可供示範的指導技術。

②在所教級別的活動中有大量的事先指導經驗。如果活動是多天的，在類似的活動中有大量的事先旅途指導經驗。

③展示了從長期行業經驗中形成的良好的判斷能力。

④在不同操作狀況和現場有大量的事前經驗。

⑤在政府所重新組織的職業和地形指南下進行操作。

⑥在合適的危險評估和緊急狀況管理中受過訓練，對所教課程負責。

⑦始終能控制團體。

⑧擁有所指導活動級別的正當資格。作為高級的指導教師或旅途領導，須持有行業認證的野外緊急救援提供者的高級野外緊急救援資格證明。

⑨如果作為助教，則至少須持有一個行業認證的野外緊急救援提供者的基礎野外緊急救援資格證明。

4.重視戶外運動項目中的工人健康與安全管理

以英屬哥倫比亞省為例，根據省工人賠償管理條例，任何的戶外運動承辦組織與管理機構都必須努力做到：

①避免工人在工作場所的受傷和染病；

②使那些受傷的人康復，並及時返回工作；

③當工人殘廢時，提供相當於薪資損失的補償。其中，對於戶外運動而言，工作場所指的是雇工、管理員工或是指導教師履行與工作相關的職責時所處的任何地方，這包括了偏遠的荒野和人煙稀少的鄉村地區。

（1）秉承「無過錯責任」原則

加拿大工人賠償管理委員會實施的是「無過錯責任」系統，即只要工人的受傷被證明是與工作相關的，那麼工人就有權獲得相應的賠償；即使工人本身對受傷負有不可推卸的責任，賠償管理部門也不會減少對工人的賠償。例如，一個滑雪嚮導在工作時由於自身緣故而引發雪崩並受傷，那麼他仍將得到相應的賠償。

（2）強調僱主、監督者及雇工三方責任

根據加拿大的《工人賠償法》和《職業健康與安全管理條例》，戶外運動機構（也即僱用方）應當：

①確保工人在工作場地的安全與健康；

②消除危險的工作場所狀況；

③確保工人知道工作中可能遇到的健康與安全危險；

④制訂職業健康與安全的政策和程序；

⑤提供工人保護裝備和服裝；

⑥提供工人資訊、指導、訓練和監督；

⑦確保工人知道自身的權利和責任；

⑧對法令和規章作一備份；

⑨與管理機構和其他在規章下的相關人員進行合作

監督者的責任：

①確保所有被監督工人的健康與安全；

②確保所有被監督工人知道一切健康與安全危險；

③熟悉一切可用於被監督工作環境的法令與規章；

④與管委會、管委會官員及其他在法令和規章下履行職責的個人通力合作；

⑤遵循法令、規章和任何可用的管理條例。

工人的責任：

①使用、佩戴規章和僱主要求的保護性裝備和服裝；

②根據已有的安全工作程序進行工作；

③避免任何可能危及自身及他人安全的嬉鬧行為或類似行為；

④確保工作不受飲酒、服藥和其他類似行為的影響；

⑤注意保護自身及他人的健康與安全；

⑥向監督者和僱主報告任何不安全的工作狀況；

⑦與管委會、管委會官員及其他在法令和規章下履行職責的個人通力合作；

⑧遵循法令、規章和任何可用的管理條例。

（3）重視對違規行為的懲罰

根據相關的法令與規章，工人賠償委員會有權力對未能遵循法令的僱用方施以一定的經濟處罰。同時，對於進行具有死亡、嚴重受傷、疾病等高風險工作的僱用方，工人賠償委員會有權勒令其停止相應工作，並對其施以相應的經濟處罰。

在下列情況中，工人賠償委員會考慮對僱用方、監督者或工人

予以起訴：

①可能或已經導致工人死亡或嚴重受傷的違法行為；

②僱用方明知後果卻仍然使工人在沒有合理保障措施的情況下暴露於明顯的災害環境中；

③工人無視工人賠償委員會官員的連續命令、警告信或懲罰，仍然繼續暴露在災害環境中。

（4）健康與安全管理程序

戶外運動環境中的每一個工作者都必須採取安全的工作行為，並鼓勵他人也竭力做到這一點。不過，戶外運動中的僱用機構還是應當形成並完善相應的政策和管理程序來系統地避免工作中出現的受傷和疾病問題。為達到此目的，《加拿大英屬哥倫比亞省戶外運動風險管理計劃》認為，戶外運動的健康與安全管理程序應考慮以下的關鍵性內容：

①在創造健康與安全的工作環境方面，給管理方、監督者和工人提供有關角色、責任方面的明確目標；

②向負責某一模塊管理程序的相關責任者指出明確管理方向；

③開通交流熱線以鼓勵工人表達對安全、健康的關注；

④交流健康與安全的政策和程序。

為使戶外運動的健康與安全管理程序得到有效的實施，以下12要點應得到注意：

①政策。它表明了管理程序的目標，傳達著管理方對促進健康與安全的承諾，同時也明確表明了管理方、監督方和工人的責任。

②書面的工作程序。它是管理方對安全工作如何進行的詳細說明，它的制訂需要聽取相關專家的意見。根據工人賠償委員會的意

見，這一工作程序應包括風險管理計劃、旅行計劃、緊急反應計劃、指導者緊急情況草案、媒體計劃、事故後處理計劃等內容。

　　③訓練工人和監督者。管理方有責任確保工人和監督者受到相應的安全工作訓練，這種訓練的進行可以是在工作期間，也可以是在工人和監督者被僱用之前。

　　④管理和監督工人。監督者的首要職責是確保工人在安全履行職責方面受到正確的指導，而第二職責就是確保工人遵循相應的指導。管理者的監督工作包括：❶監督程序的執行；❷在日常管理工作會議上討論健康與安全議題；❸保證在所有管理決定上健康與安全都被給予充分考量；❹如果工人故意忽視安全規則和日常要求，制訂漸進的紀律體系。

　　⑤定期的安全檢查。由於戶外運動所處的荒野之地會動態地出現各種緩慢的或突然的變化，所以其風險狀況也會隨之發生變化，而定期地安檢恰能有效地監督工作場所變化的、不安全的工作環境和行為。安全檢查操作的關鍵要旨有以下幾點：❶對工作場所進行定期的檢查。❷決定檢查的時間。對於中級以上的教育機構，這種檢查可以是在每次旅行之前或每個學期的開始時。當增加新的課程或出現意外事故時，也有必要進行安全檢查。❸確立檢查的人員。❹明確檢查方法。可採用使用檢查清單、檢查工作步驟、與工人交流、記錄不安全行為或狀況等方式。❺明確檢查內容。檢查內容應包括對設備不適當的整理、儲存和維護，不充分的工作訓練，缺乏可用的緊急救援或緊急反應的裝備，拙劣的工人決策，缺乏對環境災害的關注，使用個人保護裝備不充分，孤立的通訊進程。❻採取補救措施，與工人交流。

　　⑥危險物質和材料。在健康與安全管理程序中，所有的工人都必須有能力識別工作環境中可能遇到的危險物質與材料。尤其是處理化學物時，必須使用製造商建議、僱用方要求的個人保護裝備。

作為僱用方，可從WCB（工人賠償委員會）網站上的工作場所危險物資訊系統上獲取所需的相關資訊與責任。

⑦醫療檢查和監督。在一些場合，工人的健康狀況必須受到監督以決定工作環境是否已引起或即將引起職業病。那些可能接觸到感染性生物體（如B肝和C肝病毒、AIDS）的工人也屬於受監督的範疇。

⑧第一時間的救援。有效的緊急救援可使輕微的受傷在工作場所即可得到治療，從而降低僱主和WCB的管理成本。第一時間的救援操作關鍵所在：❶所有的戶外運動項目都必須在所在地有急救包。急救包的類型和對急救員的需求視指導教師的數量以及到最近醫院的時間而定。❷所有的工人都必須知道急救包的位置和當需要時應如何呼叫急救員。❸對於受傷工人的轉移必須有書面的管理程序。這一程序必須張貼在工作場所，並由管理員工執行。其內容應包括誰來呼叫轉移？如何呼叫？採取何種進出工作場所、到達醫院的路線？需要指出的是，野外急救資格可能不能滿足WCB的緊急救援要求。

⑨調查事故、突發事件和疾病。為了檢查事故、避免進一步的人員受傷或是死亡、保護受威脅的財產，僱主必須對已發生的事故進行立即的檢查，同時要確保事發現場的不受擾動。

⑩成立健康和安全委員會。WCB建議健康與安全委員會應該成立下屬機構，以便實時處理相應的安全問題。

⑪進行事故的記錄和彙報。記錄內容應包括：意外和事件記錄、危險源記錄、訓練記錄、第一援助記錄、第一援助處理書、裝備記錄、維護紀錄、意外事故的頻率和嚴重性記錄、健康與安全會議記錄等。加拿大工人賠償委員會規定：任何僱主在得到工人的事故報告後，三天內必須向其彙報可能導致賠償和醫療給付的受傷事件和疾病。另外，一些意外事故（如任何致使工人死亡或有死亡、

嚴重受傷風險的意外，任何導致人員受傷的爆破事件或涉及爆破的非常規場所，任何導致死亡、受傷和減壓疾病的潛水作業，危險物質的洩漏和釋放，設施、裝備部件、構造支撐系統、挖掘活動的主要構造故障或崩塌，其他類型的嚴重災禍）無論其有無人員受傷，僱主都必須立即將其向WCB彙報。

⑫對健康與安全管理程序的檢查。

在以上12項要點中，1到6項被認為是心理前攝的，7到9項被認為是反應性的，10到12項被認為是監督性的。

5.重視對土地的使用權和許可證的管理

對於機構性的戶外運動項目而言，土地的使用既是法律上的問題，也是策略性的風險管理問題。當政府要求項目必須持有特定地區的土地使用許可證時，法律上的問題隨即產生。當機構需要持有土地使用許可證來保障其現有的和將來的開發基礎時，風險管理的策略選擇問題就隨即出現。以英屬哥倫比亞省為例，其戶外運動中的土地使用權和許可證管理涉及以下三機構：

（1）英屬哥倫比亞省土地和水公司

該公司為英屬哥倫比亞省休閒旅遊產品的開發商設計商業休閒許可方案。公立大專以上教育機構若要在省屬土地上（除公園外）開發相應的休閒旅遊產品，則在法律上被要求持有該公司的商業休閒許可證。從風險管理的策略上考慮，一個機構若這樣做也是必然。

（2）英屬哥倫比亞省公園

在英屬哥倫比亞省，開發休閒旅遊產品所需的公園使用許可證由英屬哥倫比亞省公園為開發商提供。這一許可證適用於所有省屬的公園。省立大專以上教育機構若要在省屬公園開發相應的休閒旅遊產品，必須持有合適的公園使用許可證。

（3）國家公園

國家公園管理所有在國家公園內開發休閒旅遊產品的商業使用許可。這一許可適用於所有的國家公園。

四、景區物種風險安全的專項管理

（一）景區物種風險的管理歷程

除了遊客風險管理外，物種風險管理也是加拿大景區安全管理的重要內容。在幾十年的管理實踐中，加拿大的有關管理部門和組織採取了多項方案與措施來對物種風險進行管理。

①1978年，加拿大瀕危野生動物委員會（COSEWIC，The Committee on the Status of Endangered Wildlife in Canada）開始評估野生動植物物種，將它們的生存機率予以分類。

②1988年，加拿大野生動物理事會（The Wildlife Ministers' Council of Canada）建立了全國受威脅物種恢復委員會，即 RENEW——國家瀕危野生動物保護委員會（the committee on the REcovery of Nationally Endangered Wildlife）。

③1992年，加拿大簽署聯合國生物多樣性公約，承諾保護受危害和威脅的野生動植物。

④1996年，聯邦和省、地方政府一致贊成保護風險物種，同意制訂法律和程序來保護中國國內的風險物種和它們的棲息地。

⑤1999年，加拿大瀕危野生動物委員會（COSEWIC）採取了在聯合國保護自然、評估和分類風險野生動植物標準基礎上改進的新標準。

⑥2000年，加拿大的2000年預算方案計劃5年投入18億美元

來保護全國性風險物種。同時，風險物種棲息地工作開始進入可操作步驟。

⑦2002年，國會透過風險物種管理法案。

⑧2003年，預算計劃在2000年預算中投入的18億美元的基礎上，再追加兩年3.3億美元的投入來實施物種風險法。同時，物種風險法的2/3條例已經生效。

⑨2004年，該法案的剩餘條款於6月1日起開始生效。

（二）景區物種風險安全管理的操作流程

根據2003年開始實施的加拿大《物種風險法令》，景區風險物種的管理須按以下操作章程實施：加拿大瀕危野生動物委員會（COSEWIC）對野生動植物物種進行評估和危險程度類別鑑定，然後向環境部和加拿大風險物種保護委員會提供報告。

環境部告之誰將對上述評估報告予以回饋，在收到報告的9個月內，委員會將決定是否把該物種增加到風險物種保護名單中。

當該物種被增加到風險物種保護名單中後，將在聯邦的土地上受到立即的保護。保護措施的實施透過安全管理網路加以進行。

2003年6月5日之前被列入野生動植物風險物種保護名單的物種，必須按要求實施相應的恢復策略與管理計劃。其中，有風險的物種必須在3年內、受威脅的或絕滅的必須在4年內完成恢復策略的實施，而物種的管理計劃必須在5年內予以準備。

2003年6月5日之後新增的有風險物種必須在1年內實施恢復計劃，而受威脅及滅絕的物種則必須在2年內實施恢復計劃。相應的管理計劃必須在3年內準備。

恢復策略和行動計劃必須包括對物種關鍵棲息地的認定，如果可能，管理計劃須公開發行。

當恢復策略實施5年後，或管理計劃開始生效後，相關管理負責人必須對管理目標的執行及其過程予以報告。

加拿大《物種風險法令》的頒布具有十分重要的意義。它是在聯合國生物多樣性協約框架下維持和保護加拿大景區生物多樣性的關鍵性手段，為景區的物種風險管理確立了法律上的依據和科學管理的方式。具體說來，它能夠為科學團體評估加拿大風險物種的狀態提供法律基礎；禁止殺戮滅絕、瀕危和受威脅物種的行為；授予管理者權力禁止毀壞在加拿大的野生動植物的關鍵棲息地；透過列舉風險物種以促使自動恢復計劃和行動計劃實施；提供緊急權力來保護在逼近風險中的物種，包括使用緊急權力來禁止毀壞物種的棲息地；為保護行動和職位籌措可用資金及激發動機；當毀壞勢在難免時力爭賠償兌現。

（三）景區物種風險安全管理的特點

結合考慮加拿大的各項物種風險管理法令與措施，可以看出其景區的物種風險管理機制有兩大特點：一是實施縱向的三級合作保護機制；二是重視與原住民的合作。

所謂物種風險的縱向三級合作保護機制，即由聯邦、省、地方政府共同治理。其中，聯邦政府負責聯邦土地、水生物種和1994年候鳥公約法案所涵蓋的候鳥，其相關管轄部門的職責分別是：漁業和海洋部負責水上風險物種；遺產部透過加拿大公園代理處負責管理國家公園、國家歷史遺址和其他遺產地的風險物種；環境部負責所有其他風險物種及法案的管理。作為風險物種保護的龍頭，聯邦政府不遺餘力地實施了多項措施。例如，建立了物種風險保護程

序，這一程序在2000年進入可操作狀態，每年劃撥1000萬美元用於保護風險物種及其棲息地。目前，該工作已取得很大的成功。它保護了近6萬公頃的風險物種棲息地，增加了19.5萬公頃保護地，減輕了上百種個體物種所受的威脅。在實施的第二年，該項目又與加拿大人合作，獲得了額外的2100萬美元。對於聯邦政府管轄範圍外的其他物種，省和地方政府被賦予第一管理權力。如果省或地方政府沒有相關法案，則執行特定風險物種法案。目前，6個省包括新斯科細亞省（Nova Scotia）、新布藍茲維省（New Brunswick）、魁北克市（Quebec）、安大略省（Ontario）、曼尼托巴省（Manitoba）和紐芬蘭與拉布拉多省（Newfoundland and Labrador）已有專門的立法保護風險物種，有幾個省更是修改了現有的野生動植物立法來明確管理風險物種。其他的省和地方政府也正在加緊制訂相應的物種風險管理法規。

加拿大原住民生活傳統上離不開耕種與漁獵的內容，他們的知識和行為對於風險物種的保護有著重要的影響。物種風險法令對此十分重視，認為在原住民定居區域內和保護地上與原住民進行合作與協商是保護風險物種、有效貫徹物種風險法令的關鍵。

五、景區財產風險的專項管理

在1990年代之前，加拿大各景區多依賴較為單一的保險合約來應對旅遊經濟活動中所遇到的風險。之後，隨著景區旅遊所處自然和人文環境的變化、一些新型經濟風險的突顯，以原有的單一險種來應對日益複雜的經濟風險已不再適用。新的旅遊形勢迫使加拿大的景區旅遊經營必須根據風險管理的基本原理去識別日益增加的法律和財務責任，滿足顧客日益提高的安全需求，保障探險旅遊、生態旅遊和高山滑雪業等旅遊活動利潤的持續增長。

為了推動加拿大旅遊業的發展，加拿大旅遊委員會下屬的風險管理顧問公司協同卡梅倫聯合保險公司為景區旅遊活動的經營者制訂了旅遊風險管理與保險指南。根據這一指南，加拿大景區旅遊經濟風險的管理有以下特點：

（一）使用多樣化的風險保單

1.商業責任保險

幾乎所有的旅遊開發商都會購買各種形式的保險，但是就景區旅遊業而言，其選擇的最重要保險形式還是商業責任保險。這一保險主要應對的是在旅遊活動中人身和財產受到傷害的第三方所提出的索賠。雖然加拿大法律規定誰主張誰舉證，在旅遊活動中，人身和財產受到傷害的索賠方須證明傷害是由於旅遊開發商的過錯，但是旅遊開發商對公眾（特別是顧客）的法律義務仍是相當廣泛的。所以，旅遊開發商對原告索賠的反駁可能十分困難且代價昂貴，法庭的判決也因此經常是有利於索賠方的。而商業責任保險協議的出現保證了在事件中所出現的身體傷害和財產損害能得到有效的賠償。當身體傷害和財產損害的事件發生時，不管控告何時產生，只要保險協議有效，開發商就能得到補償。

商業責任保險購買的保險最低理賠檔通常為每份合約100萬美元，上限檔大致為每份合約1億美元。保險理賠文件越高，價格越便宜。所購買的理賠檔通常需根據法庭判決的可能性、判決的潛在尺度和公司整體財產保護的要求來決定。指南建議購買的最低理賠檔為100萬美元。

在自付條款方面，許多保險協議在人身傷害部分並沒有自付條款，然而在財產損失方面卻往往列有250～1000美元的自付最低金額條款。在一些情形下，列出人身傷害自付最低金額條款對開發商

而言是十分有利的，雖然由此每起控訴所付出的自付金額可能增加，但相應的額外費用卻大為減少。

指南認為，儘管旅遊開發活動位於加拿大，但顧客有可能來自其他國家，所以控訴有在其他國家提起的可能性。為降低應訴的費用，建議旅遊開發商購買適用世界各地的保險。

指南指出，當旅遊開發商的經營活動內容發生變化時，顧客的控訴活動亦可能增加，旅遊開發商因此須及時將變故告知保險經紀人。如果開發商不將變故告知，則相應的損失可能得不到理賠。

指南還指出，商業責任保險有一定的不承保範圍，如汽車、航空器、船舶、主管及官員的職業行為等，這些不承保內容由其他一些保險種類（如汽車保險單、附加責任險保單和超額責任險保單）所覆蓋。

商業責任保險有一些重要的延伸性承保事項：

（1）合約責任

它意味著投保人必須按合約承擔相應的責任。例如，投保人與旅遊管理者或土地所有人簽署的免責協議。對於投保人而言，所承擔的合約責任不應超出普通法的正常範圍。另外，投保人也不應為合約另一方的獨有疏忽承擔責任。

（2）酒水提供責任

有時，一個公司須在一定場合下（例如在用餐間或在有執照的酒吧內）提供酒類飲料。如果保單中沒有承保酒水提供責任的專項條款，那麼經營者因提供酒水而引發的責任則可能不能從責任險保單中得以免除。因此，所有在經營活動中銷售酒水的經營者都應當在商業責任險保單中附加承保酒水提供責任。

（3）非自有汽車責任

對於租用交通工具的情形而言，這一延伸性險種為租用者承保了超過出租仲介限制的可能責任。

（4）承租者法律責任

這一保單承保責任超出了一般的商業責任險承保範圍。所以，如果簽署租賃合約，則承租者必須購買這一保險種類。

（5）自願的醫療支出

根據投保公司的要求，保險公司會為投保公司的顧客或公眾所招致的某些「合理的」醫療費用付款。這些能夠被理賠的費用包括救護車、枴杖和緊急醫務治療的費用。對於每一個人而言，保單的額度可能只是總保單當中的子額度，或是比總保單額度小。

（6）附帶醫療糾紛

這種保單對由於未能實施專業醫療行為（例如緊急救援）而引發的賠償責任進行理賠。它不僅承保投保公司的責任，而且承保公司的僱員、僱用的任何醫療專業人員或緊急救援人員的責任。

（7）僱員給付責任

這種保單適用於由於僱主給付計劃中的疏忽、過失和推拖而導致僱員、前僱員或受益人要求賠償的情形。

（8）廣告商責任

這種保單適用於公司由於投放廣告而引發索賠的情形。被訴賠償的原因包括造謠、誹謗、侵犯版權或是剽竊。

（9）產品責任

這種保單的適用情形是在承保者放棄對產品的管理和所有權後，其產品卻引發意外事故，導致他人人身傷害或財產的損失。例如，顧客甲曾在經營者乙原先經營的店舖裡購買過雪橇，後甲因為

使用該雪橇而受傷，遂認為雪橇有缺陷。這時，乙可以應用商業責任保險中的這一條款。

2.其他保險

景區的旅遊產業經營者還經常採取的其他保險形式有汽車保險、財產保險、僱員的3d犯罪保險（即詐欺、逃逸和破壞）、職業責任保險（主管或官員的責任保險）等。具體如下：

（1）汽車保險

汽車保險理賠的是由於汽車的使用、擁有和營運而帶來的第三方責任和意外事故給付事項。無論經營者是經常地還是偶爾地進行公共交通運輸，其都有必要給付充足的保險額。透過超額責任保單或附加責任保單，保險額度可以得到增加。這種類型的保單還可以為無所有權的汽車（例如租用的汽車）提供暫時的保險。

（2）財產保險

財產保險可以保護經營者的生意免受特定資產毀損而帶來的經濟損失。有些財產保險內含共同保險條款，規定一定比例的承保額必須被彙報和保險。如果承保者未彙報達到該比例的承保額，則可能受到共同保險條款的制約。

（3）3d犯罪保險

該類保險廣泛適用於出現在承保者財產被搶劫、偷竊時的僱員詐欺、錢財損失和破壞等情形。

（4）職業責任保險

這一保單為職業行為實施中的疏忽所招致的責任承保。對於主管官員，因其決策和錯誤行為而引起的控訴也在承保範圍內。

（二）與各種職能管理夥伴合作

根據加拿大旅遊協會的風險管理與保險指南，為景區探險旅遊、生態旅遊和滑雪旅遊開發商服務的保險服務體系有風險管理顧問、保險經紀人、保險公司、保險理算師和律師五大關鍵構成部分。他們能夠為僱主的旅遊經濟風險管理提供全面而又周到的服務。

1.風險管理顧問

風險管理顧問是在保險和管理方面具有豐富經驗的專業人士。他們能在以下方面為景區旅遊經營提供幫助：

①協助經營者安排保險續期、損失預防計劃、索賠程序，以及制訂獲取受保範圍的新策略等工作；

②協助保險經紀人確定經營者所應支付的保險金額；

③由於其在保險行業中有許多合約業務，所以能提供大量的相關資訊。

2.保險經紀人

其在保險服務體系中的主要作用體現在以下方面：

①與客戶、風險管理顧問一同認定需要受保的範圍；

②與合適的保險公司簽訂相應的受保合約；

③商定保險金額、時限和條件；

④留心保險公司的財政等級以確保得到有力的賠付。

另外，由於保險經紀人多與保險公司有著長期的合作關係，所以他們在客戶的困難時期是有幫助的，能夠提供許多具有附加價值的支持，如：

①預防損失。包括財產與安全工程的檢查、標示的審核、意外事故的調查與分析，以及建築計劃的審查。

②協助索賠。包括索賠的審計、意外事故的審核與分析、理賠。

3.保險公司

保險公司在旅遊保險服務體系中的主要作用體現在以下方面：

①為景區旅遊經營行業的客戶提供防損的保單；

②幫助客戶進行財產與安全工程的檢查、標示的審核、意外事故的調查與分析；

③在保單下為客戶支付賠償。

4.保險理算師

保險理算師在旅遊保險服務體系中的主要作用體現在以下方面：

①從保險公司收取索賠單和意外事故報告；

②對每起損失進行調查以確定客戶所處境況、賠償金及應負責任；

③作為客戶保險公司的代理進行理賠工作。

5.律師

律師在旅遊保險服務體系中的主要作用體現在以下方面：

①當索賠要求受到非議時處理索賠事項；

②掌控訴訟過程，以客戶保險公司代理人身份進行理賠。

（三）加入或組建風險採購協會

所謂風險採購協會，是由具有類似情形的成員構成的保險購買

群體，它有著一套群體成員共同希冀的商業目標，堅持由協會和保險公司所共同制訂的一系列標準。根據加拿大旅遊業的經驗，風險採購協會能夠成功地為具有相似風險情形的公司或組織提供有競爭力的保險協議。它能夠為保險者就利率、期限和條件與保險公司的談判提供經濟槓桿，爭取到諸如安全工程服務這樣的其他收益。風險採購協會的主要益處在於：

①能夠為整個團體爭取到單個投保者所難以獲得的更低保險金；

②通用的保單表述清晰反映各團體成員的獨有受保範圍；

③穩定的保險量使得保單不會因為單個成員的損失而易取消或是增加保險金。

另外，形成和組建風險採購協會還有著以下的潛在益處：

①透過創立論壇來進行溝通和資訊分享；

②制訂出健康、安全的環境標準和條約；

③創建損失阻止服務；

④制訂緊急反應計劃和對策；

⑤形成安全與救援儲備金。

形成風險採購協會並不困難，關鍵是要對形成過程和對策形成一個規範。在組建風險採購協會時，需要關注的重點事項應包括：

①利用顧問來協調和處理過程；

②對群體成員進行調查，以識別常見問題和爭議，並確定成員的關注點和資源許諾；

③辨認團體所要實現的共同目標；

④為參與計劃建立最低標準；

⑤制訂商業計劃以便將風險購買協會推向市場；

⑥選擇保險經紀人以鑑定風險和獲得有競爭力的費率、時限及保單條件；

⑦選擇保險公司，就價格和服務簽訂長期協議。

（四）採取多種風險管理成本減少、控制策略

加拿大旅遊協會根據加拿大探險旅遊、生態旅遊及高山滑雪旅遊的特點和發展經驗，認為以下的經濟風險規避和控制策略十分有效，能有利於景區經營者保單的續期：

1.簽訂多年保單

投多年保能夠因為長投保時限的緣故，減少或固定投保費率，避免過程耗時的續期程序。不過，這種保單因為承保的旅遊項目難以預測而不易商定。

2.選擇不同等級的自付額

保單中的自付額有多個等級可供投保人選擇，一般自付額越高則保費越低。投保確定自付額的大小時須進行相應的成本效益比較。

3.認真落實保險業記錄

這是保險續期過程的重要問題之一，它直接關係到保險公司對簽約的信心。在保險續期之前，提供給經紀人的這方面記錄必須全面、準確和表述清楚。投保者必須儘可能地收集反映經營狀況的小冊子，提供管理人員的背景數據，以便顯示投保單位的經營得當。另外，各種手冊也很重要，它反映了投保單位對一些重要情形的處理過程，例如，如何處理醫療緊急事故，如何規避損失出現。

4.收集各種商業記錄

將各種商業記錄列單有助於保險業記錄的認真落實，幫助收集和準備必要的資料。需收集的商業記錄包括保險調查問卷、申請表、前五年的索賠經歷、所有商業活動的記錄、客戶名單、維護程序、管理人員背景、災害和緊急事件回饋計劃等。

5.轉移風險

轉移風險是阻止、減少損失的重要手段之一。它的實施可以透過在書面合約中註明免責條款、在門票上標明顧客棄權事項、透過合約把部分責任轉嫁給第三者等方式來進行。其中，棄權證明作用重大，在經營者對事故負有疏忽責任時亦能夠在法律上有助於反駁索賠方的指控。所以，加拿大所有的危險性旅遊活動的參與者都被要求在參與活動之前閱讀和簽署棄權聲明。

案例6-1 加拿大惠斯勒黑梳山（Whistler Blackcomb）景區1999～2000年滑雪場入場券上的棄權事項

排除責任—風險評估—管轄權
以下內容涉及您的法定權利
請認真閱讀

作為使用滑雪場設施的條件，持票者將面臨的風險，包括任何原因引起的人身傷亡、財產損失：滑雪和滑雪板運動、滑雪纜車中人為或自然碰撞所固有的風險；在滑雪場內外遊玩違反合約規則所引起的傷害；拒絕履行黑梳山滑雪企業有限公司、笛山渡假有限合作公司、西域渡假公司、西域置業公司、高山就業有限公司及其職員、代理仲介和代表（以下統稱為滑雪場經營商）所規定的法律義務所帶來的傷害。持票者同意滑雪場經營商不為任何人身傷亡、財產損失負責，或者因此豁免滑雪場營運商管理人員，並放棄所有有關的索賠。持票者同意任何牽涉公司的法律訴訟都應在英屬哥倫比

亞省並僅屬英屬哥倫比亞省法院管轄權內。持票者同意以上條件，且滑雪場經營商與持票者之間的規定的權利、義務、職責應該與英屬哥倫比亞省的法律相一致。

六、景區生態環境資源安全管理——班夫山岳公園

（一）控制主要風景區的開發管理權限

地方無權制訂國家公園的開發計劃。班夫（Banff）曾一度處於亂開發的狀態，自然生態的惡化引起了當地居民和環保人士的長期抗爭。1930年，加拿大政府頒布《國家公園法》，提出對國家公園的利用必須「不損害後代人享用」，這也成為國家公園管理的基本準則。1990年，加政府又頒布了《加拿大的綠色規劃》，把對國家公園的環保工作納入國家整體環境保護的綜合性規劃。

目前，班夫直接歸聯邦政府環境部公園局管理，各省、市和地方政府無權制訂國家公園的旅遊開發計劃，只享有有限的營運權。根據相關的法律法規，班夫國家公園被劃分為5種不同區域：絕對保護區、杜絕人類干擾的荒野區、展開旅遊的自然風景區、戶外娛樂區和旅遊城鎮區。

（二）對不同區域實行分類管理

加拿大針對每個區域的不同管理政策充分體現了生態旅遊的理念：絕對保護區約占班夫公園總面積的4％，裡面包含珍貴的自然地貌和瀕危的生物資源，嚴禁遊客進入；荒野區占總面積的93％，多為陡峭的山坡、冰川和湖泊，確定原封不動地予以保

護，但可准許有控制地進行一些考察和遠足活動；自然風景區約占總面積的1％，允許修建一些簡易旅館及相關設施，為了保護其自然風貌，只允許行人和非機動車輛進入；戶外娛樂區包括滑冰場、游泳場所以及公路沿線，約占總面積的1％，允許機動車輛進入，是旅遊娛樂設施比較齊全、遊客比較集中的地方；旅遊城鎮區占地不到總面積的1％，主要指班夫市區及附近的路易斯湖遊覽中心，是公園管理機構所在地，也是遊客住宿、娛樂和購物的中心。

對於人類活動所及的區域，公園還有很多非常細緻的規定，主要是要把人對環境的衝擊減至最小。公園區域內一切建築、設施的規劃、選材和施工均需經聯邦公園局相關技術專家委員會核准，務必符合所在區域環保節能要求，外觀設計也要與周圍環境和諧一致。

有關規定還嚴格限制班夫城的常住居民數量的增長。班夫2005年常住居民約7500人，而公園發展規劃限定2030年之前，這個數字不得突破1萬。所有居民對其房產只有使用權，沒有產權。居民只要離開班夫，就要把房子鑰匙交給市政有關部門，以防火災等不虞之事。當地甚至對城市的燈光亮度也有明確規定：不得影響觀賞夜空中的繁星。

（三）禁止擴建新飯店，以保持接待能力不足的狀態

班夫公園區域內禁止擴建新的飯店，以保持接待能力不足的狀態。目前這裡約有床位兩萬張，在6月至11月的旅遊旺季，每天遊客數量達3萬到5萬，超出接待能力，而且旅遊旺季園內飯店價格比平時翻倍，這些都「迫使」很多遊客不在景區內過夜。此外，公園鼓勵遊客乘巴士車來旅遊，減少進入景區的機動車數量。車子抵

達停車場後要立刻熄火，儘可能減少廢氣排放。

旅遊公司和飯店經營者被要求不斷提高自身軟、硬體的環保高科技成分。布魯斯特旅遊公司採取措施，在節能、節水和垃圾處理、零污染等方面開發出了一套有效的高科技設備。溫泉飯店在1990年代中期進行了徹底翻新，全部換上節能燈具以及更環保的保溫和通風系統，連房間的垃圾桶也都分為「可回收」和「不可回收」類，所有生活垃圾全都送到150公里外的處理廠處理。

遊客應儘可能與動植物和諧相處。公園區內禁止遊客投放餵食所有野生動物，景區垃圾箱都是結實地固定在地上的，防止黑熊翻食垃圾並形成依賴，以至改變生活習性，對人構成威脅。為避免傷及穿越公路的動物，公園對車輛實行嚴格限速，並在路兩旁拉設了特製的防護網。在一些動物習慣穿越的路段，公園還建造了專門的天橋。

第三節 景區公共安全管理計劃

一、發展歷程

（一）發展階段

在1950年代，班夫山岳公園多次發生遊客安全事故，在給遊客帶來人身傷害的同時，也影響了景區自身的健康發展。考慮到其他的國家公園或省屬風景區也有類似的情形發生，加拿大國家公園署因此啟動了專項的搜救服務程序。經過半個多世紀的發展，這一專項程序已發展成為一個綜合的景區公共安全管理計劃。

縱觀景區公共安全管理計劃的發展歷程，可以看出它有以下幾

個明顯的發展階段：

1.起步階段（1950年代中期～1960年代末）

其標示是因國家公園發展高山搜索與救援服務而誕生的加拿大公園搜索與救援計劃。最初的公園公共安全計劃是由加拿大旅遊管理部門聘用的一位瑞士嚮導編制而成，後來，兩個高山專家又加入到該項管理計劃的編制過程，並在班夫和賈斯珀國家公園對景區管理人員進行專門的訓練。

2.快速發展階段（1970年代～90年代中期）

這一時期之所以被稱為快速發展階段，主要是因為以下幾個重大事件：

①滑雪地、公路旁雪崩預報與控制系統的安裝與使用；②為國際上所認可的雪崩爆破系統的發展；③便於岩面撤離登山者的雙纜救援系統的發展。

另外，加拿大國家公園署的管理模式也在加拿大北方得到普及，那裡山高路遠、地形複雜、氣候多變，旅遊安全救援十分困難。而隨著海洋公園的發展及小型遊船休閒的時興，海洋搜救服務也成為景區旅遊救援服務中必不可少的內容。

3.完善階段（1990年代中期至今）

在1994至1998年之間，加拿大各國家公園總計每年平均發生約1400起意外，意外的嚴重程度小到錯誤的警報，大到嚴重的事故和偶爾的致死事件。為了進一步規範景區公共安全管理，加拿大國家公園署於1996年制訂並發行《遊客安全風險管理手冊》。這一手冊的發行為進一步推廣和完善加拿大國家公園的公共安全管理計劃提供了可供參考的範本，是景區公共安全管理的邏輯框架不斷深化的體現。

目前，又經過10多年的完善，加拿大國家公園署的公共安全管理計劃已經覆蓋了各種地形及氣候形態，能夠應對各式各樣的景區安全事故，為不同的遺產地提供量身定制的公共安全管理建議。在公園聯盟的管理框架下，不同的遺產地亦相應地發展出各自的遊客安全服務與事故處理辦法。

（二）典型案例

在上述的景區公共安全管理計劃的發展歷程中，以下的地方規劃案例有著一定的影響力：

①1989年，勒維斯托克山和冰川國家公園制訂景區緊急事件規劃，內容包括：緊急事件發生後的搜救反應與搜救操作程序、洞穴搜救程序、雪崩搜救程序等。

②1994年，班夫和幽鶴國家公園制訂公共安全綜合管理規劃。

③2001年，賈斯珀國家公園制訂公共安全管理規劃。

④2002年，路易斯湖、幽鶴和庫特尼當地組織制訂緊急事件規劃、搜救操作程序和雪崩援救規劃。

二、公園公共安全管理計劃的主要特點

加拿大公園公共安全管理計劃是前述各專項安全管理計劃的綜合和集成。根據2000年的加拿大國家公園法，它在內容的編制上要為更深入、更詳細的關注計劃提供基礎框架；另外，須對遊客安全風險的管理予以充分重視。從內容上看，它有以下幾個主要特點：

（一）重視遊客責任與公園責任的區分

自1960年代起，探險旅行及戶外運動在西方旅遊者當中日益流行，這使得景區安全管理的難度隨之加大，管理的內容也日益增多。加拿大國家公園署認為，景區管理部門和遊客自身都須對此問題承擔起一定的責任。

1.遊客責任

加拿大公園公共安全管理計劃認為，風險管理理應成為遊客經歷中的一部分，遊客須在出門旅行之前或到達目的地之前就對旅行過程有一定的安排，遊客在景區活動的責任在於：

①認識到活動中的風險，確保自身有與活動相匹配的身體狀況、技術及知識；

②經過訓練，擁有一定的裝備，能堅持到救援的到來；

③尋求和注意加拿大公園的相關風險公告及應對風險和危險的建議；

④遵守規章，在規定活動範圍中活動。

2.景區責任

根據加拿大公園公共安全管理計劃，景區的管理責任在於：

①識別景區風險源並採取相應的彌補措施；

②進行風險管理和公共安全規劃；

③提供各種級別的搜救服務；

④制訂促進自我救助的針對性的預防措施、教育及資訊程序；

⑤與遊客就特定地點的災害進行溝通；

⑥與其他的非政府組織、旅遊開發商、特權得主及服務提供商合作。

（二）強調事前預防與事後救援的統籌兼顧

1.重在預防的安全管理任務和旅遊服務

在安全事故的事前預防方面，雖然遊客可能不知道與風景和運動相伴發生的風險，但公園管理人員卻是對此十分瞭解，他們以規範化的管理任務和人性化的服務來幫助遊客消除事故隱患，提高自我救助能力。根據加拿大公園公共安全管理計劃章程，景區的基本旅遊安全管理任務有：

①提供並更新公共安全政策框架和規劃機制；

②評估風險，執行風險管理措施；

③制訂並經常更新公共安全管理計劃；

④把遊客安全管理納入管理程序的規劃、交流與傳送中。

另外，加拿大國家公園署還向遊客提供以下的意在鼓勵自我依賴的風險預防服務：

①發布安全公告與其他聲明，鼓勵遊客在出行前安排好行程；

②在網站上發布公共安全資訊；

③直接透過遊客資訊中心或間接地透過其他合作組織，向遊客提供行程安排、災害和風險預防的資訊與建議；

④向遊客提供與遊客安全、危險源、風險和自我依賴相關的手冊、張貼畫及錄影；

⑤提供諸如雪崩預測之類的環境忠告；

⑥進行公路雪崩控制；

⑦進行危險源警示，設立圍欄；

⑧提供安全註冊服務。

2.事故救援服務

儘管遊客一般對行程都有著自己的規劃與安排，但意外事故仍在所難免，時有發生。為了減輕事故、挽救生命，加拿大國家公園管理部門在救援服務上做了大量的努力：其一，加拿大各國家公園普遍聘請了一些訓練有素的公共安全專家，這些專家擁有國家搜救祕書處和國際高山救援協會所頒發的證書或是證物，能夠在各種不同的環境（高山、水下和近海）下實施緊急救援；其二，在專家的幫助下，不同遺產地根據自身的現實情況向遊客提供多種搜救服務。目前，加拿大國家公園署能夠提供的救援服務包括：

①在加拿大國家公園署所管轄的遺產地範圍內，組織各種偏遠地點的遊客撤離；

②在荒野和半城市地區搜索失蹤人員；

③提供緊急救援和緊急回饋服務；

④實施海洋、湖泊、泛舟和衝浪的救援；

⑤實施潛水；

⑥雪崩及偏遠地搜救；

⑦搜救犬服務；

⑧醫療服務。

（三）重視旅遊活動承辦方的資格審查

根據1998年的加拿大國家公園規章，所有在國家公園範圍內展開的商業性旅遊活動都必須具有相應的商業執照。這些商業執照的獲取一般須透過國家公園。在活動中，擔當嚮導的人員也被要求具備相應的從業資格。為了達到加拿大國家公園署對山區嚮導或嚮導助理的審核要求，申請人必須透過加拿大山區嚮導協會的冬季偏遠地區嚮導能力考核，獲得官方承認的緊急救援資格證書。至於資格審查的其他細節問題，有興趣者可自行查閱加拿大國家公園嚮導資格與認證條例。

另外，對於組織一些非商業性旅遊活動的非營利性組織或團體（如非營利目的俱樂部、戶外運動協會、年輕人團體及學校的班級等），加拿大的景區安全管理部門雖然不作擁有商業執照的要求，但仍然要求他們必須具有規範化的搜救程序，活動的嚮導須透過資格認證審查；同時，旅遊保險也必不可少。

第四節 旅遊安全資訊溝通

旅遊安全資訊的發布是景區風險溝通的重要環節，它對於遊客的風險感知程度、內容以及旅遊行為都有著十分重要的影響。在此方面，加拿大景區管理部門除了利用宣傳手冊、導遊圖和告示牌等傳統手段，還與其他輔助機構密切配合，採取現代化的網路技術來詳細、即時地向遊客告知安全知識和景區安全動態。

一、加拿大國家公園署網站

加拿大國家公園署的官方網站主要從以下三個方面向遊客告知旅遊安全資訊。

（一）動態更新國家公園的旅遊災害資訊

自1980年代起，該網站就始終如一地堅持每日更新公園聯盟成員的旅遊安全資訊。

案例6-2 冰川國家公園雪崩公告

時間：2006年3月28日

有效期：下次公告之前

警示範圍：雪崩範圍包括與冰川公園中橫穿加拿大的公路走廊及公路排水區域相鄰的地區。

雪崩危險級別：週二、週三、週四的雪崩級別在高山、樹線及樹線以下，各不相同。

概況：介紹了公園的天氣、各處雪壓及雪崩的潛在發生高度及坡向；對近來雪崩的發生情況加以說明，分析雪崩的可能發生海拔及發生天氣；給出旅行的建議。

（二）提供冬季偏遠地區旅行裝備清單

為偏遠地區旅行做良好的準備、裝備好相應的裝備是必需的，在山地旅程中你隨身攜帶的裝備和衣物將直接影響到你的安全與舒適。仔細考慮你可能帶的每一件物品，區分物品的優先次序是非常重要的。

在出門旅行前花些時間來熟悉你的裝備：學會如何使它工作，確信它合適，在離家前多次看看裝備清單。山地天氣將是多變的，可能一分鐘前還是十分地晒人，接下來就變得多雲和多風。處理衣物時將其分層次放好是最有效的辦法，它讓你能隨天氣狀況而調整自己的體溫。把你的衣物看成是一系統。

1.衣服

在衣服的穿著上加拿大國家公園署建議旅行時穿毛夾克或是暖毛線衫，隔熱的夾克，有擋雪袖口的暖褲子，有襯墊的襪子，防水、透氣的活動內裡夾克或是褲子，保暖的帽子或是遮陽帽，從頭到腳的長內衣，保暖的活動內裡手套或露指手套。

2.個人裝備

常見的裝備有30到40升容積的背包、水瓶、保溫瓶和食物、電力強勁的雪崩發報機、打火機或是防水的引火材料、可摺疊的雪崩探測器、折疊刀、可摺疊鏟、相機、手錶、頭燈、太陽眼鏡、防晒乳和唇膏。

3.雪上旅行的設備雪橇、滑雪板或雪靴，有好的籃子的撐桿，輪胎。

4.團體裝備

緊急救援工具，地圖和羅盤，記錄緊急號碼的手機或衛星電話，維修工具，露營袋或防水布（緊急帳篷）。

二、「聰明探險」（adventure smart）網站景區安全資訊發布

（一）針對兒童組景區活動安全課程發布

「擁抱樹、生存」課程教授兒童基本的生存技能，它是幫助迷路兒童在森林生存的第一步。為此，網站上發布了該課程的相關培訓資訊。下列知識將被傳授給兒童：

①兒童應當總是告訴大人自己所在位置；

②如果迷路，最好靠近一棵樹待著；

③保持身體溫暖、乾燥非常重要；

④走失兒童可以回答搜索者的呼喊來幫助搜索者；

⑤攜帶大型垃圾袋和口哨能幫助兒童身體乾燥和保持警惕。

在該網站發布的雪地安全教育項目資訊中，項目的設計目的是為了透過互動的、多媒體的學校介紹，讓學校的學生增加對戶外冬季危險和追求安全的感知，其項目內容包括：

①高山責任代碼；

②滑雪勝地標示；

③偏遠地區離開標示區的危險；

④雪崩及為雪崩教育、訓練和裝備做好準備的必要性。

（二）衣服穿著要求

以內衣為例，這一層最重要，因為它直接關係到你的皮膚。內衣應該能傳輸來自皮膚的水分，把它驅散至能夠蒸發的空氣或外衣中。因為水是好的熱導體，潮濕的衣服能從你的身體上帶走珍貴的熱量，甚至在結冰的情況下，快速地熱損失能引起體溫的危險性下降。最好的內衣物質是合成的聚乙烯和聚酯，它們輕而堅韌，不吸水、易乾。絲綢在天熱時可愛而涼快，但不是冬季狀況下合適的選擇。無縫或是直縫的衣服可以平滑放置，在包中也不會緊貼皮膚。內衣應當大小合適、舒適，而不應束身。內衣有輕、中、重三種類型，輕的適合需要排汗的有氧運動；而中等重的內衣則能為定期而不斷地運動控制和絕緣濕氣；重的內衣最適合冷狀況，或是當你不怎麼活動時。

（三）熊及其家園的保護

英屬哥倫比亞省有許多黑熊和灰熊，它們占據了省內大部分的歷史性地區。熊和它們的居留地面臨著日益增多的人類開發和到達的風險。現在在英屬哥倫比亞省只有一小部分未有人到達的荒野，而人類在野外休閒的興趣卻在日益上升。必須尊重野外是熊的家園這一事實，作為訪客幫助保護熊和它們的家園。

三、加拿大健康部（陽光安全）網站

過量的太陽輻射對人體有害，它可以引起晒傷、皮膚癌和視力損傷。在紫外線照射下待太長時間的人可能比待時間少的人更易得病，更不易抵抗疾病。為此，加拿大健康部在其網站上提示遊客注意以下內容：

①不要在清早和傍晚外出；

②在11點到下午4點之間待在陰涼處，避免日晒；

③如果在此期間外出，請穿長褲和長袖衣服，戴有帽簷的帽子，以保護皮膚不受曝晒；

④戴太陽眼鏡；

⑤使用防晒係數大於15的防晒乳；

⑥使用寬波段的防晒乳；

⑦在出發前20分鐘抹好防晒乳，在陽光下活動20分鐘後再抹一次；

⑧不要忘記嘴唇和耳朵、鼻子；

⑨防晒乳易被水和汗所洗去，所以，在游泳之前和出汗時請抹

更多防晒乳。

針對水合作用，網站提示脫水經常出現在體溫下降時，每天要飲3到4升的水。在冬季或是在雪地和冰川遠足時，你的代謝速度會產生更多的熱量，所以，要每天喝更多升的水。

失溫症出現在身體喪失熱量比產生熱量更快時，可能出現在濕而多風的狀況下的相對高溫時。為了防止失溫症，多穿衣服，保持身體乾燥，不停地喝水。

體溫過高出現在身體過熱時。在陰涼處喝充足的水並休息，在一天中氣溫較低的時候旅行。在喝水之前請確信自然來源的水已過濾、燒過或是用化學物處理過。即使在最乾淨的流水中也可能發現有害的細菌。

網站還對戶外運動的鞋提出了建議。專門的戶外運動鞋不僅是為了登山者和背包客，不管你正在進行嚴酷的道路跑步或下午的慢跑，合適的鞋能加強你的舒適性和安全性。不像公路和人行道，即使是維護最好的山道也可能是多石的、多泥的。你的鞋需要避免腳踝受傷，保護腳不受著路上碎石、泥和雪的傷害。

另外，網站還建議遊客在出門前做好安全計劃。沒有人想出門就遇到麻煩。但是天氣的轉變、判斷的錯誤、裝備的故障、突然的黃昏或沒有預料的受傷都能把任何休閒變成一次危機。對此應該如何準備？在你的包裹中有10件必需品嗎？

①手電筒、備用的電池和燈泡；

②打火機、防水引火材料、蠟燭；

③信號裝置、迷路時能指示搜索者的口哨或是鏡子；

④充足的水和食品；

⑤充足的衣物（防雨、風、水）；

⑥導航或是通訊物品（地圖、羅盤、GPS、手機、海圖、充好電的手持收音機），並且知道如何使用；

⑦緊急救援工具，並且知道如何使用；

⑧緊急掩體（橘紅色的油布或大的橘紅的垃圾袋），這些能用於指示裝置；

⑨小刀；

⑩防晒物品（太陽眼鏡、防晒乳、帽子）。

四、交通部的水上安全資訊發布

釣魚：無論何時參加釣魚，穿戴個人浮力裝置都能挽救生命。

夏季安全划船：要遵循安全忠告。

①如果你不穿救生衣，嚴禁划船；

②不要在開船時飲酒；

③得到良好的訓練；

④做一名對環境友好的駕船者。

五、加拿大雪崩協會的風險管理資訊發布

在山岳公園，搜救服務是管理者的責任，他們負責訓練專門人員幫助處於困境中的遊客。這些公共安全管理員也是加拿大山區嚮導協會（the Association of Canadian Mountain Guides）的成員，該組織成立於1964年，協助主要的公園管理員負責公共安全。

1992～2003年加拿大中國國內雪崩資訊利用增長，這種增長反映了透過網站進行旅遊安全資訊查詢的旅遊者的數量增長和旅遊者對旅遊網站的使用和關注程度。

　　在2002～2003年，大約過半的公眾訪問過加拿大國家公園的雪崩網站，這種高比例的利用效率顯示了景區安全溝通是非常重要的。

第七章 景區安全管理的中國實踐──黃山旅遊區安全管理剖析

在本書的前述章節，編著者從理論上探討了現代景區安全管理體系構建的一些基本概念、原則和相關措施，並對西方已開發國家加拿大在此方面的先進管理經驗加以詳細介紹。由於中國旅遊業已進入一個高速發展時期，所處的自然和社會經濟環境與以往相比發生了巨大的變化，景區所面臨的旅遊安全問題也呈現出與以往截然不同的形式和狀態。因此，建立具有中國特色的現代景區安全管理體系已勢在必行。但是截至目前，中國對景區現代旅遊安全管理體系的構建還處於現實的摸索中。總的來說，各景區還沒有比較成熟、系統的安全管理方案。另外，相關的論著也甚是稀少，可操作性不強。所以，本書在篇末選擇了作為中國旅遊業發展的領軍景區的黃山景區作為案例，剖析中國現代景區安全管理體系構建的經驗、教訓。編著者希望透過這樣的方式使讀者瞭解中國景區安全管理體系的構建進程，啟發讀者思考，為景區安全管理提出建設性的想法和意見。需要指出的是，景區現代旅遊安全管理是一項長期而又複雜的系統工程，需要政府與企業、個人等非政府組織的通力合作。

黃山位於安徽省南部黃山市境內，東經118°1'，北緯30°1'，南北長約40公里，東西寬約30公里，山脈面積1200平方公里，核心景區面積約160.6平方公里。年均降雨量2348.2毫米，年均氣溫8℃，夏季最高氣溫27℃，冬季最低氣溫-22℃，屬亞熱帶季風氣候。1985年入選全國十大風景名勝，1990年12月被聯合國教科文組織列入《世界遺產名錄》，2004年2月入選世界地質公園，2006年元月被評為「全國文明風景旅遊區」。按照《世界遺產公

約》所賦予的責任，黃山景區始終堅持「嚴格保護，統一管理，合理開發，永續利用」的風景名勝區工作方針，正確處理保護管理與開發利用的關係，努力促進環境、生態、經濟、社會協調健康地持續發展。森林覆蓋率由1980年代初的56％提高到84.7％，植被覆蓋率高達93％，景區內空氣清新，水質優良，環境優美，生態系統平衡穩定，各項生態環境指標均達到或好於國家標準，成為名副其實的「天然氧吧」、「華東動植物寶庫」和「人間仙境」。2013年，該市旅遊總接待3732.59萬人次，同比增長2.51％，其中入境遊客160.59萬人次，同比增長0.2％；旅遊總收入314.54億元，同比增長3.82％；創匯4.87億美元，同比增長1.04％。2006年11月30日，國家環境保護總局批准黃山風景名勝區為ISO14000國家示範區，景區對接國際化標準又邁上了一個新臺階。自對外開放以來，黃山景區作為中國國內景區的龍頭之一，在實踐中摸索出了一套對世界遺產地進行完善保護與適度開發的可持續發展管理新模式，得到世界遺產組織的充分肯定，成為舉世聞名的「衛生山」、「文明山」和「安全山」，其旅遊安全管理對全國景區安全管理具有典型的示範作用。

關於黃山景區安全管理，基本上沒有詳實資料可以借鑑。因此，本書僅能對新聞媒體和景區管委會對外的公開宣傳報告進行綜合性的分析，採用較為粗線條的方法，力求從風險管理理論的系統流程出發來整理且加以剖析。

第一節　景區安全管理組織機構

1999年6月，由黃山旅遊發展總公司發起組建「黃山旅遊集團」。集團以股份公司為主要企業，同時包括集團直屬企業和管委會所屬企業（至2003年年底，集團擁有下屬企業近41家，固定資

產約17億元），管委會、旅遊集團、股份公司主要高層交叉任職。

　　黃山管委會現有管理人員636人，各類專業人員占管理人員總數的61.7%。其中，直接從事風景名勝管理的專業人員244人，占管理人員總數的38.4%；與景區安全管理相關的警察、交通、綜合治理等專業人員148人，占管理人員總數的23.3%；其他人員244人，占管理人員總數的38.4%。

　　為了保障景區安全管理順利進行，景區管委會專門設立了景區安全管理委員會，直接負責景區的安全管理工作。黃山景區安全管理委員會組成人員包括：主任、副主任、成員。安委會下設辦公室（設在安監局）。

第二節　景區安全生產管理

一、景區交通安全風險防範與管理

　　黃山市轄三區四縣及黃山景區，擁有面積 9807平方公里，通車里程2809公里（其中國道156.6公里，省道583.08公里，高速公路81.625公里，縣鄉鎮道路1900公里），擁有機動車駕駛員180839人、機動車258927輛，道路交通安全工作形勢十分嚴峻。黃山市警察交警支隊嚴格按照警察部門要求，以基層基礎建設為重點，以嚴格執法、熱情服務為宗旨，以打造平安、暢通、和諧黃山為目標，堅持一手打理隊伍建設，一手做好交通管理，完善硬體要硬、軟體要強的功能，全力塑造黃山「最安全旅遊目的地」的良好形象。以打造「最安全旅遊目的地」為目標，以景區（點）為平臺，以旅遊車輛駕駛人為重點，採取措施，強化對旅遊車輛駕駛人、乘客，特別是自（行）駕車駕駛人的交通安全宣傳教育。

（一）加強交通安全投入，建立電子警察

在硬體方面，景區投入400萬元改善民警的執法硬體設施，先後配備了150套「六小件」執勤裝備、110臺電腦和事故勘察警車等。與此同時，還建立了「電子閱覽室」，開通十組警用網、兩組網際網路，成立了電子教學室，方便民警的日常練兵。在軟體方面，制訂了「一隊一所一職位」的練兵訓練制度，展開路面管理、事故勘察、車輛監管等職位練兵「大比武」活動，使民警學有方向，學有榜樣。

（二）普及交通安全文化，樹立安全意識

黃山景區積極展開交通安全宣傳教育，普及交通安全知識。屯溪老街擺放交通安全掛圖、播放交通安全光碟；《交通文明倡議書》、《致中小學生一封安全須知》等宣傳材料伴隨著穿梭在鬧市區、農村集鎮、車站碼頭的交通文明宣傳車，將民警的良好祝願牢牢地植入了廣大市民群眾的心中。景區崗亭周圍的宣傳櫥窗、旅遊幹道懸掛的宣傳條幅、市民手機上的警示短語、生動有趣的交通安全講座、惟妙惟肖的卡通宣傳畫、交通安全警示服務卡、山區路況安全提示，這些富有人性化的宣傳方式一下子拉近了交警與遊客的距離。

（三）村村構建交通安全網絡

針對山區道路等級低、坡陡、彎急線長、視覺盲區大、村民交通安全意識淡薄的特點，警察交警部門大力構建政府牽線領頭、村幹部和群眾參與、宣傳唱戲的農村交通安全網絡。從2005年開始，著力建設農村道路交通安全防範立體宣傳網絡，逐步摸索出以

「六個一」為主要內容的農村道路交通安全宣傳工作新機制。該市建立了多家部門和鄉鎮主要負責人參與的聯席會制度，按照「一個組織、一個陣地、一份資料、一本手冊、一份責任、一點獎勵」的要求，村設立農村道路交通安全宣傳監督員，制訂獎勵措施，同時免費為每個村建立交通安全宣傳欄。由於工作紮實，當年轄區重特大交通事故較往年大幅度減少。歙縣岔口鎮建立了村民交通安全管理工作站，該站在轄區學校、公路沿線主要行政村下設交通安全員，這些安全員積極配合當地黨委、政府展開了交通安全管理工作，負責本鎮駕駛員、機動車的源頭管理，協助交警部門辦理機動車入戶和駕駛人辦證及展開交通安全宣傳活動，被村民們稱為「編外交警」。透過不間斷的交通安全宣傳教育，營造了無時不在、無處不有的宣傳教育氣氛，有力地配合了交通安全管理中心工作。

（四）加強景區駕駛員培訓，展開安全知識講座

黃山管委會定期為駕駛員舉辦交通安全知識講座，講座內容包括對景區的道路狀況、天氣狀況、旅遊交通狀況、景區駕駛員和車輛變化狀況等情況進行分析，介紹景區內車輛限速、禁鳴高音喇叭等交通管理措施，提醒廣大駕駛員景區道路彎多、坡陡、落差大，尤其要注意景區的雨霧雪天氣較多和旅遊淡旺季車流量相差較大的特點，安全行車，並要求所有交通行業相關人員自覺接受交通法規的約束，以交通法規為自己的行動指南，始終保持警鐘長鳴。景區的駕駛員在駕駛車輛時要造成帶頭表率的作用，自覺抵制違規行為，充分理解和支持交通管理工作。

黃山美景平安護衛——黃山市交警支隊交通安全宣傳工作側記·http://www.cpd.com.cn/gb/newspaper/2006-06/21/content_618498.htm.

二、景區飲食安全風險防範與管理

為保障景區飲食安全，黃山景區和黃山區食品安全部門共同起草透過了《黃山市湯口地區食品安全專項整治方案》，對黃山景區及其週邊地區的食品安全專項整治工作進行了專題部署，透過強化「三項機制」，確保黃山景區食品安全。主要措施包括：

（一）強化組織協調機制

綜合監管部門要充分發揮政府領導食品安全工作的「幫手」作用，主動協調，大膽工作。各成員單位切實增強做好景區食品安全監管工作的責任感和使命感，提高認識，密切配合，進一步加強溝通與合作，做到條塊結合、山上山下聯動，努力實現黃山景區食品安全零投訴、零事故目標。

（二）強化誠信機制

各成員單位根據監管實際，探索展開食品安全信用建設，選擇重品質、講誠信的食品生產經營企業開設食品放心店（企業），逐步推廣。同時建立失信違規企業「黑名單」制度，加強監管，必要時予以曝光和停業，努力營造景區食品生產經營的誠信氣氛。

（三）強化聯動執法機制

要進一步加大聯合執法和綜合執法力道，從種植養殖、生產加工、市場流通及餐飲消費等環節入手，以賓館、酒店、超市、食品商店為重點區域，以豆製品、熟肉製品、泡麵、麵包、飲料等為重

點品種，大力展開食品安全專項整治，對製售假冒偽劣食品的違法違規行為予以堅決打擊，決不縱容和姑息，確保廣大中外遊客的飲食安全。

安徽省黃山景區強化「三個機制」確保食品安全，安徽省食品藥品監督管理局，2006-07-17

三、景區特種設施安全風險防範與管理

黃山景區是中國國內特種設備較為集中的地區，其中以客運索道最為著名，遊黃山有「乘索道上山，徒步遊覽，步行下山」之說。黃山有3條索道：玉屏索道、雲谷索道、太平索道，可以抵達前山、後山、太平景區。管理者強調以經濟效益為中心，以安全生產為重點，以優質服務為關鍵，以科學化的管理為手段，以人性化的關懷為紐帶，透過引進先進的經營管理理念，實現了索道安全營運20年。其主要舉措包括：

（一）強化安全生產意識

安全是索道管理的生命線。玉屏索道公司於1996年9月26日建成投入營運以來，始終堅持「安全第一，預防為主」的安全生產方針，牢固樹立「安全就是索道的生命，沒有安全就沒有效益」的經營思想，時刻把安全工作放在首位。

（二）建立和完善各種安全管理制度

公司陸續發布了《安全生產責任制》、《技術管理規定》、《公司各職位職責》、《員工獎懲辦法》等，形成了共18章、近7

萬字的《索道公司規章制度》。在營運過程中提出了「管理規範化、安全航空化、服務賓館化、行動軍事化」的口號，不斷地對各項規章制度加以修改、完善，形成了一整套完備的運行程序和制度。制訂了《員工手冊》、《員工考評及獎懲暫行條例》、《運營管理規定》、《故障處理程序》、《故障停車緊急驅動程序》、《緊急救護預案》等規章制度。

（三）加強安全教育培訓，形成良好的安全氣氛

公司每年都會透過豐富多彩的形式廣泛而又深入細緻地進行安全生產宣傳教育，特別是堅持對新員工進行「三級安全教育」，使安全意識深入人心、安全技能大大提高，在公司內形成了「人人講安全，人人重安全」的良好氣氛。

（四）定期檢修，確保索道安全運行

定期檢修是確保索道安全正常營運的最佳手段，索道的檢修分為日檢、月檢、季檢、年檢以及目的性檢修等幾大類。按照安全操作規程，每天營運開始前和結束後都要對設備進行細緻的檢查和維護，確保索道安全正常運轉。在設備運行過程中，派專人定時巡視，自動化的控制系統對索道運轉過程實行實時監控，發現問題及時處理，把隱患消滅在萌芽狀態。每年的年檢工作是索道旅遊淡季的頭等大事，年檢品質的好壞直接關係到來年索道能否安全正常營運。年檢時的工作量和勞動強度是常人無法想像的，每天技術人員都要連續工作10個小時以上，顧不上喝水、吃飯是常有的事。玉屏索道20年來共培養近百名技術人員，引進20餘名大學生，建立了獨立的安全管理及監督機構，配備了專、兼職的安全員，健全了以安全營運責任制為中心的各項安全管理制度，實行「五級」檢修

檢查制度，強化應急救援演習，提高了員工的安全能力。

（五）引入安全監控系統

雲谷索道安裝了監控設備提供安全保障。雲谷索道公司按照國家索檢中心的要求，在4號支架安裝了一套監控系統，新增設的裝置可全天候、全方位監測索道車廂透過支架的整個運行情況，從而為索道安全運行提供保障。

（六）重視安全演習，提高應對突發性事件能力

為貫徹落實「安全第一，預防為主，綜合治理」的生產方針，切實提高雲谷索道在突發事件情況下的應對能力，確保索道安全營運，2006年6月30日，雲谷索道組織了模擬緊急停車狀況下的聯合救援演習。這次演習是雲谷索道20年來首次舉行的由玉屏索道、太平索道、緊急救護中心及派出所、武警、消防等社會力量聯合參加的救援演習。在總指揮部和現場指揮部人員的組織領導下，演習分準備、救援部署、救援行動實施、總結講評、座談討論五個階段，進行索道報警與自救、週邊單位聯動救援、社會綜合救援等。救援人員到位後，分地面救援組、車廂救援組、後勤保障組三個小組，迅速有序地展開救援工作，現場演習持續了大約60分鐘。

雲谷索道20週年專題·
http://www.tourmart.cn/ad/yungu/index_anquan.html.

四、景區消防安全風險防範與管理

黃山景區有林面積9636.7公頃，森林總蓄量68.6萬立方米，

森林覆蓋率達84.7％。歷史上，黃山因遊客吸菸、亂丟菸蒂引發了兩次大的森林火災：一次是1972年的天都峰火災，另一次是1979年的眉毛峰火災。到目前為止，黃山已27年無任何森林火災。黃山目前正採取各種措施，對森林火災從硬體、軟體等方面進行綜合防治。

（一）制訂撲火預案，完善消防隊伍

從1987年起，黃山不斷加大防火基礎設施投入，平均每年在森林防火方面投入資金達300萬元以上。並嚴格按照撲火預案規定，建立了以專業防火隊伍為主，駐山武警、消防和各單位、各部門義務消防隊為輔，毗鄰地區以基層民兵為主體的14支應急小分隊為補充的撲救隊伍。目前，景區現有防火專業隊伍110人，分駐在全山各個主要景區景點，24小時晝夜值班，全天候處於臨戰狀態，擔負著黃山154平方公里的資源保護、森林防火的巡護和督查工作。

（二）加強景區消防安全投入，消防管網鋪到核心景區

黃山松受火後即不再生的損失以及曾經大火的教訓加上周總理的關懷給黃山人增添了強烈的責任感，防火意識迅速增強，逐步建立起嚴密的防火網絡和防火職位責任制。到如今已經投資億元的黃山景區提水工程已全面付諸實施。為了能把山下的水抽到山上來，斥資億元鋪設的管道目前已經透過光明頂達到黃山的核心景區北海，並在各地布有消防栓和噴灑系統。鋪設的消防管網不僅能隨時保證消防用水，對於黃山抗旱也起重要作用，當天氣乾旱、氣象部門分析火險等級增高時，這些噴灑系統會自動噴水，降低火險等

級，同時也能滿足山上的生活用水。

（2006-04-02 03：59 中安在線 江淮晨報4月2日訊）

（三）建設數位黃山，採用電子攝影機監視火情

目前，黃山景區正在建設數位黃山，其中很重要的一方面就是在各熱點景區和冷點、冷線景區設立電子攝影裝置，對山上的各種情況進行監視，一旦發現火情和各類突發情況能及時處置。攝影裝置與普通的視訊有不同之處，帶有消防自動探測和分析功能，能把分析的數據自動傳輸到山上的監控室。一期工程電子攝影機有100多個，在蓮花峰、天都峰、北海等核心景區安裝，已經在2006年年底前完工。

（四）嚴格景區消防安全規章制度管理

除了傳統消防管理制度外，2005年，景區護林防火指揮部發布《黃山景區室外禁菸管理辦法》，制訂了「無菸山」標準：一是景區內室外無人吸菸，室內吸菸點僅允許遊客吸菸；二是景區內所有車輛內無人吸菸；三是所有在山從業人員在公共場所不得吸菸。在山上有不少轎包工，他們本來人員素質不一，有的有吸菸的習慣，防火指揮部明確要求，如果有吸菸的必須戒除，戒不掉就辭退，不得工作。不僅這些人不能吸菸，防火指揮部還要求轎包工監督遊客不得吸菸。

（五）防止人為火災隱患，遷移景區內墳墓

由於歷史的原因，在黃山景區內目前還有70多座墳墓，有不

少還是新中國成立以前就在山上的。清明節期間，不少家屬都要上山祭祀。黃山景區管委會提出要文明祭祀，在山上不得燃放鞭炮、燒香紙，以免引發火災。為了徹底根除這一隱患，管委會提出將這些墳墓遷移出景區，已經選好地點並做好規劃。

（六）建設景區安全責任制，加大防火巡查力道

在山上的防火力量有消防大隊、森林警察、防火專業大隊，每天至少有110多人在各路段巡邏，防火指揮部與防火各中隊簽訂責任狀，落實責任。對特殊地段、特殊時間加大巡查力道。為了保證能隨時組織起防火力量，管委會提出各部門每週末必須有1/3人員留守，並派出監督巡查組進行監督檢查。

（七）密切與國家航空撲火聯繫

為了能在突發情況下及時消滅火災，黃山護林防火指揮辦公室與國家林業局的航空撲火力量隨時保持聯繫。此外，黃山景區設立了人工降雨機構，在天氣乾旱時實施人工降雨。景區為了確保黃山的防火安全，已接近「苛刻」的地步，正是因為這樣才保證了26年來無一起森林火災。

黃山景區確保防火安全斥資億元「提水」上光明頂．http://www.huangshan.gov.cn/chl/news-xw.asp?ArticleID=3803&；classid=546&；parentid=165.

五、重視與旅遊者進行安全風險溝通

（一）建立旅遊網路訊息系統，構築風險溝通平臺

　　旅遊安全資訊發布也是保障景區安全的重要方面，特別是網路資訊是展示的重要窗口，在旅遊資訊網上全面介紹黃山的一些基本訊息，透過視訊、虛擬展示技術使訪問者能夠便捷直觀地瞭解黃山概況以及旅遊注意事項，以形成旅遊者對黃山旅遊安全以及安全防範的初步認識，充分保障旅遊者旅遊安全，也使遊客對黃山有一個良好的初步印象，吸引遊客來旅遊。

（二）提供全方位的旅遊安全訊息諮詢服務

　　如「黃山旅遊指南」是黃山青旅的重要項目之一，主要提供黃山天氣資訊、黃山交通資訊、黃山旅遊資訊、黃山旅遊常識、黃山概略下載等。「黃山旅遊指南」共分為7個部分：黃山旅遊建議、登山前準備、登山途中、遊玩途中、山上住宿、下山途中、黃山景區注意事項，使旅遊者對黃山旅遊注意事項有一個充分的瞭解，防止和減少景區安全事故的發生。

六、制訂景區安全事故應急救援預案

　　為了保障在景區安全事故出現時能夠採取及時有效的措施進行救援救助，黃山景區在結合黃山市特大旅遊安全事故救助的基礎上，還結合黃山景區的自身特點，發布了有針對性的安全事故救援方案，積極主動地防範景區安全事故。主要包括三個方面：①特大安全事故應急救援預案（暫行）；②旅遊黃金週期間景區安全事故防範預案；③其他與景區管理有關的專項預案目錄：黃山市突發性地質災害應急預案（試行）、黃山市森林火災撲救應急預案（試行）、黃山市松材線蟲病防治應急預案（試行）、黃山市特大

危險化學品事故應急預案（試行）、黃山市環境污染與破壞事故應急處理預案（試行）、黃山市突發公共衛生事件應急預案（試行）、黃山市重大動物疫情突發事件應急預案（試行）、黃山市食品安全突發事件應急預案（試行）、黃山市處理涉及民族宗教方面群體性突發事件應急預案（試行）。

第三節　景區地質災害安全風險防範與管理

　　黃山是一個地質災害多發的景區。頻繁發生的地質災害已經給黃山景區的旅遊交通和旅遊者的生命安全帶來不小的影響。因此，強化對景區地質災害的預防和管理成為黃山景區安全管理關注的重要環節。黃山景區認真做好地質災害防治管理工作，切實落實防治措施，為景區安全旅遊創造了一個良好的環境。主要舉措有：

一、加強景區的地質災害普查和調查

　　黃山市大地構造位於江南古陸的北東端，由羊棧嶺陸緣地體、障公山混雜地體和白際嶺島弧地體3個構造單元組成。3個地體之間由兩條邊界斷裂分割。各地體內部地層岩性較為複雜，斷層節理發育，加上山區陡峭的地形，為形成岩土體位移類地質災害提供了基本條件。透過普查景區內主要災害隱患點的範圍和危害強度，確定的主要地質災害隱患點包括：

　　①屯溪環城北路：閶門廠後背山（嶺頭）山崩、江西山山崩。

　　②屯黃公路：迪嶺附近（355K）崩塌、山崩，南塘倒山（3487K）崩塌，皮園村附近崩塌、山崩，雙嶺隧道兩頭出口山

崩。

③黃山景區：百丈泉山崩、馬鞍山崩塌、雲谷寺（清潭峰東坡）危岩體（崩塌）、湯口天都山莊崩塌。

④205國道：太平湖畔崩塌群、洽舍山崩、茶籽嶺（1551K+900m）山崩。

⑤漁亭至西遞公路：石山附近崩塌。

⑥慈張線：祁門以西段（新開）崩塌群。

⑦大北埠至牯牛降：歷口鎮深都崩塌、牯牛降大門內新開路段崩塌。

⑧徽杭線：霞坑以東段崩塌。

⑨歙縣徽城鎮：鬥山山崩。

⑩大阜至深渡公路：2K+100m處山崩。

⑪仙源至神仙洞公路：新明至神仙洞崩塌。

⑫甘棠至芙蓉嶺公路：盤山道崩塌。

二、制訂景區地質災害的防範措施和標準

根據以上情況，按照國家地質災害防範條例的要求，黃山景區採取了以下防範措施：

（一）明確責任，加強對景區地質災害的統一管理

由各級政府地礦主管部門負責對本行政區域內的地質災害防治

工作實行統一管理。對自然作用形成的地質災害由當地政府地礦部門制訂治理方案，報同級政府審批後組織實施；對人為誘發的地質災害由誘發者承擔治理責任。具體防治工作的責任單位：黃山景區內的由黃山景區負責；公路範圍內的，由交通、公路部門負責；其他方面，有責任單位的由責任單位負責，無責任單位的由所在地政府負責。

（二）制訂風險防範預案

責任單位要對各自承擔責任的隱患點做出專項防災預案，明確監測、預報、預警和應急搶救措施，並落實到具體責任人。

（三）加強巡查監測

在汛期，特別是暴雨時段要按各自承擔責任的範圍，定期進行災點巡查。對重點地段建立監測站（點），組織專業人員或經過培訓合格的人員進行監測，發現險情及時報告，以便組織搶險救災。

（四）設置警示標示

各責任單位在上述主要地質災害隱患點的邊界設置醒目的警示標示。夜間人員活動頻繁的還要設置警示燈。

（五）禁止各種不合理行為

凡地質災害危險區內，停止一切建設、採礦活動。對危險區內進行建設、採礦活動的要嚴肅查處。景區和公路建設項目必須透過

地質災害評估，取得科學依據後再開始設計、施工。

（六）重視災害治理工作

要求各責任單位高度重視，克服困難，積極籌措資金，對已產生的災害點進行治理，盡快恢復生態環境。對符合國家治理項目條件的，要積極申報國家項目，爭取上級支持。

關於黃山市旅遊景點交通地質災害情況及防治意見·http://www.hsland.gov.cn/Article/Print. asp?ArticleID=193·黃山市地礦局2005年10月

第四節　景區社會治安安全防範與管理

針對景區地勢險峻、流動人口多、成分複雜、流動性強的特點，黃山加強了景區的治安防範與控制，為景區旅遊業發展創造了良好的治安環境。依據《黃山景區社會治安綜合防範網路管理辦法》和《黃山景區社會治安綜合防範網路實施意見》，在不斷的經驗總結中，黃山摸索出一條「以綜合管理為龍頭，以專業管理為骨幹（執法部門），以群眾管理為基礎，堅持教育管理、制度管理和監督管理相結合」的管理模式，探索出有特色的、行之有效的景區治安管理辦法。主要舉措包括：

一、構築立體化的景區社會治安防範網路

景區立體治安綜合防範網路以景區各警察派出所為核心，由綜合治理稽查隊員、工商管理人員、園林防火隊員、賓館酒店保全人員、環衛工人、湯口鎮旅遊服務公司管理人員等參加，以各單位聯

絡員為紐帶，分片區負責，點線結合，多員聯動，建成了控制能力強、訊息回饋靈、行動速度快的網路。網路的建成，使治安管理部門能在第一時間、第一地點掌握第一手訊息，及時、快速、主動處理好各種突發事件，最大限度地減少各類矛盾糾紛、治安事故和遊客投訴的發生，有效預防和控制各類違法犯罪活動，讓到訪遊客的安全感普遍增強。

二、積極整治、規範旅遊市場秩序

充分發揮警察、交通、工商、旅遊質檢部門的職能作用，實行全山的統一管理，規範景區的旅遊市場秩序。景區按照「統一車型，統一標示，統一價格，統一經營，統一管理」的要求，對景區客運車輛實行「五統一」管理；按照「統一規劃，統一格調，統一製作，統一貨架，統一服裝，統一工號牌」的要求，對景區各經營攤點實行「六統一」管理；對各經營點和轎包隊實行「一票否決制、有效投訴累計淘汰制、承包轉包管理制」的「經營戶三制」制度；對銷售物品實行了統一標籤、明碼標價，向挑包員發放了公平秤；工商管理部門推行先行賠償制度，做到誠信經營、文明經營；按照「統一硬體建設，統一配置物品，統一管理模式，統一收費標準，統一服務要求，統一軍事訓練」的要求，對「三隊」人員實行「六統一」管理；圍繞旅遊黃金週和重大活動、重要接待任務，堅持不懈地展開旅遊市場秩序專項整治活動，對景區景點、涉旅服務行業和公共娛樂休閒場所存在的追客拉客、騙客宰客、敲詐勒索、違法違規經營等突出問題及時組織有關部門進行集中整治，切實保障遊客的合法權益，增強黃山週邊、太平湖等景區景點旅遊的安全感；充分發揮各有關執法部門和管理部門的職能作用，建立、健全長效管理機制，規範旅遊市場秩序，營造與「兩山一湖」核心區域相適應的安全、穩定、文明、有序的旅遊環境。

三、加強制度建設，設立專門社會治安管理機構

景區先後發布了70多項管理制度，來強化對旅遊秩序和環境的管理，不斷提高景區的管理水準和服務水準。成立了綜合治理辦公室，制訂並實施「綜合治理方案」。每年從全山幹部隊伍中抽調精幹力量，組成7個綜治小組駐點管理，及時發現並處理潛在性和苗頭性的矛盾與問題。

四、規範旅遊服務管理，實施「溫馨工程」

景區發布了《導遊管理辦法》和《非星級酒店暫行標準》；成立了旅遊質監所，培訓了8名監督員，強化對導遊的監督管理；在遊客集散地設立義務諮詢服務亭，公布旅遊投訴電話；完善遊客中心的建設；加強對一線員工的管理，要求做到文明管理、禮貌待客、熱情服務，全方位地為遊客提供必要的諮詢和服務。

黃山創建全國文明風景旅遊區工作彙報

http://www.chinahuangshan.gov.cn/dt2111111165.asp?DocID=2111112403

第五節　景區生態環境和旅遊資源保護與管理

優美的生態環境和旅遊資源是黃山旅遊享譽海內外的重要物質基礎。黃山景區致力於確立保護景區自然地貌，使其不受破壞；保護景區自然生態環境系統，使之可持續利用；保護人文勝蹟和景觀資源，使之不受破壞和廢圮；保護景區內原生物種資源，使之不致

減少或滅絕。在保護的前提下，立足於對自然資源的保護和對人類需求的滿足相協調、相統一，進行合理開發，實現旅遊與環境協調發展的五項目標（①保護風景名勝區自然地貌，使其不受破壞；②保護風景名勝區自然生態環境系統，使之永續利用；③保護景區內物種資源特別是瀕危物種，使其不致減少或滅絕；④保護人文勝蹟和景觀資源，使之不受破壞或廢棄；⑤在保護的前提下，立足於自然資源保護和人類要求相協調、相統一，人為建築與景物環境相融洽、相輝映，使旅遊與環境協調發展）。黃山景區管委會先後投入巨資用於基礎設施建設和資源環境保護，取得巨大成效。

一、重視景區規劃，保障景區的有序開發

依據《風景名勝區管理暫行條例》和《黃山風景名勝區管理條例》，景區嚴格規範管理和建設行為，妥善處理保護與開發的矛盾，把各項工作逐步納入了依法管理的軌道。

（一）高度重視規劃

早在1980年5月，安徽省人民政府就成立了黃山規劃領導小組。1993年，又成立了以省長為主任的黃山規劃委員會。黃山總體規劃批准後，相應設置了規劃、土地、建管辦及工程建設交易中心機構，相繼發布了《黃山景區規劃管理暫行規定》、《建設項目與徵撥土地法定程序》等規章制度。

（二）科學編制規劃

《黃山景區總體規劃》於1982年編制完成，1988年經中國國務院原則同意，由建設部批准實施。依據總體規劃，黃山管委會先後編制了6個遊覽景區（溫泉、玉屏樓、北海、雲谷寺、松谷庵、釣橋庵）詳細規劃和若干個地段、節點詳細規劃，還陸續編制了電力、通訊、交通、給排水、環保、標牌等專項規劃，從而形成了緊密聯繫黃山實際的完整的規劃體系，包括總體規劃、詳細規劃、地段詳細規劃、節點詳細規劃四個層次和區域類、分區類、單體類、專項類四個類型規劃。

（三）嚴格執行規劃

為確保黃山規劃得到嚴格執行，安徽省黃山規劃委員會定期研究黃山保護、規劃建設和管理中的重大問題，對黃山及其週邊區域進行規劃協調和監督管理。黃山管委會建立並實施了一整套以規劃為控制依據的項目管理和審批程序，嚴厲把關建設工程選址、方案設計、環境評估、施工組織等關鍵環節的審批。凡工程選址不利於保護人文古蹟和自然資源的方案設計及與風景名勝景觀不協調的項目均不予上報，一切服從保護的需要。對已批准立項的工程項目，在施工建設過程中保護部門實施全程跟蹤管理。在建築格調上，遵循規劃中提出的「保持地方特色」的原則，十分注重工程建築與周圍景觀的協調，因地制宜，因景制宜，依山就勢，順其自然，達到「以物襯景」、「相得益彰」的建築效果，並在實踐中總結出黃山建築物「宜低不宜高，宜藏不宜露，宜素不宜艷，宜襯景不宜敗景」的成功經驗。1998年聯合國專家組對中國世界遺產地進行評估總結時指出：「黃山可以作為東亞地區將旅遊設施和諧地融入自然景觀的示範。」

（四）適時修編規劃

1982年完成的總體規劃是黃山歷史上第一個全面的綜合性規劃，從編制至2002年已實施20餘年，超出了規劃實施期限，提出的問題基本解決，基礎性建設基本完成。在這個背景下，根據中國國務院國發（2002）第13號文件精神，按照建設部關於國家重點風景名勝區綜合整治工作的要求，黃山管委會於2002年9月委託清華大學對原《黃山風景名勝區總體規劃》進行正式修編。2006年5月，新一輪總體規劃透過建設部等七部委組織的聯合部際審查，已得到中國國務院正式批准。

黃山景區新一輪總體規劃在原規劃實施成果的基礎上，推動黃山景區從四個方面尋求新發展，即在擴大範圍、增加容量的情況下求發展，在減少局部時間、局部空間超負荷下求發展，在保護核心區、保護帶下求發展，在強化管理、確保永續利用上求發展，從而形成六項創新規劃成果：一是提出了一個從目標、戰略到行動計劃的三位一體的多層次的規劃體系；二是運用世界先進的保護理念，提出宏觀的、極具針對性的保護對策和景區的科學整體保護戰略；三是緊跟國際前沿，提出風景資源的分類保護，增加對自然音景、自然光景、自然化學訊息、氣味的保護管理，重點突出對文化資源的保護、發掘與展示；四是探討解決社區問題的思路與對策；五是體現以人為本，提出遊客時空分布管理規劃，在保護資源的前提下最大限度地滿足黃山景區遊客的體驗；六是透過開發生態旅遊點、設計豐富多樣的旅遊產品，使黃山景區的容量得以進一步拓展。

二、創新遺產保護手段，強化旅遊資源保護

根據黃山資源的現狀和特點，資源保護管理工作的重點主要放在以下五個方面：

（一）森林資源的保護

第一，堅持護林防火。成立護林防火領導指揮機構，由管委會主要負責人擔任指揮長，編制《森林防火工程規劃》、《防火辦法》和《撲火預案》，層層落實森林防火目標管理責任制，組建了50名事業單位編制員工的專業防火隊伍；配備了交通工具、通訊裝置、人工降雨高炮等防滅火設施和裝備，遊道沿途設置防火蓄水池；利用防火宣傳站（車）張貼防火標語、設置禁火標示等形式，對遊客進行防火宣傳；從2003年10月起，景區全面實行室外禁菸管理制度；加強野外用火管理，實行野外用火審批制度；劃定外圍防火保護帶，與景區周圍鄉鎮村簽訂《聯防公約》和《防火協議》，實行聯防共保。截至2005年年底，黃山已實現連續26年無森林火災，省森林防火總指揮部給予全省通報表彰。第二，加強森林病蟲害防治。成立了森林病蟲害防治指揮部，領導部署全山森林植物檢疫和森林病蟲防治工作，制訂了《黃山森林植物檢疫實施辦法》；在市政府領導下，積極實施松材線蟲病預防工作，在黃山景區周圍建設一個寬4公里、長100公里的非松林帶，以徹底阻斷松材線蟲病自然傳播的管道；根據黃山市政府松材線蟲病防治工程，編制了《黃山景區預防松材線蟲病目標規劃和實施計劃》、《松材線蟲病防治預案》等規章；還組建了病蟲害監測網路，每年春、秋兩次展開病蟲害專項普查；進山各主要路口均設立了森林植物檢疫檢查站，制訂嚴格的檢疫檢查制度；同時，積極與省內外研究院校進行科技合作，研究松材線蟲病的防治方法，與安徽農業大學合作的「黃山景區松材線蟲的監測和預防」的研究課題獲得安徽省科技成果獎。第三，禁止亂砍濫伐。成立了黃山森林警察分局和兩個森林派出所，設立護林點，常年聘請景區周圍鄉村有威望的老幹部擔任護林員；實行重點地區駐點值班制度，加強對景區外圍地帶的巡護工作，有效防止了亂砍濫伐現象的發生。

（二）古樹名木的保護

設置「資源保護管理科」，成立了「黃山景區古樹名木保護專家組」，每年聘請中國國內外知名專家教授對景區古樹名木的生長環境、分布規律、土壤特徵等進行抽查、考察，掌握其生長規律。建立古樹名木技術保護電子檔案，劃定保護範圍，設立標示說明牌，實行分級掛牌管理，對列入《世界遺產名錄》的54株古樹名木實行責任制管護，將管護責任落實到人。對蹬道旁的名松古樹設立石質圍欄或進行竹片圍護，防止遊客刮刻。對生長衰弱的古樹採取復壯措施，恢復其生機。對迎客松實行特級護理，確定專人全天候守護。2004年，成功實施了「夢筆生花」移樹造景工程，引起社會各界廣泛肯定。

（三）生物多樣性保護

制訂實施了《黃山景區動植物保護暫行規定》，加強對野生動物資源的保護。扶持週邊鄉鎮項目建設，開闢了野生短尾猴觀賞景點，展開了對屬於中國特有的二類保護動物——黃山短尾猴的專業化、科學化保護與管理，不僅保護了猴類種群和生物多樣性，維護了自然生態平衡，而且還達到了激發遊客的情趣、帶動週邊農民致富的目的。

（四）生態環境的保護

一是進行能源結構改造。建成山上、山下兩座35KV輸變電工程，景區實現從燒柴、燒煤、燒油、燒氣逐步過渡到目前以用電為主的燃料結構，大大減輕了對環境的污染。二是加大對環境衛生管

理軟、硬體的投入，組建了一支近200人的環衛專業隊伍，形成區域、路段責任制衛生清掃、保潔網絡。沿遊道設置垃圾池600餘個、建成6個垃圾處理場，垃圾日產日清，實現無害化處理率100%。建成高標準旅遊公廁4座。三是控制和減少資源占用及污染物排放，在山外建成洗滌中心、淨菜中心、垃圾處理站和生活基地，實行淨菜上山、垃圾下山。積極實施餐飲業油煙淨化工程。四是強力建設污水處理設施，投資1000餘萬元建成生活污水處理設施17處，日處理能力達5000噸。從2004年起，黃山對全山所有污水處理設施實施統一管理，確保所有外排污水達標排放。五是對疲勞景點實施3～5年封閉輪休，促進植被生長，恢復生態環境。六是加強環境監測與管理，確保建設項目環評及「三同時」執行率達100%。2004年4月底前，黃山景區兩座（山下、山頂各一座）高標準的大氣自動監測站全面建設投入使用，實現了全省數據聯網。七是積極展開ISO14000環境管理體系和OHSAS18000職業安全衛生體系認證工作。

（五）文化遺產的保護

堅持自然遺產與文化遺產保護並舉、人文勝蹟和森林資源保護並重的方針，實現了對文化遺產的有效保護。對列入《世界遺產名錄》的文化遺產有計劃、有針對性地進行挖掘、整理、修復。重點搶修了明代古剎慈光閣，對雲谷寺靈錫泉古蹟遺址和松谷禪林古建築實施了搶救性修復。對200多處摩崖石刻塗漆刷新，在慈光閣景區建立了黃山著名石刻碑廊。投資500餘萬元，建成了黃山博物館（黃山遊客中心），透過影音、圖片、實物、標本等形式向遊客無償展示深厚的黃山文化、珍貴的遺產資源及遺產保護管理狀況，對遊客進行珍惜遺產、保護環境的宣傳教育。

三、依法治山，實現景區規範化管理

　　黃山景區堅持依法育人、依法治山，在制度化、規範化管理上取得了成效。為實施依法治山戰略，黃山景區管委會從普及法律知識入手，以法制教育為基礎，著力塑造一支高素質的員工隊伍。如在每年冬訓期間，他們邀請法律專家上山宣講法律知識。5年來，管委會普法辦共發放法制宣傳教材5500冊，在全山幹部職工中進行法律知識測試，發試卷近5000份。透過普法教育，職工的法律意識普遍增強，學法、知法、用法、守法成為青工成才的重要標準；警察、工商、交通等部門執法水準也明顯提高，做到文明執勤，依法辦事。同時，對周圍的農戶和進山的農民進行愛山、護山和法制教育，收到了較好的效果。

　　此外，管委會以森林法、水法、環境保護法和中國國務院批准的《黃山景區總體規劃》、安徽省人大頒布的《黃山景區管理條例》等法律、法規、規章為重要依據，本著「嚴格保護，統一管理，合理開發，永續利用」的方針和「保護第一」的原則，強化風景資源的保護與管理，從而保證黃山能以迷人的自然風光一直受到中國國內外遊客的青睞。全山森林植被資源得到了保護，植樹造林取得豐碩成果。雲谷寺、南大門、觀瀑樓、光明頂、溫泉大花園等景點環境得到綠化和美化，古樹名木得到了保護與管理。景區還逐步完善了水資源的保護機制，設立環境監測站，對全山水質、大氣等多項生態環境因子進行常年監測，按國家標準建立污水處理設施17處。

主要參考文獻

[1] Arkin，E.B.Translation of Risk Information for the Public：Message Development，in Effective Risk Communication，Covello and V. T，Editors. Plenum Press，1989.

[2] Asia Pacific Symposium on Safety，2001.

[3] Australia.Emergency Management，Emergency Risk Management Applications Guide，2004.

[4] Beck U. Risk society： towards a new modernity Theory，culture &； society. London： Sage，1992.

[5] Beck U. World Risk Society. Cambridge：Polity Press，1999.

[6] Covello，V.T，et al.Risk communication，the West Nile Virus Epidemic，and Bioterrorism：Responding to the communication Challenges Posed by the Intentional or Unintentional Release of a Pathogen in an Urban Setting. Journal of Urban Health：Bulletin of the New York Academy of Madicine，2001，78（2）.

[7] Dibb，S.Winning the Risk Game—A three point action plan for managing risks that affect consumers，ed. N.C. Council. 2003，London，England： Grosvenor Gardens.

[8] Hall CM.Introduction to Tourism： Development Dimension and Issue[M] South Melbourne：Addison Weley

Longman · 1998.

[9] ISDR.United Nations Living with Risk : A global review of disaster reduction initiatives · 2004.

[10] Jeff · W. and M. Stewart.Tourism Risk Management For The Asia Pacific Region : an authoritative guide for managing crises and disasters · in APEC. 2003 · APEC International Centre for Sustainable Tourism (AICS) : Brisbane.

[11] Kaufmann · A. and M.M. Gupta. Introduction to Fuzzy Arithmetric Theory and Application.1991 · New York : Van Nostrand Reinhold.

[12] Kishore · K. Disaster Risk Management in Asia and Possible Linkages with Adaptation to Climate Change. Bhutan : UNDP · 2003.

[13] Lester Brown · Brian Halweil. China's Water Shortage Could Shake World Food Security. World Watch · 1998 · 11 (4) .

[14] Li Shengcai · Jing Guoxun · Qian Xinming.Progress in safety science and technology · Science Press · 1998.

[15] Mazzocchi · M. and A. Montini. Earthquake Effects on Tourism In Central Italy. Annals of Tourism Research · 2001 · 28 (4) .

[16] Mistilis · N.Knowledge Management for Tourism Crises and Disasters · in Managing Risk and Crisis For Sustainable Tourism : Research and Innovation. Kingston · Jamaica · 2005.

[17] OECD.International Future Progamme，Emerging Risks in the 21st Century： An Agenda for Action，2003.

[18] Raksakulthai，V. Climate Change Impacts and Adaptation for Tourism in Phuket，Thailand. Asian Disaster Preparedness Center： Pathumthani，2003.

[19] Renn，O，ed.Risk communication and the social amplification of risk. Communicating Risks to the Public，ed. Kasperson，et al. Kluwer Academic Publishers，1991.

[20] Taig， Tony1999 Risk communication in government and the private sector：wider observations in Bennet， P& ; Calman S.K.(ed.) Risk communication and public health，p.222-228.

[21] William E，Hammitt，David N.Cole.野外旅遊生態影響和經營管理學 [M].孔剛等譯 .哈爾濱：東北林業大學出版社，1991.

[22] WTO（World Tourism Organization）. Climate Change and Tourism. in the 21st International Conference on Climate Change and Tourism. Djerba，Tunisia，2003.

[23] Zev Naveh，Arthur S.，Lieberman.景觀生態學 [M].李團勝，傅志軍，劉哲民譯 .西安：西安地圖出版社，2001.

[24]（德）庫爾曼著，趙雲勝等譯 .安全科學導論 [M].北京：中國地質大學出版社，1992.

[25]（日）井上威恭 .最新安全科學 [M].南京：江蘇科學技術出版社，1983.

[26]安全科學技術百科全書編委會 .安全科學技術百科全書

[M].北京：中國勞動社會保障出版社，2003.

　　[27]白春華，何學秋，吳宗之，馮長根.二十一世紀安全科學與技術的發展趨勢 [M].北京：科學出版社，2000.

　　[28]曹龍海.客運索道的安全運行 [J].起重運輸機械，1989（10）：3-9.

　　[29]曹雲，徐衛亞.系統工程風險評估方法的研究進展 [J].中國工程科學，2005，7（6）.

　　[30]淳安航管所.千島湖航區安全管理全面加強 [J].中國水運，1996（9）.

　　[31]崔鳳軍.風景旅遊區的保護與管理 [M].北京：中國旅遊出版社，2001.

　　[32]丁一匯.氣候變暖──面臨的災害和問題 [J].中國減災雜誌，2002（2）.

　　[33]費多益.風險技術的社會公職 [J].清華大學學報，2005（3）.

　　[34]馮玉軍.解讀《超級恐怖主義：新世紀的新挑戰》評介 [J].現代國際關係，2003（6）.

　　[35]高吉喜.可持續發展理論探索 [M].北京：中國環境科學出版社，2001.

　　[36]高世明，等.地方生產安全應急救援體系的建立 [J].安全，2005（1）.

　　[37]高世明，雷亞卡，饒福剛.地方生產安全應急救援體系的建立 [J].安全，2005（1）.

　　[37]顧曉園.關於全市旅遊區（點）安全管理基本情況的調查

研究 [EB/OL].北京市旅遊局：
http://www.people.com.cn/GB/41570/41636/41827/3067104.l

[39]郝革宗 .一次災害性旅遊安全事故剖析──以貴州省馬嶺河風景區「10·3事故」為例 [J].災害學，2001（1）.

[40]何光 .中國旅遊業 50年[M].北京：中國旅遊出版社，1999.

[41]何學秋，等 .安全工程學 [M].北京：中國礦業大學出版社，2000.

[42]河南省人民政府關於「6·22」小浪底庫區翻船事故的緊急通報 [EB/OL].河南省人民政府公報，2004（8）.

[43]吉登斯 .社會結構（Giddens. The Construction of Society. Cambridge，England：Polity Press），1999.

[44]金磊，徐德蜀，羅雲 .中國現代安全管理新編 [M].北京：人民郵電出版社，1995.

[45]雷淵德 .嶽麓山索道救援演練 [J].湖南安全與防災，2004（6）.

[46]李遠建，高榜仲，吳鄭兵 .都江堰風景旅遊區災害事故醫療救援的運行模式分析 [J].四川醫學，2003（10）.

[47]劉鋒 .旅遊地災害風險管理初探 [A].災害風險評估研究──全國首屆災害風險評估研討會論文集 [C].上海：地震出版社，1997.

[48]劉家明，楊新軍 .生態旅遊地可持續旅遊發展規劃初探 [J].自然資源學報，1999，14（1）.

[49]劉燕華，葛全勝，吳文祥 .風險管理──新世紀的挑戰[M].北京：氣象出版社，2005.

[50]羅雲，樊運曉，馬曉春.風險分析與安全評價.北京：化學工業出版社，2004.

[51]馬駿.汽車企業交通安全管理 [M].北京：旅遊教育出版社，1991.

[52]馬勇，李璽.旅遊地管理 [M].北京：中國旅遊出版社，2006.

[53]錢易，唐孝炎.環境保護與可持續發展 [M].北京：高等教育出版社，2000.

[54]秦大河.未來 50～100年全球氣候繼續變暖 [J].決策與訊息，2004（12）.

[55]石為開.呼籲旅遊的大安全觀——從生態安全與文物保護意識看發展旅遊業 [J].安全與健康，2002（1）.

[56]史培軍.綜合災害風險管理理論與實踐 [A].全球環境變化人文因素計劃中國國家委員會2005年年會論文 [C].北京，2005.

[57]宋大成，等.工傷事故和職業病調查·統計·分析與對策 [M].北京：中國林業出版社，1989.

[58]譚萬沛.海螺溝風景區地質災害對旅遊的影響及防治對策 [J].中國地質災害與防治學報，1996，7（2）.

[59]佟守正，等.長白山自然保護區旅遊災害及其防治對策 [J].山地學報，2002（20）.

[60]汪元輝.安全系統工程 [J].天津：天津大學出版社，2000.

[61]王曉華，鄭紅霞.淺談旅遊緊急救援服務 [J].旅遊科學，2000（3）.

[62]吳鴻啟.客運架空索道安全技術 [M].北京：人民交通出版

社‧1996.

[63]席建超，劉浩龍，齊曉波，吳普.旅遊地安全風險評估模式研究——以中國國內10條重點探險旅遊線路為例 [J].山地學報，2007（3）.

[64]肖星.旅遊資源與開發 [M].北京：中國旅遊出版社，2000.

[65]謝汀才.江蘇省港航機關加強對民用遊覽水上飛機監督管理 [J].江蘇交通，1995（8）.

[66]許純玲，李志飛.旅遊安全實務 [M].北京：科學出版社，2000.

[67]許謹良.風險管理 [M].北京：中國金融出版社，2003.

[68]薛瀾，張強，等.危機管理——轉型期中國面臨的挑戰 [M].北京：清華大學出版社，2003.

[69]楊淳.「6·22」小浪底沉船調查 [J].勞動保護，2004（11）.

[70]張進福.建立旅遊安全救援系統的構想 [J].旅遊學刊，2006（6）.

[71]張坤民.可持續發展論 [M].北京：中國環境科學出版社，1997（4）.

[72]張西林.旅遊安全事故成因機制初探 [J].經濟地理，2003，23（4）.

[73]趙恒峰，邱菀華，王新哲.風險因子的模糊綜合評判法 [J].系統工程理論與實踐，1997（7）.

[74]鄭向敏.旅遊安全學 [M].北京：中國旅遊出版社，2003.

[75]中國國家旅遊局.中國旅遊年鑑，1990-2013.

[76]周桂田.全球在地化風險下的風險評估與風險溝通——以 Sars為例 [A].臺北：臺灣社會學年會 [C]，2003.

[77]周新年.架空索道理論與實踐 [M].北京：中國林業出版社，1996.

[78]祝智庭，王佑鎂，顧小清.協同學習：訊息時代的學習技術系統新框架 [J].中國電化教育，2004（4）.

旅遊景區安全管理

作　　者：席建超

發行人：黃振庭

出版者：崧博出版事業有限公司

發行者：崧燁文化事業有限公司

E-mail：sonbookservice@gmail.com

粉絲頁　　　　　　網　址

地　　址：台北市中正區重慶南路一段六十一號八樓 815 室

8F.-815, No.61, Sec. 1, Chongqing S. Rd., Zhongzheng Dist., Taipei City 100, Taiwan (R.O.C.)

電　話：(02)2370-3310 傳　真：(02) 2370-3210

總經銷：紅螞蟻圖書有限公司　　網　址

地　　址：台北市內湖區舊宗路二段 121 巷 19 號

電　話：02-2795-3656　　傳　真：02-2795-4100

印　　刷：京峯彩色印刷有限公司（京峰數位）

定　價：650 元

發行日期：2018 年 8 月第一版

◎ 本書以POD印製發行